KB169498

한(조선)반도 개념의 분단사

문학예술편 8

한(조선)반도 개념의 분단사

문학예술편 8

2021년 3월 15일 초판 1쇄 인쇄
2021년 3월 31일 초판 1쇄 발행

지은이 김성수·김성경·민경찬·이지순·이하나·전영선·천현식·최유준·홍지석
펴낸이 윤철호·고하영
펴낸곳 (주)사회평론아카데미

편집 김천희
디자인 김진운
마케팅 최민규

등록번호 2013-000247(2013년 8월 23일)
전화 02-326-1545(편집), 02-326-1182(영업)
팩스 02-326-1626
주소 03978 서울특별시 마포구 월드컵북로6길 56

ISBN 979-11-6707-004-3 94600

* 이 저서는 2016년 대한민국 교육부와 한국학중앙연구원(한국학진흥사업단)의
한국학 총서 사업의 지원을 받아 수행된 연구임(AKS-2016-KSS-1230006)

한(조선)반도 개념의 분단사

문학예술편 8

김성수·김성경·민경찬·이지순·이하나

전영선·천현식·최유준·홍지석 지음

사회평론아카데미

차례

문학예술편 7

가요
감독
검열
계몽
관전
교양
낭만적
대중문화/군중문화
독자
드라마
명곡
명작
문학의 밤

박물관/미술관

홍지석 단국대학교

1. 최초의 박물관과 미술관

한반도에서 최초의 근대 박물관이 세워진 것은 을사늑약(1905) 직후의 일이다. 창덕궁 인근의 창경궁을 원유(苑囿) 공간으로 삼는 계획에 따라 창경궁에 동물원과 식물원이 만들어질 때 창경궁 명정전 일대에 박물관도 만들어졌다. 순종이 일반에게 개방할 것을 명함에 따라 1909년 11월 1일 일반관람이 허용됐고 1910년 3월 19일에 정식 개관식이 열렸다. 이것이 바로 이왕가박물관(李王家博物館)이다.[1]

한편 일제는 1915년 경복궁에서 '시정오년기념조선물산공진회(始政五年紀念朝鮮物産共進會)'(공진회)를 진행했다. 일제는 공진회

.......

1 최열, 「덕수궁의 미술관 역사와 국립근대미술관 구상」, 『현대미술관연구』, 13, 2002, pp.23-24. 1910년 12월 30일 발령된 황실령 제34조에 의거하여 설치된 이왕직(李王職)에서 운영하는 '이왕가박물관'으로 명칭이 확정되기 전에 대한제국 황실 박물관의 명칭은 제실박물관(帝室博物館), 궁내부박물관, 창경원박물관 등 다양한 명칭으로 불렸다. 국립중앙박물관 편, 『국립중앙박물관 60년』, 국립중앙박물관, 2006, p.413.

에서 미술관으로 사용한 건물을 행사가 끝나자 '조선총독부박물관'으로 삼았다. 공진회를 위해 수집한 작품으로 시작한 조선총독부박물관은 조선 전역에서 진행된 발굴조사(이른바 고적조사 사업) 결과물들을 계속 축적하는 방식으로 성장했다. 조선총독부박물관은 조선 각 지역에서 진행된 고적보존 활동을 흡수해 경주분관(1926), 공주분관(1938), 부여분관(1939) 등 분관 체제를 구축했다.[2] 그렇게 식민지 조선에는 두 개의 주요 박물관, 곧 이왕가박물관, 조선총독부박물관이 공존했다.

일제가 공진회에서 미술관으로 기능했던 건물을 '조선총독부박물관'으로 삼은 데서 보듯 1910년대에 '박물관'과 '미술관'은 유사어, 또는 사실상의 동의어였다. 다만 『이왕가박물관소장품사진첩』(1912)의 편집자들이 불상, 금공, 석공, 목조, 칠기, 자수 및 직물, 도기, 와(瓦), 유리, 회화 등으로 소장품을 분류한 데서 확인할 수 있듯 1910년대에 박물관은 미술품의 범위를 넘어서는 역사유물까지 포괄하는 보다 넓은 의미를 갖는 개념이었던 것 같다. 이왕가박물관에서는 "고려시대의 도자기를 비롯하여 삼국시대 이래의 불상, 공예품, 조선회화, 역사풍속에 관한 참고품 등이 진열 공개"[3]됐다. 하지만 1920년대에서 1930년대에서 걸쳐 미술이 기존의 회화(서양화, 동양화), 조각 외에 공예(工藝)까지 아우르는 포괄적 상위 개념[4]으로 자리 잡게 되자 박물관과 미술관 개념의 경계는 한층 흐릿해

.......

2 국립중앙박물관 편, 『국립중앙박물관 60년』, pp.434~436.
3 「지상견학(1), 고궁, 덕수궁」, 『삼천리』 12(9), 1940, p.146.
4 1922년에 열린 제1회 조선미술전람회는 제1부 동양화, 제2부 서양화 및 조각, 제3부 서(書)로 구성됐으나 1932년 제11회 조선미술전람회는 제1부 동양화, 제2부 서양화, 제3부

졌다.

여기에서 우리는 미술품의 한계를 정하여야겠습니다. 엄정
한 의미로서의 미술은 회화, 조각만을 국한하는 까닭입니다. 그
런 국보라고 하는 데는 반드시 건축이 포함됩니다. 그리고 민족
적 의식이 풍부하게 나타내이는 점으로는 공예품을 제외할 수
가 없습니다. 그러므로 나는 우리 미술의 소고를 草하려 할 제
건축, 조각, 회화에 공예품을 넣어 나의 고찰권(考察圈)을 삼으
려 합니다. 이것은 일본 제전(帝展)에서 去年부터 재래의 일본
화, 서양화, 조각의 3부 외에 공예과를 신설함을 보아 그 경향을
알 수 있습니다.[5]

이러한 변화를 반영하는 흥미로운 사례는 이왕가미술관의 설립
(1938)이다. 1933년 황실과 총독부는 덕수궁 석조전을 상설 미술
관으로 결정하고 미술관 설립을 추진했으나 일제가 이곳을 일방적
으로 일본미술로 채울 것을 결정함에 따라 신관인 서관이 지어졌
고 이곳을 조선미술품 전람회를 여는 장소로 삼기로 했다. 신관 공
사가 마무리됨에 따라 1938년 3월 25일 창경궁의 이왕가박물관은
덕수궁 석조전 신관(서관)으로 이전했다. 당시 구관(동관)의 명칭은
'덕수궁미술관', 신관(서관)의 명칭은 '이왕가박물관'이라 정했으며
이 양자를 통틀어 '이왕가미술관'이라 칭했다.[6] 이왕가박물관에서

........

공예품으로 1935년에 열린 제14회 조선미술전람회는 제1부 동양화, 제2부 서양화, 제3부
공예 및 조소로 구성됐다.
5 홍순혁, 「조선의 미술 자랑-특히 우리 국보에 대하여」, 『별건곤』 12/13. 1928. p.118.

는 우수한 조선 고미술과 공예품을 선택 진열했고 덕수궁미술관에서는 일본 근대미술을 진열했다. 이러한 배치는 물론 과거(조선)와 현재(일본)를 차별화하여 일제의 식민지배를 정당화, 미화하기 위한 것이었는데 개념사의 관점에서 보면 이러한 배치는 박물관, 미술관 개념을 새로운 방식으로 분절하는 효과를 창출했다. 즉 이왕가미술관 내에서 이왕가박물관, 덕수궁미술관의 공존은 박물관은 고미술품을 다루는 공간, 미술관은 근대미술품을 다루는 공간이라는 이미지를 형성했다. 유진오의 소설 속에서 새로 지은 석조전 박물관을 방문한 보순과 원목은 "고려자기네 부처임이네 하는 옛날물건들에는 흥미가 없는지라" 건둥건둥 박물관(이왕가박물관)을 둘러보고 통로를 통해 석조전 속 미술관(덕수궁미술관)으로 건너갔다. 장중한 맛을 느끼게 하는 미술관에는 그림을 보기 적당한 위치에 커다란 소파가 있었다. 둘은 포근한 소파에 깊숙이 파묻히어 말없이 한참을 앉아 있었다. "그대로 몇 시간이고 해가 저물 때까지 앉엇으면도 싶다"[7]는 기분이 이들의 감정을 지배했다.

1920년대 이후 식민지 조선의 각 지역에 박물관과 미술관이 세워졌다. 1924년 4월 일본인 야나기 무네요시(柳宗悅)와 아사카와 다쿠미(淺川巧)가 경복궁 집경당에 '조선민족미술관'을 세웠고 1931년 1월에는 개성의 유지들이 발의하여 '개성부립박물관'[8]이

........

6 최열, 「덕수궁의 미술관 역사와 국립근대미술관 구상」, p.25.

7 유진오, 「화상보(94)」, 『동아일보』 1940.3.12.

8 개성부립박물관은 "전국에 있는 모든 박물관을 모두 통합해서 한덩어리로 만들려는"계획에 따라 1946년 국립박물관에 통합되어 국립박물관 개성분관이 됐다. 1946년 국립박물관은 평양을 제외한 경주, 부여, 공주, 개성의 네 개 분관으로 전국의 역사, 미술 박물관을 모두 통합했다. 김재원, 『박물관과 한평생』, 탐구당, 1992, p.88.

건립됐으며 1933년 10월에는 일본인들이 평양에 '평양부립박물관 (낙랑박물관)'[9]을 만들었다. 또한 1938년 전형필이 서울 성북동에 '보화각(葆華閣)'을 세웠다. 여기에 조선미술전람회의 영속적 개최를 위해 조선총독부가 1939년 경복궁 건청궁 일대에 건립한 조선총독부미술관,[10] 1940년 조선총독부가 남산 기슭에 세운 '조선총독부시정기념관'[11]을 추가할 수 있다.

2. 재문맥화와 탈문맥화

이제 식민지 조선에서 박물관, 미술관이 어떤 의미를 지닌 공간이었는지를 살펴보기로 하자. 1922년에 발표한 「민족개조론」에서 이광수는 "가장 문명하고 가장 우수한 민족을 만드는" 민족개조를 위한 방편으로 "각종의 대학과 전문학교와 도서관, 박물관, 학술연구기관 등을 세우고…미술관, 연극장, 회관, 구락부 같은 것을 三十道 각지에 세울"[12] 것을 요구했다. 「민족개조론」의 저자에게 박물관은 대중교양을 위한 지식의 보고이면서 근대인 특유의 새로운 취향

.......

9 해방 이후 평양부립박물관의 건물과 소장품을 기반으로 조선중앙력사박물관이 들어섰다.
10 1969년 10월 20일에 출범한 국립현대미술관은 구 조선총독부미술관 건물에 자리잡았다.
11 해방 이후 구 총독부시정기념관 건물에는 국립민족박물관이 들어섰다. 송석하의 수집품과 경복궁 집경당(구 조선민족박물관)에 있었던 야나기 무네요시의 수집품을 기반으로 1946년 11월 8일 창설된 국립민족박물관은 제주도 민속 및 방언조사, 오대산, 태백산맥 일대의 민속조사 등 다양한 활동을 전개했으나 1950년 12월 비상시국을 맞아 정부의 행정간소화의 일원으로 국립박물관의 남산분관으로 통합, 흡수되었다. 국립민속박물관 편, 『국립민속박물관 50년사』, 국립민속박물관, 1996, pp.93-95.
12 이춘원(이광수), 「민족개조론」, 『개벽』 23, 1922, p.52.

과 감성을 배양하는 장소로 보였다. 그에게 박물관은 도서관과 마찬가지로 "과거나 현재의 문헌과 과학을 참고할만한"[13] 온갖 지식의 저장고로 여겨졌다. 식민지 조선에서 박물관은 문명개화를 함축하는 개념이었다. 이를테면 1939년에 안함광은 '두뇌의 박물관'을 구상했다. 그에 따르면 '두뇌의 박물관'은 "시대로부터 받은 귀여운 보배, 황금의 임금(林檎), 갈등을 그대로 안고 인생정열의 십자 위에로 들어가 좀 더 넓고 높은 안목과 호흡으로 사실의 세계를 검찰(檢察)하는 정신의 개화"[14]를 뜻한다.

박물관, 미술관은 사람들이 근대적 동시성을 체험하는 공간이었다. 최초의 박물관(이왕가박물관)이 창경원에 동물원, 식물원과 배치된 현상을 주목할 필요가 있다. 누군가는 "봄이 되면 시골사람이나 서울사람을 물론하고 소창(消暢)하기로 좋은 창경원의 동물원으로 몰리는 터이라 …(중략)… 박물관으로 가서 고색이 창연한 역사적 유물을 보고 백화란만한 식물원을 지나면 창경원 구경은 고만"[15]이라고 말했다. 세계 각지의 동물과 식물들을 한자리에 모은 동물원과 식물원은 근대인에게 요구되는 공간적 동시성을 체험하는 장소였고 고금의 유물을 한자리에 모은 박물관은 근대인에게 요구되는 시간적 동시성의 감각을 배양하는 장소였다.

박물관은 어떻습니까. 나는 지금 박물관에 살고 있습니다.

.......

13 신식, 「문화의 발전 及 其 운동과 신문명」, 『개벽』 14, 1921, p.24.

14 안함광, 「현대의 특질과 문학의 태도, 사실에 임하는 사실의 정신(完)」, 『동아일보』 1939.
 7.6.

15 「春色 更新한 창경원」, 『동아일보』 1923.4.10.

형형색색의 인간을 보는 것이 박물관 구경하는 것만치나 좋습
니다. 사람은 식물원을 좋아하지요. 또 동물원도 좋아하지요. 즉
여러 가지를 단번에 구경할 수 있거든요.[16]

이렇게 동시적 공존의 감각이 배양되면 그 안에서 차이를 논하
는 것이 가능해진다. 즉 동시적으로 펼쳐진 것들 사이에서 자기의
좋은 것을 택하여 즐길 수 있는 근대적 미적 취향이 탄생했다. "창
경원은 누구나 다 아는 바와 같이 그 안에 동물원과 식물원, 박물관
으로 나뉘어 각 취미에 따라서 동물 구경에 흥미를 가진 사람들과
기타 고대의 문화를 사랑하는 사람 등 각 구경을 하는 사람의 방면
이 다르며 또 그 후에 따라서 구경꾼의 취미가 변하여 가는 일도 있
다"[17]는 것이다.

박물관, 미술관에 전시된 사물들은 이전과는 사뭇 다른 의미를
갖게 됐다. 무엇보다 이전에는 "별 흥미없이 그저 하나의 자연이라
고만 생각"했던 사물들이 박물관에 수용되어 귀중한 유적, 우아한
예술품으로 거듭났다.[18] 목수현에 따르면 조선총독부박물관 중앙에
배치된 삼릉계 석조약사여래좌상은 "경주 남산의 본래 자리에서 옮
겨져 미술관에 자리잡음으로써 종교적인 숭배물인 '부처'에서 미적
인 관찰대상인 '불상' 또는 조각품으로 여겨지게"[19] 됐다. 위에서 인
용한 유진오의 소설에 등장하는 "고려자기네 부처임이네 하는 옛날

.......

16 한설야 「마음의 향촌(36)」, 『동아일보』 1939.8.23
17 「身長 二間의 大王蛇」, 『동아일보』 1922.6.16
18 장혁주, 「나의 작품잡감」, 『삼천리』 10(5), 1938, p.228.
19 목수현, 「일제하 박물관의 형성과 그 의미」, 서울대학교 석사학위논문, 2000, p.49.

물건들"이라는 표현은 이런 상황을 염두에 두고 헤아릴 필요가 있
다. 전경수는 이러한 탈문맥화를 두고 "원적지로부터 강제이주하여
식민지문화재를 불구화한 것"[20]이라고 평가했다.

3. 유물보관소와 움직이는 현대 박물관

1945년 12월 4일 경복궁 안에서 조선총독부박물관을 인수한
국립박물관 개관식이 거행됐다. 같은 달에 미군정은 "미술품과 고
적보존물을 손상시키거나 마음대로 이동하는 자에게 벌금과 체형
을 가한다"는 특별지령 제21호를 발령했다. 국립박물관은 해방기
의 혼란과 한국전쟁의 참화 속에서 경복궁에서 부산 광복동, 서울
남산(구 국립민족박물관)으로 이전을 거듭하다가 1955년 6월 덕수
궁 석조전에 자리를 잡았다. 1972년 여름 박물관 자체 건물이 있어
야 한다는 오랜 요구에 응해 경복궁에 신축한 건물(현재의 국립민
속박물관 건물)로 이전하면서 오랜 덕수궁 시기(1955~1971)를 마
감했다.[21] 같은 해 7월에는 국립박물관의 명칭을 국립중앙박물관으
로 변경했다. 한편 덕수궁에 있던 이왕가미술관은 1945년 미군정
기에 덕수궁미술관으로 개칭했다. 덕수궁미술관에서는 조선미술건

.......

20 전경수, 「한국 박물관의 식민주의적 경험과 민족주의적 실천 및 세계주의적 전망」, 『한국
 인류학의 성과와 전망』, 집문당, 1998, p.688.
21 국립중앙박물관은 1986년 8월 구 중앙청 건물로 이전했고 1996년 12월에는 다시 경복궁
 신축건물(현 국립고궁박물관)로 이전했다. 2005년 10월 28일에 용산에 신축한 건물로 이
 전 개관하여 현재에 이르고 있다.

설본부 주최 〈해방기념문화대축전 미술전람회〉(1945), 서화동연회 주최 〈제2회 조선서화전람회〉(1948) 등 주요 미술 전시회가 열렸다. 하지만 한국전쟁이 발발하면서 덕수궁미술관은 국립박물관에 곁방살이를 하는 신세가 됐고 결국 1968년 7월 24일 국립박물관에 흡수 통합됐다. 통합을 주도한 국립박물관장 김재원은 "현 시점에서 볼 때 미술관과 박물관은 내용이 똑같다"[22]고 주장했다. 이로써 일제강점기의 이왕가박물관(이왕가미술관)/조선총독부박물관의 이원체제를 계승한 덕수궁미술관/국립박물관의 공존 시대는 막을 내리게 됐다. 하지만 이와 때를 같이하여 또 다른 이원체제가 형성됐다. 국립박물관(국립중앙박물관)/국립현대미술관의 이원체제가 그것이다.

"현대미술작품의 구입, 보존, 전시 및 국제 교류에 관한 사상을 관장하는 곳"(대통령령 제4030호 국립현대미술관 직제 제1조)으로서 국립현대미술관은 1969년 10월 20일에 개관했다. 유준상에 따르면 미술관은 "그것이 소속되어 있는 지역의 문화 또는 가치체계를 구현하는 실체이며 이것의 역사성 내지는 기능을 중요시하기 시작한 것"이 국립현대미술관 건립의 계기가 됐다. 여기에 더해 "1960년대 초부터 활발하게 전개되기 시작한 한국미술의 시대적 표식을 수용하고 보관해야 한다는 당면과제와 전시의 사회적 기능을 중요시하기 시작한 것이 미술관 개관의 현실 요인이었다"는 것이 유준상의 주장이다.[23] 국립현대미술관은 경복궁 안에 있던 구 조

.......

22 「덕수궁미술관 존폐시비」, 『경향신문』 1964.8.26.
23 유준상, 「국립현대미술관」, 『한국미술사전』, 대한민국예술원, 1985, p.89.

선총독부미술관 건물을 사용하다가 1973년 7월 덕수궁 석조전으로 이전했고 1986년 8월 25일 다시 과천에 신축한 새 건물로 이전했다. 1969년 설립 당시 국립현대미술관의 가장 중요한 기능은 대한민국미술대전, 곧 국전(國展)의 운영, 전시였다. 1973년 덕수궁 석조전으로 미술관을 이전한 것도 기존의 경복궁 건물이 늘어가는 국전 출품작들을 수용하기에 비좁았기 때문이었다.[24] 하지만 개념사의 관점에서 국립현대미술관의 개관은 국전 전시장 그 이상의 각별한 의미를 갖는다. '현대'와 '미술관'이라는 두 개념을 결합한 국립현대미술관이라는 명칭 자체가 일제강점기 이래의 통념, 즉 박물관은 고미술, 미술관은 현대미술에 관한 장소라는 이미지를 고착, 강화하는 효과가 있었다. 국립박물관장을 역임한 김원용에 따르면 "박물관 하면 고물(古物), 진기물의 전시, 보관소"[25]라는 관념이 농후한 상태가 꽤 오래 지속됐던 것이다.

해방 직후의 국립박물관은 김원용에 따르면 "진열관보다는 유물보관소 같았고 사회교육기관이라기보다는 고고학연구기관 같은 존재"였다. 이로써 "박물관 하면 고분발굴기관처럼 자신도 착각하고 일반도 오해하게" 되는 상황이 전개됐다.[26] 이러한 상황은 초대 박물관장인 김재원(1909~1990)과 2대 박물관장 김원용(1992~1993)이 고고학에 특화된 연구자들이었다는 사실과 무관치

.......

24　최열, 「국립현대미술관 비판-기형성의 기원」, 『한국근현대미술사학-최열 미술사전서』, 열화당, 2010, p.765.

25　김원용, 「우리나라 박물관」, 『동아일보』 1961.3.23.

26　김원용, 「박물관 잡상」(1970), 『나의 인생, 나의 학문-김원용 수필모음』, 학고재, 1996, p.170.

않을 것이다. 이런 사정으로 인해 '고대문화 연구기관' 또는 '문화재를 보관하는 창고'로서의 이미지를 탈피하여 대중성, 현대성을 갖춘 박물관으로 거듭나는 것이 국립박물관의 큰 과제로 부상했다.[27]

그간 국립박물관은 우리 나라 고대 문화 연구기관으로서 활약하였고 많은 일을 해왔다. 그러나 김재원 박사 시대와 지금은 주위 조건이나 환경이 많이 변했으며 박물관의 성격도 이제는 바꿔질 때가 온 것 같다. …(중략)… 박물관은 연구하는 기관보다는 보다 더 전시 교육하는 본연의 박물관으로 돌아가야 할 때가 온 것 같다. 나는 내가 관장으로 있는 동안에 이 박물관의 성격 전환 작업을 시작해서 그것을 다음 분으로 넘겨 주었으면 하고 있다. 그러나 현재의 여건에서는 '움직이는 현대 박물관'으로 만들기에는 너무나 난관과 애로가 많다.[28]

4. 조선미술박물관

평양의 국립중앙미술박물관은 1948년 8월 발족한 국립평양미술박물관을 모태로 1954년 9월 28일 설립됐고 1957년 11월 8일

.......

27 연구기관으로서의 성격이 지나치게 강했던 국립박물관에 비해 1969년에 개관한 국립현대미술관은 연구기능의 부재가 문제였다. 이구열의 표현을 빌면 당시의 국립현대미술관은 "같은 성격의 국가기구인 국립박물관의 편제나 내용과 비견할 아무 것도 갖고 있는 것이 없는" 상태였던 것이다. 이구열, 「미술관의 사회적 기능을 살리자」, 『동아일보』, 1973.8.13.
28 김원용, 「박물관 잡상」(1970), p.176.

개관했다.[29] 1961년 김일성광장에 완공된 신청사로 옮긴 이후 1964년 8월 내각지시 제687호에 따라 박물관 명칭을 조선미술박물관으로 바꿨다. 근로대중의 공산주의 교양과 미적 교양의 학교로서 조선미술박물관은 고구려 고분벽화 모사도에서 조선화(朝鮮畵)까지 전통과 현대의 미술을 포괄하며 조선화, 유화, 출판화, 조각, 공예 등 부문별 미술작품을 총괄하는 북한 유일의 미술박물관이다. 2015년 3월 11일 『로동신문』 기사에 따르면 1950년대부터 현재까지 조선미술박물관의 참관자 수는 연 730여 만 명이며 그중 해외동포 및 외국인 참관자 수는 7만 5,000여 명이다

국립미술관의 명칭을 '조선미술박물관'으로 정한 데서 보듯 북한에서 '박물관'은 '미술관'의 상위개념에 해당한다. 『조선대백과사전』(백과사전출판사, 1996)에 따르면 박물관은 "자연과 사회 현상을 반영하는 물질적 자료를 수집, 보존하고 조사, 연구하며 전시, 교육하는 과학문화기관"이다. 북한에서 "문화교양적 또는 학술적 의의가 깊은 자료를 수집하며 그것을 연구, 보존하며 전시하는 상설기관"은 모두 박물관 범주에 속한다.

『조선대백과사전』(백과사전출판사, 1996)에서는 박물관을 "취급하는 자료의 성격과 내용에 따라 종합박물관과 부문별 전문박물관 또는 계통별 박물관으로 분류"하는데 이 가운데 계통별 분류는 다음과 같다.

.......

29 1957년 당시 북한에는 국립중앙해방투쟁박물관, 국립중앙력사박물관, 국립중앙민속박물관, 국립중앙미술박물관, 묘향산박물관, 명천향토관 및 9개의 각 도 박물관 등 15개의 박물관 외에 김일성종합대학력사박물관이 사업하고 있었다. 조선중앙년감편집위원회 편, 『조선중앙년감 1958』, 평양: 조선중앙통신사, 1958, p.144.

1. 력사계통박물관: 혁명박물관(혁명사적관), 로동운동박물
 관, 력사박물관, 고고학박물관, 민속학박물관, 민족학박물
 관, 인류학박물관, 종교박물관 등

2. 예술계통박물관: 미술박물관, 음악박물관, 악기박물관 등

3. 군사계통박물관: 조국해방전쟁승리기념관 등

4. 자연사계통박물관: 고생물학박물관, 지사박물관 등

5. 식물학계통박물관: 식물원, 식물보호구 포함

6. 동물학계통박물관: 척추동물박물관, 조류박물관, 곤충박
 물관 및 동물원, 수족관, 동물보호구 포함

7. 지질계통박물관: 지질박물관, 암석, 광물박물관 등

8. 우주박물관: 모형천체관람시설 포함

9. 산업 및 기술공학 부문박물관

이러한 분류에서 조선미술박물관은 예술계통박물관으로 분류
된다.『조선대백과사전』(백과사전출판사, 1996)에 따르면 미술박물
관은 "회화, 조각, 공예, 산업, 장식 등 종류별로, 고대와 중세, 근대
등 시대별로, 동양, 서양 등 지역별로 세분"되었다.『백과전서』(과학
백과사전출판사, 1983)에서는 미술박물관을 "미술작품들을 보존 및
진렬하는 문화기관"으로 규정하고 있다. '미술박물관' 항목 집필자
에 따르면 미술박물관은 "민족미술유산 또는 해당시기의 미술발전
면모를 보여주거나 세계미술사에 이름을 남긴 미술작품들을 발굴,
수집, 보존하고 그것들을 진렬하여 대중을 교양"한다. 여기에 더해
미술작품들에 대한 고증 및 연구사업, 다른 나라들과의 미술문화교
류 역시 미술박물관의 몫이라는 설명이 이어진다.

북한의 조선미술박물관은 남한의 국립중앙박물관과 국립현대미술관의 기능을 동시에 수행한다. 이런 까닭에 박물관은 고미술, 미술관은 현대미술에 관한 장소라는 일제강점기 이후의 통념은 북한에서는 무의미해졌다. 남한이 택한 국립중앙박물관과 국립현대미술관의 분절이 전통과 근대(현대)의 차이를 강조하고 있다면 북한의 조선미술박물관은 전통과 근대(현대)의 연속성을 강조하고 있다고 말할 수 있다. 북한 논자들은 조선미술박물관에서 "하나의 정연한 력사적 및 과학–예술적인 체계를 이루고 있는 이러한 진렬 작품들"이 "우리 당 문예정책의 정당성을 훌륭히 과시하고" 있다고 주장한다.[30] 하지만 1965년 조선미술박물관을 방문한 일본인 미즈하라 메이스가 지적한 대로 이 미술박물관은 '일제의 수탈'과 '미제의 초토화'로 인해 "조선인민의 미술문화를 계통적으로 볼 수 있는 것을 보지 못하는"[31] 공간으로서 한계를 갖는다. 그런 의미에서 조선미술박물관의 진열작품들이 이루는 '하나의 정연한 체계'란 빈틈과 틈새를 봉합, 은폐한 상상의 연속체를 함의한다고 말할 수 있다.

.......

30　박천석, 「우리 당이 마련하여 준 미술 보물고」, 『조선미술』 1965.10. p.16.

31　조선미술가동맹, 「외국 사람이 본 조선의 미술」, 『조선미술』 1965.4. p.42.

참고문헌

1. 남한

국립민속박물관 편,『국립민속박물관 50년사』, 국립민속박물관, 1996.

국립중앙박물관 편,『국립중앙박물관 60년』, 국립중앙박물관, 2006.

김원용,『나의 인생, 나의 학문-김원용 수필모음』, 학고재, 1996.

김재원,『박물관과 한평생』, 탐구당, 1992.

목수현,「일제하 박물관의 형성과 그 의미」, 서울대학교 석사학위논문, 2000.

박윤희,「북한 조선미술박물관의 설립 경위와 초창기 전시 체계」,『인문과학연구』29,
 덕성여자대학교 인문과학연구소, 2019.

이구열,「미술관의 사회적 기능을 살리자」,『동아일보』1973.8.13.

전경수,「한국 박물관의 식민주의적 경험과 민족주의적 실천 및 세계주의적 전망」,『한
 국인류학의 성과와 전망』, 집문당, 1998.

최열,「덕수궁의 미술관 역사와 국립근대미술관 구상」,『현대미술관연구』13, 2002.

2. 북한

본사기자,「개관 1주년을 맞는 국립중앙미술박물관」,『조선미술』1958.11.

박천석,「창립 10주년을 맞는 조선미술박물관」,『조선미술』1964.4.

_____,「우리 당이 마련하여 준 미술 보물고」,『조선미술』1965.10.

조선미술가동맹,「외국 사람이 본 조선의 미술」,『조선미술』1965.4.

조선중앙년감편집위원회 편,『조선중앙년감 1958』, 평양: 조선중앙통신사, 1958.

복제

홍지석 단국대학교

1. 원형예술과 복제예술

1940년에 발표한 「삽화기」에서 정현웅은 삽화로 대표되는 인쇄미술과 이른바 순수회화의 차이가 그림의 '가치'가 아니라 '위전(位詮)' 곧 '위치'에 있다고 주장했다. 그에 따르면 인쇄미술은 "쓰레기 속의 미술"이지만 특별한 역할을 수행한다. 조간신문에 실린 삽화는 거리를 굴러다니고 행인의 발에 짓밟히고 반찬거리를 싸는 포장지가 되고 마는 운명에 놓여 있지만 그럼으로써 그것은 "항상 움직이고 있는 세상의 활발한 현역품으로서의 역할"을 수행한다는 것이다. 정현웅이 이렇듯 인쇄미술의 위치에 주목한 데에는 특별한 이유가 있었다. 그는 동시대의 예술이 개인주의의 포로가 되어 영향력을 상실했다고 보았다. 당시 그의 눈에 기존의 예술은 '생활의 자위수단' 또는 '자기도취에 지나지 않는 것'으로 보였다. 예술의 기술적 편중과 관념의 고답이 대중과 작가 사이에 심연을 팠다는 것이 그의 판단이었다. 이로써 예술은 사회적 의의와 필연성을 상실하고

민중의 관심에서 유리됐다는 것이 그의 판단이었다.

이러한 문제를 해결하기 위한 방법은 무엇인가? 「삽화기」의 저자는 새로운 기술매체에서 그 가능성을 보았다. 사람들은 이제 순수회화보다는 영화로 대표되는 새로운 예술을 훨씬 좋아하고 더 열심히 본다. "현대인의 회화에 대한 관심은 영화의 스틸과 흥미에 멀리 미치지 못하고 한 소년 선수의 파인플레이에조차 미치지 못한다"는 것이다. 그래서 그는 에이젠슈타인(Sergei Eisenstein)의 다음과 같은 주장, 곧 "영화는… 오늘을 대표하는 예술이다. 회화는 쇠멸한다"[32]는 주장에 깊은 공감을 표했다. 1930년대 후반에는 복제예술로서 영화의 본성에 주목하는 논자들이 여럿 있었다. 이를테면 주영섭은 "근대 메커니즘이 낳은 기계의 아들"인 영화를 '복제예술'로 규정했다. 그에 따르면 영화는 "필요에 응해서 몇 개든지 같은 프린트를 만들어 낼 수" 있으며 "영화관의 보급에 따라서 세계인은 같은 날에 같은 작품을 볼 수"도 있다. 그에 따르면 복제예술의 반대편에는 고급한 원형예술이 있다. 원형예술은 원화(原畵)를 말하는 것인데 원화에서만 볼 수 있는 감정의 '데리카시(delicacy)'를 복제예술에서는 감득할 수 없다고 그는 주장했다. "인쇄술이 극도로 발달하여 원화와 다름없는 복화(複畵)를 만들어낸다 하더라도 우리는 피카소의 원화를 존중할 것이다"[33]라는 것이다. 이렇게 주영섭은 복제예술에서는 원형예술에서처럼 감정의 '데리카시'를 감득할 수 없다고 주장하면서 다른 한편으로 복제예술만이 지닌 특

32 정현웅, 「미술」(『비판』 5, 1938), 정현웅기념사업회 편, 『정현웅 전집』, 청년사, 2011. pp.64~65.
33 주영섭, 「연극과 영화(1)」, 『동아일보』 1937.10.7.

별한 가능성에 주목했다. 그에 따르면 감정의 '데리카시' 따위는 일반대중에게 문제가 안 된다. "영화는 복제예술이기 때문에 더많은 대중성을 포용하고 있다"는 것이다. 다른 글에서 그는 이렇게 주장했다.

> 지금까지 모든 계급이 같이 감상할 수 있는 예술은 존재하지 않았다. 20세기 예술인 영화는 이것을 실현한다. …영화예술은 공동체로 제작되고 대가(大家)에게 감상된다. 영화복제의 자유와 상품성은 세계 주요도시의 일시공개한 형식을 낳았다. 희랍연극이 희랍 전 시민의 예술이라면 영화예술은 전 인류의 예술이 될 가능성을 가지고 있다. 실로 영화극장은 현대의 축제요, 영화예술은 모든 예술의 환원이다.[34]

정현웅과 주영섭의 글에서 확인할 수 있듯 일제강점기 예술담론에서 기술복제는 예술의 대중화, 또는 예술의 민주화를 촉진시킬 대안으로 큰 주목을 받았다. 또한 이 시기에는 인쇄기의 발명, 복제예술의 발달이 문화의 급속한 진보를 가능케 한다는 인식이 널리 퍼졌다.[35] 기술복제는 대중 교육의 새로운 대안으로 주목받기도 했다. 미국과 같은 서양 선진국에서 역사, 지리, 박물, 화학, 생물학 등을 교수할 때 실물표본 대신으로 "각 학교가 연합하여 필요한 영화를 제작하여 여러 개를 복제하여"[36] 교육 자료로 활용한 현상에 주

.......

34 주영섭, 「영화예술론(完)」, 『동아일보』 1938.9.20.
35 장재준, 「도서관은 어떤 것(1)」, 『동아일보』 1927.10.6.
36 「미국의 교육영화」, 『동아일보』 1936.1.28.

목한 신문기사를 예시할 수 있다.

일제강점기에 복제기술은 고금동서의 명화를 대중에게 선보이는 데 적극 활용됐다. 1921년 설립 추진 중이던 조선민족미술관 주최로 서울 수송동 보성학교에서 서구명화복제전람회가 열렸다. "멀리 희랍의 고대로부터 이태리 유명한 화가와 근대조각가가 평생의 정력을 다하여 그린 그림과 조각 중 가장 걸작이라는 것 230여 종을 가장 발달된 서양인쇄술로 복사한"[37] 작품들을 대중에게 선보인 서구명화복제전람회의 개최를 주도한 이는 야나기 무네요시(柳宗悦)였다. 그는 이 작품들이 사진 복제이나 "우수한 차등의 복제는 원작의 기품과 심미를 상상키에 충분하리라"는 기대를 피력했다.[38] 그런가 하면 조선총독부박물관은 고구려 벽화고분을 모사하여 대중에게 공개하기도 했다.[39] 1939년에는 오오타 텐요오(太田天洋)와 오바 쓰네키치(小場恒吉)가 그린 평안남도 용강군, 강서군 고분벽화의 모사도와 고분모형이 덕수궁 안에 있는 이왕가미술관을 통해 대중에게 공개됐다.[40]

기술복제를 통한 명화의 소개는 근대미술을 대중에게 널리 알리는 데 기여했지만 동시에 원본 또는 원화의 '데리카시'(주영섭)에 대한 갈망을 촉발했다. 원화의 직접체험은 모종의 권위를 양산하기도 했다.

.......

37 「태서(泰西)의 명화를 일당(一堂)에」, 『동아일보』 1921.12.3.
38 야나기 무네요시, 「서구명화복제전람회에 대하야(3)」, 『동아일보』 1921.12.4.
39 「강서벽화 모사전람」, 『조선일보』 1930.11.6.
40 「고문화의 유형(遺型)」, 『조선일보』 1939.4.2.

만일 미술에 관하여 무식한 편집자가 있어 피카소나 달리의 그림을 불선명한 사진판으로 소개하되 해설문에서까지 기괴한 일면만을 강조했다면 그것은 미술의 큰 불행이 아닐 수 없다. … 그렇지 않으면 아마추어인 독자들은 소위 새로운 그림을 기괴한 것이라고만 이해하여 버릴 것이 아닌가. 피카소의 원화에 대할 때 우리는 기괴를 느끼기 전에 우선 아름다운 색채에 압도되고 마는 것이다. 그의 기괴한 선도 이 아름다운 색채에 의하여 비로소 생동하는 무리가 없는 예술품일 수 있는 것이다.[41]

2. 선전선동 수단으로서의 출판-인쇄

1948년에 발표한 「틀을 돌파하는 미술」에서 정현웅은 과거 「삽화기」(1940)에서 피력한 자신의 주장을 좀 더 심화했다. 여기서 그는 지금까지 미술을 지배해온 개인소유물로서의 예술, 또는 틀에 끼운 이른바 "액식미술(額式美術) 지상의 관념"에 도전했다. 미술을 개인소유물화하고 상품화하는 액식미술은 자본주의 예술의 존재방식이며 장차 자본주의 몰락과 더불어 사회적 거점을 잃고 퇴조할 것이라고 그는 주장했다. 그에 따르면 새로 도래할 인민적 민주주의 국가는 "틀을 깨고 인민 속으로 직접적으로 뛰어드는 가장 새로웁고 가장 새로운 강력한 미술 양식"을 요구한다. 그 새롭고 강력한 미술양식이 바로 인쇄미술이다. 그는 근대공업의 산물로서 발달된 인쇄술이 새로운 예술, 곧 인쇄화된 예술로 이끌어져야 한다고

........

41 김종한, 「시어(詩語)문제, 피카소의 원화(下)」, 『동아일보』 1940.2.24.

주장했다.

근대공업의 발달은 미술의 분야에도 인쇄화(印刷化)를 촉진
시켰고 새로운 미술양식을 창조케 하였다. 뿐만 아니라 인쇄술
의 발달은 미술에 혁명적인 변화를 가져왔다. 인쇄화된 미술이
야말로 지금까지 발전해왔던 집약적 귀결의 하나라고 말할 수
있을 것이다.[42]

정현웅은 새로운 진보적인 예술이 "시대성과 대중성, 공리성의
위력"의 갖는다고 주장했다. 그것이 광범위한 전반성(傳搬性), 신속
성, 친근성을 지니고 있기에 "항상 인민의 생활 속에서 생활하고 인
민의 감정과 더불어 호흡하는" 예술이 될 수 있다는 것이다. 문제가
되는 복제품과 원화의 차이에 대해서도 그는 낙관적인 기대를 피력
했다. "인쇄예술의 발달은 점차 원화에 접근하고" 있기에 반드시 원
화를 보아야 할 이유가 사라지게 된다는 것이다.

1948년의 텍스트에서 틀을 돌파하는 미술에 큰 기대를 걸었던
정현웅은 한국전쟁 기간 월북하여 북한 그라휘크 미술의 선두 주자
가 됐다. '그라휘크'는 "리수노크(소묘)와 그것을 복제 재판하는 여
러가지 형태들을 포괄하는 조형예술의 한 쟌르"를 말한다. 여기에
는 "인쇄 리수노크, 동판화, 목판화, 삽화, 장정, 글씨체, 증서, 상장,
광고 포스터-, 상표렛텔" 등이 포함된다.[43] 정현웅에 따르면 그라휘

........

42 정현웅, 「틀을 돌파하는 미술-새로운 시대의 두 가지 양식」(『주간서울』 1948.12.30.), 정
 현웅기념사업회 편, 『정현웅 전집』, 청년사, 2011. p.132.
43 「술어해설-그라휘크」, 『조선미술』 1957.1, p.52.

크는 간단히 말해 "인쇄를 통해서 재현되는 미술을 총괄해서 부르는 말"[44]이다. 북한미술이 '그라휘크'를 중시했던 것은 무엇보다 그 탁월한 선전선동성, 곧 "광범한 대중적 보급성을 가지는 비교적 용적이 적은 기동적이며 전투적인" 특성 때문이다.[45] 기동적이며 전투적인 예술형식으로서 그라휘크는 일찍부터 소련미술가들에 의해 "소비에트 조형예술의 기원 가운데 하나"로 중시됐다. "위대한 10월 혁명의 전취물을 수호함에 광범한 대중들의 심장을 불타게 한 그라휘크와 포스타들은 쏘베트 조형예술 탄생의 시초로 된다"[46]는 것이다. 특히 한국전쟁 과정에서 선동-선전 인쇄물의 위력을 확인한 이후 그라휘크는 북한미술의 핵심 장르로 부상했다. 1951년 3월 조선미술가동맹의 분과위원회 재편에서 그라휘크 분과위원회가 신설됐고 정현웅이 그라휘크 분과위원회 위원장을 맡았다.

1960년대 초반 '그라휘크 미술'에서 '출판미술'로 명칭을 바꾼 이후, 출판미술은 "출판에 의한 다량적인 인쇄와 대중적인 보급을 목적으로 하는 미술형식"으로 규정됐다. 김영일과 리재일에 따르면 출판미술의 특성은 하나의 원화로부터 수천 수만 부로 인쇄되고 많은 사람들에게 신속히 전파되어 선전선동적 기능을 수행하는 데 있다.

........

44 정현웅, 「그라휘크의 발전을 위하여-포스터를 중심으로」, 『조선미술』 1957.4, p.17.

45 김창석, 「미술가 친우에게 보내는 서한-쏘련 그라휘크 미술 전람회를 보고」, 『조선미술』 1957.1, p.19.

46 「쏘베트의 그라휘크-제12차 전련맹 쏘베트 미술가대회에서 한 H. H. 쥬꼬브의 보충보고 요지」, 『조선미술』 1957.3, p.8.

주체적 출판미술은 본질에 있어서 위력한 선전선동수단이며 기동성있는 미술형식이다. 출판미술이 선전선동의 힘있는 수단으로 기동성있는 미술형식으로 되는 것은 그것이 출판물과 함께 광범한 대중 속에 널리 보급되는 미술형식이기 때문이다. 출판미술은 미술작품이면서 동시에 출판물의 성격을 띤다. 따라서 출판미술작품은 일반 미술작품에 비해 보급력에 있어서 기동성과 대중성이 강하다.[47]

'그라휘크' 또는 '출판미술'과 더불어 '복제' 개념과 관련하여 검토가 필요한 개념은 '모사'이다. 북한 조선미술가동맹 그라휘크분과위원회 위원장 정현웅은 물질문화보존위원회의 제작부장을 겸임하여 고분벽화의 모사를 진행했다. 그는 손영기 등과 함께 1952년 9월에서 1953년 4월, 그리고 1962년에서 1963년 사이에 안악 3호분 모사를 진행했다. 그 이후에는 강서고분을 위시한 5~6개의 고분의 모사에 착수했다. "어떻게 해서든지 이것을 그대로 떠다가 인민들에게 보여주어야 한다는 결의"[48]로 진행한 고분벽화 모사는 "인민들을 애국주의정신으로 고양하고 찬란하고 유구한 문화유산을 내외에 더 널리 소개선전하는 사업"으로서의 의미가 있었다. 『문학예술사전』(사회과학원 주체문학연구소, 1988)에 따르면 '모사'는 "원본 혹은 원모양을 그대로 그리거나 만들며 옮겨 따는 것"으로서 "사상예술성이 높고 가치있는 작품들을 널리 선전하며 또한 원작을

.......

47 김영일·리재일,『출판미술에서의 새로운 전환』, 평양: 문학예술출판사, 2003, p.7.
48 정현웅,「기백에 찬 고분 벽화의 회상-고구려 고분 벽화를 모사하고서」,『조선미술』1965.7, p.16.

대신하여 진렬하기 위하여 그리고 성과작들의 형상성과 묘사수법을 연구하고 습득하기 위하여 진행"한다. '모사'는 "이미 이루어진 형상이나 작품을 그대로 본따고 옮겨놓는 것"으로서 '모방'과 구별된다. 전자는 긍정개념인 반면 후자는 부정개념에 해당하는데 문학예술에서 유사성과 유형을 낳게 하는 기본 요인으로서 '모방'은 "다양하고 풍부한 인간 성격과 사회현실을 개성화된 표현으로 형상할 데 대한 사회주의적사실주의창작방법과 완전히 어긋나는 것"으로서 "문학예술작품을 죽음으로 이끌어간다"는 것이다.[49] 제도, 기관의 필요에 따라 명시적, 공식적으로 진행하는 원본의 모사는 긍정하지만 개인의 창작 과정에서 발생하는 원본 모방은 일탈로 간주하여 부정한다는 것이 북한문예의 기본 입장이다.

3. 기술복제시대의 예술작품

1955년 11월 화가 박영선이 『조선일보』에 「파리통신」을 연재했다. 여기서 그는 '뮤제 드 루불'에서 서양미술의 걸작들을 만난 체험을 다뤘다. 그에 따르면 "이들 주옥같은 작품은 모두 그전 학생 시대부터 동경해왔고 또는 이미 복제로써 낯익은 것이기 때문에 자기도 모르게 눈시울이 뜨거워지며 감격도 새로운"[50] 바가 있었다. 이렇게 '복제'는 낯선 것들을 낯익은 것으로 만드는 기능을 수행했

.......

49 사회과학원 주체문학연구소 편,『문학예술사전(상)』, 평양: 과학백과사전종합출판사. 1988, p.712.
50 박영선,「파리통신-미술계」,『조선일보』1955.11.25.

다. 하지만 정작 그 낯익은 것들을 직접 만나는 순간에 화가는 어떤 낯섦을 경험했다. 현지에서 직접 만난 작품은 "과거 복제로 짐작했던 것과는 전연 다른 것이고 재인식을 갖게하여 주었다"[51]는 것이다. 1972년 여름 〈양치는 여인〉 등 장 프랑수아 밀레의 원화 29점이 조선일보사 주최 '밀레특별전'에 전시됐을 때의 반응들에 주목할 수도 있다. 아주 많은 예술가들이 밀레 원화 체험의 특별한 가치에 대해 말했다. "그림의 복사가 남용돼서는 안 되지 않겠느냐는 것이었어요. 이발소에 가보면 밀레의 〈만종〉이 많이 걸려 있잖아요. 그것은 예술의 보편화란 점에서 좋은 점도 있지만 예술을 범속화시키는 단점도 있다고 생각돼요"(송형근)라거나 "그런 화가의 원화를 직접 감상할 수 있으니 참말 꿈같은 일이다. 꼭 미술전공을 안 해도 그리고 멀리 파리까지 외국여행을 할 수 없는 대부분의 우리 국민에겐 풍성한 선물이라 아니 할 수 없다"(정창섭)거나 "직관(直觀)이란 중요한 것이 아닐까요?"(김종학)하는 발언들이 그것이다.[52]

그러나 1957년에 열린 《미국현대작가 8인전》, 1972년에 열린 《밀레 특별전》 등 소수의 사례를 제외하면 동경하는 미술작품을 체험하는 일은 대부분 기술복제로 가능해진 '상상의 미술관'에서 이뤄졌다. 1955년 여름 유네스코 파리본부로부터 동 한국위원회에 전달된 레오나르도 다 빈치의 명화 복제품(12색도 천연색 리프로덕션) 80여 점을 중심으로 《다빈치화 복사전》이 열린 이래 1960년대에서 1970년대 초반까지 《유네스코 명화전》(서구명화 복사화전)이

.......

51 박영선, 「파리의 갸르리-화랑탐방기(上)」, 『조선일보』 1956.1.18.
52 「양치는 소녀를 만나다-조선일보 주최 밀레 특별전을 보고」, 『조선일보』 1972.8.24.

수차례 열렸다. 미술비평가 방근택은 1964년《유네스코 명화전》을 "세계의 여러 박물관, 미술관, 화랑 및 개인 수집 등으로 산재하여 있는 미술작품을 한군데에 모아놓고 인류예술문화의 발자취를 체계적으로 감상할 수 있는 공상미술관의 실현"[53]으로 높이 평가했다. 또한 미술비평가 이일은 1968년 신세계 화랑에서 열린《유네스코 현대명화전》리뷰에서 "해외의 미술을 복제판을 통해서 밖에는 대하지 못하는 처지"를 한탄하면서도 기술복제의 완성도를 강조하는 식으로 전시의 의미를 애써 강조했다.

　　일당(一堂)에 모여진 45점의 복제판 작품들은 한편으로는 각 작품 고유의 색조를 충분히 살렸고 또 한편으로는 우리의 촉감을 자극하리만큼의 생생한 질감을 나타내고 있다. 그뿐만 아니라 원화의 효과를 살리기 위한 복제품 처리에도 합당한 처리가 있었던 것으로 보인다. …복제판을 직접 견고한 합판에도 밀착(가끔 소홀히 한 점이 보이기는 하나)시키고 또 화면에다 직접 액틀을 짰다든가 하는 주최측의 처사는 참된 미술애호가의 자세라 하겠다.[54]

　　그러나 복제판 작품들의 "촉감을 자극하리만큼의 생생한 질감"은 언제나 원본의 생생한 질감에는 미치지 못했다. 따라서 복제품 전시는 원본에 대한 갈망, 또는 원본을 소유한 국가나 기관들에

.......

53　방근택, 「실현된 공상미술관-유네스코 세계명화전을 보고」, 『동아일보』 1964.1.29.
54　이일, 「촉각을 자극하는 질감-유네스코 현대명화전을 보고」, 『동아일보』 1968.8.29.

대한 열등감에서 자유로울 수 없었다. 그런데 미술에는 기술복제를 기반으로 하는 독특한 장르가 존재한다. 판화가 바로 그것이다. 1957년 봄 한국조형문화연구소와 국립박물관 공동 주최로《국제판화전》이 덕수궁미술관에서 열렸다.《국제판화전》에는 국제판화가협회에서 보내온 판화 70여 점이 전시됐다. 전시리뷰에서 미술비평가 이경성은 이 판화작품들이 "회화예술에 비해 내용이 박약하여 논리적인 박력은 없으면서도 전체감각이 어딘지 청신한 것을 갖고 있다"고 썼는데 이 때의 청신함은 그에 따르면 "오늘의 기계문명을 통한 재료와 기술이 주는 감각"이며 그것은 "오늘의 생활이 던지는 리얼리티"에 해당한다.[55] 그런가 하면 1967년에 열린《미국현대판화전》리뷰에서 미술비평가 이일은 "복제하는 프로세스를 거친 그림"인 판화에 좀 더 적극적인 의미를 부여했다. 그에 따르면 오늘날의 판화는 이식(移植)미술, 다시 말해 옛 대가들의 명화를 복제한다는 매개적인 구실을 하는데 그치지 않고 하나의 독자적인 창작판화로서의 위치를 확립했다. 판화가 지니고 있는 기법과 재질의 다양성과 특수성으로 인해 작가의 창의성을 더 없이 자극하게 됐다는 것이다. 여기에 더해 이일은 판화의 진출과 보급에 미친 '외적 여건'에 대해 언급했다. 그에 따르면 판화는 복제를 통한 양적 생산이 가능하기에 대중의 수요에 답할 수 있고 그 결과 "미술의 대중화에 크게 작용하고"[56] 있다.

1967년 판화의 대중성에 주목한 이일은 1978년에 발표한 글에

.......

55 이경성, 「현대판화의 특성-국제판화전을 보고」, 『조선일보』 1957.3.5.
56 이일, 「기대되는 눈의 잔치-미국현대판화전에 즈음하여」, 『동아일보』, 1967.12.2.

서는 현대예술로서 판화의 지위를 적극 강조했다. 그에 따르면 발터 벤야민이 지적했듯이 현대미술은 예술작품을 "예배적 가치에서 전시적 가치에로 이행시키고" 있으며 이에 따라 유일성, 일회성이 차차 그 의미를 잃어가고 대신 "복제기술의 비상한 발달에 힘입은 대량생산적인 성격"이 부상했다. 대량생산과 대량소비라는 현대문명의 수요에 부응하는 것이 바로 판화라는 것이 그의 주장이다.

그들은 판화작품을 결코 그들의 회화작품의 카피라고는 생각하지 않는다. 오히려 그들은 판화라는 특수한 표현 미디어의 새로운 가능성에 이끌려 자신의 작품 세계에 가장 합당한 기법을 추구하고 있을뿐더러 혹자는 전적으로 이 판화 수법에 의거한 회화작품을 만들고 있기도 하다. 특히 근자에 와서는 미술 속으로의 대대적인 사진 기술도입과 아울러 판화 기법이 회화적 표현수단의 매우 중요한 미디어로 등장하고 있으며 실상 때로는 이 복제기술과 이른바 회화적 방법의 한계가 매우 불투명해져가고 있는 것이다.[57]

1970년대 현대미술로서의 판화의 재평가는 이 무렵 남한의 문화예술이 기술복제를 자신의 형식과 내용에 적극 포용하기 시작했음을 일러주는 징후이다. 1980년대에는 미술을 삶의 매체로 인식하는 매체론이 확산됐다. 이 시기에 복제의 속성을 지니는 판화, 사

........

57 이일, 「동아미술제에 앞서 살펴본 한국미술의 과제: 판화, 수채화, 드로오잉의 새로운 모색」, 『동아일보』, 1978.3.13.

진, 만화 등이 '최대한의 소통'과 '최대한의 유통'을 가능케 하는 대안적 매체로 주목받았다.[58] 1980년대 민중미술에 가담한 미술가들은 "발전된 출판인쇄술과 사진복제술을 활용하여" 기존 미술유통구조의 폐쇄성을 극복하고자 했다.[59] 특히 판화는 대량복제의 생산력으로 인해 보급이 용이한 "가장 확실한 선전매체"로 주목받았다.

선전활동으로서 판화는 가장 빛나는 시각매체로 자리잡게되는데, 이 무렵부터 제작, 배포되기 시작한 〈광주민중항쟁〉 연작과 두렁 및 대학 만화, 판화반의 숱한 판화들이 그것이다. 그것은 곧바로 벽보가 되었으며 그 내용은 적대세력의 비도덕성과 폭력적 야만성을 폭로하거나 그에 맞서 싸우는 민중의 투쟁상, 그리고 민중의 여러 생활상과 그 민중이 주체가 되는 해방세상 등이었다. 이러한 내용은 1983년 이래 민중미술 작품의 중심을 이루는 것이었다.[60]

기술복제는 예술과 문화산업에 지대한 영향을 미쳤다. 특히 1970년대 이후의 "카피 전성시대"[61] 곧 전자복사기의 대량생산과 보급확대, 녹음, 녹화기술의 발전으로 인한 소위 해적물의 범람 속

.......

58 최열, 「판화-해방의 힘으로서의 판화」(1986), 『미술과 사회-최열 미술비평전서』, 청년사, 2009, p.119.
59 라원식, 「식민미술의 문제점과 새로운 움직임」, 『시대정신』 2, 일과 놀이, 1985, pp.68~69.
60 이정호, 「선전성의 회복과 시각매체운동 83-87」, 『미술운동』 1, 도서출판 공동체, 1988, p.88.
61 「불법, 해적음반 너무 많다」, 『조선일보』 1978.12.17.

에서 '저작권'은 예술과 문화산업의 가장 첨예한 논제로 부상했다.

4. 나가며–동시대 남북한의 미디어아트

지금까지 살펴본 대로 일제강점기 이후 '복제' 개념에 관한 예술 담론은 대부분 산업사회의 기술발전과 뉴미디어의 예술적 수용문제를 다루고 있다. 선전, 선동수단으로서 인쇄, 출판의 가능성에 주목한 전후(戰後)의 북한미술가들은 복제기술을 기반으로 하는 그라휘크미술, 또는 출판미술을 회화, 조각 등과 대등한 미술의 주요장르로 발전시켰다. 반면 남한 예술계에서는 기술발전과 뉴미디어의 예술적 수용방안을 모색하되 그로 인해 발생할 수 있는 문제들을 경계하는 신중한 접근이 우세했다. 무엇보다 기술복제로 인해 예술 작품의 원본성이 훼손, 약화될 것을 우려하는 예술가들이 많았다. 판화에 대한 남한 미술가의 다음과 같은 언급은 이러한 우려를 드러낸다.

작품의 희소가치를 원하는 작가들은 A·P와 동일한 상태에서 소량을 찍고 판을 파기해버리는 경우도 있다. 한편 이러한 숫자나 기호의 표기와 함께 판화에서 하나의 불문율이 되고 있는 연필로서의 서명(sign)은 판화가 찍어낸다는 점에 있어서 얼마든지 복제될 수 있다는 가능성과 취약성을 그 스스로 지니고 있기 때문에 작가 자신이 반드시 연필로 서명함으로써 제삼자에 의한 복제를 막고 서명의 위조를 방지하자는 의도로 사용되고

있다.[62]

하지만 1980년대 중반 이후 남한 예술가들은 기술발전과 뉴미디어를 적극 수용하는 방향으로 나아갔다. 1984년 새해 벽두 인공위성을 통해 TV로 방영된 백남준의 〈굿모닝, 미스터 오웰〉의 일정한 영향 아래 "정보사회를 이끄는 새로운 눈"[63]으로서 비디오가 주도하는 시대의 예술과 삶에 주목하는 예술가들과 비평가들이 급증했다. 1990년대 이후에는 비디오, 컴퓨터 등을 예술의 매체로 취한 이른바 뉴미디어아트의 시대가 열렸다. 2000년에는 서울시립미술관에서 '미디어_시티 서울'이라는 명칭으로 미디어아트 비엔날레가 시작됐다.

북한에서 기술발전과 뉴미디어를 수용한 새로운 예술장르가 등장한 것은 1990년대 후반의 일이다. 예컨대 2001년 북한 미술비평가인 하경호가 콤퓨터필림화를 소개하는 글을 발표했다. 그에 따르면 컴퓨터필림화는 "새 세기에 실현해야 할 자력갱생의 사고방식이며 문학예술창작과 보급에서도 반드시 해결해야 할 과제"이다. 여기서 콤퓨터필림화란 "콤퓨터화상프로그람을 적용하여 창작형상을 완성하고 그것을 필림에 그래도 옮긴 그림"을 지칭한다. 하경호는 이것을 "정보붓으로 필림에 그린 채색화"로 묘사하며 다음과 같이 평가했다.

........

62 윤명로, 「판화란 무엇인가」, 『선미술』 5, 1980, p.40.
63 「정보사회 이끄는 새로운 눈-비디오 시대의 예술과 생활」, 『조선일보』 1984.10.25.

콤퓨터돌사진, 콤퓨터보석화와 함께 최근 군사미술분야에서 콤퓨터필림화를 새로 개척한것은 현시대의 요구에 맞게 현대적이며 독특한 미술종류를 발견한 커다란 성과일뿐아니라 최첨단 과학기술에 기초하여 정보산업혁명을 일으킬데 대한 경애하는 최고사령관동지의 구성을 현실로 꽃 피운 자랑찬 결실이다.[64]

.......

64 하경호, 「태양성지에 대한 빛나는 형상-콤퓨터필림화《백두산해돋이》에 대하여」, 『조선예
 술』 2001.8, p.5.

참고문헌

1. 남한

라원식, 「식민미술의 문제점과 새로운 움직임」, 『시대정신』 2, 일과 놀이, 1985.

박영선, 「파리통신-미술계」, 『조선일보』 1955.11.25.

방근택, 「실현된 공상미술관-유네스코 세계명화전을 보고」, 『동아일보』 1964.1.29.

윤명로, 「판화란 무엇인가」, 『선미술』 5, 1980

이경성, 「현대판화의 특성-국제판화전을 보고」, 『조선일보』 1957.3.5.

이일, 「기대되는 눈의 잔치-미국현대판화전에 즈음하여」, 『동아일보』 1967.12.2.

_____, 「촉각을 자극하는 질감-유네스코 현대명화전을 보고」, 『동아일보』 1968.8.29.

_____, 「동아미술제에 앞서 살펴본 한국미술의 과제: 판화, 수채화, 드로오잉의 새로운 모색」, 『동아일보』 1978.3.13.

이정호, 「선전성의 회복과 시각매체운동 83-87」, 『미술운동』 1, 도서출판 공동체, 1988.

정현웅기념사업회 편, 『정현웅 전집』, 청년사, 2011.

주영섭, 「연극과 영화(1)」, 『동아일보』 1937.10.7.

_____, 「영화예술론(完)」, 『동아일보』 1938.9.20.

최열, 『미술과 사회-최열 미술비평전서』, 청년사, 2009

2. 북한

김영일·리재일, 『출판미술에서의 새로운 전환』, 평양: 문학예술출판사, 2003.

김창석, 「미술가 친우에게 보내는 서한-쏘련 그라휘크 미술 전람회를 보고」, 『조선미술』 1957.1.

사회과학원 주체문학연구소 편, 『문학예술사전(상)』, 평양: 과학백과사전종합출판사. 1988

정현웅, 「그라휘크의 발전을 위하여-포스터를 중심으로」, 『조선미술』 1957.4.

_____, 「기백에 찬 고분 벽화의 회상-고구려 고분 벽화를 모사하고서」, 『조선미술』 1965.7.

하경호, 「태양성지에 대한 빛나는 형상-콤퓨터필림화 《백두산해돋이》에 대하여」, 『조선예술』 2001.8.

시인

이지순 통일연구원

1. 시인이라는 제도의 탄생

시인은 제도의 승인을 얻은 다음에 시인의 이름을 갖게 된다. 이때의 시인은 시인이 아닌 사람들과 구별되는 특별한 지위를 뜻한다. 시인의 의미는 시인이 되는 과정, 시인의 책무, 시인의 천분, 시인이라는 제도를 형성한 사회적 문화적 환경, 물적 토대 등이 복합적으로 작용한다. 시인이란 무엇인가는 곧 시란 무엇인가와 관련되어 있다.

고대 중국의 『시경(詩經)』에서 시(詩)는 문(文)에 가까운 의미였다. 중세의 시인이 도(道)의 구현 수단으로 시를 선택했다면, 오늘날의 시인은 개인의 상상력·직관·영감을 표상하기 위해 시를 쓴다. 공리적이고 효용적인 목소리를 담아 뜻을 전달하던 중세의 시인은 근대 이후 창조적 주체로서 예술가의 면모를 갖추게 되었다.

근대 이후 시인은 언어를 율에 실어 표현하고 노래하는 예술가가 되었다. 누구나 시를 쓸 수 있지만 시인의 명패는 아무나 달 수

없다. 시인은 특별한 신분의 징표이기 때문이다. 그렇다면 시인은 어떻게 시인이 되는가? 아무개 씨가 시인이자 특별한 개인으로 범주화된다고 할 때, 그러한 이름을 얻는 과정은 시인이 만들어지는 제도, 시인이 되는 관문과 관련된다. 시인이 되는 제도의 변천은 시인의 개념이 변하는 과정과 연동한다고 볼 수 있다.

20세기 초만 하더라도 시인은 중세적 관점으로 호명되었다. 근대 초기, 시인은 예술가의 정체성을 형성하기 전에 교육자의 역할을 먼저 부여받았다. 예컨대 1905년에 주권회복과 자주독립을 위해 결성된 대한자강회가 발행한 『대한자강회월보』에서 시인은 대중교육을 강조하는 논설에서 호명되곤 했다. 시인이 노래를 되풀이 읊어 감화를 일으킨다면 그 또한 큰 교육사업의 하나가 된다는 『대한자강회월보』 논설은[65] 재도론(載道論)의 연장이었다. 표현양식이 운문이었을 뿐, 내용은 운문의 미적 지향과 거리가 멀었다. 시와 시인에 대한 시대적 요구는 글을 통해 대중 계몽을 선도하던 당시의 시대적 맥락을 반영하고 있다.

1910년대 근대문학의 단계에 들어가면서 시인은 중세의 시가(詩歌)와 근대의 신시(新詩) 사이에서 계몽적 여론을 형성하였으며, 다른 한편에선 개인의 주정을 표현하는 미적 생산자로 이행하고 있었다. 미적 생산자는 미완인 상태였지만, 다양한 미디어가 출현함에 따라 근대시를 위한 물적 토대가 형성되었다. 특히 개화기 때부터 존재했던 '투서(投書)'는 대중의 저변 확대와 독자 참여, 신인의 발굴을 복합적으로 결합한 독자투고란과 같았는데, 신인 등용문의

.......

65 유근 역술, 「교육학원리」, 『대한자강회월보』 10, 1907.4, p.17.

초기 모습이었다.

『대한자강회월보』 1호(1906.7)가 "투서주의"란을 선보인 이후 학회지에 독자 투고제가 일반적으로 나타나기 시작했다. "신체시 가대모집"을 시도했던 『소년』(1909.1)은 시 장르에 대한 최초의 현상문예였다. 1910년대 『매일신보』에서 활성화되기 시작한 현상문예는 1920년 1월 3일에 "신춘문예"라는 명칭을 처음 사용했는데, 이는 시인을 제도화한 첫 출발이었다.[66] 신인으로 문단에 등용되는 '신춘문예'는 현상모집, 현상문예, 하계문예, 대현상, 신년원고 등 다양한 명칭들을 거치면서[67] 1925년 『동아일보』가 '신춘문예모집' 을 내건 이후부터 신인 선발 제도로 정립되었다. 저널리즘이 확장한 신문학의 공간은 시가 부문의 작가와 독자층 형성에 영향을 끼쳤다.[68]

한편, 신춘문예와 별개로 시인의 명찰을 부여하는 또 하나의 제도는 동인(同人)이었다. 1919년에 발간된 『창조』는 기성에 도전하는 전위의 등장을 알렸다. 문학에 대한 새로운 미의식으로 무장한 동인은 그룹을 형성하며 문단 질서를 재편했다. 배타적인 동인 그룹은 기존의 현상문예나 독자투고 형식으로는 그들의 관문을 쉽게 통과할 수 없음을 의미했다. 신문과 달리 동인지는 자신들만이 자신들의 예술세계를 이해할 수 있다고 보고 독자투고에 폐쇄적인 입장을 고수했다. 동인지는 동인의 추천을 받아야 시인 또는 작가의

.......

66 김영철, 「신문학 초기의 현상 및 신춘문예제의 정착과정」, 『국어국문학』 98, 1987, pp. 211-238.

67 조재영, 「신춘문예 제도의 명칭과 기원에 관한 연구」, 『한국시학연구』 47, 2016, p.352.

68 김영철, 「신문학 초기의 현상 및 신춘문예제의 정착과정」, p.214.

이름을 달 수 있었고, 그들만이 글을 실을 수 있었다. 동인지의 시인은 특별한 개인이자 낭만주의적인 천재였고, 대중의 이해를 구하지 않았다. 이들의 동인의식은 시인과 독자를 구분하고, 그들의 관계를 위계적으로 설정했다.

해방이 되자 김기림은 시론에서 "새 공화국을 지킬 가장 열렬한 시민의 한 사람"[69]으로 시인을 정의했다. 해방은 개인의 존재형식을 국가의 주권자로 탈바꿈시키는 전환이었다. 시의 창작 주체이자 정치적 주체로서 시인의 정체성을 수립하는 해방기의 관념은 유진오의 인민 차원, 정지용의 문화 전위와 연동하였다.[70] 정지용이 '시인의 천분'으로 규정한 선구적 사명이란 미적 전위의 정체성과 정치적 자각의 결합이었다. 이 같은 관점은 남한에서는 1960년 4·19 이후 김수영의 참여시로 이어졌고, 북한에서는 시인이란 사상의 기수가 되어야 한다는 기본 관념의 선취였다.

2. 시인이라는 제도, 그들만의 리그

해방 후 남한에서는 동인지의 추천제, 신문의 신춘문예 등단, 잡지의 추천제 방식이 공존했다. 일제의 전시동원체제기를 거치면서 위축되었던 문단은 해방이 되자 등용문을 확대하여 신인을 발굴, 육성하고자 했다. 그러나 신인 등용은 한국전쟁이 끝난 1950년대

.......
69 김기림, 「우리 시의 방향」, 『시론』, 백양당, 1947, p.195.
70 강계숙, 「'시인'의 위상을 둘러싼 해방기 담론의 정치적 함의」, 『민족문학사연구』 64, 2017, pp.435-436 참조.

중반이 되어서야 제대로 가동하기 시작했다. 우선, 문학지의 추천 형식의 도제 시스템이 먼저 정상화되었다. 1950년대의『문학』,『문학예술』,『자유문학』,『현대문학』을 거점으로 한 추천제는『문장』이 문장파를 형성한 것처럼 문예지 중심의 유파를 형성했다.

해방과 단정, 전쟁과 분단을 거치면서 비정치적인 순수문학을 지향하는 시인들이 신인으로 배출되었다. 반공과 냉전은 1950년대 정치, 사회, 문화적 환경을 형성했다. 시인이라는 제도에 입성하려는 신인들이 순수서정시를 중심으로 창작하려는 경향이 형성된 것은 1949년 8월에 창간된 잡지『문예』와 관련된다.

『문예』는 1949년 8월부터 1954년 3월까지 총 21호가 발간되었다. 창간호부터 신인을 공모한『문예』는 해방기 때 약화된 등단제도를 복원하고자 했다.『문예』의 추천제는 문학청년들의 호응을 이끌며 대중적 권위를 확보하게 되었다. 작품 본위의 순수문학 규범을 제도화하는 데 효과적이었던 추천제는 작품성의 절대적 기준이 없는 상태에서 매체와 선자의 입장과 권력이 일방적으로 개입, 작동하는 기제였다.[71] 용공, 통속 등을 배제한『문예』의 고선 원칙은 시인의 조건을 순수문학의 창작으로 제한하는 효과를 가져왔다.『문예』에서 시를 고선했던 서정주는 연애시, 구호시는 물론이고 개념적이고 감상성에 치우친 작품은 우선 배제했다. 추천된 작품들은 전통적인 서정에 입각한 서정시가 주류를 이루었으며, 당대 새롭게 대두된 모더니즘 시는 거의 없었다. 반이데올로기에 바탕을 둔 순수시 중심이었다. 이로 인해 해방 후 순수서정시가 시의 주류로 전

.......
71 이봉범,「잡지『문예』의 성격과 위상」,『상허학보』17, 2006, pp.257-258.

개되었고, 신인들에게도 파급되었다.[72]

순수문학을 규범으로 정립하고 옹호한 『문예』의 방침은 1955년에 창간된 『현대문학』으로 이어졌다. 추천제는 문학담론과 미학적 규범의 배타적 권위를 창출하고 강화하는 데 유용한 제도였다. 이를 통해 순수문학 위주의 문단 재편이 제도적으로 진행되었다.[73] 또한, 분단 이후 새로운 정치 체제에서 성장한 전후세대 시인들은 순수한 한국어의 세계에 편입되기를 강요받았다. 새로운 국가의 국민으로서 국어를 완벽하게 쓸 수 있는 국민이 되어야 했다. 모국어를 완벽하게 구사하지 못하는 언어적 혼란, 외래어와 한국어 사이의 갈등은 시인의 언어적 정체성과 긴밀하게 맞닿아 있었다.[74] 이 과정에서 시인은 비정치적이고 비이념적이어야 한다는 무의식이 형성되었다. 이는 1957년 2월에 한국시인협회 창립에서 보듯 문단의 분열을 가져왔다. 시협을 구상하고 이끌었던 유치환과 조지훈은 순수시와 전통서정시의 외연을 확장하고 문학권력을 제도화하도록 이끌었다. 그들은 현대시의 전범이 될 작품을 부각하여 범문단적 위상에 반영되도록 하였다.[75]

6·25 이후 세계는 냉전 질서로, 남한은 반공으로 재편되었다. 반공 이데올로기는 순수문학을 이상화하였으며, 이념과 역사, 정치와 사회에 대한 예봉을 무디게 만들었다. 그러나 4·19를 지나면서

........

.

72 위의 글, p.262.
73 이봉범, 「1950년대 등단제도 연구」, 『한국문학연구』 36, 2009, p.419.
74 여태천, 「전후세대 시인들의 위치와 언어적 현실」, 『어문논집』 76, 2016, pp.140-141.
75 박연희, 「1950년대 후반 시단의 재편과 현대시 개념의 논리」, 『현대문학의 연구』 43, 2011, pp.70-76.

.

사상과 신념을 시의 창작 요건으로 삼고 정치와 사회에 관심을 두는 시인이 등장했다. 김수영은 '가장 열렬한 시민'으로 시인을 정의했던 김기림의 계승이었다. 김수영에게 '시인다운 시인'이란 "정의와 자유와 평화를 사랑하고 인류의 운명에 적극 관심을 가진, 이 시대의 지성을 갖춘, 시정신의 새로운 육성을 발할 수 있는 사람"[76]이었다. 시인은 현실에 안주하지 않고 모든 관심을 '내일'에 두고, 양심과 사상에서 새로운 시정신을 창출하며, 지성으로 현실에 적극 참여하는 사람이었다.

1960년대 시인은 세계에 참여하는 전위적 실천과 순수 사이에서 저항 개념을 전유했다. 먼저 이육사, 한용운이 저항시인으로 호명되었다.[77] 1955년 10주기 때 '순수한 맥박'을 가졌던 윤동주도 1965년 20주기에는 '저항시인'이 되었고,[78] 1960년대 말에는 이상화가 추가되었다.[79] 1960년대 핍진한 시대에 등장한 김수영과 신동엽이 지적이고 참여적인 시의 경지를 열었다면, 1970년대는 김지하가 시인의 소명을 사회와 정치로 확장했다. 한편, 1970년대부터 시인은 비극적인 예술가의 삶을 표상하는 낭만적 천재로 표상되었다. 김소월과 이상처럼 불행한 삶, 병적 요소, 짧은 생애는 시적 성취에 감흥을 더하는 요소였다. 시인에게서 사회와 정치를 분리했으며, 특출한 재능과 반비례하는 불행한 삶은 시인을 숭배하는 대중

.......

76 김수영, 「제 정신을 갖고 있는 사람은 없는가」(1966.5), 『김수영 전집 2 - 산문』, 민음사, 1981, p.139.
77 「이육사시비건립운동의 의의」, 『경향신문』 1963.12.23.
78 「고 윤동주의 시」, 『경향신문』 1955.4.30; 「순절의 시인 윤동주」, 『동아일보』 1965.3.4.
79 「저항의 어록」, 『동아일보』 1969.3.1.

적 요소였다.

1980년대는 출판계가 상업화에 눈을 돌린 시기였다. 자본주의적 유통구조에 뛰어든 '베스트셀러 시인들'은 기존에 구축된 시인 제도를 흔들었다. 『홀로서기』의 서정윤, 『접시꽃 당신』의 도종환은 제도적 기준에서 예술성을 인정받지 못하는 열외가 되었다. 대중의 인기는 얻었으나 아카데믹한 문단과 평단에서는 외면받았다. 작가가, 그것도 시인이 인기를 얻어 돈을 번다는 것에 알레르기 반응이 나왔다. 예술성과 대중성이 경합하며 문단의 인정을 받은 시인과 대중에 영합하는 시인에 우열이 매겨진 것이다.

1990년대 서점 매대는 사랑을 통속적으로 노래한 시집들이 차지했고, '문예학교'나 백화점과 신문사의 '문화센터'에서 시를 배운 사람들이 '시인'으로 배출되기 시작했다. 시인을 선망하던 독자들은 일정한 수업료를 내면 시인이 될 수 있었다. 시인은 세속적 권위의 네임 태그가 되었고, 사회적 존경과 문사의 욕망을 충족시켜주는 장식이 되었다. 1960년대 『사상계』가 신인문학상 제도를 운영하며 새 얼굴을 찾기 시작한 이래 『창작과비평』, 『문학과사회』, 『세계의 문학』, 『문학동네』 등도 신인 공모에 참여했다. 그러나 1990년대 출판계가 여러 종류의 신인문학상을 남발하면서 시인의 위상은 이전과 같지 않게 되었다. 삼류시인, 도서 몇백 권 구입과 시인 데뷔권을 교환하는 출판사, 시인이 되기로 '결심하는' 인물이 등장하는 상업영화 〈넘버 3〉(1997)는 비록 주변부의 이야기이지만 1990년대 시인의 위상과 권위의 세속화를 잘 표현하고 있다.

1990년대 이후 새로운 잡지들이 대거 출현하고 신인들이 양산되면서 누구나 마음만 먹으면 문인이 될 수 있는 이른바 '아마추어

문단 시대'가 도래했다.[80] 넘쳐나는 신인문학상은 문학적 의의는 약하지만, 화제성 작품을 발탁하는 이벤트에 그치는 신인 등용문이 되었다. 이로 인하여 새로운 문학적 흐름이나 의미 있는 문학공동체를 기대할 수 없게 되었다.[81] 오히려 등용제도의 위계적 질서가 분명해지는 현상이 생겼다. 중앙 일간지 당선은 완벽한 등단으로 인정받았지만, 지방지 등단은 이류 작가의 표식으로 인식되었다. 등단의 위계는 시인의 지위를 특권화하는 배제의 장치가 되었다.[82] 이는 서열화에 따른 이동으로 볼 수 있다.[83] 한미한 문예지나 지방 신문에서 등단한 후, 중앙 신문에서 복수 등단하는 사례는 종종 발생했다.

오늘날 시인은 직업의 하나로 분류되기도 한다. 커리어넷의 직업정보에 의하면 시인은 "언론사에서 공모하는 신춘문예에 당선되거나 문학잡지의 지면을 통한 추천으로 등단"[84]한 사람이다. 다른 직업과 비교할 때 임금과 복리후생이 낮은 매우 불확실한 직업으로 설명되고 있다. 웹 기반 플랫폼의 변화로 출판 산업이 위축되고, 문예지 폐간이 증가하고, 등단의 기회가 축소되고 있어 시인 고용 수가 줄어들 추세로 전망되었다. 소명과 천품으로 여겼던 시인의 재능이 직무수행능력으로 간주된 셈이다. 시인의 개념은 세속화되었지

.......

80　강진호, 「'신춘문예'라는 제도, 그 전개 양상과 운명」, 『문화예술』 2007.2, p.63; 이청, 「등단 시스템의 변화와 복수 등단의 의미」, 『로컬리티 인문학』 19, 2018, p.271 재인용.

81　김이구, 「작가적 욕망의 사회적 다스림」, 『오늘의 문예비평』, 1996.3, p.121.

82　위의 글, p.118.

83　이청, 「등단 시스템의 변화와 복수 등단의 의미」, p.276.

84　시인, 커리어넷 직업정보 〈https://www.career.go.kr/cnet/front/base/job/jobView.iframe?SEQ=968#tab2〉 (검색일 2020.12.21.)

만, 완전히 탈신비화된 것은 아니다. 사회적으로 평판이 좋고 소명의식이 높은 직업이 시인이라는 설명은 시인이라는 이름에 과거의 영광이 잔영으로 남아 있음을 보여준다.

최근에는 시를 발표할 지면이 디지털 공간으로 확장되면서 시의 형식, 시에 대한 개념, 시인이라는 제도도 영향을 받았다. 어떤 개인이 자신의 SNS 계정에 올린 '글'을 대중들이 '시'로서 좋아하게 되면, 공인된 제도에서 시인의 지위를 얻지 못했고 자신을 시인이라 생각하지 않았음에도 그는 시인으로 불린다. '트위터' 시인, '페북' 시인들이 등장한 것처럼, 플랫폼의 확장과 웹에서 이루어지는 무한한 공유는 디지털 언어와 감수성, 기호에 따른 새로운 시인의 제도가 되었다.

3. 북한, 시를 창작하는 기술자 시인

분단 이후 북한에서 사회주의 예술의 원리가 된 인민성, 계급성, 당성은 문학의 탈신비화, 작가 권위의 세속화, 창작 원리의 정치화를 의미한다. 독자와 위계적으로 구별되던 시인은 대중의 이해를 돕기 위해 기꺼이 통속화되었다. 1952년에 문화선전성이 주최한 연석회의에 참여한 시인들은 노래 창작에서 소기의 성과를 내지 못한데다 열의도 보이지 않았다고 질타를 받은 경우에서 살펴볼 수 있다.[85] 당시 북한의 시인들은 창작 계획서를 내고 창작 주제를 분

.......
85 「시인 작곡가 련석 회의-매월 25일을 기하여」, 『조선문학』 1952.7, pp.95-97.

배받았다. 이는 시인들이 시의 형식에 대한 미적 주도권과 내용에 대한 시상의 자율권을 소유하지 못했음을 보여준다. 시인은 생존을 위해서든, 이념을 위해서든 사회주의 국가의 깃발 아래 군중 속으로 걸어 들어가며 권위를 내려놓을 수밖에 없었다.

식민지 시대에 활동했던 '진보적 시인들'의 미적 정서는 "애국주의적인 빠포스"[86]로 해석되었다. 북한 체제 초기에 시인은 애국주의, 낡은 세계에 대한 비판의 정신을 가진 인민의 교양자를 자처하며 부르주아 반동문학의 시인과 자신들을 구별했다. 1950년대 사실주의 발생발전론의 대두는 근대문학의 전통을 계승하되 사회주의 국가의 문학적 전통을 새롭게 구축하는 시도였다. 1920년대와 1930년대에 활동했던 시인들은 시인의 감수성과 순수성이 비판적 사실주의에 속할 때 사회주의 체제에서 시인의 명함을 유지할 수 있었다.

시 창작은 '사상의 기수'로 불리는 과정에서 기술의 영역으로 옮겨갔다. 시인들은 탄광이나 공장, 농장 등 각종 현장에 파견되어 일하며 썼고, 쓰면서 일했다. 독자와 구분되던 위계는 문학이 인민에게 복무해야 한다는 당위성에 따라 약해졌고, 창작의 과정은 탈신비화되었다. 그러던 와중에 도식주의와 기록주의의 영향으로 시는 정치화되었으며, 구호가 남발되었다. 이 같은 폐단을 막기 위해 시인은 "수법과 필치, 쓰찔과 시적 개성의 다양성"을 자질로 갖출 것이 요청되었다. 시인의 재능은 "말재간"이 아니라 "세계를 자기 목소리로 독창적으로 천명하는 보람 있는 사명"과 결부된다고 규정되

.......

86 안함광, 『조선문학사』, 길림성: 연변교육출판사, 1956, p.170.

었다.[87] 여기에서 '자기 목소리'는 미적 창조성을 담보하는 개성의
특질을 의미하는 것이 아니었다. 시인은 언어적 재능이나 예술적
역량보다 현장에서 생활과 감정을 탐구하고 그것을 내면세계에서
사상과 정서를 결합하여 표현하는 것이 중요했다. 시인의 창조적
공간은 상상력이 아니라 생활과 노동의 현장이었다. 시인들은 현지
에 들어가 노동하고 생활과 감정을 연구하면서 새로운 사상을 정서
로 표현하는 사람이었다.

시인이란 그시대의 총아이며 대변자이다. 또 그렇게 되여야
한다. 따라서 그 시대 인간들의 사상감정과 지향들에 누구보다
도 감수가 빨라야 하며 그 시대 인간들이 체험하는 희노애락을
누구보다도 첨예하게 앞장에서 느낄줄 아는 사람이여야 한다.
왜냐하면 나는 시인의 서정적파악, 시적사색은 첨예한 성격을
띠기 마련이며 명백한것이며 이것이냐 아니면 저것이냐 그 중
간지대를 허용치 않는것이라고 믿고있기때문이다. 그러므로 시
의 기백이라는것도 알고보면 시인이 체험하고 침투해가는 대상
에 대한 그 열화같은 공감, 또는 반감의 첨예화과정이라고 보는
것이다. 시의 사상도 여기에서 흘러나온다.[88]

주체시대에도 시인이 사상감정을 시적 언어로 표현하는 시대정
신의 대변자라는 기본 관점은 유지되었다. 원론적인 차원에서 시인

.......
87 엄호석, 「시대와 서정시인」, 『조선문학』 1957.7, p.127, 143.
88 박산운, 「혁명적시대와 시인의 서정」, 『조선문학』 1967.5·6합호, p.124.

이 사회의 전위로 활약하고, 사상의 기수로 역할해야 한다는 것은 변함없이 유지되었다. 그러나 구체적인 내용은 이념적 층위에 따라 바뀌었다. 시인은 "전사회를 혁명화, 로동계급화하고 근로자들을 공산주의세계관으로 무장시키는데 힘있게 이바지"하기 위해 수령의 풍모와 덕성을 "뜨거운 사색과 열정을 가지고 정서화"하는 사명을 받았다.[89] 주체시대의 시인은 전체 근로자들을 수령의 혁명사상으로 무장시키며 유일지배체제를 확고히 유지하는 동력원이었다. 유일지배체제가 안정되고 후계체계를 세우면서 북한의 시인은 정치적 지향성이 강한 "당의 가수이며 로동계급의 가수"로서 개념화되었다. 당이 요구하는 작품을 쓰는 '나팔수' 시인은 "위대한 수령님과 친애하는 지도자동지께 끝없이 충실"한 '심장'을 가진 사람이다.[90] 시인은 사상의 '기수'에서 노래하는 '가수', '나팔수'로서 당 정책을 해설하고 선전하는 전달자의 역할을 가졌다. 시인이 주체사상으로 무장하는 것은 기본 소임이었다.

반면에 북한에서도 시를 창작하는 전문 작가, 시인이 되려면 통과의례로 작동하는 관문의 승인을 얻어야 한다. 전쟁이 끝난 후 북한은 신인 양성을 위한 공식 제도로 작가학원을 발족했다. 작가학원은 해방 전 폐쇄적인 문단의 신인 추천제와 달리 개방적인 교육을 지향했다. 1954년 11월 15일에 설립된 작가학원은 처음에 6개월 학제로 운영되었다. 1955년에 1기 졸업생 30명이 배출되면서 작가학원은 본격적인 등용문으로 기능했다.[91] 그 다음 등용제도는

.......

89 오영재, 「시인의 노력, 시인의 길」, 『조선문학』 1971.10, p.97.
90 「시인들은 당정책관철의 나팔수가 되자!」, 『조선문학』 1988.8, p.4.
91 작가학원이 배출한 대표적인 시인은 김철이다. 가사를 주로 썼던 전동우는 창작지도교원

문학통신원 제도이다.[92] 북한에서 전문작가들은 조선작가동맹 정맹원이다. 시인은 시분과위원 소속 전문 작가라 할 수 있다. 시인이라는 공식 직함을 받기 전에 생활 거주 지역의 '문학통신원' 자격으로 견습 작가로 활동할 수 있다.[93] 조선작가동맹 신인지도부는 수시로 강습을 개최해 국가의 문예정책을 전달하고, 전문작가와 아마추어 작가의 창작 훈련의 계기를 만든다.[94]

북한에서 작가가 된다는 것, 조선작가동맹 시분과위원회 소속 시인이 된다는 것은 사회적 명예를 획득하게 되는 것과 같다. 또한, 삶의 여유도 부가적으로 뒤따른다. 시인의 자의식과 시인에 대한 사회문화적 개념은 예술가와 작가를 구별한다. 시인이나 소설가는 자신들을 '지식인'이라 생각하지 예술가의 부류에 자신들을 넣지

.......

으로 작가학원에서 강의했다. 작가학원은 이후 김일성종합대학 어문학부에 부속되었다가 1972년에 독립해 나와 김형직사범대학 어문학부에 귀속되어 작가양성반으로 구성되었다.

92 조선작가동맹 시분과위 소속 시인으로 활동하다가 현재는 북한 이탈주민인 최진이의 구술(2018년 12월 28일)로 북한에서 시인이 되는 과정을 정리했다.

93 문학통신원은 도 소재 군중문화부에 등록해야 하는데, 이 과정에서 작가동맹 후보맹원의 승인을 얻는 작업이 필요하다. 누군가 창작에 뜻을 두었다면, 자신의 작품을 직장에 소속된 조선작가동맹 후보맹원에게 가져가 검토를 받아야 한다. 후보맹원은 해당 작품을 도 창작실에 보내거나 작가동맹에 투고하여 아마추어로서 문학통신원 활동을 할 수 있도록 길을 터줄 수 있다.

94 문학통신원들은 약 한 달 동안 여러 명의 작가에게 1:1로 지도받는 강습에서 창작 실기를 한다. 이때 잘 만들어진 작품은 『청년문학』에 발표할 기회를 얻기도 하고, 정맹원이 되어 『조선문학』에 발표할 자격을 가질 수도 있다. 때로 김일성 생일인 4·15나 김정일 생일인 2·16을 계기로 정기적인 현상공모에 투고하여 자신의 역량을 검증받을 수 있다. 현상공모 최고상을 수상하게 되면 문학통신원이나 후보맹원 과정 없이 바로 작가동맹 정맹원이 될 수 있다. 중등학교 학생이 현상공모 수상을 하게 되면 대학에 '직통'으로 입학할 자격도 주어진다. 보통 학생들은 사로청(사회주의노동청년동맹) 기관지 『청년전위』나 『소년신문』, 『아동문학』 등에 투고할 수 있다.

않는다. 『조선말대사전』(1992)에 의하면 예술은 가극, 음악, 무용, 미술, 연극, 영화 등을 일컫는다. 북한은 예술가를 '예술인'으로 부른다. 시인과 소설가는 모두 '작가'이다. '인(人)'이 단지 그러한 일에 종사하는 사람을 뜻한다면, '가(家)'는 사회적 신분이나 지위, 전문가, 정통한 사람, 지식이 남보다 뛰어난 사람이라는 의미가 있다. 북한에서 지식인은 곧 '인테리'로서 혁명투쟁과 사회발전의 추동력을 가진 사람이다. 작가, 즉 시인은 국가가 지식인에게 부과한 사회정치적 역할을 자신의 소명으로 여긴다. 단지 예술을 하는 사람이 아니라는 자의식은 북한 최고지도자들이 '작가, 예술인'을 구별해 호명하는 관행에서도 드러난다. 이러한 구분은 근대문학 담당자들이 대부분 고학력 지식인들이었고 문필을 업으로 삼았던데다, 문(文)을 숭상하던 오랜 무의식의 표출이기도 하다.

어떤 경로로 시인이 되었느냐에 따라 자기 인식에도 차이가 있다. 직업을 가진 상태에서 문학통신원 활동을 할 경우, 전문 작가로서의 자기 인식은 매우 옅다. 제강노동자이면서 문학통신원으로 시를 쓴다면 노동자의 정체성을, 의사로서 시를 쓴다면 의사의 정체성을 가지게 되는 것이다. 시 쓰기는 일종의 자기계발의 범주에 있다. 반면에 작가양성반을 졸업하고 직업적으로 시인이 된 경우 문학통신원의 '노동자'의 정체성과 자신들을 구별한다. 특히 작가동맹 소속 시인은 사회적으로 존중하는 분위기가 있기에 시인이라는 이름에는 명예가 뒤따른다.

북한 문예사전은 시를 전문적으로 창작하는 작가로 시인을 정의한다. 서사적 묘사방법을 쓰는 소설가나 극적 묘사방법을 쓰는 극작가와 달리, 시인은 서정적 묘사방식으로 정서적 체험세계를 표

현한다. 시인으로서 갖추어야 할 창작가의 자세는 생활에 대한 정서적 체험과 탐구이며, 여기에서 우수한 시작품이 나온다는 것이다.[95] 음악이나 미술을 하는 창작가가 '예술인'이라면, 시인은 '사상의 기수'로서 지식인에 속한다. 시인이라는 제도에 편입해 들어가는 과정과 별도로, 시인은 예술적 창조력을 표출하는 것보다 우선되는 것이 인민대중을 사상적으로 교양개조해야 하는 사명이다. 북한에서 시인은 국가와 당의 목소리를 대신하는 '사상의 기술자'이자, 예술적 기량을 가진 전문가의 의미를 함께 가진 사람이다.

4. 시를 전문적으로 창작하는 남북한 시인

국립국어원 우리말샘이나 조선말대사전에서 시인은 "시를 전문적으로 짓는 사람"으로 정의되고 있다. 남북한 시인의 개념은 시를 창작할 수 있는 자격에 초점을 맞춘다는 공통점이 있다. 남북한 모두 시인이라는 제도에 편입하기 위해 일정한 관문이 필요하다. 남한이 언론사와 잡지사의 등용문 제도인 신춘문예가 우세하다면, 북한은 현상공모를 통해 본격적인 문학장에 편입해 들어올 수 있다. 시인이 사회문화적 명예를 갖고 있다는 의식도 서로 비슷하다.

분단 이후 남한은 전문성의 자격에 초점을 두고 시인의 개념을 형성해 왔다. 시인을 특별한 개인으로 여기는 남한은 문학예술의

.......

95 『문학예술사전』(중), 평양: 과학백과사전종합출판사, 1991; 『전자사전프로그램《조선대백과사전》』, 삼일포정보센터, 2001-2005; 『문학예술대사전 DVD』, 평양: 사회과학원, 2006.

특권적 지위와 재능을 갖춘 낭만적 천재에 대한 무의식에 기반하고 있다. 신춘문예나 추천제 관문을 통과해야 시인이 되었던 남한은 보수적 등용제도를 오랫동안 유지해 왔다. 그러나 1990년대 아마추어 문단 시대가 도래하면서 등용제도에 위계질서가 만들어지고, 등단의 서열화가 형성되었다. 이 과정에서 특권적인 시인과 아마추어 시인이 구분되었다. 최근에는 웹에서 대중의 인지도를 얻고 시인이 되는 사용자가 등장하게 되었다. 디지털 플랫폼이 확장되면서 전통적인 시인 개념에 균열이 일어났다. 웹에서 불특정 다수에게 공감 사인을 받은 글이 '시'로 인정되고, 대중에게 무한 공유되면서 '시집'을 출판하기도 한다. 이 같은 경로를 거쳐 시인이 되는 경우는 보수적인 관문을 통과한 시인과 구별되지만, 독자의 소비는 이 둘을 구별하지 않는다. 전통적인 방식에서 시의 형식과 내용, 독자의 접근과 수용의 정도, 시인의 천품과 재능, 험난한 통과의례는 유지되고 있지만 이와 별개로 디지털 공간에서 통용되는 시인의 제도와 문법이 새롭게 탄생했다고 볼 수 있다.

반면에 북한은 시인이 되는 제도 변화가 급격하지 않았다. 북한에서 시인은 전문적으로 시를 쓰는 작가이지만, 대중의 기호나 인기를 얻어 시인의 자격을 선취한 경우를 발견하기는 어렵다. 국가의 공적 기관에 해당하는 작가동맹이 각종 관문을 마련해 작가의 전문성을 공인하는 과정이 널리 퍼져 있다. 전일적인 국가체제처럼 시인이 되는 과정도 전일적이다. 분단 이후 북한은 시인이 갖추어야 할 자세와 태도에 초점을 맞추어 왔고, 이러한 관점을 고수해 왔다. 인민성의 관점과 군중문학의 통속화를 지향해 온 북한은 모든 문학예술을 탈신비화했다. 창작할 수 있는 모든 사람에게 문호

를 개방한 북한에서 창작의 주체는 인민대중이다. 또한, 북한은 시인의 예술적 기량보다 정치적 안목을 중요시한다. 선천적인 재능을 뽐내는 특별한 개인보다 중요한 덕목은 생활에 깊이 들어가 얼마나 진솔하게 체험하고 그것을 표현할 수 있는가이다. 애초부터 시인을 규정하는 것은 경험의 직접성과 사상성이며, 여기에서 깊은 서정성과 울림 있는 언어가 나오기 때문이다. 그럼에도 정서를 언어로 조직하고 운율을 조성하는 능력은 시인이 될 수 있는 기본 자질이자 시 창작의 전제조건이다. 기본기를 갖춘 다음 시인에 도전할 수 있다. 그렇기에 북한에서 시인은 누구나 될 수 있지만, 누구나 시인이 될 수는 없다. 이 모순적인 관점은 시인과 시인 아닌 사람을 구별하는 역설이다.

참고문헌

1. 남한

『경향신문』

『동아일보』

강계숙, 「'시인'의 위상을 둘러싼 해방기 담론의 정치적 함의」, 『민족문학사연구』 64, 2017.

강진호, 「'신춘문예'라는 제도, 그 전개 양상과 운명」, 『문화예술』 2007.2.

김기림, 『시론』, 백양당, 1947.

김수영, 『김수영 전집 2-산문』, 민음사, 1981.

김영철, 「신문학 초기의 현상 및 신춘문예제의 정착과정」, 『국어국문학』 98, 1987.

김이구, 「작가적 욕망의 사회적 다스림」, 『오늘의 문예비평』 1996.3.

유근 역술, 「교육학원리」, 『대한자강회월보』 10, 1907.4.

박연희, 「1950년대 후반 시단의 재편과 현대시 개념의 논리」, 『현대문학의 연구』 43, 2011.

여태천, 「전후세대 시인들의 위치와 언어적 현실」, 『어문논집』 76, 2016.

이봉범, 「잡지 『문예』의 성격과 위상」, 『상허학보』 17, 2006.

_____, 「1950년대 등단제도 연구」, 『한국문학연구』 36, 2009.

이청, 「등단 시스템의 변화와 복수 등단의 의미」, 『로컬리티 인문학』 19, 2018.

조재영, 「신춘문예 제도의 명칭과 기원에 관한 연구」, 『한국시학연구』 47, 2016.

2. 북한

박산운, 「혁명적시대와 시인의 서정」, 『조선문학』 1967.5·6.

사회과학원, 『문학예술대사전 DVD』, 평양: 사회과학원, 2006.

사회과학원 주체문학연구소, 『문학예술사전』(중), 평양: 과학백과사전종합출판사, 1991.

안함광, 『조선문학사』, 길림성: 연변교육출판사, 1956.

엄호석, 「시대와 서정시인」, 『조선문학』 1957.7.

오영재, 「시인의 노력, 시인의 길」, 『조선문학』 1971.10.

「시인 작곡가 련석 회의-매월 25일을 기하여」, 『조선문학』 1952.7.

「시인들은 당정책관철의 나팔수가 되자!」, 『조선문학』 1988.8.

『전자사전프로그람《조선대백과사전》』, 삼일포정보센터, 2001-2005.

영화관

김성경 북한대학원대학교

1. 영화관의 태동

영화관이라는 개념은 '영화를 보는 곳'이라는 사전적 정의를 지니는데, 영화라는 매체가 조선에 소개된 시기와 맞물려 서서히 그형태와 의미가 구축되게 된다. 영화의 초기 형태인 활동사진이 한(조선)반도에 소개된 것은 1890년 후반으로 추정된다. 1899년 미국인 여행가인 엘리어스 버튼 홈스(Elias Burton Holmes)가 조선의 풍경을 담은 활동사진을 고종황제에게 소개한 것이 조선에 영화가 수입된 최초의 사건으로 기록되어 있다. 대중을 대상으로 한 영화 상영은 1903년 6월의 서울의 한성전기회사에서 일했던 미국인헨리 콜브란과 H.R. 보스트위크의 유료 상영인데, 이 경우 임시 극장의 형태로 상영이 이루어졌으며 상품 판촉을 목적으로 했다.[96] 이당시에는 현재 형태의 영화가 아닌 서사가 없이 '움직이는 사진'이

.......
96 조희문, 「'한국영화'의 개념적 정의와 기점에 관한 연구」, 『영화연구』 11, 1996, pp.17~18.

상영되었고, 영화관이라는 공간이나 의미는 명확하지 않았다.

하지만 조선에서 활동사진이 관객들의 눈길을 끄는 데 그리 오랜 시간이 걸리지 않았다. 1910년대 전후 연쇄극의 형태로 연극 중간에 상영되었던 활동사진이 점차 다양화되면서 이를 전담으로 상영하는 공간이 만들어지기 시작했다. '영화상설관(映畵常設館)'으로 명명되는 이 공간은 조선인들에게는 근대의 문물을 경험할 수 있는 곳이면서, 동시에 조선에서 여가와 유흥 경험의 일반화를 의미하는 것이기도 했다. 주지하듯 영화라는 매체는 움직이는 이미지와 소리가 결합된 것으로 문자가 독점하던 전근대적 시대의 종말과 근대적 기술 발전을 축약한 것이다.[97] 영화를 보는 영화관은 근대 기술을 상징하는 곳이면서도 비현실적인 이미지의 세계로의 전환이 가능한 공간을 뜻한다. 관객은 암전된 공간에서 오롯이 스크린에 비춰진 이미지와 소리에 집중함으로써 현실과의 단절을 경험하게 되는데, 고단한 현실에서 벗어나 환상의 세계를 경험함으로써 오락과 유희의 경험을 하게 된다. 하지만 식민지 조선에서 초기 영화관의 모습은 여러 측면에서 과도기적인 것이었다.

식민지 시대의 영화관은 경성에 만들어진 영화상설관, 개인이나 영화관에서 파견된 순업대, 총독부 활동사진반이 활용한 이동영사관 등으로 구분된다. 순업대와 이동영사관에 관련된 자료는 제한적이기도 할뿐더러 1930년대 토키 영화가 등장하게 되면서 자연스레 사라졌다면, 1900년대 초반에 등장한 영화상설관은 점차 확산되었

.......

97 키틀러는 문자 독점 세계의 대전환을 축음기, 영화, 타자기라는 새로운 기술 매체를 주목하며 분석한 바 있다. 키틀러, 프리드리히, 『축음기, 영화, 타자기』, 유현주·김남시 옮김, 문학과지성사, 2019.

다. 일본의 문물이 조선으로 전파되는 과정에서 개항장부터 초기 형태의 극장이 등장하였고 일본이 조선의 지배권을 장악하기 시작할 무렵 일본영사관이 위치한 남산 왜성대 근처에 일본인들을 대상으로 하는 극장이 들어섰다.

조선의 영화상설관 등장은 일본의 흥행업이 전파되면서 본격화되었다. 일본의 경우에는 에도 시대부터 보고 즐기는 오락으로 극장업과 유곽업이 사찰과 신사 주변의 상점가에 들어섰다.[98] 조선에 정착한 일본 거류민들이 남촌(南村)이라고 불리는 자신들의 거류 지역에 사찰과 공원을 세우면서 극장이 들어서게 되었다. 1910년에는 일본인이 경영하는 최초의 활동사진관인 경성고등연예관이 개장했다. 한편 일본인이 만들어내는 새로운 공간에 영향을 받게 된 조선인들은 자신들이 집단 정착지인 북촌(北村)에 상점, 극장 등을 만들기 시작한다. 그 시작으로 1902년에 파고다공원이 완공되고, 그 주변에 목조 2층 350석 규모의 단성사(團成社, 1907)가 개설되었다.[99] 1912년에는 조선인 활동사진 전용관인 우미관(優美館)도 들어서게 되었다.[100] 여기서 밝혀두어야 할 것은 1900년대 초반에 등장한 극장 중 상당수는 영화 전용관이 아니었다. 경성고등연

.......

98 한상언, 「1910년대 경성의 극장과 극장문화에 관한 연구」, 『영화연구』, 53, 2012, pp.405~406.

99 김종원, 「일제강점기 한국영화 약사」, 『자료로 보는 일제강점기 극장문화』, 대한민국역사박물관, p.13.

100 한상언은 도시공원과 주변 극장의 연관성을 설명하면서, 조선인 지역인 북촌에는 파고다공원을 중심에 두고 단성사(1907~현재), 연흥사(1908~1915), 장안사(1908~1915), 우미관(1912~1982), 원각사(1902~1914), 광무대(1907~1912, 황금유원으로 이전)가 성업했다고 설명한다. 한상언, 「1910년대 경성의 극장과 극장문화에 관한 연구」, 『영화연구』 53, 2012.

예관의 경우에는 활동사진 전용관을 표방했지만 단성사와 우미관의 경우에는 연극이나 공연 등이 열리는 복합 공간의 형태였다. 한편 당시 극장은 유흥이나 공연을 위한 공간만이 아니라 교양과 정치를 위한 공간으로 활용되기도 했다. 혼종적 성격을 지닌 영화관은 점차 영화라는 매체가 연극보다 더 각광받기 시작하고, 다양한 활동사진이 보급되면서 그 의미와 성격이 갖춰지게 되었다. 예컨대 1912년에 세워진 영화 전용 시설인 우미관과 연극 전용극장이었던 단성사가 1918년에 영화상설관으로 개장하면서 조선 영화관의 시초가 되었다.[101]

1920년대 경성의 영화관은 단성사, 우미관, 조선극장, 기라쿠관, 다이쇼관, 코가네관, 주오관, 게이류관으로 총 8개였으며, 이는 1930년대 초까지 유지된다. 경성 외곽지역의 주택지로 새로 개발된 신당정, 왕십리, 도화정, 영등포 등에는 1935년 즈음에 새롭게 영화관이 만들어졌다.[102] 남촌을 중심으로 일본인들이 드나드는 영화상설관의 경우에는 일본 본토의 영화 혹은 외국 영화라고 해도 일본 자막만으로 이루어진 영화가 주로 상영되었다면, 북촌의 영화상설관의 경우에는 조선인들이 모여 주로 외국영화를 감상했다. 이제 막 유흥이나 여가와 같은 개념들이 등장하기 시작한 조선에서 영화관에 들러 영화를 보는 것은 그만큼 근대적 의미의 여가 생활의 등장을 의미하는 것이기도 했다. 하지만 일본인을 대상으로 하는 남촌의 영화상설관과 북촌의 것은 그 작동 방식이나 공간 구획

.......

101 김승구, 「1910년대 경성 영화관들의 활동 양상」, 『한국문화』 53, 2011, p.176.

102 정충실, 『경성과 도쿄에서 영화를 본다는 것: 관객성 연구로 본 제국과 식민지의 문화사』, 현실문화, 2018, p.134.

에서 커다란 차이가 있었다. 남촌의 영화상설관의 경우에는 변사의 역할이 상당히 제한적이었던 반면 조선인을 대상으로 하는 북촌의 영화상설관의 경우에는 변사가 단순히 설명을 덧붙이는 것에 머물지 않고 주연 배우를 따라 연기를 하거나 민족적 분위기를 조성하기도 하는 등의 커다란 차이가 있었다.[103]

그럼에도 1930년대까지의 영화상설관은 영화의 상영보다는 일종의 전통 공연장으로서의 역할이 더욱 강조되었다. 공간의 구획만 살펴보아도 이러한 특성을 알 수 있다. 스크린을 중심으로 2층 규모의 공간을 구성되어 공연을 위한 공간이 따로 마련되어 있었다. 무성영화가 스크린에 비춰지면 그것을 조명 삼아 가수가 공연을 하거나 기생의 연주가 펼쳐졌으며, 영화 화면 아래에는 악기를 연주하는 7~8명이 장면에 따라 음악을 연주하기도 하였다.[104] 1,000여 명이 앉을 수 있는 공간이기는 했지만, 1인용 지정좌석이 있는 것이 아니라 벤치형의 좌석에 많은 관람객들이 공간을 좁혀 앉았으며 영화 상영 중간에 상인들이 관객 사이를 돌아다니면서 음식이나 담배를 파는 일도 가능했다.[105] 이는 영화 '관람'보다는 다양한 공연과 변사의 설명과 연기를 즐기는 것이 영화상영관에서는 더 중요시 되었다는 것을 방증하는 것이다.

한편 조선인들 모여드는 북촌의 영화상영관의 경우에는 식민지

.......
103 변사의 역할에 관해서는 이화진(2016) 등의 글을 참고하라.
104 경성일보 1924년 11월 16일과 동아일보 1925년 5월 28일 기사에서 이러한 상황이 자세하게 설명되어 있다. 이에 대한 논의로는 정충실, 「1920~30년대 경성 영화관의 상영 환경과 영화문화」, 『아세아연구』 57(3), 2014를 참고하라.
105 김승구, 「식민지 조선에서의 영화관 체험」, 『한국학』 31(1), 2008.

상황에서 피식민지로서의 설움을 공유하고, 민족적 유대감을 강화하는 정치적 공간의 역할을 수행하기도 했다. 특히 변사의 역할이 두드러졌던 무성영화 시기에는 제국 경찰의 눈의 피해 민족적 메시지가 변사의 목소리를 통해서 관객들에게 전달되었고, 1920년대 후반부터 본격적으로 생산되어 상영된 '조선영화'가 내포하고 있는 상징적인 민족 메시지가 영화관이라는 공간에서 확장되어 공유되기도 하였다.[106]

한편 1930년대에 이르러 유성영화(토키)가 본격적으로 공급되면서 영화상설관의 변화가 본격화된다. 유성영화의 확산은 음악공연, 가수, 변사의 역할을 재조정할 수밖에 없는 환경을 만들어내었다. 점차 서사를 갖춘 영화가 상영되면서 그것에 집중할 수 있는 환경에 대한 욕구가 확산된다. 이에 1936년 남촌의 메이지좌, 와카쿠사극장, 코가네좌라는 3개의 모던 영화관이 일본인에 의해 건설되었다. 규모는 3~4층의 철골 구조에 수용 인원은 1,000석 이상이었다.[107] 사실 이들은 일본의 거대 영화사인 도호, 쇼치쿠에 의해서 직영되는 상영관이었는데, 그만큼 일본 상영관의 변화를 직접적으로 반영한 것이기도 했다. 영화를 몰입할 수 있는 최상의 환경을 만드는 것이 영화상설관의 가장 중요한 기능이라는 인식이 확산되었고, 이는 일본에서부터 남촌으로 그리고 점차 북촌의 영화상설관으로 확산되기에 이른다. 영화관들은 연주자, 가수, 변사 없이 영화 상영을 시작하였으며, 영화 상영 중 상인들의 상품 판매 또한 금지하기

.......

106 이화진, 『소리의 정치』, 현실문화, 2016.
107 정충실, 위의 책, 2018, p.177.

시작하였다.

하지만 영화상설관의 이러한 변화가 일순간에 조선의 영화 관람 문화를 바꿔내지는 못했다. 오히려 1930년대 말까지 영화 몰입을 위한 환경 조성에 집중한 모던 영화관과 기존의 공연과 사회적 교류의 장으로 작동한 영화관이 공존하는 양태를 보여줬다.[108] 이는 영화라는 근대적 문물을 추종하는 지식인 집단과 전통방식을 고수하며 여흥으로서 영화를 즐기는 상당수의 일반인 사이의 차이를 만들어내기도 했다. 식민지 조선의 지식인들은 영화라는 매체에 집중하기 위해 남촌에 위치한 일본인 전용관에 더 자주 출입하기 시작하면서, 남촌과 북촌이라는 공간 구획과 일본인과 조선인 영화상설관의 경계가 점차 붕괴되기 시작하였다. 또 한편으로는 일본인 영화상설관에서 쉽사리 볼 수 없었던 서양영화를 위해 일본인들이 조선인 영화상설관을 자주 찾는 현상도 포착된다. 영화의 취향에 따라 영화관을 선택하는 관객들이 늘어나게 되고, 결국에는 영화상설관이 '영화'만의 공간으로 재구성되기 시작하였다.

2. 해방기 영화관의 분화

해방 이후 미소 군정기는 영화관의 성격과 작동의 변화가 본격화된 시기이다. 일본인들이 소유하고 있었던 영화관의 처리를 두고

.......
108 정충실, 「1920~30년대 경성 영화관의 상영환경과 영화문화」, 『아세아연구』 57(3), 2014, pp.140-142.

미군정과 소군정이 다른 길을 가게 되면서 남한과 북한의 영화관이 점차 상이하게 진화하기 시작한다. 미군정의 경우에는 미국 문화를 확산하는 것에 적극적으로 나서게 되고, 1946년 3월에 설립된 공보부가 그 일에 직접 나서게 된다. 미군정 내 영화과가 설치되고 새롭게 설립된 중앙영화배급사 조선사무국이 주도하여 미국영화의 남한 배급을 주도하였다. 그 당시 미국영화는 선망의 대상이면서, 일본 제국보다도 앞선 근대의 열망을 집약하고 있는 것이었다. 또한 영화의 안정적인 배급과 상영을 위해서 미군정은 일본인이 소유했던 영화관의 불하를 결정하였고, 상업적 이득이 보장된 영화관은 많은 이들이 돈벌이 수단으로 눈독을 들이는 사업이 되었다. 주로 일제 강점기의 영화관 관리인들이 싼 가격에 영화관을 구입하게 되었고, 그만큼 이후의 영화관의 활용 또한 '상업적' 목적에 국한되게 되었다. 대부분의 관객들에게 인기가 높은 미국영화가 영화관을 가득 채우게 되었고, 이는 1945년 11월부터 1948년 3월까지 총 수입된 외화 700편 중 대부분이 미국 공보부 뉴스영화 38편, 미국뉴스 289편, 그리고 미국극영화 422편이었다는 점에서 확인된다.[109]

또한 미군정 아래 남한에서는 영화관이 개봉관과 비개봉관의 서열이 점차 공고해지기도 했다. 일제시기부터 일류관, 이류관 등의 구분으로 시설이나 영화의 종류에 따라 구분되어 있었고, 입장료에도 차이가 존재했는데 해방 후에 영화관 사이의 서열이 좀 더 명확해졌다. 일류관인 영화관은 국제, 수도, 국도극장으로 냉난방

.......

109 이명자, 「미·소 군정기(1945~1948) 서울과 평양의 극장연구」, 『통일과 평화』 2, 2009, p.214.

시설과 더불어 외화 위주의 프로그램을 상영하였다. 반면에 단성사, 동양, 중앙, 서울, 제일, 성남, 영보 등의 이류관은 영화와 더불어 연극과 전통 가극 등을 함께 공연했던 것으로 보인다. 미국영화와 같은 외화는 근대 문물로서의 위치가 더욱 공고해졌으며, 연극이나 공연 등은 전통 문화로 취급되어 상대적으로 전근대적인 문물로 의미화되는 경향이 강했다. 하지만 이 시기까지만 해도 영화를 관람하는 전용 극장이라는 의미보다는 영화, 연극, 공연, 가극 등이 공연되는 공간으로 극장의 의미가 여전히 강하게 공유되고 있었다.

반면 소련군정 하의 북한에서는 일본인 소유 영화관의 처리가 남한과는 상이한 방식으로 진행되게 된다. 즉 일본인 소유의 영화관 국유화함으로써, 1946년 6월 당시 총 상설영화관 105개 관 중 개인소유가 37개소였고, 국유화 극장이 68개소로 늘어나게 된다.[110] 국유극장은 인민위원회 선전부 소속의 북조선극장영화관위원회에서 운영하였다. 이 당시 영화인들 사이에서 극장은 단순히 영화의 상영기관이 아닌 학교 혹은 교회와 같은 "도덕적 기관"이므로 사적 소유의 대상이 아닌 공적 기관으로 취급해야 한다는 의견이 널리 퍼져나갔다.[111] 영화가 교양의 수단이기에 영화 제작과 상영 전반은 국가의 주도 아래 이루어져야 한다는 것이다. 이런 맥락에서 영화관은 단순히 영화를 관람하는 공간이 아닌 정치적이며, 교양과 교육의 장소가 된다. "교양수단으로서의 영화작품과 그의 향유자인 인민대중과의 련계를 맺어주는 중요한 공간"이 바로 영화관인 것이

.......

110 위의 글, p.205.
111 "극장의 공공관리", 『동아일보』, 1946.2.14, 이명자(2009)에서 재인용, p.206.

다.[112] 영화관은 사회주의적 가치를 교육하는 기관으로서 오락과 여흥의 공간이 아닌 인민대중의 교육 공간으로 전환하고, 이를 위해 기존의 극장을 적극적으로 활용하면서도 동시에 이동영사활동과 농촌 및 지역 직장 등에 영화관을 설치하기 시작하였다.

1947년 기준으로 평양에는 대중극장, 조선극장, 삼일극장, 문화극장, 노동극장, 명성극장, 고려극장이 국립극장과 동평양극장, 서평양극장이 1947년과 1948년 사이에 개관하였다. 기존의 연극이나 공연을 위해서 활용되었던 모란봉극장이나, 노동극장 등에서도 영화를 상영했다는 기록이 있으며, 영화상설관으로는 1948년에 교통구락부가 건립되었다.[113] 또한 사회 급변 시기에 인민 교육 및 계몽운동의 일환으로 시작된 이동영사활동은 1946년 333회를 비롯하여 1948년 6월까지 약 1,153회가 전국 각지에서 시행되었다. 교양과 교육의 목적을 두고 있다고 하더라도 북조선 인민들의 영화에 대한 관심은 상당히 높은 것이었다. 남한과 비슷하게 외화에 대한 선호도가 높았는데, 미국 및 서구의 영화가 소개될 수 없었던 까닭에 소련 영화에 대한 의존도가 상당히 높았다. 또한 영화관에서는 공연된 연극, 악극, 가극 등은 식민지 시기의 악극에서 드러난 신파적 성격을 지워낸 형식으로 리얼리즘적 요소가 상당히 가미된 것으로 진화하였다.

한국전쟁이 발발하게 되면서 남북한에서의 영화관의 확산은 잠시 주춤하게 된다. 전쟁 시기에는 영화 생산이 위축될 수밖에 없었

.......

112 정태소, 「우리나라 영화보급발전의 자랑찬 로정」, 『조선영화』 1993.11, p.22.
113 이명자, 앞의 글, p.217.

으며, 상당수의 영화관 및 기관 시설이 파괴되면서 영화 상영에도 어려움이 발생하였기 때문이다. 물론 남쪽에서는 미군 공보 영화가 꾸준하게 상영되었고, 북측에서는 기록영화를 중심으로 이동영사 활동이 계속되기도 하였다. 남북이 분단되고 난 이후 남북 각자의 영화 산업이 구축되게 되면서 영화관의 작동 및 성격의 변화가 본격화된다.

3. 북조선의 영화관

문학예술사전에서 정의하는 영화관은 "영화를 전문적으로 상영할 수 있게 만든 건물이나 장소 또는 그러한 사명을 가진 문화기관, 영화가 발생한후 그것이 예술적으로나 기술적으로 완성되면서 영화상영에 알맞춤한 시설을 갖춘" 곳으로 정의된다.[114] 조선대백과사전에서는 문화교양을 위한 건물로 관람형 문화교양건물로 극장과 영화관을 같은 범주로 분류하고 있다.[115] 북한의 영화관은 임시적으로 만들어진 야외영화관이나 풍막식영화관도 있으며, 극장이나 회의실 같은 문화시설에도 영화상영이 이루어졌다. 무엇보다도 영화관은 사람들이 많이 모이는 사상문화교양장소로 정의된다. 위의 사전적 설명을 살펴보면 영화를 전문적으로 상영하는 공간으로 영화관을 정의하면서, 건물이라는 고정된 형태를 가진 것도 있지만 반

........

114 "영화관,『문학예술사전』, 1993.
115 『조선대백과사전』 9권, p.480.

대로 임시적으로 영화 상영을 위해서 한시적으로 만들어진 공간까지도 지칭한다. 문화교양 시설 중 하나인 영화관은 군중문화를 확산하기 위한 시설로 분류된다. 예컨대 〈조선중앙년감〉에서는 근로인민이 문화와 예술의 향유자가 되기 위해서 군중문화시설을 전국 곳곳에 만들어 인민 교양에 힘써야 한다고 설명한다. 즉 영화관은 군중문화의 일부분으로 분류되며, 극장, 군중문화회관, 구락부와 민주선전실, 도서관 등이 군중문화시설로 명명된다.[116]

이러한 목적으로 인해 북한에서는 임시영화관이 상당히 활발하게 운영되었으며, 직장이나 지역의 사상교육 기관에 영화관의 기능을 수행하는 공간이나 시설을 포함시키기도 하였다. 특히 임시 영화상영관은 전후 복구 사업에 투입된 노동자들에게 문화교양을 제공한다는 맥락에서 확대 운영되기도 하였다. 〈조선영화〉 1959년도 9월호에는 광산 사업소에 설치된 "광부들의 영화관"을 소개한다. "500개의 관람석, 알뜰한 휴식실, 전람실, 소 도서실로 이루어진 이 영화관은 단순한 영화관이라기보다는 광부들의 참다운 문화의 전당"이며 "정상적인 영화 상영 외에 전람회, 감상회, 토론회, 창작 발표회, 음악회, 써클 공연 등이 수시로 벌어지고 있으며 흥미로운 서적들"이 배치되어 있다고 밝힌다.[117] 영화 상영만을 목적으로 하는 것이 아니라 문화 교양 전반을 위한 공간 배치가 눈에 띈다.

전후 복구 시기에 새롭게 완비된 영화관을 건설하는 것이 쉽지 않았던 탓에 북한 정권은 기존의 시설을 활용하여 영화관으로 사용

.......

116 「군중문화」, 『조선중앙년감』, 1969, p.278.
117 「광부들의 영화관」, 『조선영화』 1959.9, p.19.

하고, 특히 북한체제는 영화 일꾼들이 낡은 시설을 위생적으로 사용하여 영화를 문화혁명의 수단으로 활용하도록 독려한다.[118] 1950년대 후반부터 1960년대 초반까지는 기존의 시설을 활용하여 영화관으로 사용하고 있는 모범 사례들이 자주 소개되기도 하였으며, 영화 일꾼들의 의식적 행동에 따라 위생적으로 운영되고 있는 영화관을 모범 전형으로 소개하는 글 또한 쉽게 찾아볼 수 있다. 여기서 흥미로운 것은 영화관의 성격을 단순히 영화 관람으로 국한하지 않는 것이며, 혁신적인 영화관의 운영 실태로 소개된 사례는 가능하면 많은 사람들이 영화를 관람하면서도 쉬는 시간이나 대기 시간에 독서를 할 수 있게 하거나 사회주의 가치에 대한 선전 등으로 적절하게 활용한 것 등이다.[119] 그만큼 북한의 영화관은 '교육'을 목적으로 하고 있는 곳이며, 흥미 위주의 영화를 상영하는 것은 낡은 부르주아 사상이나 개인주의적 행동으로 비판받았다.

북한영화에 대한 정확한 통계자료를 구하기는 쉽지 않지만, 〈조선중앙년감〉에 따르면 1980년대에는 북한 주민 1인당 연평균 약 8회의 영화 관람이 이루어졌고, 1990년대에는 경제난 등의 원인으로 인해 평균 관람 편수가 약 4회로 감소하였다.[120] 또한 1990년대에도 완비된 영화관 시설만 관람을 위해서 활용된 것이 아니라 다

.......

118 「위생 문화 사업에서 혁신을 일으키자!」, 『조선영화』 1959.11, p.9.
119 「협동 마을에서의 위생 사업: 이동 영사대를 따라서」, 『조선영화』 1958.7, p.22-23; 김한규, 「영화관들에서 위생 문화 사업을 개선 강화하자!」, 『조선영화』 1958.7, pp.5-6; 「판이한 두 영화관」, 『조선영화』 1958.7, p.19; 「두 영화관의 교훈: 평산영화관과 신계영화관에서」, 『조선영화』 1958.11; 「천리마 영화관을 찾아서」, 『조선영화』 1961.10, p.17.
120 문화관광정책연구원, 『북한 문화시설에 관한 연구』, 문화관광정책연구원 정책보고서, 2002. p.63.

양한 영화 관람 장소가 활용되었는데, 시군문화회관, 이동영사대, 도선전대, 극장, 공장과 기업소의 영화시설, 협동농장 내 영화시설 등이 영화 관람에 활용되었다. 특히 협동농장 영사시설, 공장 및 기업소의 영사시설, 시군문화회관 등의 영화시설에서 영화를 본 횟수가 전문 영화관보다 훨씬 많은 것을 나타나는데, 그만큼 북한의 영화관은 전문화되어 구분되는 형태가 아니라 영화 상영이 가능한 모든 문화교양시설을 아우르는 것으로 보인다.

영화관의 이러한 성격은 북한 체제가 영화를 교양의 수단으로 정의하고 있다는 점, 특히 지도자가 영화의 빠른 보급과 상영을 강조해왔다는 점에서 기인한다. 김정일은 1970년대 후반 영화 사업의 중요성을 강조한「당사상사업의 요구에 맞게 영화보급사업을 개선 강화할데 대하여(1978년 3월 8일 전국영화보급부문 일군대회 참가자들에게 보낸 서한)」에서 영화 보급 및 상영의 중요성을 강조한 바 있다.

"혁명적 영화예술이 이러한 사명과 역할을 다하도록 하자면 사상예술성이 높은 영화를 많이 만들어내야 할 뿐 아니라 그러한 영화를 근로자들에게 제때에 보여주어 그들이 영화에 담겨진 내용을 올바로 인식하고 자기의 것으로 받아들이게 해야 합니다. 영화보급일군들은 바로 우리의 혁명적 영화예술을 근로자들에게 제때에 기동적으로 보여주며 그들이 영화의 주인공의 모범을 따라 배워 자기의 생활을 끊임없이 개변해나가도록 도와주는 중요한 사명을 지니고 있습니다.(…)영화보급사업에서 영화실효투쟁은 중요한 의의를 가집니다. 근로자들이 영화

를 보고 배운 것을 자기 사업과 결부시켜 분석하면서 교훈을 찾
고 새로운 투쟁의욕과 심심을 가지고 일에 달라붙게 하는 영화
실효투쟁은 우리 당이 내놓는 독창적인 영화보급방침의 하나입
니다."

영화보급의 목적은 관객 교양과 투쟁의욕 고취이다. 관객에게
혁명적 영화를 빠르게 배급하면서도, 교육적 효과를 높이는 상영
방식 또한 고안해야 했다. 이런 맥락에서 북한에서는 공화국 창건
일(9월 9일), 김일성 생일(4월 15일), 김정일 생일(2월 16일)을 전후
해서 영화상영주간에 영화 보급과 상영을 집중적으로 진행하며, 주
민들은 영화가 내포하고 있는 교훈이나 이념을 각자의 생활에서 활
용하도록 하였다.

한편 영화 상영을 목적으로 건설된 대표적인 영화관은 개선영
화관(1987년 개관), 대동문영화관(1955년 개관), 락원영화관(1978
년 개관), 평양국제영화회관(1988년 개관) 등이 있으며 각 지방에도
영화관이 존재한다. 지방의 대표적 영화관으로는 개성영화관, 관
산군영화관, 사리원영화관, 옹진 영화관 등 수십여 개로 알려져 있
다.[121] 하지한 현실에서는 영화관은 유연하게 활용했던 것으로 보인
다. 전문 영화관이라고 하더라도 강연, 학습 등의 용도로 활용되기
도 하고, 영화 관람의 편의에 집중하기보다는 교양 선전 공간으로
서의 요소를 강조하는 경향이 있다. 다른 한편으로는 공연을 위한

.......
121 박영정, 『북한 문화예술 현황분석』, 문화관광정책연구원 정책보고서, 2011, pp.154-
 155.

시설인 극장에서도 필요한 경우 영화상영이 이루어진다. 복합문예 시설로 구분되는 만수대예술극장, 평양대극장, 인민군교예극장, 평양교예극장, 동평양대극장, 봉화예술극장, 함흥대극장, 인민문화궁전, 국제문화회관, 고려호텔 등에서도 영화상영이 이루어진다.[122] 상설 영화관에서는 하루에 4-5회 정도 영화를 상영하고, 영화상영주간에는 야외를 활용하여 영화 상영 횟수를 늘리기도 한다.

영화의 스펙터클이 진화발전하면서 영화 관람 환경에 대한 관람객의 욕구는 커질 수밖에 없는 것인데, 북한에서 상영되는 영화가 제한되어 있기 때문에 영화관의 질적 제고에 대한 논의는 제한적으로 이루어질 수밖에 없었다. 시장화 이후에 여러 문화 시설이 진화 발전하고 있지만 영화관의 발전은 상대적으로 더딘 것으로 보인다. 물론 2008년 평양의 대동문영화관이 2개관, 1,000여 석의 규모로 리모델링되기도 하였고, 2013년에는 3차원 입체 영화 및 VR 체험이 가능한 릉라입체율동영화관이 개관되기도 하였지만 영화 관람이 영화 상설관보다는 다양한 지역 시설 등에서 여전히 이루어지고 있기 때문이다. 최근 북한 영화 제작이 침체에서 벗어나지 못한 상황과 재미와 오락을 위한 미디어 관람이 공적 공간이 아닌 사적 공간에 비밀리에 이루어지고 있는 상황 또한 북한 영화관의 현 상황의 주요한 원인이기도 하다. 교양과 교육의 공간인 영화관은 사적 영역의 행위로서의 '관람'보다는 공적 활동의 일부분으로 해석되는 경향이 있다.

.......

122 문화관광정책연구원, 『북한 문화시설에 관한 연구』, 문화관광정책연구원 정책보고서, 2002. pp.61~62.

4. 남한의 영화관

미군정기에 개인에게 불하된 영화관은 조세의 대상이 되었다. 영화관을 유흥 관련 산업으로 인식했던 미군정은 1948년 5월 개정된 군정법령 제193호를 통해 영화관 입장세의 세율을 100%까지 인상하기도 하였다. 그만큼 영화보기라는 것을 유흥의 일부분을 생각하여 높은 세율을 통한 통제를 하려는 의식이 강하게 작동하기 때문이었고, 일본 식민지 시기에 영화관이 민족의 정체성을 확인하는 공적 공간이었다는 각성이 이러한 인식 이면에서 작동하기도 하였다. 갑작스럽게 남한에 주둔하게 된 미군은 주민들의 각성을 경계할 수밖에 없었고, 이 때문에 영화관에 미국(공보)영화를 적극 상영하거나 영화관이 확장되는 것에 소극적으로 대응했던 것으로 보인다.

한편 한국전쟁이 끝나고 이승만 정권이 들어서게 되면서 한국영화에 대한 본격적인 진흥 정책이 시행되기 시작한다. 그 첫 시작은 1956년 시행된 입장세법의 개정이다. 이 법령에 따르면 영화관 입장료에 대해 입장료의 115% 세율을 적용하지만, '국산영화'의 경우는 예외로 한다고 명시하고 있다. 즉 수입영화에 대한 과세는 90%에서 115%로 상향되어 유지되었지만, 국산영화의 경우에는 입장세를 모두 감면하는 혜택을 주게 되었다. 물론 입장세법은 1960년대 다시 한 번 개정되어 외화의 경우에는 18~23%로, 국산영화의 경우에는 2~4%로 차등 과세되었지만, 이러한 법률 개정은 국산영화가 영화관에 상영될 수 있는 기반을 조성하였다.

한국영화의 양적 성장은 1960년대에 들어서 급격하게 진행된

다. 경제적 환경이 조금씩 나아지고, 도시화의 진행이 빠르게 진행되면서 영화에 대한 관객의 수요가 폭발적으로 증가했기 때문이다. 1962년에 제정된 영화법에서는 영화의 수입과 제작을 일원화하고 영화사에 대한 허가권을 국가가 갖게 되면서, 영화 수입을 통해 수익을 얻고자 하는 영화사가 영화 제작에 참여할 수밖에 없었다. 이 과정에서 한국영화는 양적으로는 크게 성장하게 되었지만, 상당수의 영화가 영화 수입 쿼터를 얻기 위해 졸속으로 만들어지기도 했다. 예컨대 1962년에는 한국영화의 제작 편수가 113편이었는데, 영화법이 제정되고 난 이후 140편으로 증가하고, 1965년에는 189편, 그리고 1969년에는 229편으로 크게 상승하게 되었다.[123] 한국영화는 값싼 신파 영화이며 외국영화는 할리우드라는 인식이 1960년대와 70년대를 관통하며 공고하게 구축되기에 이른다.

이 과정에서 영화관 또한 방화와 외화, 그리고 개봉관과 재개봉관으로 구분되어 운영되게 된다. 1960년대에 서울에는 개봉관으로 단성사, 스카라, 국도, 중앙극장, 국제, 아카데미, 명보, 대한, 세기, 을지, 피카디리, 허리우드 등의 극장이 운영되고 있었으며, 전국에서 운영되고 있던 재개봉관은 대략 300-700개 수준을 유지하고 있었다. 방화관으로는 국도극장, 명보극장, 외화관으로는 단성사, 대한극장, 중앙극장, 피카디리극장, 허리우드극장 등이 있었다. 스크린쿼터가 본격적으로 시행된 1966년 이후에는 방화와 외화를 모두 상영하는 극장이 등장하게 되는데, 국제극장, 스카라극장, 아카데미

.......

123 조준형, 「1960-70년대 공급중심 영화산업 체제와 상영영역의 이중적 지위: 서울개봉관을 중심으로」, 『한국극예술연구』 43, 2014, p.262.

극장 등이 있다.

한편 지방을 중심으로 영화관의 수가 증가하고 있었음에도 서울 시내의 개봉관의 수가 10개 안팎을 유지한 이유는 영화관이 '유흥'으로 이해되었고, 영화관 관련 법제가 '공연법'에 의해서 통제되고 있었기 때문이다. 영화상영이 연극, 연예, 음악, 무용 등과 같이 '공연'으로 정의되면서 영화관 설립의 기준이 까다로웠고, 실제로 영화 상영 시 공안 또는 풍속을 저해할 경우 처벌받을 수 있었다.[124] 한국영화의 제작이 증가하고 있었음에도 개봉관의 수는 제자리걸음을 하고 있다는 뜻은 영화 산업의 안정적인 발전을 저해하는 요인 중에 하나였으며, 그만큼 영화 상영업이 이윤이 높은 영역으로서 특정 영화인들에게 집중되어 있음을 의미하는 것이기도 했다.

1960년대부터 영화관의 전문화가 본격화되면서 영화관은 영화의 관람만을 목적으로 한 공간으로 탈바꿈하게 된다. 1950년대까지만 해도 다양한 공연과 정치적 공간이기도 했던 영화관이 영화만의 공간으로 변화하게 되면서 극장과 영화관의 구분되었던 것도 이즈음이다. 상영되는 영화를 선택할 수 있었던 개봉관들은 그만큼 수익이 나는 영화만을 선택하여 상영하려 하였다. 조준형의 표현으로는 구매자 중심의 산업이 된 결정적인 계기가 상대적으로 적은 수의 개봉관이 상영 영화의 선택권을 갖게 되면서 영화 산업을 좌지우지할 정도의 힘을 갖게 된 것이다.[125] 문제는 수익만을 쫓는 영화 상영업자들은 외화를 선호하는 경향이 강했고, 그나마 한국영화

.......

124 민대진·송영애, 「영화관에 대한 공적(공적)인식 변화 연구」, 『사회과학 담론과 정책』 9(2), 2016, p.12.
125 조준형, 앞의 글, pp.282-283.

를 상영하더라도 대중성이나 오락성이 높은 영화를 선택하게 되면서 상당수의 다양한 영화들이 개봉 기회조차 얻지 못하는 일이 비일비재 했다는 사실이다. 이는 영화관이라는 공간이 수익이라는 논리에 따라 운영되고, 그곳을 방문하는 관객 또한 흥미와 오락을 위해 영화 관람을 실천했다는 뜻이기도 하다.

1960년대는 급격한 경제 발전에 따른 여가 생활에 대한 욕구가 점차 확대되는 시기이기도 했다. 산업화와 도시화를 통해 관객층이 확대되어 갔으며, 여성과 청년층을 중심으로 '영화보러 가기'가 문화적 실천으로 자리 잡기 시작한다. 소위 말해 '고무신 관객'과 '청춘영화 관객' 등이 등장하고, 이들을 겨냥한 영화가 생산되어 상영되기도 한다.[126] 하지만 이들이 영화 텍스트 그 자체를 관람하기 위해서 영화관을 찾았다기보다는 신흥 여가 생활의 일부로 영화 관람이 부상하게 된 것으로 해석하는 것이 더 타당해 보인다.

한편 한국영화의 질적 제고가 더디게 이루어지는 1960~70년대 상황에서 정부는 스크린쿼터제를 통해 상영업에 개입함으로써 자국영화 시장을 보호하기 위한 최소한의 제도적 기반을 마련하기도 한다. 1966년에 개정된 영화법 제19조 3항에는 "영화를 상영하는 공연장의 경영자는 대통령령이 정하는 외국영화와의 상영비율에 따라 국산영화를 상영하여야 한다"고 규정하였고, 영화법 시행령 제25조에는 "법 제19조제3항의 규정에 의하여 상영하여야 할 국산영화(극영화 및 이에 준하여 상영할 수 있는 문화영화에 한한다)의 편

.......

126 김소영은 '고무신 관객'(60년대 후반), '호스티스 관객'(70년대), '단체관객'(80년대)가 90년대 들어서 영화 그 자체를 즐기는 관객이 등장하고, 예술영화 관객층이 자리 잡게 되었다고 진단하기도 한다. 김소영, 『근대성의 유령들』, 씨앗을 뿌리는 사람, 2000.

수는 연간 6편 이상으로 하되, 2월마다 1편 이상으로 하고, 총 상영 일수는 90일 이상이어야 한다"고 규정하였다. 영화관이 수익을 위해서 해외 영화 상영을 선호하게 되면서 정부가 직접 나서 스크린 쿼터제를 통한 한국영화 상영을 보장하려는 방안이었다. 하지만 이러한 제도적 노력에도 불구하고 1970년대 초반까지는 국산 영화의 상영 일수는 크게 늘어나지 않았다. 이에 스크린쿼터제는 1973년 영화법 4차 개정에 따라 만들어진 영화법 제26조 "공연자의 경영자는 연간 영화상영일수의 3분의 2를 초과하여 외국영화를 상영할 수 없다"는 규정으로 인해 한국영화는 상영관에서 1/3 정도의 상영 일자를 보장받을 수 있게 되었다.

하지만 이 당시 상영관은 한국영화 전용 영화관과 외화 개봉관으로 구분되어 있었고, 이런 상황에서 스크린쿼터제는 한국영화 개봉관에서조차 외화를 상영할 수 있는 구실이 되었다. 그만큼 영화관의 입장은 '수익'이 보장된 외화를 상영하고자 하였고, 정부와 영화계는 한국영화의 상영일을 적정 수준으로 보장함으로써 한국영화계를 보호, 육성하고자 하였다. 그럼에도 불구하고 외화와 경쟁하기에는 한국영화 산업의 규모가 너무나 보잘 것 없었고, 그만큼 영화관에서 외화의 인기는 쉽사리 사그라지지 않았다.

이런 상황에서 1981년 공연법이 개정되면서 300석 이하의 공연장이 설치되면서 소규모의 영화관이 폭발적으로 증가하게 된다. 1982년에 9개관에 불과했던 소규모 영화관은 1990년에는 544개로 전국 극장수의 약 70%에 이르게 된다.[127] 한국 사회의 경제적 발

.......
127 이충직 외, 『한국 영화 사영관의 변천과 발전방안』, 문화관광부, 2001, p.93, 김수현, 「관

전과 민주화를 기반으로 관객의 취향은 점차 다양해져 갔으며, 증가하는 소규모 극장은 이러한 시대적 변화에 조응하며 공적 공간 및 다양한 문화적 경험의 장의 역할을 수행한다. 이후 1990년대에 들어서 시네필 문화의 등장과 부산국제영화제의 시작, 영화잡지 및 영화학과의 폭발적 증가 등은 한국영화의 질적 성장을 추동하기에 충분했으며, 영화 상영업의 산업화 또한 본격화된다.

1990년대 말부터 등장한 멀티플렉스는 한국영화 산업이 투자-제작-배급-상영의 계열적 통합 구조를 구축하는 데 결정적인 역할을 수행했을 뿐만 아니라 영화 보러가기의 경험을 소비문화의 일부분을 편입하게 하였다. 멀티플렉스는 영화 상영관, 쇼핑센터, 식당, 백화점 등의 상업시설이 한 건물에 결합되어 있는 복합건물을 지칭하는 것이다. 소비문화의 확산으로 인해 영화관은 이제 영화 관람이라는 본연의 역할보다는 소비적 여가 생활의 옵션 중 하나로 자리 잡게 되었다. 관람객들은 이제 영화'만'을 보기 위해서 영화관을 찾는 것이 아니라 쇼핑과 소비 생활을 하는 과정에서 영화 관람을 선택하는 형태로 변화하게 된다.

멀티플렉스가 주도하는 영화 관람문화는 화려한 스펙터클을 앞세운 제작비가 높은 영화가 주로 상영관을 채우게 되는 현상을 만들어냈다. 다수의 스크린에서 다양한 영화가 상영되는 것이 아니라 높은 제작비의 빠른 회수를 목적으로 하는 큰 규모의 영화가 스크린의 대부분을 장악하게 되었기 때문이다. 영화 관람객은 이제

.......

람 공간의 변천과 수용경험 변화 연구: 극장에서 손 안으로」, 『영상예술연구』 14, 2009, p.19에서 재인용.

극장이 선택하여 제공하는 영화를 봐야하는 상황에 놓이게 된다. 2000년대 이후 더욱 다양해진 관객들의 취향은 멀티플렉스가 제공하는 규격화된 상품에서 벗어나 예술영화전용관, 독립영화전용관, 시네마테크전용관, 각종 영화제, 공동체 상영 등의 대안적 공간으로 이동하는 경향도 포착된다. 또한 빠른 속도로 보급되고 있는 핸드폰과 인터넷 망의 확충으로 인해 상당수의 관람객들은 영화관이라는 지정된 공간에서 영화를 관람하는 것이 아니라 각자의 일상과 사적 공간에서 자유롭게 영화를 관람하는 문화가 확산되고 있다.

5. 영화관 개념의 분단

영화관은 영화의 변천과 함께 발전해왔다. 활동사진과 무성영화 시기를 거쳐 유성영화가 상영되기 시작하면서 점차 영화 관람을 위한 공간으로서의 영화관이라는 개념이 생성되게 된다. 그럼에도 불구하고 1930년대까지 영화상설관에는 여전히 변사가 활발하게 활동하고 있었고, 영화 중간에 노래와 춤 같은 공연이 곁들여지기도 했다. 1936년에 영화 그 자체에 집중할 수 있는 환경을 제공하는 모던영화관이 등장하게 되고, 이는 점차 조선인 거주 지역에 영화관에도 영향을 미치게 되었다. 하지만 이러한 영화상설관의 혼종적 성격이 완전히 사라지기까지는 이후에도 상당 기간이 필요했던 것으로 보인다.

해방 후 미군정과 소군정 시기에 영화에 대한 상이한 입장과 해석이 본격적으로 등장한다. 특히 일본인 소유의 영화관을 두고 미

군정은 상업시설로 헐값에 업자들에게 불허했다면 영화를 교육과 선전의 도구로 인식했던 소군정은 영화관을 국유화하여 안정적으로 영화를 활용하고자 했다. 이 당시 남측에서는 미국의 공보 영화뿐 아니라 외화가 널리 인기를 얻었다면, 북측에서는 소련영화와 더불어 정치적 메시지를 담은 영화가 영화관뿐 아니라 이동영사대, 공장과 농장 등 곳곳에서 상영되었다.

분단 이후 북한의 영화관은 평양과 지역 곳곳에 들어서게 되었으며, 대부분은 단관의 형태로 수백에서 천여 명이 함께 영화를 볼 수 있는 형태로 안착된다. 흥미로운 점은 영화관에서 영화를 보는 관객보다는 시군문화회관, 이동영사대, 도선전대, 극장, 공장과 기업소의 영화시설, 협동농장 내 영화시설에서 영화를 보는 수가 더 많다는 사실이다. 이는 영화만을 위한 상영관이 전국단위로 확대되는 형태가 아니라 필요에 따라 문화 및 교양 시설에서 영화 상영이 이루어지고 있음을 의미한다. 영화 상영이 관람객의 선택에 의한 것이 아니라 체제의 의도와 목적에 따라서 이루어지는 것이기에 영화 상영에 최적화된 시설 여부보다는 가장 효과적이고 빠른 상영이 우선시되는 풍토가 확인되는 지점이다.

뿐만 아니라 연극, 가극, 공연, 교예와 같은 공연예술이 여전히 강세를 보이고 있는 북한에서는 공연을 위한 공간인 극장에서도 필요에 따라서 영화를 상영하기도 한다. 그만큼 영화관이라는 개념이 극장이나 기타 문화시설과 명확하게 구축되지 않았음을 의미하는 것이고, 영화 텍스트의 발전에 발맞춰 고품질의 영화 관람 환경을 제공하는 것에 여전히 미온적으로 대응하고 있음을 나타는 것이기도 하다. 상대적으로 덜 분화된 북한의 영화관은 북한에서 상영되

는 영화가 제한적이기 때문이기도 하다. 스펙터클을 앞세운 외화보다는 정치적 메시지를 담은 북한 영화나 사회주의권 영화가 상영되는 환경에서 영화관의 분화를 기대하기란 쉽지 않을 것이다.

반면 남한의 영화관은 산업화, 도시화, 소비주의의 확산과 같은 급격한 사회변화 함께 몇 번의 커다란 변화를 경험하고 있다. 1950년대를 거치면서 연극과 영화의 구분이 명확하게 구축되면서 극장과 영화관은 구별적인 문화적 공간으로 의미화된다. 이후 1960~70년대에는 한국영화 전용관과 외화 전용관, 개봉관과 재개봉관의 구분이 명확하게 작동하였지만, 그 이면에는 외화를 상영함으로써 수익을 올리고자 하는 상영업자의 의도가 존재하고 있었다. 정부는 한국 영화산업을 보호하기 위해서 국산영화의 상영을 강제하는 제도를 제정함으로써 외화가 영화관을 장악하는 것을 막고자 했다. 1980년대에는 급격한 산업화와 민주화기 이루어지기 시작하면서 관람객의 문화적 취향이 다양화되면서, 새로운 관객층에 부응하는 소규모 영화관이 급증하기도 하였다. 한국의 관람객들은 영화관은 영화에 집중할 수 있는 쾌적한 환경을 제공하는 것을 중요하게 생각했으며, 다양한 영화를 찾아 소규모 영화관부터 영화제, 공동체 상영까지를 아우르며 활발하게 움직였다. 이즈음에 등장한 멀티플렉스는 영화관은 스펙터클을 앞세운 큰 규모의 영화의 관람과 소비문화를 결정체라고 정의할 만한 것인데, 역설적이게도 훌륭한 관람환경을 갖춘 멀티플렉스의 등장은 영화, 그 자체의 관람 문화의 쇠락을 의미하는 것이기도 하다. 영화는 이제 소비품으로 전락하였고, 영화관은 제품을 소비하는 곳으로 의미화되었다.

남북 영화의 간극만큼이나 영화관의 의미와 작동에도 커다란

분단이 작동한다. 북한에서의 영화관은 오락과 문화보다는 교육과 학습의 공간의 의미를 지니고 있다면, 남한에서의 영화관은 오락과 여가에서 소비로 그 성격이 변화하였다. 북한의 영화관은 극장이나 문화시설과 혼용되어 작동하는 반면, 남한의 영화관은 영화가 그려내는 스펙타클을 가능하면 효과적으로 전달할 수 있는 방식으로 기술적 발전을 계속해나갔다. 이렇듯 전혀 다른 성격을 지닌 남북의 영화관의 미래는 흥미롭게도 비슷한 방향을 주시하고 있다. 북한의 인민들이 오락과 유희의 수단으로 권력의 감시를 피해 사적 공간에서 다양한 외부 미디어를 시청하게 되면서 점차 영화관에 발길을 하지 않는 것처럼, 남한의 관객은 이제 각자의 핸드폰과 개인기기를 통해서 영화를 관람한다. 급격하게 변화하는 매체 환경 속에서 특정한 공간에 모여 스크린 속 또 다른 세계를 경험하고 느꼈던 영화관 문화가 남북 모두에서 계속되기란 쉽지 않아 보인다.

참고문헌

1. 남한

김미현·정종화,『한국영화 배급사 연구』, 영화진흥위원회 연구보고서, 2003.

김소영,『근대성의 유령들』, 씨앗을 뿌리는 사람, 2000.

김수현,「관람 공간의 변천과 수용경험 변화 연구: 극장에서 손 안으로」,『영상예술연구』14, 2009.

김승구,「식민지 조선에서의 영화관 체험」,『한국학』31(1), 2008.

_____,「1910년대 경성 영화관들의 활동 양상」,『한국문화』53, 2011.

김종원,「일제강점기 한국영화 약사」,『자료로 보는 일제강점기 극장문화』, 대한민국역사박물관,

문화관광정책연구원,『북한 문화시설에 관한 연구』문화관광정책연구원 정책보고서, 2002.

민대진·송영애,「영화관에 대한 공적(공적)인식 변화 연구」,『사회과학 담론과 정책』9(2), 2016.

박영정,『북한 문화예술 현황분석』, 문화관광정책연구원 정책보고서, 2011.

이길성·이호걸·이우석,『1970년대 서울의 극장산업 및 극장문화 연구』, 영화진흥위원회, 2004.

이명자,「미·소 군정기(1945~1948) 서울과 평양의 극장연구」,『통일과 평화』2, 2009.

이충직 외,『한국 영화 사영관의 변천과 발전방안』, 문화관광부, 2001.

이화진,『소리의 정치』, 현실문화, 2016.

정충실,「1920~30년대 경성 영화관의 상영환경과 영화문화」,『아세아연구』57(3), 2014.

_____,『경성과 도쿄에서 영화를 본다는 것: 관객성 연구로 본 제국과 식민지의 문화사』, 현실문화, 2018,

조준형,「1960-70년대 공급중심 영화산업 체제와 상영영역의 이중적 지위: 서울개봉관을 중심으로」,『한국극예술연구』43, 2014.

조희문,「'한국영화'의 개념적 정의와 기점에 관한 연구」,『영화연구』11, 1996.

키틀러, 프리드리히,『축음기, 영화, 타자기』, 유현주·김남시 옮김, 문학과 지성사, 2019.

한상언, '1910년대 경성의 극장과 극장문화에 관한 연구,'『영화연구』53, 2012.

2. 북한

「광부들의 영화관」, 『조선영화』 1959.9.

「군중문화」, 『조선중앙년감』, 1969.

「위생 문화 사업에서 혁신을 일으키자!」, 『조선영화』 1959.11.

「협동 마을에서의 위생 사업: 이동 영사대를 따라서」, 『조선영화』 1958.7.

김한규, 「영화관들에서 위생 문화 사업을 개선 강화하자!」, 『조선영화』 1958.7.

「판이한 두 영화관」, 『조선영화』 1958.7.

「두 영화관의 교훈: 평산영화관과 신계영화관에서」, 『조선영화』 1958.11.

「천리마 영화관을 찾아서」, 『조선영화』 1961.10.

사회과학원 주체문학연구소 편, 「영화관」, 『문학예술사전』(하), 과학백과사전종합출판
　　사, 1993.

백과사전출판사 편집부 편, 『조선대백과사전』, 백과사전출판부, 1995~2002.

김정일, 「당사상사업의 요구에 맞게 영화보급사업을 개선 강화할 데 대하여 (1978년 3
　　월 8일 전국영화보급부문 일군대회 참가자들에게 보낸 서한)」, 『김정일선집』 6권,
　　조선노동당출판사, 1995.

정태소, 「우리나라 영화보급발전의 자랑찬 로정」, 『조선영화』 1993.11.

『조선중앙년감』, 조선중앙통신사.

유행가

민경찬 한국예술종합학교

1. '유행가'(流行歌)의 탄생

'유행가'(流行歌)란 무엇일까? 그리고 북한에도 유행가가 있을까? 있다면 남한과는 어떻게 같고 어떻게 다를까? 그리고 없다면 왜 없을까?

우리나라의 유행가의 역사는 분단 이전인 1910년대부터 시작이 되는데, 분단 이전에 만들어진 유행가가 북한에서도 불리고 있을까?

북한은 사회주의 체제이고, 어찌 보면 유행가는 자본주의의 산물인데, 사회주의 체제에서의 '유행가'가 과연 존재할 수 있을까? 존재한다면 어떤 모습일까?

'유행가'와 관련된 용어로 남한에는 '대중가요', '신민요', '트로트', '케이 팝(K-pop) 등이 있고, 북한에도 '류행가'라는 용어가 있고 아울러 '대중가요', '신민요', '생활가요'라는 것도 있는데, 이 용어들이 지칭하는 내용은 무엇이고, 또 남북한의 개념적 차이와 내

용의 차이는 무엇일까?

그럼, 이와 같은 질문을 바탕으로 하여, 남북한 '유행가'의 개념적 차이와 또 변천 과정을 살펴보도록 하자.

우리가 사용하고 있는 '대중가요'란 용어는 영어의 팝퓰러 송(popular song)의 번역어이다. 그런데 '대중가요'라는 용어가 일반화되기 이전까지는 '유행가'라는 말을 사용하였다.[128] 유행가의 한자어는 流行歌이며, 우리보다 대중가요의 역사가 앞선 일본에서 먼저 이 용어를 사용하였다. 그런데 1920년대 후반에 들어 일본방송협회(NHK)에서는, 아직 유행할지 안 할지 알지 못하는 노래까지 포함해서 '流行歌'로 부르는 것은 방송용어로서는 적절하지 않다는 견지로 더 이상 사용하지 않고 '歌謠曲' 또는 '大衆歌謠曲'으로 대체가 되어 일반화되었다.[129] 그렇지만 우리나라에서는 유행할지 안 할지 알지 못하는 노래와 오랫동안 유행을 한 노래를 포함하여 "어느 기간 동안 유행을 하는 대중들의 노래"라는 개념으로 '유행가'라는 용어를 사용하여 왔다.

우리나라에 '유행가'라는 새로운 장르의 음악은 1910년대부터, 그러니까 일제의 식민지라는 특수한 상황에서 탄생이 되었으며 출발부터 일본 '流行歌'의 영향을 많이 받았다. 즉, 일본 '流行歌'의 번역과 번안가요[130]라는 형태로 출발한 것이다.

1916년 우리나라에 일본의 流行歌인 〈카츄샤의 노래〉가 대유행을 하였다. 이 노래는 1914년 나카야마 신뻬이(中山晋平)라는 일본

........

128 세광음악출판사 편, 『음악대사전』, 세광음악출판사, 1982, p.258.

129 平凡社 編, 『日本音樂事典』, 東京: 平凡社, 1992, p.580.

130 원곡의 선율과 가사를 우리의 정서와 실정에 맞게 고쳐 만든 노래.

작곡가가 작곡한 〈カチューシャの唄〉라는 노래를 우리말로 번역한 것이다. 이 노래는 이후 〈카츄샤의 노래〉 이외에도 〈카츄샤의 이별가〉, 〈카츄샤〉는 제목으로도 널리 유행이 되었다.

이를 계기로 일본의 流行歌는 거의 같은 시기에 우리말로 번역이 되어 우리나라에서도 유행을 하게 된다. 당시에는 우리나라에 유행가 작곡가가 아직 없었고, 새로운 노래에 대한 갈증을 느끼던 시대였고, 또 일제강점기라는 이유 등으로 일본의 유행가는 별로 저항감 없이 유입되었다.

1925년경부터는 우리나라 가수가 취입한 유성기 음반이 등장하기 시작하였다. 도월색(都月色)과 김산월(金山月)이 일본에서 〈시들은 방초〉, 〈장한몽〉 등을 취입하였는데, 〈시들은 방초〉는 일본의 〈船頭小唄〉를 번역한 것이고, 〈장한몽〉은 이수일과 심순애의 이야기를 노래화한 것으로 일본의 〈金色夜叉〉라는 곡을 번안한 것이다.

그러다가 1920년대 말부터는 김영환(金永煥, 1898-1936),[131] 손목인(孫牧人, 1913-1999), 전수린(全壽麟, 1907-1984) 등 우리의 작곡가들이 등장하여 창작 유행가를 발표하기 시작하였다. 1920년대 등장하여 히트한 대표적인 유행가로는, "강남달이 밝아서 남이 놀던 곳…"으로 시작하는 김영환 작사 작곡의 〈강남달〉(일명, 낙화유수)과 "지나간 그 옛날의 푸른 잔디에…"로 시작하는 〈세 동무〉를 비롯하여, "사공의 뱃노래 가물거리며 삼학도 파도 깊이 스며드는데…"로 시작하는 〈목포의 눈물〉, "황성 옛터에 밤이 되니 월색만 고요해…"로 시작하는 〈황성옛터〉[132] 등이 있다.

.......
131 김서정이라고도 하며 최초의 대중가요 작곡가로 알려져 있다.

그리고 1930년대 인기를 모은 창작 유행가로는, "운다고 옛사랑이 오리오마는 눈물로 달래보는 구슬픈 이 밤…"으로 시작하는 〈애수의 소야곡〉을 비롯하여, "두만강 푸른 물에 노 젓는 배사공…"으로 시작하는 〈눈물젖은 두만강〉,[133] "타향살이 몇 해던가 손꼽아 헤여보니…"로 시작하는 〈타향살이〉, "아 아 으악새 슬피우니 가을인가요…"로 시작하는 〈짝사랑〉, "거리는 부른다 환희에 빛나는 숨쉬는 거리다…"로 시작하는 〈감격시대〉, "오늘도 걷는다마는 정처 없는 이 발길…"로 시작하는 〈나그네 설음〉, "어서 가자 가자 바다로 가자 출렁 출렁 물결치는…"으로 시작하는 〈바다의 교향시〉, "문패도 번지수도 없는 주막에 궂은 비 내리던…"으로 시작하는 〈번지 없는 주막〉, "울어봐도 울어봐도 못오실 어머님을…"으로 시작하는 〈불효자는 웁니다〉, "사랑을 팔고 사는 꽃바람 속에 너 혼자 지키려는…"으로 시작하는 〈홍도야 울지 말아〉 등이 있다.

또한 1940년대 인기를 모은 창작 유행가로는, "울려고 내가 왔던가 웃으려고 왔던가…"로 시작하는 〈선창〉, "찔레꽃 붉게 피는 남쪽나라 내고향…"으로 시작하는 〈찔레꽃〉, "버들잎 외로운 이정표 밑에 말을 매는 나그네야 해가 졌느냐…"로 시작하는 〈대지의 항구〉, "영산강 안개 속에 기적이 울고 삼학도 등대 아래 갈매기 우

.......

132 원래의 제목은 〈황성(荒城)의 적(跡)〉이었으며, 폐허가 된 고려의 옛 궁터인 만월대(滿月臺)의 쓸쓸한 감회를 그린 노래이다. 그런데 1990년대 이 노래가 북한에서 다시 불리기 시작했고 인민들 사이에서 반응이 좋아 이 노래의 소재가 되는 만월대를 복원하였다. 그런데 재미있는 사실은 만월대 전부를 복원한 것이 아니라 노래 제목과 같이 옛터만 복원하였다.

133 2002년부터 시작된, 김정일 시대의 대표적인 공연으로 꼽히는 〈대집단체조와 예술공연 '아리랑'〉의 주제음악으로 선정될 정도로 북한에서 인기가 높다.

는…"으로 시작하는 〈목포는 항구다〉, "백마강 달밤에 물새가 울어…"로 시작하는 〈꿈꾸는 백마강〉 등이 있다.[134] 그런 한편 1930년 대부터 등장하기 시작한 〈노들강변〉을 비롯하여, 〈능수버들〉, 〈맹꽁이타령〉, 〈아리랑랑랑〉, 〈울산타령〉, 〈조선팔경가〉, 〈처녀총각〉, 〈풍년가〉 등 신민요도 유행가의 범주에 들어간다.

이를 크게 일본의 대중가요, 번안가요, 트로트 계열의 노래, 신민요, 트로트 요소와 민요의 요소가 혼합된 노래 등으로 나누어 볼 수 있는데, 이 중 일본의 노래를 제외하고는 대부분 현재까지도 남북한 모두에서 애창되고 있다.

정리하면, '대중가요'라는 용어가 일반화되기 이전 대중가요를 일컫는 말로 '유행가'라는 용어를 사용했던 것이다.

2. '류행가'에서 '생활가요'로

북한에서는 전통적으로 대중가요라는 장르의 노래가 없었다. 상업적인 속성을 가진 노래라 사회주의 체제와는 맞지 않았기 때문이다. 단지 해방 이전에 만들어진 유행가를 부분적으로 수용하는 정도였다.

북한에서는 해방 이전의 대중가요를 '류행가'라 부르고 있다. 남한에서는 해방 이후에도 오랫동안 '유행가'라 했는데, 북한에서는 1945년 이전의 대중가요만을 '류행가'로 칭하고 있는 것이다.

.......

134 민경찬, 『청소년을 위한 한국음악사-양악편』, 두리미디어, 2006, p.334.

북한에서의 '류행가'와 관련된 내용은 다음 글을 통하여 잘 알 수 있다.

노래의 한 종류. 1920년대말경부터 불려지기 시작하여 해방 전에 널리 퍼졌다. 류행가에는 퇴폐적인 류행가와 퇴폐적이 아니고 조선민요의 형식을 계승한 류행가가 있다. 퇴폐적인 류행가는 향락과 실망, 애수와 염세 등의 퇴폐적인 것으로 일관되여 있다. 이것들은 일본제국주의자들의 식민지예속화정책에 복무하면서 조선인민의 민족적 및 계급적 의식을 흐리게 하고 그들을 퇴폐와 타락의 길로 이끌기 위한 반동적작용을 하였다. 이로부터 퇴폐적인 류행가는 느리고 비장한 애수에 잠긴 음조로 되여있다. 오늘 미제가 강점하고 있는 남조선에서 류행가는 이른바 '대중가요'라는 허울좋은 간판밑에 쟈즈와 혼탕이 되어 더욱더 퇴폐화되고 있다. 이와는 달리 조선민요의 형식을 계승하여 인민들속에서 널리 불려진 류행가조의 노래들은 민요의 선율에 의거하여 악독한 일제식민지통치하에서의 우리 인민들의 생활처지와 썩어빠진 사회에 대한 개탄의 감정을 반영하고 있다. 례컨대 〈망향가〉 등에는 일제의 가혹한 착취와 억압에 못견디여 타향살이를 하면서 고향산천이 그리워 눈물짓던 당시 우리 인민들의 쓰라린 생활감정이 소박하게 반영되여있다. 이런 노래들가운데 〈조선팔경가〉나 〈봄노래〉와 같이 부드럽고 연하면서도 밝은 음색으로 특징적인 민요풍의 노래들은 신민요라는 이름으로 불리우면서 인민들속에 널리 퍼지고 그들의 사랑을 받았다. 오늘 우리 나라에서는 퇴폐적이며 반동적인 류행가를 철

저히 배격하는 한편 류행가조가 약간 있더라도 민요의 형식을 계승하고 인민들이 즐겨부르는 노래는 우리 시대의 미감에 맞게 비판적으로 계승발전시켜 혁명적인 음악작품창작에 적절하게 리용되고 있다.[135]

이를 통해 70년대까지만 해도 북한에서의 '류행가'라는 용어는, 일제강점기 때 만들어진 대중들의 노래라는 것과 함께, 퇴폐적인 류행가와 퇴폐적이 아닌 류행가로 나누고 있다는 것을 알 수 있다. 그리고 이를 일부 수용하고, 또 계승하고 있다는 사실도 알 수 있다. 북한에서 말하는 퇴폐적인 류행가란 트로트 계열의 노래를, 퇴폐적이 아닌 류행가란 신민요를 뜻한다. 이 중 트로트 계열의 노래는 오랫동안 불리지 않았고 그 양식 또한 계승이 되지 않았다. 그에 비해 신민요는 북한의 주류 음악의 하나로 자리 잡았고, 대중음악의 한 장르가 아니라 민요에 포함시키거나 민요식의 노래라는 독자적인 장르로 계승 발전시켰다.

그런데 1990년대 들어 '류행가'에 대한 재평가 작업이 이루어졌고, 그 개념도 약간 변하였다. 그동안 퇴폐적인 류행가로 배척했던 노래 중에서, 앞서 언급한 1920년대에서 1940년대에 등장하여 인기를 끌었던 창작 유행가(류행가)를 "내용과 정서에서 비교적 건전한 사실주의적 경향의 류행가"[136]로 재평가하면서 수용하기 시작하였다. 그 결과 이제는 적지 않은 수의 유행가(류행가)를 남북한이

.......

135 과학백과사전출판사 편, 『문학예술사전』, 평양: 과학백과사전출판사, 1972, pp.278-279.
136 문학예술종합출판사 편, 『계몽기가요선곡집』, 평양: 문학예술종합출판사, 1999, p.234.

공유하게 되었다. '류행가'에 대한 개념 변화와 함께 사회주의 국가인 북한에서도 대중가요를 수용하기 시작한 것이다.

대중가요가 없었던 북한에서 1990년대에 들어 '류행가'와 함께 또 다른 형태의 대중가요가 등장하기 시작하였다. 이른바 '생활가요'의 등장이다.

1992년에 거행된 '제2차 문예혁명'에서 "인민이 누구나 다 흥얼거리며 따라 부를 수 있는 명곡과 생활 철학이 담겨있고 정서가 풍만하고 통속성이 구현된 시대의 명곡들을 창작하라"는 창작 방침이 정해졌다. 그리고 1994년부터 김정일의 통치가 시작되면서 김정일이 이끄는 북한체제를 '밝고 명랑한 사회'로 표현하기 위한 일련의 작업이 진행되었다. 이런 배경으로 등장한 새로운 장르의 노래가 '생활가요'이다.

북한에서 말하는 '생활가요'란, 인민들이 일상적인 생활 속에서 느끼고 경험하는 희로애락을 표현하거나 남녀의 연애감정 등을 표현한 노래를 의미한다. 음악적인 측면에서는, 댄스 뮤직 같은 경쾌하고 빠른 템포와 서양의 대중음악적인 요소가 가미된 것이 특징이다. 남한과 같이 상업성을 띤 대중가요라는 것이 없었던 북한에서 생활가요가 등장하여 많은 인기를 얻기 시작하였고, 이제는 북한의 주류음악으로 자리 잡았다.

생활가요의 원조는 남한에도 잘 알려진 〈휘파람〉이며, 이 곡으로 말미암아 북한에서도 대중가요라는 장르가 생겼다고 해도 과언이 아니다. 대표적인 생활가요로는 〈처녀시절〉, 〈도시처녀 시집와요〉, 〈반갑습니다〉, 〈나의 사랑 나의 행복〉, 〈여성은 꽃이라네〉, 〈아직은 말 못해〉, 〈축복하노라〉, 〈준마처녀〉 등이 있다.

이런 노래들은 모두 일상생활을 다룬 통속적인 소박한 가사와 경쾌한 춤곡 양상의 리듬, 그리고 친근감이 있는 선율로 되어 있는 것이 특징인데, '북한식 대중가요' 또는 '사회주의적 대중가요'로 명명할 수 있는 '생활가요'가 급속도로 확산되어 가는 이유는 그 동안 정치성과 사상성만 강조하던 것에 대한 반작용으로 해석될 수도 있지만 무엇보다도 음악 환경이 많이 변화했다는 것을 시사해 주고 있다. '생활가요'는 비록 자본주의의 대중가요와 같이 상업성이라는 날개를 달고 있지는 못하지만, 북한음악의 변화를 촉진시키는 촉매로서의 작용을 하였고 지금도 하고 있다.[137] 즉, 남한의 '대중가요'와 유사한 장르가 '생활가요'이며, '류행가'에서 변화 발전한 것이다.

참고로, 북한에서도 '대중가요'라는 용어를 사용하고 있다. 그렇지만, 남한에서 말하는 '대중가요'의 개념과는 다르다. 남한과는 달리 음악 장르의 명칭도 아니고 정해진 개념도 없다. 그때그때 편의상 '대중가요'라는 용어를 사용하고 있을 뿐이다. 예를 들어 1968년에 출판된 『대중가요집』[138]과 1998년에 출판된 『대중가요곡집』[139] 등에서 '대중가요'라는 용어를 사용하고 있지만, 그 노래집에 수록된 노래의 내용을 보면, 〈김일성 장군의 노래〉로부터 민요에 이르기까지 다양하다. 여기서의 '대중가요'란 "인민들이 특히 좋아하는 곡"이라는 의미로 쓰였다. 그런가 하면 '류행가'를 대중가요라고도 칭하기도 한다. 이 경우 '대중가요(류행가)', '류행가(대중가요)' 식

.......

137 민경찬, 『청소년을 위한 한국음악사-양악편』, p.369.
138 군중문화출판사 편, 『대중가요집』, 평양: 군중문화출판사, 1968 참조.
139 김정중 편, 『대중가요곡집』, 평양: 예술교육출판사, 1998 참조.

으로 류행가와 대중가요를 병기한다.[140] 여기서 말하는 대중가요란 일제강점기 때의 유행가(류행가)를 의미한다. 그런가 하면 남한의 대중가요를 말할 때는 그냥 '대중가요'라 한다. 이때는 주로 "남조선에서 류행가는 이른바 '대중가요'라는 허울좋은 간판밑에 쟈즈[141]와 혼탕이 되어 더욱 더 퇴폐화되고 있다"[142]라는 식으로 부정적인 의미로 사용을 하고 있다.

그런데 남한의 대중가요가 북한에 대폭 유입되면서부터 남한의 대중가요를 보는 시각과 그 개념도 약간 달라지기 시작하였다. 북한에서는 오래전부터 남한의 대중가요가 널리 애창이 되었다. 최진희가 부른 〈사랑의 미로〉는 한때 모르는 사람이 없을 정도였고, 김정일의 애창곡으로도 알려졌다. 그리고 〈바람 바람 바람〉, 〈노란 셔츠 입은 사나이〉, 〈그때 그 사람〉, 〈님을 위한 행진곡〉, 〈아침이슬〉, 〈동백아가씨〉 등도 애창이 되었다. 이 중 남한의 대중가요라는 것을 알고 있기도 하고 모르기도 하는데, 아는 경우는 '남조선 가요' 또는 '남조선에서 만든 통일의 노래'라 칭했고, 모르는 경우는 '연변가요', '외곡가요' 등으로 칭했다. 대략 1990년대부터 이른바 북한에서도 '한류'가 일어나기 시작한 것이다.

그러다가 김정은 시대에 들어서 DVD와 USB 등을 통하여 남한의 아이돌그룹과 걸그룹의 춤과 노래가 알게 모르게 전해지면서 북한에서도 케이팝(K-Pop)이 유행을 하게 되었다. 남한의 걸그룹을 모방한 북한식 걸그룹이 등장하는가 하면 남한의 아이돌그룹을 흉

.......

140 최창호, 『민족수난기의 가요들을 더듬어』, 평양: 평양출판사, 1997 참조.
141 재즈(jazz)의 북한식 표현.
142 과학백과사전출판사 편, 『문학예술사전』, p.279.

내 내는 사람들이 많이 생기고, 가창스타일, 춤동작, 헤어스타일, 의상 등에 이르기까지 많은 변화를 불러일으키고 있다. 그리고 남한의 대중음악문화는 음악의 향유조차 '남녀노소 누구나 같은 음악을 좋아해야 하는 사회주의식 평등의 문화'에서 '연령별, 취향별로 다른 음악을 좋아하는 자본주의식 다양성의 문화'로 변하시키는 데 일조를 하고 있다.[143]

그러자 더 이상 남한의 대중가요를 금지시키거나 부정적으로만 볼 수 없는 단계에 이르렀다. 아직도 북한에서는 남한의 대중가요를 보는 시각이 부정적이지만 그 가운데 조금씩 변화하는 기운도 엿볼 수 있는데, 그 상징적인 예가 지난 2018년 평창올림픽을 기념하여 강릉과 서울에서 공연한 북한 측의 레퍼토리이다.

주지하다시피 강릉과 서울에서의 북한 측 공연은 급하게 성사되었다. 그럼에도 불구하고 북한 측 레퍼토리를 보면, 〈J에게〉, 〈여정〉, 〈남자는 배 여자는 항구〉, 〈이별〉, 〈당신은 모르실거야〉, 〈사랑〉, 〈사랑의 미로〉, 〈해뜰 날〉, 〈다함께 차차차〉, 〈어제 내린 비〉, 〈최진사 댁 셋째 딸〉, 〈홀로 아리랑〉 등 남한의 대중가요를 중심으로 구성하였다. 남한의 대중가요가 적지 않게 또 남한의 대중가요가 북한에서 나름대로의 위치를 차지하고 있다는 것을 시사해 주고 있다.

이와 같이 북한에는 아직 대중가요라는 장르가 없다. 다만 '생활가요'가 그 역할을 대신해 주고 있고, 류행가와 남한의 대중가요 그리고 외국의 대중가요가 부분적이나마 그 역할을 대신해 주고 있다.

.......
143 민경찬, 「21세기 북한의 음악」, 『한국예술연구』 22, 한국예술연구소, 2018, p.23.

3. '유행가'에서 '대중가요'로

남한에서 언제부터인가 '유행가'라는 말이 '대중가요'라는 용어로 대치가 되었다. 그런데 '대중가요'의 정의를 비롯하여 그 개념과 범주에 대해서도 많은 사람들이 견해를 달리하고 있다. 그 가운데서도 대략적으로 일치한 지점이 있다면, "대중을 대상으로 대중매체를 통해 전달하는 상업적이고 통속적인 성격의 노래"라는 것이다. 그렇지만 '대중'을 어떻게 정의하느냐에 따라 다르고 또 대중가요 중에는 인디음악(independent music)과 같이 상업성과 대중성을 거부하는 장르도 있어 이 견해에 모두 동의하는 것만은 아니다.

또한 여러 국어사전에서는 "대중들이 즐겨 부르는 통속적인 노래"로 정의하고 있는데, 다른 장르의 노래 중에도 대중들이 즐겨 부르는 노래가 있고, 대중가요라 하더라도 대중들이 별로 좋아하지 않는 노래도 많기 때문에 국어사전에서의 정의 역시 부정확하다는 것을 알 수 있다.

음악 사전에서의 정의 역시 명확하지 않기는 마찬가지이다. 향유자인 '대중'의 개념을 중심으로 정의를 하느냐, 음악적인 측면에서 정의를 하느냐, 상업성이나 매스 미디어의 연관성 등 그 특성에 맞추어 정의를 하느냐에 따라 달라질 수밖에 없고, 또 정의를 하면 그 정의에 맞지 않은 새로운 유형의 대중가요가 등장하고 있기 때문이다. 따라서 '대중가요'의 개념을 파악하려면 사전적 정의가 아닌, 그 용어를 사용하는 사람들이 그 용어를 어떻게 사용하는지 용례 중심으로 살펴보아야 할 것이다.

앞서 살펴본 바와 같이, 20세기 초 우리나라에 대중들을 위한 새

로운 장르의 노래가 유입되고 만들어지면서, 처음에는 '유행가'라는 용어를 사용하였다. 그리고 유행가와 대중가요를 병행해 사용하다가 언제부터인가 유행가라는 용어가 사어(死語)가 되었고 지금은 '대중가요'라는 용어로 통일해서 사용하고 있다.

그런데 '대중가요'라는 상위개념 안에는 수많은 하위개념이 존재한다. 트로트 가요,[144] 진중가요, 팝송, 포크송, 록음악, 컨트리 송, 힙합, 랩뮤직 등등이 그것이며 케이팝도 대중가요의 하위개념이다. 경우에 따라서는 상위개념인 '대중가요'라는 용어보다는 그 하위개념의 용어를 더 즐겨 사용하는 경우가 있다.

참고로 해방 후 남한에서의 대중가요는 트로트 계열의 가요를 한 축으로 하면서, 다양한 하위개념의 대중가요가 등장하여 그 시대를 풍미하였다. 해방 직후에는 조국 해방의 기쁨을 표현한 해방가요가 등장하였고, 6·25 한국 전쟁기에는 진중가요(陣中歌謠) 또는 전쟁가요라고도 부르는 전시가요(戰時歌謠)가 등장하였다. 전쟁이 끝난 후에는 미국의 팝송을 번역 또는 번안한 노래가 유행을 하였고, 미국 팝송의 영향을 받은 이른바 '한국 팝'이 개척되었다. 1960년대에는 '차차차', '맘보', '부기우기', '트위스트', '삼바' 등과 같은 경쾌한 댄스풍의 노래가 등장하여 크게 유행하였고, 1970년대에는 트로트 계열의 가요와 한국 팝이 여전히 주류를 이루면서, '청바지와 통기타'로 상징화되는 포크송(folk song)이 젊은이의 노래문화로 새롭게 대두되었고, 록음악도 시도되었다. 그리고 1980년대에는 전 시대에 등장한 트로트 계열의 노래, 팝송 계열의 노래, 포

........

144 속칭 '뽕짝'이라고도 하고 한때 '전통가요'라고도 하였다.

크송 계열의 노래, 록 계열의 노래 등이 새로운 모습으로 재등장하였고, 이들이 서로 결합된 더욱 세련된 음악과 댄스 뮤직이 유행하였으며, 다른 한편으로는 언더그라운드 노래와 민중가요도 본격화되었다. 또한 1980년대를 대표하는 대중가요의 양식 중의 하나는 발라드(ballade)였다. 발라드란 원래 서사(敍事)적인 음악을 뜻하지만, 우리나라에서는 감상적이면서 감미로운 느낌을 주는 느린 템포의 사랑노래를 지칭하는 용어로 사용하고 있다.[145] 1990년대 들어서는 힙합(hiphop)과 랩(rap)이 등장하여 젊은이들 사이에서 선풍적인 인기를 끌었고, 동시에 인디음악을 하는 개인과 그룹들도 부쩍 늘었다. 그런 가운데 대중가요의 수준이 높아져 국제성을 띠게 되었고, 1990년대부터 동남아를 중심으로 한류(韓流)가 일기 시작하더니 21세기에 들어 케이팝이 거의 전 세계에서 열풍을 일으키고 있다.

여기서 재미있는 사실 중의 하나는 그 용어에 있다. 대중가요란 영어의 팝퓰러 송(popular song)의 번역어이고 그 준말은 팝송(pop song)이다. 그리고 케이팝(K-pop)이란 '한국 팝'을 뜻하는 코리안 팝송(Korean pop song)이 준말이다. 그런데 '대중가요', '팝송', '한국 팝', '케이 팝'이 모두 다른 의미로 쓰이고 있다. 그 용어가 가지는 메타포(metaphor)와 용례가 다르기 때문이다. 즉, '대중가요'란 이러한 노래들의 총칭 또는 상위개념으로 사용하고 있고, '팝송'은 외국의 팝송을, '한국 팝'은 한국 사람이 만든 팝송을, '케이팝'은 춤과 함께 하는 한국 아이돌의 노래를 뜻하는 경우가 많다.

.......

145 민경찬, 『청소년을 위한 한국음악사-양악편』, p.351.

최근에 들어서는 대중가요 분야가 다양하고 또 하위분야 간의 차이도 많아, '대중가요'라는 용어보다는, 트로트 가요, 팝송, 랩, 케이팝 등과 같이 하위개념의 용어를 사용하는 것이 일반적이다.

4. '류행가'와 '유행가' 그리고 '생활가요'와 '대중가요'

이와 같이 남북한 모두 해방 이전의 대중가요를 유행가 또는 류행가라 칭하였고 또 칭하고 있다. 차이점은 남한에서는 해방 이후의 대중가요도 한동안 유행가로 불렀는데 비해 북한에서는 해방 이전의 대중가요에 한하여 '류행가'로 부르고 있다는 점이다.

남북한이 분단된 이후 남한에서는 대중가요가 다양하게 발전한데 비해 북한에서는 대중가요란 장르가 없었다. 사회주의 체제와 맞지 않은 상업적이고 퇴폐적인 노래라는 이유 때문이었다. 그러다가 1990년대 들어 북한식 대중가요인 '생활가요'가 등장하였고, '류행가'가 재평가되면서 분단 이전의 노래인 이른바 북한에서 말하는 퇴폐적인 류행가가 재등장하였다. 그리고 종래에는 반동적 부르주아 음악이라고 비판하던 미국의 재즈와 일본의 대중가요 심지어는 남한 대중가요도 조금씩 유입되기 시작하였다. 이와 같은 추세라면 머지않은 시기에 록음악이나 힙합과 랩 같은 음악도 수용할 가능성이 있다.

'생활가요'와 '대중가요'의 공통점은 용어만 다를 뿐 넓은 의미에서 같은 것이라 볼 수 있다. 다른 점이라고는 상업성의 여부와 다

양성의 정도, 가사의 내용에 있다. 그런데 생활가요는 대중가요와 달리 상업성을 속성으로 하고 있지 않지만, 북한이 개방된다면 상업성을 띠게 될 것이다. 다양성의 문제도 남한의 대중가요에 비하여 다양하지 않다는 것이지 북한의 과거의 음악과 비교하면 빠른 속도로 다양화되고 있다. 그에 비해 가사는 매우 보수적으로 통제할 것으로 보인다. 북한에서 중요시하는 것은 음악보다는 가사이기 때문이다.

결국, 머지않은 시기에 북한에서도 대중가요라는 장르가 탄생할 것이다. 남한을 비롯한 외국의 대중가요가 적지 않게 수용되고 있기 때문이다. 그때 명칭을 '생활가요'라 할지 '대중가요'라 할지 제3의 새로운 명칭으로 할지 지켜볼 일이다.

참고문헌

1. 남한

민경찬, 『청소년을 위한 한국음악사-양악편』, 두리미디어, 2006.

_____, 「21세기 북한의 음악」, 『한국예술연구』 22, 한국예술연구소, 2018.

세광음악출판사 편, 『음악대사전』, 세광음악출판사, 1982.

세광출판사 편, 『음악용어사전』, 세광음악출판사, 1986.

2. 북한

과학백과사전종합출판사 편, 『문학예술사전(하)』, 평양: 과학백과사전종합출판사, 1993.

과학백과사전출판사 편, 『문학예술사전』, 평양: 과학백과사전출판사, 1972.

군중문화출판사 편, 『대중가요집』, 평양: 군중문화출판사, 1968.

김정중 편, 『대중가요곡집』, 평양: 예술교육출판사, 1998.

문학예술종합출판사 편, 『계몽기가요선곡집』, 평양: 문학예술종합출판사, 1999.

최창호, 『민족수난기의 가요들을 더듬어』, 평양: 평양출판사, 1997.

해외자료

平凡社 編, 『日本音樂事典』, 東京: 平凡社, 1992.

작가

김성수 성균관대학교

1. 근대적 작가의 탄생

한(조선)반도 문화예술개념의 분단사를 거론할 때 남북한의 작가와 독자도 주요한 관심사항이다. 이들 개념을 비교 분석하는 접근법으로 문화횡단적 실제(transcultural practice)와 언어횡단적 글쓰기(translingual writing)를 염두에 둔다. 남한의 작가와 독자와 마찬가지로 북한의 작가와 독자도 공통점과 차이점이 있다. 마치 문학 개념의 분단처럼 분단 이전까지 공유한 개념적 전통이 분단 후 사회적 기능에서 차별화되어 실행된 것이다. 북한문학은 남한문학의 기준에 견주어 문학이 아니거나 문학에 미달한 결여형태가 아니라, 남한과 사회적 기능이 다른 문학일 뿐이다.

그런데 북한이 우리(한국, 남한) 사회에서 어떻게 인식되며, 북한문학이 우리가 생각하는 문학 패러다임 속에 어떻게 자리 잡았는지 문제가 된다. 한반도 남북은 한겨레 민족이라는 동일한 혈연과 한반도의 반만년 역사를 공유한다. 더욱이 전 세계 어디와도 비

교할 수 없게 통번역이 필요 없는 한국어(조선어), 한글이라는 동일
언어·문자로 소통 가능한 공동체이기도 하다. 하지만 분단 이후의
북한문학은 조선민주주의인민공화국의 문학인가 문제이다. 아니
면 분단된 한반도 이북지역의 지방문학인가 하면 그것도 마땅한 개
념 규정인지 문제이다. 결국 북한문학은 우리 대한민국(남한)과 소
통/적대하고 있는 '조선민주주의인민공화국(북조선)의 문학=조선
문학'이면서 동시에, 분단 이전의 '우리문학'을 공유한 한반도 '이북
의 지역문학'이기도 하다. 이렇게 전제해야 작가와 독자 개념의 차
이도 정당하게 인식할 수 있다.

북한문학은 분단 이전의 우리문학을 조상으로 공유한다. 하지만
혁명가극 『피바다』 등 '항일혁명문학예술'을 문학사적 전통으로 절
대시하며 최고 지도자인 수령에 대한 충성을 강조하는 점에서 남한
과 많이 다르다. 적대적 상호의존 관계가 거울처럼 비추는 개념과
용어의 분단사를, 그 불편한 현실을 확인할 수 있다.

호칭	국가 공식 명칭	외국의 호명	남의 호명	북의 호명
남	대한민국 ROK	사우스코리아 SK	남한	남조선
북	조선민주주의인민공화국 DPRK	노스코리아 NK	북한	북조선, 조선
전체	코리아 (한반도기, 아리랑)	코리아	남북한	북남조선

조선-대한제국의 전통을 이은 한(조선)반도 국가는 1948년 이
후 대한민국과 조선민주주의인민공화국으로 분단되어 대외적으로
는 하나의 코리아가 사우스코리아와 노스코리아로 불린다. 이 표를
문학영역에 대입하면 다음과 같다.

호칭	문학 언어	문학 호칭	문학 주체	문학 조직	문학수용자
남	한국어 (표준어)	한국문학 (문화예술)	문인 작가	한국문인협회, 펜클럽 한국지부, 한국작가회의	독자
북	조선어 (문화어)	조선문학 (문학예술)	작가	조선작가동맹	독자
전체	겨레말, 한글	민족문학 민족문화	문학인	6.15민족문학인협회	독자

그런데 한반도 남북의 작가 개념을 비교할 때 문제가 있다. 남북이 각각 영향받거나 참조한 근대적 개념들이 대부분 그렇듯이 독자적 용어 개념으로서의 작가 또는 문인이 특정 직업을 지칭하는 명칭이 되는 순간, 자유민주주의체제와 사회주의체제라는 차이 때문에 작가라는 용어나 개념이 복수의 이중적 개념으로 실제 활용된다는 사실이다.

원래 구한말부터 일제강점기에 이르는 근대 초기에 도입된 서양산 '작가'라는 개념은 동아시아 중세의 오랜 전통에서 존재했던 문인, 문장가 개념과 동일하지 않았다. 오히려 뚜렷하게 구별되었다. 즉, 동아시아 중세사회에서 문인(文人) 또는 문장가란 글만 잘 쓰고 글을 써서 먹고 사는 필생(筆生, scribe, clerk), 서생(書生)이 아니었다. 서생이라는 일종의 견습 과정을 거친 후 과거를 통해 관리가 되어 경륜을 펴는 입신출세자가 되어 문장가 구실도 하고 벼슬자리에서 물러나 자신의 정치적 주장을 펴는 논객(정치평론가), 철학자, 사상가, 교육자, 저술가 노릇도 계속했던 것이다. 일제강점기에 일본을 통해 도입된 서구적 의미의 작가란, 신채호, 홍명희, 최남선 등이 생각했던 종래의 중세 문인이 아니라 이광수의 '문학' 개

념을 새로 받아들인 이해조, 김억, 김동인의 전문직 직업 명칭으로 서의 '시인, 소설가, 극작가' 개념을 독자적으로 설정했던 셈이다.[146]

따라서 남북 분단 이전의 작가란 개념은 중세적인 의미의 문사철(文史哲)을 종합한 정치가이자 철학자이며 문장가였던 문인 개념으로부터 일종의 근대적 직업 명칭인 문필가(文筆家) 개념으로 분화되었다. 그런 점에서 유길준, 신채호, 이인직, 홍명희는 마지막 중세 문인이자 최초의 근대적 작가를 겸했던 셈이다. 최남선, 이광수 등은 아직 중세적 문인으로서 우국지사 역할을 자처했지만 또한 원고료를 받아 직업으로서의 작가 생활을 영위한 이해조, 김동인, 이태준 같은 작가와 함께 문단활동을 함께 했다는 점에서 근대적 작가이기도 하였다. 일제 강점기에는 '작가'라는 호칭보다는 '문인, 문학가'라는 스스로를 높여 부르고자 하는 엘리트적 호명방식과 '문필가, 문학자'로 상대적으로 낮춰 부르거나 보편화, 대중화시켜 부르는 대중적 호칭으로 구별되어 널리 쓰이기도 하였다. 중세시대 이후 20세기 중반까지 지식인이자 문단 구성원이었던 '작가, 문인'보다 문단 밖의 직업인까지 포괄하는 '문필가'의 사이에 위계가 생겨난 셈이다.

1945년 8월의 광복과 해방은 국토 분단 및 민족 분열과 함께 도래하였다. 한반도 이남에는 서구식 자유민주주의체제가 자리잡은 반면 이북은 사회주의체제가 정착되었다. 상호 적대적인 체제 차이에 따라 동족상잔의 비극인 내전, 6·25전쟁이 발발했고, 전후 냉전체제로 말미암아 문학의 개념과 사회적 기능, 작가와 독자 개념도

.......
146 박헌호 외, 『작가의 탄생과 근대문학의 재생산 제도』, 소명출판, 2008 참조.

분단체제의 강고한 지배를 받게 되었다. 여기서는 남북의 작가 개념을 사회적 기능과 위상, 등단 과정 순으로 대비하기로 한다.

2. 남한의 작가 개념과 등단, 사회적 위상

사전을 보면 작가란 문학작품이나 그림, 조각 따위의 예술품을 창작하는 일에 종사하는 사람을 뜻한다. 미디어, 플랫폼 환경이 급격하게 변화하는 2020년 요즘에는 출판 유통되는 문예작품뿐만 아니라 그냥 글을 써서 인터넷에 유통하는 비전문적인 글쓴이도 작가라고 널리 불리고 있다. 좁은 의미의 예술적 창작물을 만드는 작가(writer as artist 또는 author)와 구별해서 비예술, 비창작물도 포함해서 글을 써서 널리 유통만 하면 작가가 되는 셈이다. 원래 그런 의미로 작가(作家) 아닌 작자(作者)라는 용어가 쓰이기도 했으나 둘의 차이는 거의 없다. 다만 남북한 작가 개념의 비교를 하는 경우에는 예술적 창작물을 글로 써서 살아가는 전문성을 전제하지 않을 수 없다.

북한과 비교하기 위해서 한국에서 작가를 다시 정의하면 좁은 의미의 신춘문예와 문학상 등을 통해 등단한 전문적인 문학 창작자를 뜻한다. 넓은 의미로는 글을 써서 독자들에게 자기 창작물을 인쇄물이든 인터넷이든 다양한 경로로 유통하면 작가로 자처할 수 있다. 소설가(novelist), 시인(poet)이나 극작가(dramatist, playwriter) 등 본격(혹은 순수)문학 작가가 있고, 요즘에 각광받는 시나리오작가(scenario writer, screenwriter), TV드라마작가, 구성작가

(scriptwriter, scripter), 웹 소설가(web novelist), 게임시나리오 작가(game scenario writer) 등 방송이나 영상, 인터넷 등을 기반으로 한 대중(혹은 통속)문학 작가군이 있다.

북한과 비교할 경우 한국의 작가는 일단 문학가, 문인을 일컫는다. 한국에서 작가의 위상은 일정한 급여를 받는 안정된 직장인인 북한과 달리 자유업자, 프리랜서에 가깝다. 작가 대신 문인이란 개념을 사용하면 뭔가 세속적인 돈벌이와는 거리를 둔 순수문학 창작자, 본격문학 담지자처럼 보이기도 하지만 중세적 선비 같은 고고함을 찾아보기란 어렵다. 기실 한국에서 작가의 실제적 현존재는 안정적이지 못한 비고정 원고료를 생업 수단으로 삼아 불특정 다수 독자를 겨냥한 인기창작문이란 일종의 상품 생산자와 거리가 멀지 않다. 시장논리가 유일한 존재기반인 자본주의체제에서 시나 소설 같은 글만 써서 원고료와 인세만으로 밥벌이를 한다는 것은 극소수를 빼면 거의 힘들다. 때문에 베스트셀러나 스테디셀러 같은 인기 상품 생산에 성공한 일부 전업 작가를 제외하고 대부분의 작가들은 교사나 출판 및 언론 방송계, 혹 일반 사무직 이외 기타 등등 다른 여러 직업을 겸직하는 경우가 많다.

한국에서 순수문학 창작자, 본격문학 담지자들은 시장 논리에 존재가 좌우된다. 작가 활동과 밀접한 발표 지면 확보는 전반적인 사회 분위기와 경제적 기반과 연관이 있다. 경기가 나빠지면 창작 작품의 판매수가 감소하고 기관이나 기업의 후원이 줄어 문예지와 작품집 시장이 위축된다. 경기가 살아나면 창작 문학작품에 대한 투자가 늘고 판매도 증가하여 작가들의 활동도 활발해진다.

최근에는 인터넷, 모바일 등 자신의 작품을 대중들에게 쉽게 알

릴 수 있는 채널이 다양해졌다. 과거에는 문예지 시장이나 출판업계의 경기에 따라 작가의 활동이 좌지우지되는 일이 흔했다면, 이제는 인터넷이라는 전혀 다른 경로를 통해 불특정 다수 대중 독자들과 만날 수 있게 되었다. 문단에 정식으로 등단해서 활동하는 기성 작가(writer of established fame, established writer)와 미등단 아마추어 작가의 차이가 현저하게 줄어들었다. 앞으로 기성 작가들도 뉴미디어 시대에 플랫폼이 달라진 새로운 환경에 맞춰 다양한 통로로 대중과 소통하고 작품을 소개하는 노력도 필요해진 것이다.

남한 작가들은 세계관과 창작방법, 이념적으로 얼마든지 자유로운 창작이 보장되지만 돈벌이를 표방하는 장르문학 작가가 아니라면 기존 관념의 순수문학 창작자, 본격 문학가들은 안정된 급료 등 사회적 대가를 받기 어렵다는 문제가 있다. 반면 북한 작가들은 월급 받고 창작사란 직장에 출근해서 글을 쓰는 안정된 직업인이긴 하지만 자기가 쓰고 싶은 것을 맘대로 쓰는 것이 아니라 당과 문예기관의 정책에 맞는 글만 써야 한다는 부담이 있다. "나는 월급 받는 시인을 꿈꾼다"고했을 때 그에 상응하는 대가를 지불하는 셈이다.

작가 등단과 양성체계는 어떨까?

남한에서 작가가 되는 등단 방법은 크게 세 가지 방법이 있다.

첫 번째는 각 언론사에서 개최하는 신춘문예에 당선하거나 각종 기관에서 주최하는 문학상 관련 공모와 대회에서 수상하는 것이다. 비슷한 방식으로 출판사, 언론사 등에서 개최하는 신인문학상 공모에 당선되거나 문예지의 신인(추천)란에 글을 실어 등단하는 것도 가능하다. 이러한 등단 제도는 일제강점기에 『조선일보』『동

아일보』 등의 신문사가 도입한 제도이다. 근대문학의 등단제도는 중세와는 구별되는 근대문학의 유통수단으로 신문, 잡지 게재와 연재방식으로 유통되고, 다시 단행본으로 편집되어 상업적으로 출판되는 유통방식과 밀접한 관련이 있다. 그러한 역사적 전통 때문인지 등단 제도와 관습은 당연한 진리처럼 오랫동안 남한 문학장에서 받아들여졌다.

하지만 신춘문예는 문학 작품을 유통할 미디어나 플랫폼이 신문, 또는 『조광』 『신동아』 『중앙』 같은 신문사 자매 잡지가 거의 전부였던 근대 초기, 일제강점기의 유물이다. 제한된 미디어와 자원을 최대한 활용해야 했던 시대엔 신문사 학예부장이나 문단 원로 등 몇몇 권력자가 나서서 문인(문학가)을 선별하는 방식이 불가피했을 것이다. 등단이 극소수 문단권력의 선택으로 이루어지고 선택된 이들은 그 권력의 주변에서 새로운 권력을 강화한다. 그 권력이 다시 회전문처럼 등단제도와 추천제를 강화한다. 작가 지망생들은 신춘문예 심사위원, 추천권을 가진 문단원로의 성향과 비위를 맞추려 하고 실제로 그들의 취향에 맞는 글이 당선되는 악순환이 반복된다. 심지어 예술학교 문예창작과와 각종 문화센터, 창작교실 같은 곳에서 신춘문예 '당선 공식'을 가르쳐준다고 하고 그렇게 공식에 맞춘 시와 소설, 희곡이 당선되기도 한다. 그런 폐단 때문인지 아니면 문학 자체의 위상이 약화되어서인지 요즘은 신춘문예의 사회적 위상이 많이 하락하였다.

두 번째는 자신의 원고를 직접 들고 출판사를 찾아가 책을 발간하는 방법이다. 남한사회의 전반적인 민주화가 이루어진 1980년대부터 최근에 이르기까지 신문 잡지의 신춘문예와 원로의 문인추천

제는 위력이 약화되거나 소멸되다시피 하였다. 지금은 누구나 자신의 글을 인터넷을 통해 일반대중에게 공개한다. 누구나 일상의 소회나 의견을 공개하고 별다른 고민이나 노력이 없는 이러한 글도 누군가의 공감을 얻고 지지를 받는다. 따라서 대안으로 신춘문예제가 없는 다른 나라들처럼 출판사가 원고를 청탁해서 등단하거나 작가 지망생들이 출판을 의뢰한 원고 중에 단행본이 출판되어 작가로 등단하는 방식이다. 최근에는 인터넷소설 전문사이트에 글을 올려 작가로 활동하는 경우도 있는데, 몇몇 유명 작가 중에는 인터넷 소설가로 인기를 끌어 독립 출판하는 방법도 있다.

셋째, 지금은 없어졌지만 문단의 권위 있는 원로 작가가 자기 제자를 신인으로 추천하는 등단 추천제가 있다. 1950~70년대 우리나라 문단에서만 유행했던 독특한 등단 방식으로 원로의 2회 추천을 받아야 정식 문인, 작가로 인정하는 제도이다. 특히 1955년 창간된『현대문학』지의 문단 추천제는 위력이 워낙 막강하여 '문협 정통파'란 수많은 문인 작가를 양산함으로써 일종의 문단권력의 물적 기반으로 작동하였다. 그러나 특정 작가와 비슷한 성향의 문학 창작을 무한증식, 반복하게 만들어 예술 본연의 창의성에 반하고 특정 원로의 문단권력을 공고히 합법화하는 폐단이 커서였는지 자연스레 소멸되었다. 가령 시인 김수영의 산문 중에 「문단추천제 폐지론」(1967.2)에서 다음과 같이 말한 바 있다.

오늘날 추천제도가 욕을 먹고 있는 것은 이 타성 때문이오. 추천제도를 끌고 나가는 문학잡지사의 타성이고, 그 문학잡지사의 추천제도를 모방하는 A B C의 문학잡지와 X Y Z의 시지

(詩誌)의 타성이고, 이런 타성에 끌려가는 추천자 갑 을 병 정의 타성이고, 이런 추천제에 응모하는 시를 생활할 줄 모르는 풋내기 문학청년들의 타성이오.[147]

남한에서 작가에게 가장 필요한 능력은 글쓰기 능력과 상상력이다. 반면 북한에서는 당성(黨性)과 수령에 대한 충성 같은 세계관이 더 중요하며 글쓰기 실력은 그 다음 문제이다. 다만 남북 모두 좋은 글을 쓰기 위해서는 정확한 우리말 문법을 사용할 줄 알아야 하며, 논리적인 사고, 풍부한 문장력과 어휘력을 갖춰야 한다. 선배들의 명작 등 남의 글을 읽고 자기 생각을 글로 표현하는 훈련이나 상상력과 표현력, 사물에 대한 관찰력 등을 고양하는 것도 필요하다.

문제는 남한의 경우 작가가 등단한 이후 그들을 관리하거나 배려하는 후속 조치나 양성체계는 전혀 없다는 사실이다. 즉 새로운 창작품을 발표하고 그 대가로 원고료를 지불하거나 책을 내주는 등 사회적 명성과 안정적 일자리를 보장하지 않는다. 이 사실이 북한과 가장 다른 점이다. 때문에 자신의 초고, 원고를 출판사나 문예지, 언론기관이 아니라 디지털 미디어라는 새로운 플랫폼에 유통하는 경우가 늘어났다. 즉 유튜브, 페이스북, 트위터, 인스타그램 등 인터넷 SNS(사회적 소통망)라는 플랫폼, 이전의 아날로그 종이책과는 전혀 다른 유통과 보급 경로를 통해 불특정다수 대중 독자들과 만나기도 한다.

이제 남한 작가들에게 디지털 시대의 새로운 플랫폼과 자본주

147 김수영, 「문단추천제 폐지론」(1967.2), 『김수영 전집(2) 산문』, 민음사, 1990, p.192.

의 정글에 적응해야 한다는 과제가 생겼다. 작품의 예술성 자체보다 일종의 인기상품으로 유통되어야 하는 시장논리는 기실 반문학적 비친화적 환경이지만, 급변하는 독서 시장에서 살아남기 위해서라도 뉴미디어 시대에 플랫폼이 달라진 환경에 맞춰 다양한 통로로 대중과 소통하고 남다른 작품을 창작하는 노력도 필요해졌다. 가령 한정된 글자 속에 매우 짧은 시적 텐션을 유발시키는 하상욱의 한 줄짜리 시를 일본 하이쿠에서 유래한 3류 모방품으로 비하할 것이 아니라, 트위터라는 SNS 플랫폼에 적응하려는 노력의 산물로 재평가할 수 있다. 또한 시사성 넘친 정치적 견해를 노골적으로 실시간으로 페이스북에 경구(警句) 시와 그림을 유통시키는 김주대 시인의 페이스북 시화(詩畫) 등이 바로 그러한 문학적 몸부림의 또 다른 예라 하겠다.

3. 북한의 작가 개념과 등단, 사회적 위상

북한에서는 시인, 소설가, 극작가, '영화문학'(시나리오의 북한 용어) 작가를 통칭하여 문인이 아닌 작가로 부르고 있다. 북한 작가들은 한국 작가처럼 사회 속에서 자신들의 위상 변화나 발표 지면이 급격하게 달라지는 매체 환경, 플랫폼 다양화에 대한 고민이 거의 없다고 해도 무방하다. 북한에서 작가는 국가기관에 소속되어 일정한 봉급을 받고 창작사에 출근해서 글을 쓰는 직장인이기 때문이다. '조선문학창작사'(시, 소설, 아동문학) 작가, '영화문학창작사'(시나리오) 작가, '인민군문예창작실'(군인교양) 작가 등으로 현역에서

집필활동을 하는 사람을 작가라 하며 그 외는 작가 지망생 혹은 문학통신원으로 불린다.

2020년 현재 북한에서는 '주체사실주의' 창작방법을 미학으로 삼고 '수령론'과 '선군담론'을 슬로건으로 한 주체문학이 중심이다. 그 핵심은 사람, 인민대중의 자주성에 기초한 '주체의 문예관'과 군대 우선이라는 '선군사상'이지만, 실은 '수령에 대한 충실성'이 가장 중시된다. 모든 문학예술 창작과 향유의 거의 유일한 기준으로 수령에 대한 충성을 강조하는 것이다. 대표작도 김일성, 김정일의 일대기를 대하 연작소설로 그린 『불멸의 력사』『불멸의 향도』총서, 지도자 찬가인 송가 같은 수령형상문학을 앞세운다. 극단적으로 말해서 봉건왕조의 왕실 찬양, 개인숭배 성격의 궁중문학이 주류이다.

따라서 북한문학은 도식적이고 매너리즘에 빠지기 쉽다. 당 정책과 절대자에 대한 유일신앙적 환상에 빠져 작가 스스로가 아닌 외부(이를테면 수령의 취향이나 당 정책)에서 창작 동력을 넣어주어야만 창작 생산이 수행되는 관성을 낳게 마련이다. 마치 주어진 매뉴얼대로 제조업 상품 생산하듯 문학 창작을 수행하니, 상투적 도식성과 관행에 안주하게 된다.

지도자에 대한 충성을 부모님에 대한 효성과 동일시하는 낡은 충효 논리 말고 이들 작가 시인의 숨겨진 창작 동인(動因)은 무엇일까? 그들이 하나같이 "당 사상전선의 제1선 병사"라는 책임감과 사명감을 안고 생산 현장에 들어가 열정으로 '명작 창작 전투'를 벌인 결과물이라 외치지만, 이면의 진실은 다르다. 창작의 대가로 돈과 명예 대신 안정된 직장생활에 안주하게 만드는 일종의 '월급쟁이 작가제도'가 문제의 숨은 본질이다. 문학예술 창작 시스템은 일반

제조사처럼 창작과 비평, 보급을 당-국가와 작가동맹 조직이 관리한다. 문학작품의 창작과 유통, 비평과 학문, 교육의 전 과정을 국가기구가 통제한다. 국가에서 시인, 소설가에게 월급과 창작실을 제공하는 대신, 그들은 당과 국가기구에서 정해준 창작지침대로 시나 소설이란 생산물을 '만들고,' 당과 국가기구의 검열이란 생산품 '검수' 과정을 통과하면 주민에게 '납품'한다.

북한 작가들은 누구나 조직 단체에 소속된다. 문화성(우리 문화관광체육부) 산하 조선문학예술총동맹(약칭 문예총)의 작가동맹 각 장르별 분과와 각 시도 위원회와 지역 지부, 창작사(創作社) 사무실에 출퇴근한다. 작가들은 문예총에 의무적으로 가입해서 창작사 사무실에 출근하며 월급 받는 공무원 신분이다. '조선문학창작사'라는 회사에 소속되어 출퇴근하며 근무하거나 '우산장 창작실'이라는 숙식 제공 작업장, 일종의 레지던스에 들어가 먹고 자면서 집필에 전념한다. 연초에 창작계획을 세워 중간에 초안과 초고를 점검받고 연말에 생산실적을 결산 '총화'한다.

다만 남한 작가의 기준에서 볼 때 과연 시인, 작가가 급료를 받은 만큼 의무적으로 정해진 내용, 정해진 분량의 시편, 소설을 창작해내는 것이 과연 즐거울까, 행복할지는 의문이다. 개인의 낭만과 서정을 자유롭게 표현하지 못하고 당과 인민, 지도자를 위해 선전물을 제공하는 '글쟁이-기술자' 노릇을 하지 않을 수 없기 때문이다. 때문에 남한 작가처럼 돈벌이를 아예 포기하고 불특정 다수 독자에게 언젠가 읽히겠지 하는 막연한 심정으로 투고하고 책을 내거나 출판사의 청탁을 받아 창작활동을 하는 것이 아니라, 일반 사무직이나 생산직 공무원처럼 끊임없이 창작 목표를 세우고 검열에 순

종해서 중간 점검하며 결산('창작총화')하는 창작시스템에 복무해야 한다.

게다가 북한에서 작가 노릇을 하려면 창작활동의 중간중간에 공장, 농촌, 탄광 등으로 '현지파견'을 나가 노력동원에 동참하는 것이 필수 의무사항이다. 이를 지식인, 엘리트의 '노동계급화'라고 하여 필수코스로 강제된다. 서방에서 가끔 오해하듯이 북한의 작가, 예술인들이 평소 어떤 잘못을 해서 '숙청'당해 처벌책으로 탄광으로 끌려간 것이 아니라는 말이다. 사무직 직장생활에 안주하여 창작열이 사라질까 생산현장에 취재차 가기도 하고 노동체험을 통해 계급의식을 다잡기도 하는 것이다. 안정된 직장인이 되어 좋은 여건에서 시를 쓰는 이들이 어떤 측면에선 행복할 수도 있다. 원고료만으로 생활 유지는커녕 굶지 않고 살 수 없기에 전업 시인이란 존재가 아예 불가능한 남한과는 처지가 다르기 때문이다. 그러나 창작 검열시스템에 맞춰 당의 명령을 따르고 노동체험을 반복해야만 작가 노릇을 할 수 있으니 창작의 질식, 도식화, 매너리즘은 필연적이라 아니할 수 없다.

북한에서 작가의 등단 과정은 크게 두 가지이다. 작가 지망생이 작가가 되기 위해 거치는 가장 일반적인 길은 중앙에서 발간되는 각종 출판물에 글을 싣는 것이다. 중앙 단위 출판물에 자기 글이 실려야 작가동맹의 인정을 받을 수 있고 그래야 작가동맹의 추천을 받아 3년제 전문작가 양성소인 김형직사범대학 작가양성반에 들어가 본격적인 작가수업을 쌓을 수 있다. 중앙에서 발간하는 출판물에는 작가동맹 기관지인 『조선문학』, 『문학신문』, 『청년문학』, 『아동문학』, 문예총 기관지인 『조선예술』, 대중교양종합잡지 『천리마』,

여맹 기관지 여성지인 『조선녀성』 등이 있다. 또 『로동신문』, 『민주조선』, 『청년전위』 등 3대 중앙지가 있다. 이들 잡지나 신문에 시, 소설, 시나리오, 평론 등 자신이 쓴 글이 실리면 작가가 되기 위한 관문을 통과하는 셈이다.

그런데 중앙의 출판물에 글을 싣는다는 것이 사실상 매우 어렵다. 전국의 각 단위에서 근무하는 수많은 작가 지망생, 군중문학가, 문학통신원들이 매년 수많은 작품을 해당 출판사에 보내오는데 출판물에 실리는 것은 손꼽을 정도다. 출판사에 들어온 아마추어 작가의 작품들은 일단 국가심의위원회라는 전문가집단의 엄격한 심사를 받는다. 여기에서는 작품성과 작가로서의 자질·재능·장래성 등을 기준으로 작품을 선별한다. 작가 지망생들은 전문작가들로부터 개인지도를 받는 경우가 많다. 작가동맹 산하에는 '군중문학분과'에서 군중문학(아마추어) 작가 지망생들을 지도하고 신진 작가를 발굴하기 위해 '군중문학지도부'라는 부서를 두고 있다. 여기에는 5-6명의 기성 작가가 배치돼 있어 작품을 들고 찾아오는 지망생들을 지도해준다.

정리하면, 북한에서 작가가 되려면 일반 직장에서 근무하던 작가 지망생 및 문학통신원이 군중문학(아마추어) 작가로 활동하다가 작가동맹 신인지도부가 주관하는 현상공모에 입상하여 등단하는 것이 첫째 방법이다. 연 평균 10명에서 20명 정도가 이러한 과정을 거쳐 현역으로 등용된다. 다음은 김형직사범대학 '작가양성반'과 김일성종합대학 문학대학 창작과에 입학하여 체계적으로 문학 수업을 받는 길이다. 이 역시 작가동맹 신인지도부가 추천, 평소의 작품 활동으로 작가적 재능을 인정받은 사람들에 한해서다. 북한 작

가의 60% 이상이 김형직사범대학 작가양성반 출신이다.[148]

작가양성반은 소설, 시, 아동문학, 극문학, 영화문학 창작 분야에 재능 있는 사람들을 신입생으로 선발한다. 신입생의 연령대는 중학교 졸업생 이상부터 40세 이하까지 망라되어 있다. 일반대학과 달리 본인이나 부모가 현재 복역 중인 경우만 제외하면 추방자, 치안대, 적대계급, 동요계급 등의 출신성분이 신입생 선발에 영향을 끼치지 않는다. 작가양성반을 졸업하면 작가, 심의원 및 행정일군, 또는 출판기관의 편집원으로 배치된다.

입학 정원은 1회 20~35명 정도이며, 제정된 학제의 졸업생을 배출한 후 신입생을 받는 형식으로 정해진다. 작가양성반 학생들이 교육기간에 받는 월 생활비는 직장에서 받던 임금의 70%이다. 작가양성반은 3년제로 일반대학과는 달리 매년 신입생을 모집하는 것이 아니라 한 기(期)를 내보낸 뒤 재모집하는 형태이므로, 한번 기회를 잃으면 3년을 더 기다려야 하는 어려움이 있다.

작가 선발과 직장 배치는 어떻게 이루어지나? 문예총 산하의 조선작가동맹 간부과에서 관련 학부 졸업생 및 현상모집 입선자, 혹은 문학통신원들을 대상으로 선발한다. 김형직사범대학 '작가양성반'의 경우 입학 조건은 '조선문학창작사'가 관리하지만 전업작가를 양성하는 학교는 '작가양성반'이기에 졸업 후 직장 배치 장소가 정해져 있다. 이를 감안해 3년에 한 번씩 '각 도 창작실'에서 1명씩, '영화문학창작사'에서 5명, '인민군창작실'에서 2~3명 정도를 추천

.......

148 작가양성반 출신 대표 작가로는 소설가 김병훈, 최학수, 한웅빈, 안동춘, 여성소설가 강복례 등이 있으며, 시인으로는 정인길, 황성하 등이 있다. 김형직사범대학 작가양성반은 북한의 작가 후비 양성에 주도적 역할을 담당해 왔다는 의미가 있다.

하는 식이며 3년에 30명 정도가 작가 자격을 얻고 현업에 종사한다.

북한의 모든 작가들은 조선작가동맹 맹원에 소속되어야 한다. 가입은 후보맹과 정맹이 있다. 후보맹은 단편 5편 이상, 시 40편 이상을 중앙 문예기관지인『조선문학』,『청년문학』,『아동문학』,『문학신문』등에 발표해야 한다. 정맹은 단편 7, 8편 이상, 시 90편 이상을『조선문학』,『문학신문』등에 발표해야 한다. 비전업 비전문 군중문학 창작자들은 문학통신원들을 대상으로 하는 현상 응모제인 '6.4문학상'(1982~)에 응모하여 수상하면 기관지 작품 발표 건수와 상관없이 후보맹에 자동 가입된다. 이와 별도로 수령형상문학을 창작하거나 최고지도자인 김일성 3대가 특별하게 잘 썼다고 평가하는 작품의 창작자는 발표 건수와 상관없이 정맹에 자동 가입된다.

맹원 가입 서류는 작품 창작 실적(매체 발표 건수) 작성표와 소속 조직의 근무 평정서 및 추천서이다. 승인 절차는 첫째 당 및 행정조직, 소속 근로단체조직의 추천, 둘째 해당 분과의 추천, 셋째 가입자격 심의위에서의 승인, 동맹의 맹원등록과는 각종 현상응모, 6.4문학상 등을 통해 맹원 확장을 꾀한다.

작가가 된다는 것은 이처럼 등단절차를 밟아 전업작가로 선발되는 것이며. 이후 직장에 배치된다. 작가로 일단 선발되면 조선작가동맹 중앙위원회와 각 시도 위원회를 비롯하여 4.15문학창작단, 조선문학창작사, 외국문종합출판사 등에서 근무하게 된다. 작가동맹 중앙위 산하의 평양지부 창작실에는 시문학, 소설, 아동문학, 희곡, 고전문학, 평론, 외국문학분과 등의 분과로 조직되어 있다. 현재 전업 활동 중인 작가는 대략 조선문학창작사 180여 명 정도로 알려

져 있다. 지방의 각 도지부에는 대략 15~20여 명씩 총 300~350명 정도가 소속되어 활동하고 있다.

이러한 까다로운 작가동맹 맹원 가입제는 작가 인원의 보충 확대와 국가의 문학예술 관리를 목적으로 한다. 그런데도 북한에서 작가에 대한 물질적 대우는 다른 예술인들에 비해 낮은 편이다. 경제난에 따른 종이 사정 악화, 인쇄 출판부문의 낙후성으로 말미암아 작가가 되어도 정식 지면을 통해 작품을 발표하는 일이 여간 어려운 것이 아니다. 어렵게 등단해도 후속 발표 지면의 안정적 확보가 보장되지 않는다는 사실은 남북한의 공통적인 현상이리고 할 수 있다. 남한 작가가 문예지나 출판사의 청탁을 받지 못하면 존재감 없이 도태되듯이 북한 작가들도 작품 발표를 위해 출판사, 문예지 발행소마다 설치된 심의위원회를 반드시 통과해야 하기 때문에 적잖은 작가들은 3~5년이 지나도록 작품 한 편 발표하지 못하는 경우가 있다.

그러나 작가적 자존심은 일반 예술인보다 비교적 높은 편이다. 가령 북한 대표적인 수령형상문학 작가 권정웅은 『조선문학』 발행 400호 특집에 기고한 작가 수기 「친근한 길 안내자」에서 "작가는 문예지를 통해 인생의 길을 안내하는 안내자, 길동무"를 자임한다.[149] 함경북도의 어느 공장 노동자는 「인간-당일군」란 제목의 독자편지에서 "『조선문학』은 나에게 잠시라도 떨어지면 그리워지고 기다려지는 생활의 친근한 길동무이며 스승입니다. 변함없는 우정과 다정다감한 목소리로 나에게 옳고 참된 생활의 길을 가르쳐주곤

........

149 권정웅, 「친근한 길 안내자」(수기), 『조선문학』 1981.2, p.89.

하는 길동무!"[150]라고 토로한다. 여기서 북한문학장의 작가-독자의 '계몽자-교사 대 피계몽자-학생'의 이분법이 '길 안내자, 길동무, 인생의 스승'으로 호명되고 있음을 알 수 있다.

4. 배고픈 자유직과 시키는 대로 써야 하는 직장인

1945년의 국토 분단과 민족 분열 이후 자본제적 서구 근대와 사회주의적 동구 근대가 한반도 남북에 도래하였다. 체제 차이에 따라 문학의 개념과 사회적 기능이 달라지고 작가와 독자 개념도 뚜렷하게 분단되었다. 일제강점기, 식민지적 근대를 통과하면서 정립된 서구적 개념의 '작가'는, 정치가·사상가·문장가를 겸했던 중세적 문인과 차별화된 '예술로서의 문학'작품을 창작하고 비평, 유통하는 직업인이었다. 다만 불특정 다수 독자를 향한 잘 팔리는 상품으로서의 문학작품을 파는 극히 일부 통속 작가의 풍토를 매문가(賣文家)로 매도할 만큼 돈과 권력에 휘둘리지 않는 예술 창작자로서의 자부심만큼은 드높았다.

1945년 이후 남북한의 작가 개념은 자유직업인 저술가와 조직적인 선동가, 선전자로 뚜렷하게 나누어졌다. 쉽게 말해서 남한에선 쓰고 싶은 것은 맘대로 쓸 수 있지만 대신 작품(책)이 잘 팔리지 않으면 배를 곯을 수밖에 없는 자유 직업인으로서의 프리랜서가 실제 모습이었다. 반면 북한에선 운 좋게 등단만 하면 안정된 직장에

.......

150 리명, 「인간-당일군」(독자편지), 『조선문학』 1981.8, pp.78-79.

서 보수를 받으며 창작활동을 할 수 있지만 대신 당과 국가가 시키는 대로 주어진 과제만 써야 하는 선전 담당 직장인으로서 작가의 위상이 세워졌다. 게다가 자본제적 서구 근대를 보편성으로 받아들인 남한과는 달리 북에선 사회주의적 동유럽식 근대조차 타자화하는 주체사상의 유일사상 체계화(1967)가 이루어진 후 작가 개념의 본질과 실제 모습이 또 달라졌다. 모든 작가와 예술가들에게 최고 지도자인 수령과 그의 집안사람들인 '혁명 가계(家系), 혁명가정'에 대한 개인숭배에 근거한 찬가, 찬양물을 창조하고 당 정책에 대한 선동선전 글을 쓰는 것이 절대적인 신성불가침의 최우선 과제로 주어졌던 것이다.

게다가 이들 수령형상문학과 혁명문학, 선군문학을 가치 있게 만드는 주체문예이론체계가 지닌 강고한 자기완결적 구심점은, 주어진 영역 너머나 바깥을 상상하거나 창작하지 못하게 막고 있다. 즉, 옛 소련을 비롯한 동유럽의 마르크스레닌주의 문예이론을 참조했던 사회주의 북한(1945-67)과 자기동일성이 반복되는 주체문예론으로 자력갱생한 주체체제 북한(1968-현재)이 구별되어, 후자가 신성불가침의 절대 진리로 군림하고 있다. 이는 다시 서구 문예이론을 참조한 남한의 '작가, 문학' 등의 용어 개념과 대립하며, 이들 개념이 분단 양국의 지적 토양과 이념에 따라 이론적 단절양상을 보인다는 사실을 외면할 수 없게 한다.

한편 남한의 경우 전통적인 아날로그 세대 종이책 작가와 구별되는 디지털 세대의 21세기 뉴미디어 작가가 새롭게 등장한 현상을 주목하지 않을 수 없다. 최근 다양한 종류의 작가가 출현한 결과 1980년대까지 지식인이자 문단 구성원이었던 '작가, 문인'보다 문

단 밖의 직업인, 비전업 비전문 필자까지 포괄하는 '작가' 사이에는 약간의 위계가 생겨난 것이 아닌가 한다. 예컨대 시인, 소설가, 극작가, 수필가, 비평가 등은 문단에 소속된 일종의 자격증을 지닌 직업 이름이면서 지식인 범주에 속한다고 할 수 있다. 이에 비해, 대중작가, 장르문학 작가, 방송드라마 작가나 구성작가(스크립터), 유튜버 등은 자타가 지식인으로 여기지 않는다. 그러나 이러한 문단 소속 여부, 직업성, 상업적 이윤 추구 여부를 구별하는 암묵적 위계는 21세기에 들어서면서 점차 사라지고 있다. 더 이상 문단에 소속된 본격 문학 '작가'와 비전업 비전문 '필자' 사이의 장벽과 위계가 개념으로나 일상으로나 없어지는 추세이다. 남북 모두에서 작가의 존재 형태가 다변화됨에 따라 '작가'의 위상이 과거에 비해 하락하고 있는 것이 공통된 현상이 아닐지 모르겠다.

참고문헌

1. 남한

김성수, 「'(민족)문학' 개념의 남북 분단사」, 김성수 외 3인 공저, 『한(조선)반도 개념
　　의 분단사: 문학예술편 2』, 사회평론아카데미, 2018.

리우(Liu, Lidya H.), 『언어횡단적 실천』, 민정기 역, 소명출판, 2005.

매클루언(Mcluhan, Marshall), 『미디어의 이해』, 박정규 역, 커뮤니케이션북스, 1997.

박헌호 외, 『작가의 탄생과 근대문학의 재생산 제도』, 소명출판, 2008.

샤르티에, 로제 · 카발로, 굴리엘모 편, 『읽는다는 것의 역사』, 이종삼 역, 한국출판마케
　　팅연구소, 2006.

오카다 아키코(岡田章子), 『문화정치학』, 정의 · 염송심 · 전성곤 옮김, 학고방, 2015.

옹(Ong, Walter J.), 『구술문화와 문자문화』, 이기우 · 임명진 역, 문예출판사, 1995.

이기현, 『미디올로지: 사회적 상상과 매체문화』, 한울아카데미, 2003.

전영선, 『북한의 문학예술 운영체계와 문예이론』, 역락출판사, 2002.

천정환, 『근대의 책읽기』, 푸른역사, 2003.

코젤렉(Koselleck, R.), 『지나간 미래』, 한철 역, 문학동네, 1998.

한기형, 「근대문학과 근대문화제도, 그 상관성에 대한 시론적 탐색」, 『상허학보』 19, 상
　　허학회, 2007.

한림대 한림과학원 편, 『두 시점의 개념사』, 푸른역사, 2013.

2. 북한

김정일, 『주체문학론』, 평양: 조선로동당출판사, 1992.

윤기덕 · 박용학 외, 『문학예술에 대한 당의 령도와 작가 예술인들의 활동(문예리론총
　　서 주체적문예사상5)』, 평양: 문예출판사, 1982.

작곡

민경찬 한국예술종합학교

1. "작곡"이란 음악을 창조하는 것인가 음악을 재구성하는 것인가

흔히들 음악작품을 창작하는 일을 '작곡'이라고 한다. 즉, '작곡'이란 음악작품을 새롭고 독창적으로 만들어 내는 일로 알고 있다. 그런데 '작곡'이란 개념과 그 행위는 시대와 관습에 따라서 같으면서도 다르게 규정되었고, 또 같으면서도 다르게 행하여져 왔다. 어느 시대에는 개인의 창의성이 중요시되었는가 하면, 역으로 어느 시대에는 개인의 창의성이 억제되거나 억압되었다.

또한 '작곡'이란, 그 용어를 정의할 수 있는 닫힌 개념이라기보다는 정의할 수 없거나 정의하기 어려운 열린 개념의 속성을 가지고 있어 그 개념을 명확하게 하기란 쉽지 않다. 그렇기 때문에 사전적 정의를 하지 않고 그 말을 사용하거나, 정의하더라도 그 정의와 실제 행위가 같지만은 않다. 더구나 '작곡'의 본유적 개념은 "곡을 만든다는 것"이지만 시공간을 초월한 개념인 본유적 개념보다는

시대와 관습에 따라 그 개념이 달라지는 관습적 개념으로 사용하기 때문에 '작곡'의 개념을 명확하게 하기란 더더욱 어렵다.

그런데 여기서 한 가지 중요한 점은, '그 어려운 것'이 오히려 남북한에서 사용하고 있는 '작곡'이란 용어의 개념적 차이를 설명해 주는 키워드로 작용하고 있다는 것이다. 즉, 남한에서는 열린 개념으로 사용하고 있으며, 사전에서 정의하고 있는 것과 다소 차이가 나는 데 비해, 북한에서는 닫힌 개념으로 사용하고 있으며, 사전에서의 정의와 비교적 일치한다. 또한 개인의 창의성을 존중해 주는 남한과, 집단성을 중요시하는 북한에서의 작곡의 관습은 서로 다르다. 따라서 그 다른 점을 추적하다 보면 남북한 '작곡의 개념'의 차이도 추출해 낼 수 있을 것이다.

그런 한편, 동서고금을 막론하고, 작곡이라는 행위를 하는 데는 '작곡 이전의 조건'과 '레퍼런스(reference)'[151]가 작용을 한다. 작곡이란, 어떤 의미에서 무(無)에서 유(有)를 창조하는 것이 아니라 과거의 유에서 새로운 유를 만드는 것, 즉 '작곡 이전의 조건'과 '레퍼런스'를 재구성하는 것을 의미하기 때문이다.

여기서 말하는 '작곡 이전의 조건'이란, 그 곡을 만들기 이전에 이미 존재하는 음악적 재료를 의미한다. 예를 들면 유럽의 중세시대에는 그레고리오 성가가 작곡 이전의 조건이었고, 그 그레고리오 성가에 대위 선율을 붙이는 것이 작곡이었다. 그리고 르네상스 시대에 들어서는 예술가의 개성과 자유로운 창작 행위가 어느 정도

........

151 'reference'란 용어는 작곡에서 공식적으로 쓰이지 않는다. 본 연구자가 '작곡'의 개념을 설명하기 위하여 임의적으로 사용한 것이다.

보장이 되었다고는 하지만, 작곡 이전의 조건이, 그 곡을 구성하는 음계, 리듬, 형식 등의 음악적 재료로 바뀌었을 뿐이다. 따라서 작곡가의 개성과 자유로운 창작이란 그 시대 그 문화권 안에서 작곡가들에게 공동으로 제시된 '작곡 이전의 조건'이라는 범주 안에서의 '개성'과 '자유'를 의미하였다. 또한 남북한의 작곡 분야에 가장 큰 영향을 준 바로크 시대의 음악은 장단조 조성(調性), 장단음계, 박자, 화음과 화성, 평균율, 그 시대의 악기 편성법, 음악형식 등이 '작곡 이전의 조건'으로 기능을 하였다. 즉, 시대와 문화권마다 '작곡 이전의 조건'이 다를 뿐이지, 작곡이란 '작곡 이전의 조건을 재구성하는 행위이다'라는 것은 동서고금을 막론하고 동일하다.[152]

그런 한편, 작곡을 할 때 그 곡의 레퍼런스가 무엇인지에 따라 곡의 성격이 어느 정도 결정이 된다. 여기서 말하는 '레퍼런스'란 작곡을 할 때 의식 또는 무의식적으로 참고를 하는 곡을 의미한다. 레퍼런스가 자국의 전통음악인지, 외국의 음악인지, 외국의 음악을 수용해서 자국화 시킨 음악인지 등에 따라 그 성격이 어느 정도 결정이 되고 또 달라지는데, 남한의 경우 국악 분야에서는 전통음악을, 양악 분야에서는 서양의 음악을 주 레퍼런스로 하고 있다. 그에 비해 북한에서는 민요 및 서양의 조성음악(調性音樂)을 수용해서 자국화시킨 음악을 주 레퍼런스로 하고 있다. 그리고 남한에서는 서구의 클래식 음악과 현대음악을, 북한에서는 러시아 등 동구권의 국민주의 음악을 주 레퍼런스로 하고 있다는 것도 다른 점 중의 하

.......
152 다만, 아주 예외적으로 20세기에는 작곡가 스스로가 '작곡 이전의 조건'을 만들어 그것을 바탕으로 작곡을 하는 경우도 있었다.

나이다.

결국 '작곡'이란 전에 없던 것을 처음 만드는 창조 행위가 아니라 동일한 '작곡 이전의 조건'과 '레퍼런스'를 가지고 다르게 재구성하는 것을 의미한다. 다만, 재구성하는 과정에서 작곡가의 개인성을 중요시하느냐, 집단성을 중요시하느냐가 다른데, 남한에서는 전자를, 북한에서는 후자를 중요시하고 있다. 그리고 남한에서는 작곡 행위에 따르는 '개성', '독창성', '자유', '영감' 등을 중요시하는 데 비해 북한에서는 당과 국가에서 제시한 조건을 실현하는 것을 더 중요시하고 있다.

따라서 남한과 북한의 '작곡의 개념' 역시 위에서 열거한 관점에 따라 논하면, 그 성격이 어느 정도 규명이 될 것이다.

2. 'composition'의 어원과 의미
그리고 '작곡' 개념의 등장과 한국음악의 변화

'작곡(作曲)'이란 용어는 영어의 musical composition의 번역어이다. 'musical composition'란 용어를 누가 언제 作曲이라고 번역했는지는 알려져 있지 않지만, 한국과 중국과 일본 등 한자문화권에서는 모두 이 용어를 사용하고 있으며, 북한에서도 동일한 용어를 사용하고 있다.

영어 'composition'은 라틴어의 'componere'에서 유래를 하였으며, 원래의 예술적인 의미보다는 기술적인 의미로 "짜맞추다, 구성하다"라는 의미로 사용하였다. 음악사적으로는, 처음에는 기존

곡을 정선율이라 하고 이 정선율에 대하여 대위선율을 짜맞추어 나열하는 것을 의미했지만, 차츰 예술가의 개성과 독창성, 영감, 자유로운 창작 행위 등을 중요시하는 개념으로 이해되고 사용되었다.[153]

우리나라에 '작곡'(作曲)이란 용어가 언제 등장하였는지는 확실하지 않다. 다만, 1905년부터 실제 작곡 행위가 이루어진 것을 보아 대략 이 시기부터 용어가 등장하였고 그 개념도 싹트기 시작한 것으로 추정된다.

우리나라에서 작곡의 역사는 1905년부터 시작된다. 동년 김인식(金仁湜, 1885-1963)은 〈학도가〉라는 창작곡을 발표하였는데, 이 곡이 우리나라 최초의 창작곡이라는 기록을 가지고 있으며, 이와 더불어 우리나라 작곡의 역사도 시작이 되었다. 그리고 김인식에 이어서는 이상준(李尙俊, 1884-1948), 정사인(鄭士仁, 1881-1958), 백우용(白禹鏞, 1880-1950) 등도 작곡을 하였다. 우리나라 작곡의 역사는 이 네 사람에 의해 시작이 되었으며, 모두 '창가'를 작곡하였다는 공통점을 가지고 있다.

창작창가의 '작곡 이전의 조건'으로는, 서양의 장단조 조성음악, 서양의 기능화성 및 그 원리에 한 선율 진행, 여러 절로 된 가사가 같은 선율로 반복되는 유절형식(有節形式),[154] 2박자·3박자·4박자 등 박자와 그에 따른 리듬, 반종지·정격종지 등 서양음악의 종지법, 서양의 음악의 형식, 서양의 12평균율 등을 들 수 있다.[155] 즉, 서

.......

153 Willi Apel, *Harvard Dictionary*, The Belknap Press Harvard University Press, 1970, 'composition' 항; 平凡社(編), 『音樂大事典』(東京: 平凡社, 1981), '作曲' 항; 세광 출판사 편, 『음악용어사전』(세광음악출판사, 1986), '작곡' 항 참조.
154 북한에서는 '절가형식'이라 말한다.

양 조성음악의 음악문법을 '작곡 이전의 조건'으로 하였다. 그리고 주된 레퍼런스는 '찬송가'였고, 찬송가를 주 레퍼런스로 만들어진 '일본창가'도 '한국창가'의 레퍼런스 중의 하나였다.

'창작창가'라는 작곡 행위로 말미암아 '작곡'의 개념도 싹을 트기 시작하였다. 그리고 이어 동요, 가곡, 유행가 등 새로운 장르의 음악이 탄생했고, 다양한 형태의 항일가요도 등장하였다.[156] 1945년 이전에 작곡된 곡들은 대부분 서양의 조성음악을 '작곡 이전의 조건'으로 하고 있다. 다시 말해, 음악문법이나 음악어법의 차원에서는 동일한 것이다. 다만 레퍼런스가 다른데, 동요는 서양의 어린이 노래와 일본동요를, 가곡은 독일가곡을 비롯한 서양의 가곡을, 대중가요는 일본의 流行歌[157]와 서양의 대중가요를 주 레퍼런스로 하였다.

따라서 1945전 이전까지만 해도 '작곡'의 주된 개념은 "서양의 조성음악식의 새로운 노래를 만든다"는 것이었다. 그리고 이로 말미암아 서양의 조성음악의 우리의 새로운 음악모국어로 등장을 하였고, 또 결과적으로 우리의 음악적 모국어가 2개로 형성되었다.[158]

........

155 민경찬, 『청소년을 위한 한국음악사-양악편』, 두리미디어, 2006, p.90.
156 이 시기에 만들어진 노래는 남북 분단 이전에 만들어진 것이다. 따라서 남북 공동의 음악유산이라는 특징을 가지고 있다. 용어가 약간 다를 뿐인데, 남쪽에서는 '창가', '동요'. '대중가요', '가곡'이라 부르는 것을, 북에서는 '계몽가요', '아동가요(또는 동요)', '류행가', '서정가요(또는 예술가요)'라 부르고 있다. 다만 북에서는 항일가요의 하나인 '혁명가요'를 매우 중요시하는 데 비해 남에서는 이를 금하고 있다.
157 일본동요와 일본 流行歌 역시 서양의 조성음악을 '작곡 이전의 조건'으로 하고 있다.
158 모국어처럼 그 음악을 자유롭게 이해하고 구사하는 것을 '음악적 모국어가 형성되었다'고 한다. 남북한 사람 모두 음악적 모국어가 전통음악과 서양의 조성음악으로 형성되어 있다. 이를 음악학에서는 'bi-musicality'이라고 한다. 모국어가 두 개로 형성된 사람이 언어 구사 면에서 유리하듯이 'bi-musicality'가 형성된 사람이 향후 음악을 향유하거나

그런 가운데 '작곡'의 개념과 범위가 점점 확대되어 '기악' 분야에도 적용이 되었고, '가극'과 같은 큰 규모의 음악에도 적용이 되었다. '기악'과 '가극'의 '작곡 이전의 조건'은 모두 서양의 조성음악이고, 레퍼런스는 각각 서양의 기악곡과 오페라와 같은 극음악이었다. 그렇지만 일반 사람들은 전문가와는 달리 '작곡'이라 하면 주로 '새로운 노래를 만드는 것'이라 생각을 하였다.

그런 한편 주목할 만한 또 다른 변화 중의 하나는 국악 분야에도 '작곡'의 개념이 생기기 시작하였다는 점이다. '신민요'와 함께 '창작기악곡'이 개척이 되면서 국악 분야에도 '작곡'이라는 개념이 생기기 시작한 것이다.

'신민요'는, 1920년대 말에 등장하였으며, 민요풍으로 새롭게 작곡한 노래를 말한다. 민요의 어법과 서양의 조성음악을 '작곡 이전의 조건'으로 하였고, 레퍼런스는 우리의 전통 민요와 서양의 대중가요이다. 한 가지 재미있는 사실은 1920-30년대 작곡된 신민요 중 상당수가 전통 민요로 알려져 있다는 것이다. 이는 북한에서도 마찬가지인데 신민요를 북한에서는 '혁명가요'와 함께 가장 중요한 장르의 노래로 평가를 하고 있다.

'신민요' 이 외의 창작국악곡은 김기수(金琪洙, 1917-1986)에 의해 개척이 되었다. 최초의 창작국악곡은 1939년 이왕직의 신곡 공모에서 당선된 〈황화만년지곡(皇化萬年之曲)〉이며, 이어 김기수는 1941년 사중병주곡(四重竝奏曲)인 〈세우영(細雨影)〉을 작곡하

....
구사하는 데 유리하다. '한류'의 이면에는 바로 'bi-musicality'가 작용을 하고 있는 것이다.

는 등 이후 여러 편의 창작국악곡을 발표하였다. 창작국악의 작곡 이전의 조건과 레퍼런스는 우리의 정악(正樂)이고, 이를 계기로 국 악 분야에서도 '작곡'이라는 개념이 생겼다.

3. 남한에서의 '작곡'의 개념

주지하다시피 해방 후 남한은 미국식 민주주의와 자본주의 체 제를 선택하였다. 따라서 '작곡'이라는 개념 역시 이에 강한 영향을 받고 형성이 되었다. '작곡'과 관련한 다양한 개념과 사고가 등장하 였고, 그 분야도 크게 국악, 양악, 대중가요 등으로 나뉘어 형성되었 다. 그리고 다양한 장르의 작품이 만들어졌고 향유되었다. 이런 와 중에서도 공통된 개념은 "새로운 곡을 창작한다" 또는 "새로운 곡 을 만든다"는 것이었다.

'작곡'과 관련한 다양한 개념과 사고 중에서 가장 영향을 준 것 은 "작곡은 예술적 창조행위"라는 것이었다. 이로 말미암아 '개성', '독창성', '자유', '영감', '창의성' 등의 개념이 중요시 되었고, 작곡 가는 어떤 대상이나 세계를 '모방'하는 것이 아니라 작곡가의 내면 을 '표현'하는 것이라는 낭만주의 시대의 음악관과 예술가 중심적 사고가 지배하였다. 더불어 작곡가를 자유로운 사람으로 묘사하고, 작곡의 과정을 신비화하고 나아가서는 '없는 것에서 새로운 것을 만드는 사람'으로 작곡가를 신격화하고 또 '창조'의 개념을 도입시 키기도 하였다. 그에 비해 작곡에서의 기술적인 행위와 '작곡 이전 의 조건', 레퍼런스 등은 등한시하였다. 그 결과 '작곡'과 '작곡가'를

존중하는 풍토를 만들기는 했지만, 작곡의 세계와 현실의 세계가 맞지 않는 괴리 현상을 낳기도 하였다.

또한 '작곡'이란 동일한 용어를 사용하더라고 양악, 국악, 대중가요 등 분야에 따라 그 의미가 약간씩 달랐다. '작곡 이전의 조건'과 '레퍼런스'가 각각 다르기 때문이다. 양악 분야에서조차 1960년대를 전후로 그 개념을 다르게 사용하였는데, 그 이전에는 서양의 조성음악이 '작곡 이전의 조건'이었고 그 어법에 따라 만든 서양의 음악이 '레퍼런스'였으며, 그 이후에는 서양의 현대음악 기법이 '작곡 이전의 조건'이었고 그 기법에 따라 만든 서양의 현대음악이 '레퍼런스'였다. 그리고 국악 분야에서는 전통음악 어법이 '작곡 이전의 조건'이었고 그 어법에 따라 만든 전통음악이 '레퍼런스'였다. 또한 대중음악 분야는 서양의 조성음악을 '작곡 이전의 조건'으로 하고 있고, 그 어법에 따라 만든 서양의 대중음악을 '레퍼런스'로 하고 있다. 무엇을 '작곡 이전의 조건'으로 하고 무엇을 '레퍼런스'로 하느냐에 따라 작곡의 개념도 약간씩 달라지는데, 양악 분야에서는 서양음악 기법을 바탕으로 새롭게 만든 음악을, 국악 분야에서는 전통음악 기법을 바탕으로 새롭게 만든 음악을, 대중가요 분야에서는 서양의 대중음악 어법을 바탕으로 새롭게 만든 음악을 각각 '작곡'이라고 말하는 경향이 있다. 물론 이것은 추세일 뿐이지 전부가 그렇다는 것은 아니다. 양악 작곡 분야 안에도 전통음악적인 요소가 있고, 국악 작곡 분야 안에도 서양음악적인 요소가 있고, 대중음악 작곡 분야 안에서도 전통적인 요소와 결부시키려는 노력을 꾸준히 해오고 있다.

그런 한편, 작곡가들에게 주어진 '자유'는 다양하고 풍성한 음악

을 낳게 하였다. 작곡가들은 자신들의 취향과 능력과 소신 등에 따라 작곡을 할 수 있게 되었고, 그 작품은 자유경쟁 체제나 시장의 원리에 따라 향유되어졌다. 그리고 대중성과 상업성이 약한 순수 분야와 현대음악 분야의 경우는 국가와 관에서 지원을 해주는 시스템도 어느 정도 갖추었다. 그 결과 바로크 시대 이후 서양음악 전 장르의 작곡기법이 우리나라에 수용이 되었다고 해도 과언이 아니고 또 다채롭고 다양한 음악들이 만들어졌다. 그리고 국제성도 어느 정도 확보가 되었고, 대중음악 분야의 경우는 '한류'라는 새로운 현상을 낳기도 하였다. 그렇지만 변화가 빠르고 폭이 너무 다양하여 동시대인들 간의 문화적 소외현상을 낳기도 하였다.

4. 북한에서의 '작곡'의 개념

해방 이후 북한에서는 사회주의 체제를 선택하였고, '북한에서의 작곡'이라는 개념 역시 이에 강한 영향을 받고 형성되었다.

북한에서는 먼저 "누구를 위해 곡을 만들어야 하는가?"라는 질문으로 작곡이 시작되었다. 그 답은 '인민을 위한 음악'이라는 것이다. 즉, 사회주의·공산주의 체제를 만들어가는 과정에서 그 주인공인 '인민'을 위해 곡을 만들어야 한다는 생각으로부터 작곡이 출발되었다. 여기서 말하는 인민이란, 국가 구성원 모두를 의미하는 것이 아니라 계급적으로는 피지배계층을 의미하며, 인민은 계급적·민족적 모순을 안고 있는 존재이면서 동시에 그것을 극복해 나가는 주체이기도 하다.

그리고 이를 위해 채택한 것이 당성·인민성·계급성의 원칙이라는 마르크스-레닌주의 문예관이며,[159] 사회주의 리얼리즘을 창작원칙으로 세웠다. 그리고 다른 한편으로는 작곡에서의 예술지상주의, 심미주의, 순수예술, 코즈모폴리터니즘적인 사고는 부르주아적이고 반당적이며 반인민적이라고 비판하면서 차츰 배제하기에 이르렀다.[160] 이로 말미암아 작곡가 개개인의 '창의성', '독창성', '자유', '영감' 등의 개념은 차츰 자취를 감추고 대신 집단에 의해, 집단을 위한, 집단의 음악으로 자리매김을 해 갔다. 당과 최고지도자는 작곡에 관한 제반 원칙을 제시하고, 작곡가는 이에 따라 작곡을 하고, 인민들은 그 음악을 향유한다는 체계가 일찌감치 자리를 잡은 것이다.

그런데 북한에서 채택한 '작곡 이전의 조건'은 서양의 조성음악과 신민요의 어법이다. 그런 반면 현대 기법과 정악의 어법은 배제하였다. 그리고 조성음악과 신민요, 자국에서 만든 선배들의 작품 등과 함께, 초기에는 조성음악을 '작곡 이전의 조건'으로 하는 소련 음악이 주요 '레퍼런스'였다. 이에 따라 남북한의 창작 음악도 공통점과 차이점을 가지게 되었다.

북한에서 시종일관 견지하고 있는 '작곡관'은, "인민 누구나 이해하고 즐길 수 있는 음악을 만들어야 한다"는 것이다. 이 사고는 또 다른 '작곡 이전의 조건'을 만들었는데, 북한에서는 이를 정리하여 1991년 김정일의 『음악예술론』이라는 이름으로 발표하였다.

.......

159 조선작곡가동맹중앙위원회 편,『해방 후 조선음악』, 평양: 조선작곡가동맹중앙위원회, 1955, p.3.
160 위의 책, pp.29-32.

김정일의『음악예술론』은 여러 예술론 중의 하나가 아니라 그동안 북한에서 견지해 온 음악에 관한 제반 사항을 최고지도자의 이름으로 정리·발표한 것이다. 즉, 여기에서 언급한 '작곡'에 관한 내용은, 북한의 작곡가라면 누구나 반드시 의무적으로 지켜야 한다. 따라서 이를 통하여 '북한에서의 작곡'이라는 개념도 자연히 결정이 되다시피하였다.

주요 내용을 요약하면, 첫째 음악은 선율의 예술이고, 둘째 절가는 인민음악의 기본형식이고, 셋째 편곡은 창작이고, 넷째 다양한 종류와 형식의 음악을 창작하여야 한다[161]는 것이다.

이와 같이 북한에서는 선율위주, 선율본위로 작곡을 해야 한다고 규정하고 있다. 그리고 선율은 아름답고 유순하여야 하고, 민족적 정서가 풍만하여야 하고 특색이 있어야 한다고 한다. 그런 반면 선율을 무시하거나 선율이 복잡하고 난해한 것은 반사실주의적 작곡법이라 하여 허용하지 않으며, 어디까지나 선율을 위주로 하는 인민적이고 통속적이며 혁명적인 작품을 작곡할 것을 요구하고 있다. 또한 화성, 대위, 형식, 리듬, 악기 편성과 같은 다른 표현 수단들도 모두 선율을 살리는 수단이 되어야 한다고 한다. 이로 말미암아 북한의 창작 음악은 '선율의 음악'이라는 특징을 갖게 되었다. 그리고 선율이 뚜렷하지 않거나 복잡하거나 현대음악처럼 난해한 기법의 작곡은 원천적으로 배제되었다.

그런데 선율 작곡에 앞서 더 중요한 것은 '가사의 선택'이다. "곡의 사상예술적 기초로 되는 좋은 가사가 선행되고 곡조는 가사의

.......

161 김정일,『김정일 음악예술론』, 평양: 조선로동당출판사, 1992, '작곡' 항 참조.

사상적 내용이 요구하는 악곡 종류와 양상에 맞게 개성적인 것으로 지어야 한다"[162]는 이유에서이다. 가사의 내용이 곧 음악의 내용인 것이다. 다시 말해 음악은 선율의 예술이고, 그 선율을 가사를 전달하기 위한 수단으로 역할을 하는 것이다.

음악형식은 '절가 형식'으로 제한시켰다. '절가'란, 정형시 형태의 여러 개 절로 나눠진 가사를 하나의 완결된 곡조에 맞추어 반복적으로 부르는 성악작품의 형식으로, 남쪽 식으로 표현하자면 '유절 형식'이다. 절가, 즉 유절 형식은, 작곡가와 청중 모두에게 이미 알고 있는 '기존 형식'으로 작용을 하고 있다. 따라서 작곡가들에게는 가사를 음악화하기 쉽다는 점과 함께 통일된 음악적 형식을 유지시킬 수 있다는 점으로 기능을 하고 있다. 그리고 청중들에게는 반복된 선율이 많이 나오기 때문에 쉽게 그 곡을 익힐 수 있게 해 주고 또 가사를 외우는 데 도움을 주고 있다.[163] 절가는 가사가 있는 성악곡을 작곡할 때 지켜야 할 음악형식이다.

그런 가운데. 특이하게도 편곡을 작곡의 개념에 포함시키고 있다. 편곡이 "여러 가지 수법으로 원곡의 사상적 내용과 정서적 색깔을 돋워 주고 음악형상을 풍부화하거나 새롭게 하는 창조적인 작업이다"[164]라는 이유 때문이다. 김정일의 『음악예술론』에서는, '편곡'의 중요성과 함께 그 방향을 구체적으로 제시하고 있는데, 이로 말

.......

162 조선백과사전편찬위원회 력사부문편찬위원회 편, 『광명백과사전』(평양: 백과사전출판사, 2007), '작곡' 항.
163 민경찬, 「"피바다"식 혁명가극의 음악적 특징에 관한 연구」, 『한국음樂사학보』 28, 2002, pp.127-128.
164 조선백과사전편찬위원회 력사부문편찬위원회 편, 『광명백과사전』(평양: 백과사전출판사, 2007). '작곡' 항.

미암아 북한의 음악 중에는 새로 작곡한 곡인지 편곡한 곡인지 구분이 잘 안 되는 것이 적지 않다. 일례로 남쪽에서도 잘 알려진 관현악곡 〈아리랑〉의 경우 북한에서는 "우리 인민들 속에 널리 알려져 있는 민요 〈아리랑〉을 소재로 1976년 최성환이 작곡한 곡"[165]이라고 말하고 있다. 그런데 남한에서는 '편곡'이라 하면서 작곡자의 이름을 밝히지 않고 연주하는 경우가 종종 있었다. 이는 남북 간 '작곡'의 개념 차이에서 오는 현상 중의 하나로 볼 수 있는데, 경우에 따라서는 저작권 문제로 확대가 될 수 있다.

김정일의 『음악예술론』에 나오는 내용 중에서 이해하기 어려운 것 중의 하나가 "음악은 다양하여야 하고, 다양한 종류와 형식의 음악을 창작하여야 한다"는 것이다. 그런데 여기서 말하는 '다양함'이란 우리가 알고 있는 의미의 '다양함'이 아니라 '주어진 조건 안에서의 다양함'을 의미한다. 즉, 새로운 사조, 새로운 기법, 새로운 작곡법 등을 수용하여 다양한 음악을 작곡한다는 것이 아니라 주어진 작곡 이전의 조건과 레퍼런스 안에서 다양한 곡을 작곡해야 한다는 것이다.

그런 한편, 김정일의 『음악예술론』에서는 기악곡 작곡에 관해서도 언급하고 있다. "우리식의 기악작품을 창작하여야 한다"는 것이다. 우리식의 기악 작품이란, 앞서 말한 작곡에 관한 제반 내용을 준수하고 더불어 인민들에게 널리 알려진 성악곡을 주제로 기악곡으로 재창작하는 것이다. 관현악곡, 협주곡, 교향곡 등과 같은 창작 기

.......

165 과학백과사전종합출판사 편, 『문학예술사전(하)』, 평양: 과학백과사전종합출판사, 1993, p.455.

악곡은 인민들에게는 어렵다는 문제점을 가지고 있다. 이 문제를 북한에서는 인민 누구나 알고 있는 성악곡을 주제로 기악곡으로 재창작하는 방식으로 해결을 하였다. 북한의 대표적은 창작 기악곡인 관현악곡 〈아리랑〉을 비롯하여, 바이올린 협주곡 〈사향가〉, 교향곡 〈피바다〉, 관현악곡 〈청산벌에 풍년이 왔네〉, 관현악곡 〈문경고개〉, 관현악곡 〈내 고향의 정든 집〉 등은 모두 이렇게 만들어진 것이다. 그리고 많지는 않지만 전통음악의 춤곡 장단을 이용하여 만든 창작 기악곡도 있다. 이 경우도 역시 인민들이 잘 알고 있는 춤곡 장단을 바탕으로 곡을 만들고 있다.

이와 같이 북한에서의 작곡이라는 개념은, 조성음악과 민요 어법을 '작곡 이전의 조건'으로 하고, 조성음악을 바탕으로 만든 곡을 레퍼런스로 하여, 김정일의 『음악예술론』에서 제시한 범위 안에서 새로운 곡을 만든다는 것이다.

5. '개인'의 음악과 '인민'의 음악

작곡은 "음악의 곡조를 창작하는 것"[166]이라는 사전적 정의는 남북한이 같다. 그리고 '작곡 이전의 조건'과 '레퍼런스'의 차원에서도 공통점이 많다. 그렇지만 자본주의를 채택하고 '자유'를 중시한 남한과, 사회주의를 채택하고 '자유'보다는 '평등'을 중시한 북한에서의 '작곡의 개념'은 많이 다르다. 그리고 누구를 위해 왜 작곡을 하

.......
166 과학원출판사 편, 『조선말사전』(평양: 과학원출판사, 1962), '작곡' 항 참조.

고, 어떻게 작곡을 하고, 무슨 곡을 작곡하느냐는 질문의 답도 약간 다르다.

가장 큰 공통점은, 같은 작곡 이전의 조건과 같은 레퍼런스를 가지고 만든 곡이 많다는 점이다. 그로 말미암아 분단 이전에 작곡된 곡은 상당수 남북한이 공유하고 있고, 분단 이후에 작곡된 곡도 공유할 수 있는 것들이 많다.

그런 반면 차이점이라고는, 남한에서는 작곡가 개인의 창의성과 예술성을 존중한다는 점, 고도의 작곡가 중심의 순수예술음악과 현대음악에서 대중음악에 이르기까지 다양하고 폭이 넓다는 점, 결과적으로 음악의 향유층이 자신들이 좋아하는 음악에 따라 나뉘어 있다는 점, 변화가 빠르다는 점, 국제성을 띠었다는 점 그리고 실험적인 작품도 적지 않다는 점 등을 들 수 있다.

그에 비해 북한에서는 개인의 창의성보다는 집단성을 중요시하고 있다는 점, 정치성과 이념 색채가 강하다는 점, 획일적이지만 인민 누구나 즐길 수 있는 음악을 만든다는 점, 민족성과 북한이라는 지역성이 강하다는 점 등을 들 수 있다.

"누구를 위해 왜 작곡을 하느냐"는 질문에서도, 남한에서는 작곡자 자신을 위해 또는 대중을 위해 또는 미래의 팬들을 위해 작곡을 한다고 하는 등 그 답이 다양한 데 비해 북한에서는 인민을 위해 작곡을 한다고 그 답이 명확하다. "어떻게 작곡을 하느냐"는 질문에서도, 남한에서는 개인의 역량과 취향에 따라 작곡을 한다고 답을 하는 데 비해 북한의 답은 당 또는 국가에서 제시한 방향과 방법에 따라 작곡을 한다는 것이다. 그리고 "무슨 곡을 작곡하느냐"는 질문에서도 남한에서의 답은 다양한 데 비해 북한에서는 "인민이 좋아

하는 곡"이라고 그 답이 명확하다. 결국, '작곡'의 정의는 같지만, 작곡이란 음악을 창조하는 것이 아니라 재구성하는 것이며, 그 재구성하는 방식이 다른 것이다.

참고문헌

1. 남한

민경찬, 「"피바다"식 혁명가극의 음악적 특징에 관한 연구」, 『韓國音樂史學報』 28,
 2002.

_____, 『청소년을 위한 한국음악사-양악편』, 두리미디어, 2006.

세광출판사 편, 『음악용어사전』, 세광음악출판사, 1986.

2. 북한

과학백과사전종합출판사 편, 『문학예술사전(하)』, 평양: 과학백과사전종합출판사,
 1993.

김정일, 『김정일 음악예술론』, 평양: 조선로동당출판사, 1992.

조선백과사전편찬위원회 력사부문편찬위원회 편, 『광명백과사전』, 평양: 백과사전출
 판사, 2007.

조선작곡가동맹중앙위원회 편, 『해방 후 조선음악』, 평양: 조선작곡가동맹중앙위원회,
 1955.

3. 해외

Apel, Willi, *Harvard Dictionary*, The Belknap Press Harvard University Press,
 1970.

平凡社 編, 『音樂大事典』, 東京: 平凡社, 1981.

전형

김성수 성균관대학교

1. 문화예술의 대표 형상, 전형

한(조선)반도 문화예술개념의 분단사를 거론할 때 남북한 문학에서 내세우는 대표 캐릭터 또한 주요 관심대상이다. 작가가 문학작품을 통해 새롭게 보여주는 캐릭터는 대체로 자기 시대정신의 총아, 대표 형상을 창조하려는 노력의 산물이다. 문학예술 작품에서 창조된 대표 형상은 전형(type)이라 하는데, 이 또한 서구 문예이론에서 도래한 개념이다. 서구에서 도래한 근대적 학문 개념을 도입한 동아시아문명의 개념사적 이중성, 이원구조를 분석한『두 시점의 개념사』[167]의 주장처럼, 서구에서 수입한 개념은 단순한 이식

.......

167 이 책은 개념의 근대성을 선취한 서구 개념어가 비서구 세계로 전파되는 과정을 천착한다. 기존 연구에서는 개념사의 공간 적 이동을 서구라는 '출발지'에서 중국, 일본 등의 '경유지'를 거쳐 한국이라는 '도착지'에 도달한다는 전파론적 시각과 위계적인 도식을 중심하였다. 이 책의 논자들은 개념어가 이동하면서 현시화되는 개념의 현지성, 동시성, 역사성을 충분히 포착하지 못했다고 판단한다. 이로부터 개념의 현지성에 입각한 비서구 중심의 새로운 개념사 연구가 필요하다는 결론에 이른다. 노관범 외,「대한제국기 진

이나 변용이 아니었다. 동아시아 중세의 기존 전통문화와의 단절과 신문화 건설의 접착점이 드러났던 것이다.

이러한 동아시아 근대 개념의 이중성, 이원구조와 관련하여 한반도 남북의 개념사를 비교할 때 문제가 또 있다. 남북이 각각 영향 받거나 참조한 근대가 복수였다는 사실이다. 즉 자본제적 서구 근대와 사회주의적 동구 근대가 분절적으로 한반도 남북에 도래했다는 점이다. 구소련을 비롯한 동유럽의 마르크스레닌주의 문예이론을 참조했던 사회주의 북한(1945~67)과 영문학, 불문학, 독문학 등 서유럽의 문예이론을 참조한 남한의 '작가, 전형' 등의 개념은 서로 차이가 있다. 게다가 1967년 이후 현재까지의 북한 문예당국은 사회주의 리얼리즘 미학이론과 결별하고 수령론과 주체사실주의가 결합된 주체문예론을 이론적 근거로 대체했기에 남북의 전형 개념을 비교하는 문제는 그리 간단치 않다.

먼저 각 시대마다 문학예술 작품을 통해 새롭게 그려내고자 하는 대표 형상은 무엇인지 간략하게 비교해보자. 여기서 형상이란 문학예술에서 인간과 생활을 사실 그대로 구체적으로 생동하게 그려낸 화폭, 즉 예술적 형상을 지칭한다. 형상은 사회적 의식의 다른 형태들과 구별되는 문학예술의 고유한 본성을 규정하는 기본요인이다. 추상적인 개념, 이론적인 명제 등을 통하여 현실을 반영하는

.......

보 개념의 역사적 이해」, 한림대 한림과학원 편, 『두 시점의 개념사』, 푸른역사, 2013. 이는 필자가 호아오 페레즈(J. Feres)의 '비기본개념의' '아래로부터의' 비판적 개념사론을 원용한 문제의식과 일목상통한다. João Feres Junior, "The Expanding Horizons of Conceptual History: A New Forum," *Contributions to the History of Concepts* 1(1), Rio: International Conference on Conceptual History, the History of Political and Social Concepts Group(2005), p.5. 참조.

과학과는 달리 문학예술은 구체적이며 감성적인 형상, 인간과 생활에 대한 생동하고 진실한 화폭으로 현실을 재현한다는 데 본질적 특성이 있다. 형상도 개념이나 명제와 마찬가지로 사물현상과 사회현실의 본질을 표현하며 반영한다. 작가, 예술인들은 현실을 예술적으로 형상하면서 생활적 사실을 현상적으로, 기계적으로 옮겨놓는 것이 아니라 자기들의 계급적 입장과 정치적 견해, 미학적 이상에 비추어 분석 평가하며 일반화한다.[168]

문예이론에서 작품을 통해 새롭게 그려내고자 하는 대표 형상은 보통 '전형'이라 한다. 전형이란 일정 집단 사람들의 공통적인 특징이 구현된 명료하고 개성적인 성격(캐릭터), 예술적 형상을 말한다. 이것은 작가, 예술가에 의하여 축적된 생활 경험에 기초한 풍부한 상상력에 의하여 창조된다. 예를 들어 「흥부전」에서의 놀부는 심술쟁이의 전형이며, 한설야는 『황혼』에서 경재라는 사이비 진보-소시민적 부르주아 지식인의 전형을 그렸다. 이기영은 『고향』에서 1920년대 농촌운동의 지도자이자 혁명적 인테리의 전형으로 김희준의 형상을 창조하였다. 채만식은 「태평천하」에서 윤직원 영감이라는 식민지 부르주아 수전노의 전형을 그렸으며, 염상섭은 『삼대』에서 사이비 개화론자 조상훈과 동정자적 양심적 부르주아 조덕기 캐릭터를 고뇌 속에서 창조하였다. 이와 같은 전형적 형상들은 해당 사회-역사적 현실의 합법칙성을 반영할 뿐만 아니라 생생한 비반복적인 개성이라고 할 수 있다.

이때 창작 이전의 숱한 현실생활 속 모델을 구체적인 인물로 그

.......
168 문학예술사전 '형상' 항목.

려내 대표 형상으로 만드는 것을 '전형화'라 한다. 원형(현실 모델)을 전형으로 만드는 것을 뜻하는 이 용어는 구체적이며 감성적인 형상적 형식으로 생활의 여러 현상을 미적으로 전유하고 일반화하는 예술만의 특별한 수단이다. 특히 리얼리즘 창작방법에서는 전형화 여부가 예술성 확보의 가장 중요한 조건이 된다. 실로 현실의 예술적 반영, 즉 형상적 반영은 전형화의 수단에 의하여 실현된다.

리얼리즘 문학에서 "그리고자 하는 현실 생활을 생활 그 자체의 형식으로 진실하게 반영한다"고 했을 때 흔히 전형화를 집단 대표성으로 오해하여 '도식화'로 생각하기 쉽다, 하지만 전형이란 어떤 집단을 대표하는 공통성만 지닌 타이프가 아니라 오히려 비반복적인 개성을 지닌 캐릭터로 받아들이는 것이 진실에 가깝다. 이 진리는 F. 엥겔스의 유명한 정식화인 "사실주의는 디테일의 진실성뿐만 아니라 전형적 환경에서의 전형적 성격의 재현의 진실성을 의미한다."에서 명백히 규정되었다. 마르크스레닌주의 미학이론체계에서 리얼리즘 일반의 본질적 속성을 한마디로 규정하면 "세부의 진실성 이외의 전형적 환경에서의 전형적 인물들을 진실하게 그려내는 것"이라고 하겠다. 이는 F. 엥겔스의 「발자크론」(여성 노동소설가 하크니스에게 보내는 편지 일부)에 나오는 말인데, 부르주아(시민)가 역사 담당층이었던 자본주의 사회를 비판하는 19세기 서구 장편소설의 기준을 설정하는 문맥에서 나왔다.[169] 리얼리즘을 단순한 사실적

.......

169 Marx, K., Engels, F., ed. Baxandall, L., 『마르크스 엥겔스 문학예술론』, 김대웅 역, 한울, 1988; Marx, K., Engels, F., 『마르크스 엥겔스의 문학예술론』, 김영기 역, 논장, 1989 원문 참조. 이에 대한 남북 학계의 다양한 논쟁과 해석은 북한 논문집 『우리나라 문학에서 사실주의의 발생, 발전』(조선문학예술총동맹출판사, 1963.5; 사계절, 1989)과 남한 논문

기법이 아닌 전형화 논리로 규정한 엥겔스의 개념 규정과 해석, 그 '조선적/한국적 수용' 여부를 두고 북한에서는 1957~63년, 남한에서는 1987~92년까지 격렬한 대논쟁이 벌어졌다.

전형화는 현실 생활을 기계적으로 모사하거나 평면거울처럼 반영하는 것이 아니라 미적으로 반영하며 요술거울처럼 굴절시켜 본질을 꿰뚫어 그려낸다. 이때 현실을 적절히 변형하는 허구적 상상력을 통해 전형화가 이루어진다. 전형화의 방법에는 여러 가지가 있다. 이것을 어떤 한 가지 방법에만 귀착시켜서는 안 된다. 전형적 형상을 창조함에 있어서는 의도적 과장이 필수적이며, 그 변형이 어떤 경우에도 전형성을 더욱 완전하게 표출하고 강화한다는 주장은 일면적이다. 전형화의 수단과 방법은 다양하며 예술의 발전과 함께 매우 풍부해진다. 전형화의 방법의 다양성은 많은 요인들, 즉 예술의 구체적인 형태, 예술가가 선택한 장르, 예술가의 사상성, 창작기법, 질료, 미디어 등에 따라 규정된다.

전형 개념에 대한 이러한 문제의식을 가지고 남북한 문학예술의 소통과 접점이 가능했던 1980년대 문학예술의 대표 형상, 전형 문제를 비교해보도록 한다.

.......

집 『나시 문제는 리얼리즘이다』(실천문학사, 1992)을 들 수 있다. 최유찬, 『문예사조의 이해』 개정판, 이룸, 2006(초판, 실천문학사, 1995.), pp.344~345 참조.

2. 북한문학의 대표 형상, 전형: '3대혁명소조원' 캐릭터를 중심으로

먼저 북한 문학예술의 각 시대를 대변하는 대표적인 형상, 전형적 캐릭터를 시계열적으로 정리해보자.

사회주의 리얼리즘 초창기(1946~58)의 '긍정적 주인공, 혁명 투사,' 사회주의 건설기(1954~66)의 '천리마 기수,' 주체문예론 형성기(1966~75)의 '항일혁명투사, 주체형 인간,' 주체문예 전성기의 '3대혁명소조원'과 '숨은 영웅'(1975~93), '선군(혁명)문학' 시기(2000~현재)의 주인공 '선군 투사' 등을 떠올릴 수 있다.

북한 역사 초기, 인민민주주의체제 하에서 문학예술 작품을 통한 선전과 계몽, 교양을 통해 만들고자 한 새 사회의 주체로서의 인민은 '투쟁하는 인민'이라고 할 수 있다. 소설의 소재로 볼 때, 이 투쟁하는 인민은 크게 두 유형으로 나눌 수 있는데, 그 하나는 농촌이나 공장으로 대표되는 생산 현장에서 증산을 위해 투쟁하는 인민이고, 나머지 하나는 무력 투쟁이 벌어지는 현장에서 싸우는 인민이다. 전자는 1940년대 주요 기관지 소재 북한소설 전체에서 다수를 이루는 것으로서 국가와 인민 모두의 경제적 토대를 안정적으로 구축하는 것이 당시 북한의 시급한 과제였던 사정이 곧바로 반영된 경향이다.

1950~53년 6·25전쟁기에는 전쟁 승리를 위한 영웅적 투쟁을 벌인 전방 병사와 후방 인민들을 '인민-전사'의 영웅적 형상이라 하여 전형으로 취급하였다. 1953~67년 '전후 복구 건설과 사회주의 기초 건설기'에는 노동영웅인 '천리마 기수' 형상이 그 시대를

대표하면서 동시에 시대를 뛰어넘어 오늘날까지 인구에 회자되는 중요한 전형이자 캐릭터라고 아니할 수 없다.

그렇다면 1950, 60년대 천리마 기수 형상으로 대표되는 전형론의 사회적 역사적 의미는 무엇일까? 북한체제 담당자들은 사회주의적 소유제도와 중앙집권적 계획경제 하에서 자발적 노동 동원을 위한 각종 예술선동과 선전 교양에도 불구하고 주민들의 창의성이나 자발적 헌신을 더 이상 기대만큼 얻기 힘들어지자, 이를 극복하기 위하여 각종 노력경쟁운동을 전개할 수밖에 없었다. 소련의 스타하노프운동과 중국의 대약진운동 같은 사회주의 선진국 선례를 벤치마킹하여 '노력영웅운동'을 수행한다. 1959년 3월 모든 노동자를 공산주의식으로 개조하여 이들 노동력의 대량동원을 통하여 생산증대를 극대화하는 '천리마운동'을 시작하였고, 1975년 말부터는 '3대 혁명 붉은기 쟁취운동'을 전개하였다. 1982년 7월에는 '1980년대 속도창조운동'을 창안하였고, '숨은 영웅 따라 배우기 운동', 심지어 '경공업 혁명 청년선봉대 쟁취를 위한 사회주의 경쟁' 등 각종 노력경쟁운동을 지속적으로 펼쳤고 지금도 계속하고 있다.

다만 문학예술이 새로운 인간형으로 내세운 노동영웅은 결국 이들 노력영웅운동의 상징적 주인공을 실물로 형상화하는 문화정치적 레토릭일 터. 주지하다시피 1980년대 중반부터 현실 사회주의체제의 고질적인 폐해, 즉 관료주의와 형식주의, 인간 본성의 이기적 유전자를 자극할 인센티브 결여 등으로 말미암아 개인의 창의성과 자발성을 이끌어내지 못해 당초 목표로 한 성과를 달성하기 어렵다는 비판을 받았다.

그 중 한 예로 1980년대의 북한 문학예술의의 대표 전형인 '3대

혁명소조원' 형상론(1975~89)과 '숨은 영웅' 형상론(1985~1992)을 살펴보자.

'3대혁명소조원' 형상론은 '3대혁명 붉은기 쟁취운동'의 예술적 반영이자 선전 결과이다. '3대혁명 붉은기 쟁취운동'이란 사상혁명·기술혁명·문화혁명의 3대혁명을 대중화하기 위한 노력경쟁 운동이다. 사상과 문화 '혁명'을 통해 사람을 개조하고 기술 '혁명'을 통해 자연을 개조하는 것을 뜻한다. 조선노동당 제5기 제11차 중앙위원회 전원회의(1975. 11) 결의로 시작된 운동은 그해 12월 1일 함남 단천 검덕광산 궐기모임을 필두로 각 공장·기업소·협동농장·학교로 확산되었으며, 오늘날까지 사상·기술·문화 개조에 기여한 숱한 '3대혁명 기수, 3대혁명소조원', 즉 노력영웅을 탄생시켰다.

경제발전 6개년계획(1971~76) 후반에 본격화된 3대혁명 붉은기 쟁취운동은 정치적으로는 1973년부터 각급 국가기관·공장·기업소·협동농장 및 대학의 젊은 인재들로 3대혁명의 전위대인 3대혁명소조를 조직해 이를 직접 지도하며 김일성 주석의 후계자로 부각된 김정일의 시대가 도래했음을 예고했다. 이후 대표적인 노력경쟁운동으로 자리잡은 이 운동은 사회주의 건설 초기와 달리 기술집약 산업화로의 전환이 요구되는 1990년대 이후에는 큰 효과를 낳지 못한 것으로 평가되고 있다. 1990년대 중반 '고난의 행군'기 체제 위기 극복 과정에서 경제 회생과 사회주의 강성대국을 목표로 한때 3대혁명 붉은기 쟁취운동을 심화·발전시켜 '제2의 천리마 대진군'을 슬로건화한 적도 있다. 1970년대의 현실적 효과와는 달리 1990년대 이후 2015년의 김정은 정권까지 체제가 어려울 때마다 구두선처럼 3대혁명 붉은기 쟁취운동 선구자대회 등을 통해 구호

화되는 경향이 있을 뿐 현실적 위력을 발휘하지는 못한다.

이른바 '주체문학 전성기'라는 1970~80년대 북한문학이 새롭게 내세우는 새로운 인간형은 과연 누구인가? 이른바 '3대혁명소조원'의 전형, '청년인테리'는 어떤 성격적 특징을 가졌을까? 먼저 이무렵 『조선문학』지에 실린 김정호의 시 한편을 보자.

심장이 끓고/ 강산이 끓는/ 이 땅 이 하늘을 붉게 물들이며/ 세차게 휘날리는 세 폭의 붉은 기치//

위대한 수령님의 부르심 따라/ 당의 전투적 호소 받들고/ 혁명의 북소리 높이 나아가는/ 우리의 진군길 우에/ 장엄하게 울리는 구호//

'사상도 기술도 문화도 주체의 요구대로!'(하략)

「높이 들자 3대혁명 붉은기」는 당 정책이 제시한 3대혁명이란 추상적 구호를 가시적 이미지로 구체화하기 위하여 깃발과 목청 높여 외치는 외침, 두 이미지를 동원한다. 서정적 자아는 깃발을 든 청년이다. 앞으로 힘차게 달려나가는 청년의 손에는 '과학, 기술, 문화'란 글씨가 굵고 거칠게 쓰인 붉은빛깔의 세 갈래폭 깃발이 들려있다. 그리고 '주체의 요구대로!'라며 목청껏 소리를 지른다. 청년 주체의 기세를 따라 힘차게 흔들리는 깃발의 시각적, 역동적 이미지와 '사상도 기술도 문화도 주체의 요구대로!'라는 목청 높인 구호가 지닌 청각적 이미지가 결합되어 강렬한 인상을 남긴다. 시를 읽는 독자들은 앞에 나선 선구자이자 청년 주체인 서정적 자아와 함께 크게 소리치며 앞으로 딜려나가야만 할 것 같은 공감대, 행동 충동

을 느끼게 한다. 따라서 이 시는 선동적이다. 깃발을 들고 대중의 앞장에 서서 소리 지르며 달려나가는 청년이야말로 바로 1970년대 중반 북한문학의 새롭게 창조한 '3대혁명소조원'의 이미지일 터이다.

3대혁명소조원-청년인테리의 전형론을 본격 논의한 평론가 렴희태는 "3대혁명의 기치 밑에 오늘의 혁명적새시대는 주체형의 공산주의혁명가들인 3대혁명소조원, 특히는 새세대 청년인테리들을 우리 시대의 인간전형으로 등장시키고 있다."면서 그들의 실체를 다음과 같이 규정한다.

> 혁명적 새세대인 청년인테리들은 오늘 힘차게 추진되고 있는 3대혁명운동의 전초선에 서있는 혁명전위이며 공산주의 건설의 믿음직한 선구자들이다. (중략) 우리 시대의 시대적 전형으로서의 청년인테리들의 성격적 특질은 무엇보다 먼저 그들이 오직 수령님의 불멸의 주체사상으로 무장한 새형의 공산주의혁명가이며 최신 과학기술을 소유한 청년인테리이며 새것을 좋아하고 낡은것을 대담하게 버리는 혁명성이 강한 주체형의 혁명적새세대들이라는데 있다. (중략)성격적 특질은 위대한 수령님에 대한 끝없는 충성심에 기초하고 있으며 주체의 교육만을 받고 주체형의 피만이 끓어넘치는 혁명적새세대, 주체형의 청년공산주의자들의 사상정신적 순결성과 혁명성에서 오는 것이다.

1970~80년대 북한문학에서 바람직한 인간형으로 제시한 3대혁명소조원은 세대론적으로 보면 빨치산이나 전쟁, 전후 복구를 체험하지 못한 1950~60년대 출생 신세대들이다. 그들이 갖춰야 할

첫째 덕목은 수령에 대한 충성이다. 다음으로 청년 지식인, 신세대의 주요한 성격적 특질은 사회주의 건설에 대한 정치적 자각과 지향, 패기와 정열만이 아닌 사상, 기술, 문화적으로 높은 자질을 갖춰야 한다는 점이다. 그들은 혁명과 전쟁을 겪지 못했기에 어떤 특출난 인간, 천성적으로 타고난 '영웅적 인간'이 아니라 평범한 노동자, 농민의 아들딸들이다. 하지만 1970년대 당 정책목표인 3대혁명 추진에 장애물이 되는 '낡은 사상과 그릇된 현상과는 그것이 비록 작은 것이라 하더라도 타협 없이 투쟁하는 그들의 성격적 특질'이 중요하다. 물론 낡고 침체한 인습의 투쟁을 잘 형상하기 위해서는 그들 청년 지식인들이 선배세대의 낡은 관습과 비타협적으로 투쟁하는데 그칠 것이 아니라 새것을 창조하는 능력도 중요하다. 중요한 것은 새것을 창조하기 위한 투쟁에서 주인공 혼자만 애쓰는 것이 아니라 그들이 대중 속에 들어가 수령에의 충성심을 강화하고 그들의 혁명적 열의와 창조적 지혜를 적극 발동시키는 풍모를 잘 보여주어야 한다.

1975~94년 『조선문학』지에 실린 3대혁명 주제의 작품과 비평의 역사적 추이를 살펴보면 처음에는 3대혁명의 당위성을 계몽하고 다음에는 구체적 형상화로 '3대혁명소조원'이란 새로운 캐릭터를 제안한다. 즉, 3대혁명주제의 문학작품을 창작한다는 것은 온갖 낡고 침체하고 보수적인 것을 쓸어버리고 사상, 기술, 문화 혁명 수행에서 일어나는 혁명적 변혁 과정을 형상하며 우리 시대의 '혁명전위인 3대혁명소조원'들의 전형을 그린 혁명적 작품을 쓴다는 것을 말한다는 점이다. 그러면 3대혁명소조원의 형상은 어떻게 해야 하는가? 1970년대 중반부터 1980년대 북한문학을 관통하는 새로운 수

인공인 3대혁명소조원이 갖춰야 할 성격적 특징은 다음과 같다.

"우리 시대 문학의 새 주인공인 3대혁명소조원은 당성, 로동
계급성, 인민성의 최고표현인 수령님에 대한 충실성을 성격적
핵으로 하는 주체형의 공산주의혁명가들이다. 이들은 수령님의
권위를 절대화하며 수령님의 교시를 신조화하고 수령님의 교시
집행에서 무조건성의 원칙을 지키는것을 자기의 생활신념으로
하고 있다."

3대혁명소조원, 청년인테리들은 주체교육을 받으며 사회주의,
공산주의 건설자로 자라난 평범한 노동자, 농민들의 아들딸들이자
새로운 혁명, 즉 3대 혁명의 전위이다. 그러므로 주체의 혈통을 가
진 이 혁명의 새 세대들은 선진 과학기술로 무장하여 새로운 사회
주의문화를 소유한 '새 형의 청년인테리'라는 것이다. 가령 성혜랑
단편 「혁명전위」(『조선문학』 1974년 10호)의 주인공이 좋은 예시
라 하겠다. 영희는 3대혁명소조원으로 시대가 원하는 '청년인테리'
의 전형적 성격적 특질이 훌륭히 구현된 인물로 평가된다. 작품에
서 주인공 영희는 신발공장에 3대혁명소조원으로 파견된 후 선배
직장장 만수와 갈등을 빚는다. 그래서 자기를 버리고 만수 입장에
도 서보고 다른 생산자 입장에도 서본다. 그러자 직장장이 자투리
가 남은 '로화고무'를 덮어놓고 쓸 수 없다고 하면서 손쉽게 생산실
적을 높이려는 자기중심적 사고방식과 보수주의적 사업태도가 문
제라는 점을 알게 된다.

3대혁명소조원은 교실에서 과학기술을 이론적으로 배운 후 물

품 생산 현장을 연계시키는 의식개혁을 사상문화혁명으로 받아들인다. 가령 이공계 교육을 받은 청년 지식인들은 반드시 공장 생산 현장에서 실습체험을 해야 비로소 진정한 교육을 마쳤다고 할 수 있는 것이다. '3대혁명소조 활동'이란 공고생이나 공대생의 교육과정 일환으로 공장의 생산현장 파견 근무(공고의 2+1년, 공대의 3+1년 커리큘럼 예)를 일컫는 것이 아닐까? 그러니까 '현장이야말로 3대혁명의 훌륭한 교실'이라고 했을 터이다. 교실에서 이론만 배우고 가르치는 것이 교육이 아니라 현장실습과 노동체험을 필수코스로 수련해야만 진정한 교육이 이루어진다는 일종의 청년 노동력 동원 논리인 셈이다. 이전처럼 항일빨치산이나 전쟁 영웅, 전후 복구 건설과 사회주의 기초 건설기 제대군인 등의 노동동원과는 세대적 차별화가 되는 7080 청년세대들에게 지도자에 대한 충성을 새로운 자발적 노동동원의 원동력으로 삼으려는 의도가 아닐까 추측해본다.

예전에 선배 광부들이 탄광 막장의 갱으로 들어갈 때는 항일빨치산이나 전쟁 영웅의 희생적 투쟁정신을 본받아 노동했다면, 그리고 복구 건설기에 사회주의체제의 기반을 닦는다는 선구자적 자부심으로 잠재력을 다 끌어낸 과잉노동('천리마기수' 같은 노력영웅 예)을 했다면 그런 역사적 경험이 전무한 7080 청년세대들에게는 어떻게 탄광 막장 갱에 자발적으로 들어가 힘든 노동을 수행하게 할까? 공로를 세워도 위훈을 자랑하지 않고 겸손하게 '숨은 영웅'으로 지내는 삶, 시에서 '한 떨기 꽃'으로 미화된 3대혁명소조원의 이미지를 먹고 사는 것이다. 그리고 그 표면에는 '수령에 대한 충성심'으로 무서운 갱 안에 들어간다는 모범답안을 언표한다. 그래서 주체문예론의 이데올로그들은 그들을 두고 '우리의 미더운 길농무-

우리 시대의 참다운 주인공들인 혁명전위'로 치켜세운다.

1975년 시작된 3대혁명소조원의 전형론이 일정하게 진행된 1988년의 한 평론을 보면, 1973년 말 3대혁명소조운동이 발단된 때로부터 '우리 시대의 참다운 인간전형'인 3대혁명소조원의 성격 창조에 힘을 기울인바, 그 대표적 성과로 '김준오, 영희, 채숙'을 자랑스러운 주인공으로 꼽고 있다. 이들 새로운 인간형의 두 덕목, 혁신과 헌신이 가능한 동력은 무엇인가? 주체문예 전형론에 따르면 그것이 바로 수령에의 충실성, 무조건적인 충성이다. 처음 3대혁명소조원의 전형 창조론이 제시된 1975년 초 당이 규정한 대로 "당성, 로동계급성, 인민성의 최고표현인 수령님에 대한 충실성을 성격적 핵으로 하는 주체형의 공산주의혁명가"가 바로 이들 1970, 80년대 북한문학의 주인공인 셈이다. 그들은 최고 지도자의 권위를 절대화하며 그의 교시를 신격화하고 그가 말하는 명령을 수행할 때 무조건성의 원칙을 지키는 것을 자기의 생활신념으로 삼아야 하기 때문이다.

이상에서 1970년대 중반~90년대 초 북한의 대표 전형은 '주체형의 공산주의혁명가'이자 그 가시적 형상인 '3대혁명소조원'임을 알았다. 이들의 품성은 "우리는 수령밖에 모른다"는 '수령바라기'다. 이들 맹목적 충성형 청년세대들을 '3대혁명소조원'의 전형인 주체형 인간으로 규정한 셈이다. 이들의 성격적 특징은 다른 시기 대표 전형과 어떻게 차별화되는가?

1950년대 말~60년대 초 문학예술작품으로 형상된 '천리마 기수'의 전형이 사회주의체제 건설기의 선구자적 자부심을 지닌 노력경쟁운동의 노동영웅이었다면, '3대혁명소조원'의 전형은 1970년

대 중반 이후 주체체제 완성기의 신세대를 지도자에 대한 무한 충성 경쟁으로 새롭게 동원한 '충신 효자'형 노동영웅이라 할 수 있다. 선배들처럼 빨치산 투쟁이나 전쟁 영웅, 체제 건설의 선구자적 자부심을 가질 수 없었던 1950년대 중반~60년대 중반 출생 베이비붐 세대를 노동현장으로 자발적으로 편입시키기 위한 동원 전략으로 새로운 캐릭터가 필요했을 터. 이때, 오직 수령에 대한 충성만을 행동준거로 삼아 '과학·사상·문화혁명'의 미명 하에 실제로는 희생과 헌신의 노동에 자발적으로 동참케 한 것이다. 다만 그 혹독한 노동의 대가가 구체적인 경제지표나 실질적 생활 향상보다는 지도자에 대한 충성에 부답한다는 추상적인 명예 차원이라는 점이 간과되어서는 안 된다.

　사회주의 초창기(1946~58)의 '긍정적 주인공' 사회주의 건설기(1954~66)의 '천리마 기수'의 실제 직업이 '혁명 투사'의 감성을 지닌 공장 노동자, 협동농장 분조원이었다면, 주체문예론 형성기(1966~75)의 '주체형 인간'은 빨치산 투쟁의 간고분투 정신을 모범 삼은 항일혁명투사형 노동계급이었다. 이들이 항일혁명투사와 전쟁 영웅과 함께 성장하거나 최소한 실체를 목격한 선배 세대라면, 주체문예 전성기(1975~94)의 후배 세대라서 선배 '주체형 인간'의 활약상을 전설로만 주입받아 배웠던 후속세대에게 선배들 같은 공감을 요구하기 어려웠을 것이다. 이에 수령에 대한 충성을 새로운 덕목으로 무장한 신세대들, 그리고 열악한 환경 속에서 체험과 의욕으로만 혁명을 수행했던 선배와 달리 정규교육을 받아 어느 정도의 논리와 이론으로 무장한 이들 청년세대, 직업으로는 지식인, 과학자, 기술자, 또는 기술교육을 받은 청년 노동자 농민 주인공이 바

로 '3대혁명소조원'(1976~91)의 전형인 셈이다.

3. 남한 문학의 전형 논의: 1980년대 투쟁하는 노동자 캐릭터를 중심으로

남북한 문화예술의 '전형' 개념과 관련하여 둘을 비교하려면 최소한의 공통항을 전제하고 그 기반 위에서 차이를 찾는 것이 맞다. 그래서 북한의 '천리마 기수'나 '3대혁명소조원' 같은 형상을 남한 문학에서 군이 찾자면 '새마을운동 기수'나 '유신의 아들딸' 같은 관변 홍보물을 찾아야 한다. 그래서 개념 분단사란 취지에 맞게 남북한 문학이 동 시기에 고민했던 대표 캐릭터를 찾다보니 1980년대 민족문학논쟁 과정에서 나온 변혁 주체로서의 노동자(노동계급) 형상이 떠올랐다. 리얼리즘(사실주의) 창작방법과 캐릭터 설정이야말로 1987~93년 당시 쟁점이었기에 그를 개념 비교의 대상으로 꼽을 수 있다. 즉, 1980년대 박노해·백무산 등의 노동시와 방현석·정도상·정화진 등의 노동소설에 흔히 등장했던 '투쟁하는 노동자' 캐릭터를 중심으로 전형을 생각해보자는 말이다. 리얼리즘적 문학예술 창작방법에서 등장인물 성격 설정이라는 캐릭터라이징이 1980년대 북한에서는 '항일혁명투사, 긍정적 주인공, 천리마 기수, 3대혁명소조원, 숨은영웅' 등이었다면, 같은 시기 남한에서는 '의식화된 시민, 청년학생, 각성한 지식인, 보통 노동자, 노동(자)계급의 전위, 인민대중' 등이 대표 전형이었다.

1980년대 후반 남한에서 벌어진 이른바 민족문학 논쟁과 그로

1980년대 민족문학(주체) 논쟁과 리얼리즘 논쟁 구도[170]

명칭	순수문학	자유주의 문학	소시민적 민족문학	민중적 민족문학	민주주의 민족문학	노동해방 문예	민족해방 문학
대표 잡지 그룹	문인협회, 현대문학	문지, 문학과사회	민족문학 작가회의, 창비	문학예술 운동 사상문예 운동	사노맹, 노동해방 문학	문예연, 노문연 현실주의 연구 노동자 문예통신	녹두꽃 노둣돌
이론가 평론가	김동리	정과리 성민엽	백낙청	김명인	조정환 임규찬	조만영	백진기 김형수
예시된 작가와 작품	이문열, '시인과 도둑' 현길언, '사제와 제물'	최윤, '저기 소리 없이 한 점 꽃잎이 지고' 임철우 김광규	고은, '화살' 신경림, '농무' 윤정모, '고삐' 박완서	정화진, '쇳물처럼' 안재성, '파업'	박노해, '노동의 새벽' 방현석, '내일을 여는 집'	김인숙, '강' 홍희담, '깃발'	김남주, '조국은 하나다' 김하기, '완전한 만남'
창작방법	반리얼리즘	다양 모더니즘	제3세계 리얼리즘	민중적 리얼리즘	노동자계급 현실주의	당파적 현실주의	사실주의
변혁 주도 대표 형상	순수 문인	양심적 지식인	민중적 지식인	보통 노동자	노동계급 전위	노동계급	민중대중 (인민대중?)
변혁론	체제 수호	지배 이념 담론 비판	일반 민주주의 시민 변혁 (CDR)	민중민주 변혁(PDR)	민족민주 변혁(NDR)	민중민주 변혁(PDR)	민족해방 변혁(NL) 주체사상파

보수우파 ↔ 진보좌파

부터 파생된 리얼리즘 논쟁 구도는 실제로 변혁 주체를 두고 생산적인 논쟁이 벌어지기도 하였다. 새로운 이상사회를 만들 변혁의 주체가 누가 되어야 하가 하는 문제는 미학적 차원에서 주목을 요

.......

170 1980년대 후반의 남한 민족문학 (주체) 논쟁의 전체 구도를 한눈에 이해하게 만든 이 표는 김성수, 「민족문학운동과 사회변혁의 논리」『작가연구』 10, 새미출판사, 2000, 제3장을 요약한 것이다. 표 자체는 김성수 외, 「문학」, 한국예술종합학교 한국예술연구소 편, 『한국현대예술사대계 제5권: 1980년대』, 시공아트, 2005, p.60에서 가져왔다.

한다. 김명인과 조정환 사이에 전개된 노동자의 진정한 전형이 무엇인가 하는 리얼리즘 논쟁도 그 하나의 예다. 민중적 민족문학론은 그 미학적 기초가 '체험의 유물론적 기초'를 다지는 일이며, 그 핵심은 올바른 노동자 전형의 창조에 있음을 강조하였다. 민족문학 주체 논쟁의 연장선상에서 보다 진전된 생산적 논의로 주목받았던 리얼리즘론도 초기에는 김명인의 보통 노동자를 전형으로 고민하자는 제안에 조정환이 계급환원주의를 비판하고 신원보다 계급의식이 중요하다는 식의 전형론으로 대응하는 등 일정한 성과를 올렸다. 그런데 당대 운동상황과 결부시켜 '대표적 전형', '선취된 전형'을 둘러싼 논쟁으로 단순화되면서 미적 주체 논쟁이 변혁 주체론과 혼선을 빚어버렸다. 김명인 스스로도 자칫하면 이러한 사고가 '계급 현실에 대한 구조주의적·정태적 파악'이 전제된 '기계적 이론'으로 전락하거나 특정한 정치적 목표 아래 문학 예술 창작을 질식시키는 결과를 가져온 셈이다.

한반도의 지난 100년 근현대 문학사를 돌이켜볼 때 카프를 중심으로 한 1920~30년대 프롤레타리아예술운동의 전개 과정에서 이미 기계적 적용의 역기능이 실증된 '프롤레타리아 리얼리즘'을 연상케 하는 '노동자계급 현실주의'가 조정환 등에 의해 관념적으로 선취된 것은 문제였다. 아무리 사회주의적 이상이 원론적으로는 옳다 하더라도 이미 그 관료주의적 적폐가 노정되어 현실성이 사라진 동구의 사회주의 리얼리즘론을 한반도에 너무 늦게 수입한 '당파적 현실주의'론도 문제였다. 마찬가지 논리로 김일성에 대한 지나친 개인숭배 신화에 매몰된 주체문예이론 역시 큰 문제였다.

문학의 미학적 원리인 당파성이 쉽게 물신화되고 역으로 한국

사회의 본질을 포착하고 새로운 세상을 꿈꾸는 데 실패했다는 반성과 맞물리면서 현실적 설득력은 약화된 채 자기 논리에 집착하는 난해한 논쟁으로 이어진 결과 시인, 소설가 등 창작자들에게 또 다른 염증만 안겨준 형국이 되었던 것이다. 그 결과 시, 소설 창작이 위축, 질식되고 그나마 산출된 작품들 대부분이 도식화 현상을 보인 것이 가장 큰 폐해였다.

그럼에도 불구하고 남한에서 1980년대 후반의 민족문학 논쟁이 창작방법을 구체적으로 분석하는 미학 차원으로 진전된 것은 의미가 있다. 김명인과 조정환 사이에 전개된 노동자의 진정한 전형이 무엇인가 하는 리얼리즘 논쟁이다. 독점자본주의체제였던 한국사회를 사람들이 살기 좋은 보다 나은 이상사회체제로 변혁시키기 위해 무슨 주제의 어떤 스토리를 문학작품으로 만들까 하는 문제에서 가장 중요한 것은 주인공을 누구로 정할 것인가 하는 문제였다.

1980년대 말 민중적 민족문학론은 그 미학적 기초가 '체험의 유물론적 기초'를 다지는 일이며, 그 핵심은 올바른 노동자 전형의 창조에 있음을 강조하였다. 김명인의 '보통 노동자'를 전형으로 고민하자는 제안에 조정환이 계급환원주의를 비판하고 신원보다 계급의식이 중요하니 노동(자)계급의 전위부터 그려야 한다고 하였다. 그런데 문제는 문학 자체의 논리가 아니라 사회변혁운동의 외부 지침을 절대권위로 삼아 일방적으로 '대표적 전형', '선취된 전형' 식으로 단순화시켜버린 것이다.

너무 늦게 온 마르크스레닌주의를 절대화하거나 감성적으로 다가온 주체사상에 손쉽게 동일시된 나머지 정작 현실사회주의권의 몰락이라는 세계사적 흐름을 예견히지 못한 채 조급하고 선험직으

로 사회주의사회로의 이상을 구체화할 수 있다고 믿었던 혁명적 낙관주의와 그에 기반을 둔 혁명적 낭만주의가 현실주의, 리얼리즘, 사실주의 등의 이름으로 행세했던 것이나 아니었을까 싶다. 문제는 비평이 창작자의 개성과 상상력, 창조성을 북돋아주지는 못할망정 노동자계급 당파성의 이름으로 그것을 억압하기까지 한다는 데 있다.

물론 조정래의 『태백산맥』 같은 문학사적 성과작이 나올 수 있었던 것은 80년대 비평의 힘이 컸다고 생각한다.

"저는 이 소설(『태백산맥』-인용자)의 초반과 후반에서 발견되는 작가의 시각의 변화를 먼저 지적하고 싶습니다. 1부에서는 주로 김범우에게 소설 전개의 축이 형성되면서 그 계급적 전망이 민족주의적인 것이었는데, 2부로 넘어서면서부터는 민중적 시각이 기조로 깔리게 됩니다. 이것은 소설 창작과정이 매우 길고, 동시에 그 기간 동안에 이루어진 변혁운동의 발전양상이나 역사과학쪽의 성과를 작가가 창작과정에서 반영할 수밖에 없었던 점도 분명히 있을 것이긴 합니다만." (최원식 외 좌담, 「민족문학, 80년대와 90년대」 『한길문학』 1990.5, 133쪽, 김명인의 발언 참조.)

마치 4·19혁명 덕에 『광장』이 나온 것처럼 1987년 6월 항쟁과 7, 8월 노동자 대투쟁이 없었다면 『태백산맥』이 현 텍스트의 면모를 보일 수 있었을까 싶다. 이 작품의 경우에는 1980년대 사회변혁운동의 이론적 성과와 비평의 선도적 구실 덕에 연재 초기의 김범

우 중심적 우편향을 벗어나 노동계급 중심의 민중적 민족문학의 대표작이 될 수 있었다. 사회운동과 역사학의 진보적 연구성과를 등장인물의 성격 발전이나 전형적 상황 묘사에 적절하게 반영할 수 있었던 것이다.

하지만 『태백산맥』의 후반기 내지 개작은 행복한 경우에 속한다. 나머지 대부분의 시인, 소설가들은 사회변혁운동의 온갖 담론과 그로부터 파생되는 지식인 문인으로서의 도덕적 책무감에 주눅들어 하는 일방으로, 사회과학이론이나 운동 현장의 목소리를 정교한 체계적 논리로 들이대면서 창작방향을 일일이 제시하는 비평의 선도적 역할 자체에 적잖은 반감을 표했다.

4. 영웅 대 반영웅, 투사 대 문제아

분단 초기 한반도 이북의 북한문학은 동구 사회주의 진영의 보편성에 따라 마르크스레닌주의 이념과 사회주의 리얼리즘 창작방법을 표방한 사회주의 문학예술로 출발하였다. 반면 이남의 한국문학은 북한 이외의 서구적 보편성을 따라 비판적 리얼리즘 미학을 따랐다. 남한문학에서 서구식 근대문학을 모델로 삼아 자기가 속한 근대 자본제 사회의 부조리와 모순을 폭로하고 비판하는 것을 세계문학적 보편성으로 받아들였다. 그래서 비판적 리얼리즘의 전형에 따라 주인공을 '문제적 개인/악마적 주인공'이라 불리는 반영웅(안티히어로) 중심으로 그려냈다. 반면 북한 문학예술은 사회주의적 이상사회를 건설하기 위한 영웅, 계급투쟁과 생산현장의 투사, 노동

영웅을 '긍정적 주인공'이라 하여 대표 형상으로 삼았다.[171]

남한 문학의 대표 캐릭터가 반영웅, 소시민, 시대의 방탕아, 문제적 개인이라면, 북한 문학의 주인공은 시대와 당 정책의 외피만 바뀐 영웅이었다. 손창섭 단편 「잉여인간」(1958)에 나오는 서만기, 김승옥 단편, 「서울 1964년 겨울」(1968)의 '나, 안'처럼 그 사회 체제의 낙오자들의 사실적 형상을 통해 자본주의 모순을 비판 폭로하는 것이 남한 문학의 전형화 방식인 데 반해, 북한 문학은 박태원 장편 「갑오농민전쟁」(1986) 주인공인 농민군 오상민이나 변창률 단편 「영근 이삭」(2004)의 홍화숙 분조장 같은 영웅적 투사가 주인공이었다. 영웅이 등장하는 투쟁서사야말로 계급투쟁을 기반으로 한 사회주의 문학으로서 북한 문학이 지난 기본 특질이다. 이 중 무력투쟁 현장의 투사는 어느 현장에서나 '투사'로 호명된 당대 소설의 긍정인물 전형의 투쟁적 성격을 가장 집중적으로 보여줄 수 있는 형상이다. 투쟁이 가장 극렬한 형태로 드러나기 때문이다. 따라서 분단 남북한 문학예술의 전형은 영웅 대 반영웅, 공산주의적 투사 대 문제적 개인 등으로 분리되어 전개되었다. 그나마 1980년대 남한의 노동문학, 민족문학에 새롭게 등장한 '투쟁하는 노동자' 캐릭터

.......

171 '수령' 형상을 북한 문학예술의 대표 형상인 전형으로 볼 수 있는지는 별도 문제라고 아니할 수 없다. 사람 중심의 철학과 수령론이 근간인 주체사상이 유일화된 북한체제에서는 수령이야말로 다양한 인간형 중에서 가장 완성도가 높은 지고지순한 이상으로 형상화된다. 이는 수령을 일개 정치지도자 차원을 넘어선 인민의 어버이이자 한 생명의 뇌수로 보는 '사회정치적 생명체론'이 공고화되어 있기에 가능하다. 다만 북한 특유의 이러한 유기체적 정치미학이 과연 최고 지도자 김일성-김정일-김정은 3대를 '무오류 무갈등의 완전체이자 르네상스적 만능천재'로 형상하는 것을 가능하게 만드는 근거인지는 의문이다. 이는 일반적인 리얼리즘 미학이나 주체미학의 전형론을 뛰어넘는 '수령론'의 영역이라 쉽게 가치판단하기 어렵다.

가 북한의 '천리마 기수'나 '3대혁명소조원'과 일맥 상통하는 영웅
적 형상을 띤 공통성이 있었다고 할 수 있다.

참고문헌

1. 남한

강성윤, 「3대혁명소조운동의 정치적 기능에 관한 연구: 정권승계를 중심으로」, 『안보연구』 9, 동국대 안보연구소, 1979.

고자연 · 김성수, 「예술의 특수성과 당(黨)문학 원칙-1950년대 북한문학을 다시 읽다」, 『민족문학사연구』 65, 민족문학사학회, 2017.

김성수, 「당(黨)문학의 전통과 7차 당 대회 전후의 북한문학 비판」, 『상허학보』 49, 상허학회, 2017.

_____, 「선전과 개인숭배」, 『한국근대문학연구』 32, 한국근대문학회, 2015.

남원진, 『이야기의 힘과 근대 미달의 양식』, 경진, 2011.

맥클루언(Mcluhan, Marshall), 『미디어의 이해』, 박정규 역, 커뮤니케이션북스, 1997.

박헌호 외, 『작가의 탄생과 근대문학의 재생산 제도』, 소명출판, 2008.

벤야민(Benjamin, Walter), 『발터 벤야민의 문예이론』, 반성완 편역, 민음사, 2003.

보드리야르(Baudrillard, J.), 『시뮬라시옹(1981)』, 하태환 역, 민음사, 2001.

부르디외(Bourdieu, Pierre), 『예술의 규칙 : 문학 장의 기원과 구조』, 하태환 역, 동문선, 1999.

안민희, 「북한의 '3대혁명 문학'에 나타난 갈등양상 연구: 1970년대 『조선문학』에 실린 단편소설을 중심으로」, 한국외국어대학교 석사학위논문, 2009.

오카다 아키코(岡田章子), 『문화정치학』, 정의 · 염송심 · 전성곤 옮김, 학고방, 2015.

하버마스(Habermas, J.), 『공론장의 구조변동-부르주아 사회의 한 범주에 관한 연구』, 한승환 역, 나남출판, 2001.

한기형, 「근대문학과 근대문화제도, 그 상관성에 대한 시론적 탐색」, 『상허학보』 19, 상허학회, 2007.

한림대 한림과학원 편, 『두 시점의 개념사』, 푸른역사, 2013.

홍성민, 『문화와 아비투스: 부르디외와 유럽정치사상』, 나남출판, 2000.

2. 북한

김일성, 『공업부문에서 사상, 기술, 문화의 3대 혁명을 힘있게 벌릴데 대하여 : 공업부문 3대 혁명소조원들을 위한 강습에서 한 연설 1973년 2월 10일』, 조선로동당출판사, 1978.

김정본, 『미학개론』, 평양: 사회과학출판사, 1991.

김정웅, 『종자와 그 형상』, 평양: 문예출판사, 1988.

_____,『종자와 작품 창작』, 평양: 사회과학출판사, 1987.

김정일,『영화예술론』, 평양: 조선로동당출판사, 1973.

_____,『주체문학론』, 평양: 조선로동당출판사, 1992.

김창석,『미학개론』, 조선미술사, 1959.

류만,『사회주의적 문학예술에서 생활묘사』, 평양: 과학백과사전출판사, 1979.

류만·김정웅,『주체의 창작리론 연구』, 평양: 사회과학출판사, 1983

리기도,『주체의 미학』(조선사회과학학술집 철학편 85), 평양 : 사회과학출판사, 2010.

리기원 외 편,「제6절 창작방법과 사조」,『광명백과사전 6: 주체적 문예사상과 리론』, 평양: 백과사전출판사, 2008.

리동원,『작품의 주인공(주체적문예리론연구3)』, 평양: 문예출판사, 1990.

미상,『(대학용)문학개론』, 평양: 교육도서출판사, 1970.

박종식·현종호·리상태,『문학개론』, 평양: 교육도서출판사, 1961.

사회과학원 문학연구소,『우리나라문학에서 사실주의의 발생, 발전』, 조선문학예술총 동맹출판사, 1963.

_____,『주체사상에 기초한 문예리론』, 평양: 사회과학출판사, 1975.

안희열,『문학예술의 종류와 형태(주체적문예리론연구22)』, 평양: 문학예술종합출판 사, 1996.

윤기덕,『수령형상문학(주체적문예리론연구11)』, 평양: 문예출판사, 1991.

윤세평 외,『해방후 우리 문학』, 평양: 조선작가동맹출판사, 1958.

장 영,『작품의 인간문제(주체적문예리론연구1)』, 평양: 문예출판사, 1989.

정성무 외,『문예론문집』1, 어문도서편집부 편, 평양: 사회과학출판사, 1976

한설야 외,『제2차 조선작가대회 문헌집』, 평양: 조선작가동맹출판사, 1956.

한중모,『주체사상에 기초한 사회주의적 사실주의리론의 몇가지 문제』, 평양: 과학백 과사전출판사, 1980.

한중모·정성무,『주체의 문예리론 연구』, 평양: 사회과학출판사, 1983.

3. 해외

Baxandall, Lee ed., *Radical Perspective in the Art*, Penguin books, 1972.

Engels, F., "Letter to Margaret Harkness, April, 1888," L. Baxandall & S. Morawski ed., *Marx &Engels on Literature &Art*, N.Y. : Progress Press, 1974.

찬가/송가

천현식 국립국악원 · 최유준 전남대학교

1. 절대 권위를 칭찬하고 기리는 노래 '찬·송가'

근대 이전을 살펴보면 『조선왕조실록』에 찬가(讚歌)와 송가(頌歌) 중 송가만이 보이는데, 음악적인 개념과 별개로 주로 하늘, 왕, 세자를 기린다(頌)는 의미에서 쓰였다. 이것이 근대 들어오면서 음악적 개념으로 쓰였는데, 주로 종교적 의미의 찬송가와 연결되어 쓰이거나 일제강점기 제국주의 찬양의 의미로 쓰였다. 해방 후 1947년 『학생조선어사전』을 보면 '찬가'나 '송가' 단어가 수록되어 있지는 않다. 반면 '찬송(讚頌)'이 눈에 띄는데, 이 단어는 음악과 관련되어 설명되지 않는다. 그저 '아름다운 덕행을 칭찬하는 것'이라는 일반명사로 설명하고 있을 뿐이다.[172] 음악적 맥락에서 남북 분단 이전 한반도에서 찬가와 송가는 주로 종교적, 정치적 의미에서 절대 권위를 칭찬하고 기리는 노래였음을 알 수 있다.

.......

172 이영철 책임주필, 이희승 책임감수, 『학생조선어사전』, 을유문화사, 1947.

2. 예술성이 떨어지는 종교적·정치적 노래

남측에서 '찬가(讚歌)'는 『두산백과사전』이나 『문학비평용어사전』과 같은 공식적 사전에서도 각각 "종교에서 신의 공덕을 기리는 뜻을 나타내는 노래나 글귀"라거나[173] "신에 대한 찬미의 뜻을 나타내는 노래"라고[174] 정의를 내릴 만큼 종교적인 의미 맥락으로 좁게 인식되고 있다. "찬양, 찬미의 뜻을 나타내는 노래"라는 '문자 그대로의' 좀 더 넓은 국어사전적 정의 역시 전자의 종교적 의미에 바탕을 둔 채 몇 가지 은유적 용례(예컨대 〈조국 찬가〉, 〈생의 찬가〉)를 포함해 적용 범위를 확장하고 있을 뿐이다. 음악적 맥락으로 한정을 지어 볼 때 남측에서는 '찬가'를 종교적 맥락 외에는 거의 쓰지 않을 뿐만 아니라 세속적 의미로 쓸 경우도 지극히 기능적인 맥락(〈올림픽 찬가〉, 〈서울 찬가〉와 같은 식으로)에 한정되기 때문인데, 미학적 가치 평가에서 우선시하는 음악의 자율성 내지 순수성에 반하는 음악으로 간주하는 것이 보통이다.

한반도 서양음악 수용사의 출발점이 되었던 개신교 찬송가(hymn)가 처음부터 '찬미가(讚美歌)'(1892년에 발간된 한반도 최초의 찬송가집 『찬미가』의 경우)[175] 내지는 '찬양가(讚揚歌)'(1894년에 발간된 한반도 최초의 오선보 찬송가집 『찬양가』의 경우)로[176] 번역되

.......

173 『두산백과사전』, https://terms.naver.com/list.nhn?cid=40942&categoryId=40942
 (검색 2019.10.9.)

174 한국문학평론가협회, 『문학비평용어사전』, 국학자료원, 2016; https://terms.naver.
 com/list.nhn?cid=60657&categoryId=60657 (검색 2019.10.9.)

175 『찬미가』, 1892.

176 『찬양가』, 1894.

어 불렸다는 사실도 '찬가'에 대한 종교적 의미 부여의 바탕을 이룰 것이다. 베토벤의 유명한 교향곡 9번에 쓰인 쉴러의 시 제목을 번역하면서 '환희의 찬가'가 아닌 '환희의 송가(頌歌)'로 표기한 것도 'ode'(오드)라는 원어를 종교적 함의의 'hymn'(힘)과 구별하고 그 시에 담긴 계몽주의적 휴머니즘을 강조하기 위한 것이기도 했을 것이다. 현재 남측에서 '송가'의 사전적 의미는 '인물이나 사물을 기리는 서정시'와 같은 식으로 '찬가'에 비해서는 좀 더 세속적으로 정의되지만, 음악적으로 볼 때, 베토벤 9번 교향곡의 '환희의 송가' 외에는 그 용례를 찾아보기가 쉽지 않으며 기독교 '찬미가'가 해방 후 '찬송가'라는 용어로 정착된 데서 보이듯이 '송가'라는 용어 역시 종교적 함의로부터 자유로울 수 없다.

쉴러와 베토벤의 〈환희의 송가〉에서와 마찬가지로 'ode'라는 원어가 문학과 음악 공통의 맥락에서 '송시(頌詩)'와 '송가(頌歌)'로 혼용되다 보니 드물지만 '송가'라는 명칭으로 음악이 아닌 시가 지어지기도 했다. 예컨대 1955년에 시인 이은상이 당시 이승만 대통령 탄생 80주년을 기념하는 축시를 〈송가〉라는 제목으로 잡지 『희망』 4월호에 발표한 사례가 있는데, 남측의 문학장에서 이 시에 대한 역사적·미학적 평가가 긍정적이기 어렵다. 이와 같이 모더니즘과 미학적 자율성 논리가 우세한 남측에서 '송가'나 '찬가'는 종종 정치적 이데올로기에 치우친 (문학을 포함한) 음악으로 폄하되어 왔고, 정치적 맥락을 떠난 예술적 동기에서는 거의 창작되지 않았다고 볼 수 있다.

1953년에는 당시 이승만 대통령을 기리는 〈대통령 찬가〉가 발표되었다. 그리고 이은상의 축시 〈송가〉가 발표되었던 1955년에 시

인 박목월 작사, 김성태 작곡의 〈우리 대통령〉이라는 노래가 만들어져 어린이 합창단에 의해 음반으로 취입되기도 했고 여러 기념식에서 불린 것으로 기록되어 있다. 같은 작사가와 작곡가가 1963년 박정희 대통령의 취임식에 맞추어 새로 만든 노래의 정식 명칭이 〈대통령 찬가〉였고, 이 노래는 당시 군사 정부에 의해 공식 채택되어 1980년대 전두환 정권까지 이어져 불리었다. 대통령과 같은 인물들만이 아니라 애국심을 고취하는 〈조국 찬가〉(1955, 양명문 작사, 김동진 작곡)가 군사독재정권 시기까지 자주 불렸고 1969년에는 대중가수 패티김의 노래로 수도 서울의 발전상을 찬양하는 〈서울의 찬가〉(1969, 길옥윤 작사·작곡)가 대중적 인기를 얻으며 불리기도 했다.

다음은 1953년 〈대통령 찬가〉(황인호 작사, 김대현 작곡)의 악보와 가사이다.[177]

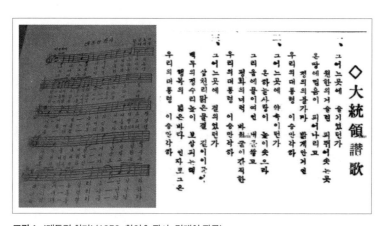

그림 1 〈대통령 찬가〉(1953, 황인호 작사, 김대현 작곡)

.......

177 「大統領讚歌」, 『경향신문』, 1953.8.15; 방건영 엮음, 『위인 이야기 리승만 대통령』(상편),

이렇듯 남측의 음악에서 '송가'의 사례는 찾아보기 힘들지만 '찬가'는 독재 정권 시절에 정치선전용 음악으로 활용된 측면이 적지 않다. 1987년 민주화 운동의 성과로 대통령 직선제가 이루어진 이후 정부에서 새롭게 취한 조치 가운데 하나가 정부 행사에서 '대통령 찬가' 연주를 없애는 것이었다는 사실이[178] 이를 방증할 것이다. 민주화와 사회 전반의 개인주의화, 자유주의화가 본격화된 1990년대 이후 남측의 음악에서 '찬가'는 종교 의례용 맥락 외에는 사실상 자취를 감추게 된다. 물론, 〈애국가〉를 비롯해 〈삼일절 노래〉, 〈광복절 노래〉 등 역사적 사실이나 역사적 인물의 행적을 기념하는 다양한 행사용 음악이 남아 있지만, '찬가'라는 명칭을 앞세우는 경우는 거의 드물다.

3. 예술성과 내용성을 겸비한 국가적 지향의 노래

분단 이후 북측에서 '찬가'와 '송가'는 초기부터 함께 쓰였으나 현재 문학예술개념으로 굳어져 쓰이는 것은 '송가'다. '찬가'는 일반 보통명사로서만 쓰이고 있다. 두 단어가 뚜렷이 구분되지 않고 혼용되다가 북측의 맥락에 맞게 '송가'로 모여 개념화되었다. 처음으로 두 개념이 보이는 1958년 『문예소사전』을 보면 '찬가'와 함께 '송가' 대신 '송시'가 쓰이고 있다. 이 사전이 소련에서 발행된 사전

동양서적출판사, 1956.
178 「정부행사 대통령 찬가 없앤다. 단상도 상석 안 두고 모두 같게」, 『경향신문』, 1988.2.29.

을 번역한 것이고, 송시(頌詩)의 러시아어로 'ода' 영어로 'ode'가 함께 쓰여 있는 것을 볼 때 특별히 송시를 송가와 구분하고자 하지는 않은 것을 알 수 있다. 오드(ода/ode)를 우리말로 번역하자면 송시나 송가 두 가지 모두가 될 수 있기 때문이다. 여기서 송시와 찬가 두 단어의 정의 자체는 표기된 한자를 비교해도 그렇듯이(頌: 칭송할 송/기릴 송, 讚: 기릴 찬) 크게 다르지 않다. 송시가 본연의 역사적 기원에 충실해서 합창과 연관되었음을 말하고 있는 정도이다. 오드(ode)는 그리스어 'ōidē(노래)'에서 유래한 용어로서 처음에는 노래 자체였으며 합창의 형태를 띠었다. 하지만 찬가는 러시아어로 'гимн', 영어로 'hymnos'로 설명되면서 고대 희랍의 쓰임부터 19세기 쓰임의 변화까지 비교적 길고 중요하게 다뤄지고 있다. 이때의 찬가나 송시의 개념은 북측 고유의 맥락으로 개념화하기 이전 단계의 수입 양상을 보여주는 것이다. 이러한 '찬가'의 정의와 소개는 이후 지금까지 등장하는 북측 국어사전이나 문예사전에 나오는 '송가'와 오히려 비슷하기도 하다. 그리고 이후 1970년대, 1990년대 문예사전에서 등장하는 '찬가'는 시작품의 제목 〈찬가〉로 등장할 뿐이다. 어떻게 보면 수입된 '찬가'의 개념이 '송가'와 결합하고 문학예술개념으로서의 '찬가'는 사라졌다고 할 수 있다. 『문예소사전』에서 처음 등장하는 '찬가'의 예시는 〈쏘련국가〉와 〈인터나쇼날〉(인터내셔널가)이다. 이후 북측에 의해서 만들어진 사전의 찬가-송가 항목에서 〈쏘련국가〉는 완전히 사라졌지만, 소련과 중국의 사회주의 영향권에서 벗어나 주체를 강조했던 1960년대와 1970년대를 지나 1983년 『백과전서』에서는 사회주의 전통을 회복한다는 의미에서 〈인터나쇼날〉이 다시 '송가'의 예시로 등장하고 있다.

하지만 초기에는 위와 같은 노래들이 '찬가'로 취급되었음을 알 수 있다. 1960년『조선말사전』을 보면 '송가'와 '찬가'가 사실상 구분되지는 않는다. '송가'는 '공덕을 기리는 노래'로 '찬가'는 '찬양의 뜻을 나타내는 노래'로 설명되고 있을 뿐이다.

1960년대를 지나 1972년에 나온『문학예술사전』에서부터 문예 개념으로서 '송가'에 대해 정식화한 설명이 등장한다. 위에서 설명한 것과 같이 '찬가' 개념은 문학예술사전에서 등장하지 않고 '송가'에 합쳐진 것으로 볼 수 있다. 이 사전에서 국어사전, 문예사전을 통틀어 처음으로 '수령'이 언급되면서 '송가' 자체가 수령과 연관되어 설명되고 있다. '송가'를 수령과 수령의 영도로 이루어진 당과 국가의 업적을 칭송하는 노래로 설명하고 있다. 1967년 이후 본격화한 수령제 국가 건설 이후 북측만의 '송가'로 본격 개념화되는 모습을 보여주고 있다. 그러면서 음악 특징을 '웅장하고 장엄한 선률'로 구체적으로 설명하고 있으며, 부르기 쉽고 기억하기 쉬운 음조에 기초한다고 밝히면서 대중성, 즉 통속성을 강조하고 있다. 이는 높고 커다란 규모의 대상을 노래하는 송가의 큰 규모로서 웅장하고 장엄한 특징과 함께 통속성을 강조하는 사회주의 북한음악의 특징이 결합한 것으로 볼 수 있다. 음악 형식에서도 북한식 송가의 특징을 보이기 시작한다고 할 수 있다. 그리고 이 사전에서는 '송가'의 교양적 의의로서, 당의 유일사상으로 무장시키는 데 이바지함을 강조한다. 이는 교양적 의의로서 문학예술이 갖는 사상의식의 강조가 '송가'에서 특별히 강조됨을 보여주고 있는 것인데, 이는 1983년『백과전서』'교양' 항목의 사회교양자적 위치에 대한 강조로 계속 이어진다. 그리

고 북측에서 작곡된 북한음악이 송가의 예시로 처음 제시된다. 〈김일성원수에게 드리는 노래〉, 〈4천만은 수령을 노래합니다〉, 〈애국가〉가 그것인데, 수령이 송가의 중심이지만 조국에 대한 사랑을 노래하는 〈애국가〉도 송가로 취급되고 있음을 보여준다.

1982년 『학생문예소사전』을 보면 일반적인 설명과 함께 송가의 대상으로 김일성과 '당중앙'(김정일)이 등장한다. 이는 기존 송가의 대상으로서 수령 김일성과 함께 1980년 공식적 후계자가 된 김정일도 그러한 대상이 되었음을 보여주고 있는데, 1983년 『백과전서』에서도 같이 이어지고 있다. 그리고 송가의 예시로 〈김일성장군의 노래〉, 〈조선의 별〉, 〈수령님의 만수무강 축원합니다〉가 제시된다. 계속해서 송가의 개념을 확장하고 분명히 하게 되는데, 1983년 『백과전서』에서는 송가의 대상을 체계화한다. 첫째로는 수령과 당, 조국, 인민을 들고 있으며, 둘째로는 인물과 사건 등 일반적 송가의 정의에서 제시되던 대상을 추가한다. 물론 송가의 중요성은 첫 번째 대상, 특히 수령에 치우쳐 있다. 송가의 예시로 〈인터나쇼날〉, 〈조선의 별〉, 〈김일성장군의 노래〉, 〈김일성원수께 드리는 노래〉. 〈빛나는 조국〉, 〈인민공화국 선포의 노래〉, 〈수령님의 만수무강 축원합니다〉가 제시되는데, 이전에 없던 〈빛나는 조국〉, 〈인민공화국 선포의 노래〉가 추가되었다.

1991년 『문학예술사전』에서는 송가 양식과 송가의 역사적 특징을 체계화한다. 이전의 송가 양식은 고대 및 중세 시기 서양에서 들어온 큰 규모의 합창(관현악이 딸린)으로만 간단히 설명되었는데, 여기서는 그러한 형식과 함께 개별 악기로 반주하는 군중가요를 정식으로 추가하고 있다. 이는 북한음악의 특징이 1960년대 후반 70

년대 들어서면서 선율에 기초를 둔 명곡, 노래를 만들고 이것을 종자로 해서 다양하고 대규모의 양식으로 편곡, 확대해 나아가는 양식화된 모습에 따른 것이다. 그러므로 송가 역시도 큰 규모의 합창만이 아니라 간단한 인민적 양식인 가요형식으로 만들어지고 향유될 수 있음을 확정하고자 명시화한 것이다. 그리고 송가의 시대적 특징을 '고대', '18~19세기', '현재 북한'으로 나누어 고대에는 '신, 군인, 영웅'을 노래했고, 18~19세기에는 '사회적 문제'로 확대되었고, 현재 북한에서는 '수령을 중심으로 당, 조국, 인민'을 노래하는 것으로 설명하고 있다. 역사적 설명은 1958년 『문예소사전』, 1983년 『백과사전』에서도 있었지만, 현재 북한까지 연결해서 송가의 사회역사적 발전양상을 서술, 체계화한 것은 이 시기 사전에서 처음 엿보인다. 여기서는 송가의 예시로 〈마르쌔이애즈〉(라 마르세예즈La Marseillaise), 〈인터나쇼날〉, 〈김일성장군의 노래〉, 〈조선의 별〉, 〈김일성원수께 드리는 노래〉, 〈수령님의 만수무강 축원합니다〉, 〈애국가〉가 제시되는데, 이전에 없던 프랑스 혁명가 〈마르쌔이애즈〉가 추가되었다.

1999년 『문학대사전』에서는 '자주시대'(현재 북한)에는 송가의 주제가 '수령'임을 명시해서 강조하고 있으며 송가의 대상으로 수령님과 장군님(김정일)을 언급하며 김정일 관련 송가들이 추가로 제시되고 있다. 여기서는 송가의 예시로 〈호찐점령송가〉(호친 점령의 찬양, 18세기 로씨야시인, 로모노쏘브 작),[179] 〈김일성장군

.......

179 http://www.russiacenter.or.kr/rcc/sub04/sub03_view.asp?idx=194 (검색 2019.10. 9.) 참고.

의 노래〉, 〈수령님의 만수무강 축원합니다〉, 〈김정일장군의 노래〉, 〈친애하는 지도자동지 만수무강 축원합니다〉, 〈애국가〉가 제시된다. 2001~2005년 『조선대백과사전』은 기존의 1983년 『백과사전』, 1999년 『문학대사전』과 비슷하나 송가의 구분을 일반적 송가를 추가해서 역사적 송가와 대비시키고 있다는 점이 눈에 띈다. 일반적 송가는 '인물, 사건, 조국, 인민'의 업적을 기린다는 것이고 이와 층위를 달리해서 역사적 송가를 '봉건시대'와 '자주시대'로 다시 나누고 있다. 이러한 역사적 구분은 1991년 『문학예술사전』과 크게 다르지 않은데, 봉건시대는 제왕, 장수, 신성자, 사변을 다루었고, 자주시대(현재 북한)는 수령과 수령에 의한 당과 사회주의제도를 다룬다는 점이다.

이렇게 송가는 찬가와 함께 간단히 칭송하는 노래, 기리는 노래라는 뜻에 서양의 관현악이 딸린 대규모 합창이라는 느슨한 형식적 규정이 수입되면서 북한식의 송가로 개념화되었다. 처음에는 두 개념이 같이 쓰이다가 찬가가 송가의 개념으로 수렴되어 문학예술의 개념으로는 송가만이 쓰이고 있다. 내용에서는 '인물, 사건, 조국, 인민' 등을 칭송하는 일반적인 소재를 대상으로 하면서도 중요하고 기본이 되는 것은 수령과 수령에 의해 이룩된 당과 조국을 대상으로 한다. 이는 송가의 역사적 발전에 따른 것이며, 일반 사회주의, 나아가 주체 사회주의(자주시대)에 따른 것이라는 인식이다. 음악적 특징은 웅장하고 장엄한 선율이면서도 부르기 쉽고 기억하기 쉬운 음조에 기초한다는 통속성을 강조한다. 음악 양식에서는 간단한 절가 형태의 노래를 기본으로 할지라도 다양한 형식의 것으로도 편곡, 작곡 가능하다는 것이다.

다음은 가장 최근의 찬가인 2013년 『로동신문』 9월 11일자 〈조국찬가〉(2013, 집체 작사, 설태성 작곡)로서, 조국을 노래하는 송가로 분류된다.[180]

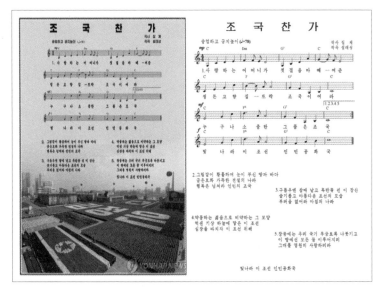

그림 2 〈조국찬가〉(2013, 집체 작사, 설태성 작곡)

2012년 『조선말련관사전』을 보면 '송가'를 공식적인 기념 노래의 '앤썸(anthem)'으로 번역하고 있으며 부분어와 결합관계를 볼 때 '수령에 대한 것'과 '일반적 의미'가 함께 쓰이나 맨 앞에 언급되는 것은 수령에 대한 연관으로서 송가의 용례와 권위를 보여주고 있다. 반면 찬가는 기독교의 찬송가나 찬미가와 근친성을 가지며 송가보다 일반적인 의미로 쓰이고 있다. 하지만 특히 문학예술의

·······
180 「조국찬가」, 『로동신문』, 2013.9.11. p.1.

실제 쓰임에서는 송가보다 훨씬 적어서 개념어로서 송가가 찬가를 대체하고 있는 것으로 보인다.

4. 예술성과 실용성(내용성)의 다른 미학적 평가

남북에서 찬가와 송가의 개념은 보통명사로서 '칭찬하고 기리는 노래'라는 점에서는 같으나 그 중요성이나 의미에서는 큰 차이를 보이고 있다. 북측에서는 주로 '찬가'보다 '송가'가 음악 양식으로 개념화되어 쓰이고 있으며 남측과 다르게 종교적 의미가 없다. 그리고 오히려 수령과 당, 조국을 다룬다는 점에서 내용미학의 관점이 반영되어 예술성이 높은 것으로 취급된다. 사회주의 사실주의를 바탕으로 하는 북측 음악은 현실과 유리된 예술성과 현실을 담아내는 실용성의 구분이 없다. 예술성과 실용성(내용성)은 통합된 것이다. 반면 남측에서는 종교라는 의례에서 절차적 기능을 담당하고 있는 '찬가'나 '송가'를 예술성이 떨어지는 기능음악, 실용음악으로 취급하고 있다. 특히 '찬가'가 독재정권 시절 정치선전용 음악으로 활용된 측면에 대한 암묵적 비판과 성찰 속에서 이 용어를 금기시하는 면이 있다. 하지만 북한의 '송가' 역시 정치 선전이나 종교적인 의미와 무관하지 않다는 점에서 남측의 찬가와 비슷한 맥락에 있다고 할 수 있다.

참고문헌

1. 남한

『두산백과사전』, https://terms.naver.com/list.nhn?cid=40942&categoryId=40942

『찬미가』, 1892.

『찬양가』, 1894.

「大統領讚歌」, 『경향신문』 1953.8.15.

「정부행사 대통령 찬가 없앤다. 단상도 상석 안 두고 모두 같게」, 『경향신문』 1988.2.29.

방건영 엮음, 『위인 이야기 리승만 대통령』(상편), 동양서적출판사, 1956.

이영철 책임주필, 이희승 책임감수, 『학생조선어사전』, 을유문화사, 1947.

한국문학평론가협회, 『문학비평용어사전』, 국학자료원, 2016; https://terms.naver. com/list.nhn?cid=60657&categoryId=60657

한글학회, 『큰 사전』, 을유문화사, 1957; https://www.hangeul.or.kr/modules/doc/ index.php?doc=page_40&___M_ID=189

2. 북한

「조국찬가」, 『로동신문』 2013.9.11.

『광명백과사전6: 문학예술』, 평양: 백과사전출판사, 2008.

『문학예술대사전(DVD)』, 평양: 사회과학원, 2006.

『전자사전프로그람《조선대백과사전》』, 평양: 백과사전출판사·삼일포정보센터, 2001~2005.

『조선말대사전(증보판)』(1)(2)(3)(4), 평양: 사회과학출판사, 2017.

『조선말련관사전』, 평양: 조선출판물수출입사, 2012.

『현대조선말사전(2판)』(상)(하), 평양: 과학,백과사전출판사, 1981.

과학,백과사전출판사, 『백과전서』(1)(3), 평양: 과학,백과사전출판사, 1982.

금성청년출판사 문예도서편집부, 『학생문예소사전』, 평양: 금성청년출판사, 1982.

사회과학원 문학연구소 편찬, 사회과학출판사 어문편집부 편집, 『문학예술사전』, 평양: 사회과학출판사, 1972.

사회과학원 언어학연구소, 『조선말대사전』(1)(2), 평양: 사회과학출판사, 1992.

사회과학원 언어학연구소 편찬, 사회과학출판사 어문편집부 편집, 『조선문화어사전』, 평양: 사회과학출판사, 1973.

사회과학원 엮음, 『문학대사전』(1)(2)(3)(4), 평양: 사회과학출판사, 2000.

사회과학원 주체문학연구소 편찬, 과학백과사전종합출판사 문학예술편집부 편집, 『문학예술사전(상)』, 평양: 과학백과사전종합출판사, 1988.

_____, 『문학예술사전(중)』, 평양: 과학백과사전종합출판사, 1991.

_____, 『문학예술사전(하)』, 평양: 과학백과사전종합출판사, 1993.

엘. 찌모페예브·엔. 웬그로브, 『문예소사전』, 최철윤 옮김, 평양: 조쏘출판사, 1958.

조선민주주의인민공화국 과학원 언어문학연구소 사전연구실 편찬, 『조선말사전』, 평양: 과학원출판사, 1960.

3. 해외

http://www.russiacenter.or.kr/

천재

홍지석 단국대학교

1. 식민지 조선의 '천재'

해방 이전 다수의 식민지 조선 지식인과 예술가들은 위대하고 독창적인 예술을 '천재'의 산물로 여겼다. "뭉크의 천재는 드디여 경련에서 유동하야 나오는 듯한 단순한 흑색 선을 창조하얏"고 "이러한 선은 실노 생명의 본질을 창조하고" 있으며 "생명의 감정을 상징하고"[181] 있다는 식이다. 이렇게 "생명의 본질을 창조"[182]하는 '천재'는 타고난 재능, 또는 고유한 소질로 여겨졌다. 즉 1920~1930년대에 "시인은 공부를 해서 되는 것이 아니다"[183]는 말이 널리 회자됐다. 많은 사람들이 천재란 습득되는 것이 아니며 따라서 천재는 문화보다는 자연에 속한다고 생각했다. 여기서 더 나아가 '자연으로서의 천재'는 종종 민족의 자연에 뿌리내린 것으로

......

181 심영섭, 「아세아주의미술론(12)」, 『동아일보』 1929.9.3.
182 위의 글.
183 박세영, 「문학과 천재론」, 『동아일보』 1937.11.5.

설명됐다. 이를테면 1921년 『동아일보』에 실린 「예술과 민족성」이라는 글의 필자는 민족의 예술이 "그 천부한 재능에 기인하는 바는 물론이어니와 그 역사와 지리적 환경의 영향을 수(受)하는 것이 또한 사실"이라고 주장했다. 가령 희랍민족의 '예술적 천재'는 "그 천부한 재능에 기인하얏거니와 그 명미(明美)한 자연에게 영향된 바 적지 아니하다"[184]는 것이다. 이를 통해 「예술과 민족성」의 필자는 "민족의 자연에서 길러져 그 결과로서 민족의 정신을 표현"하는 '천재의 민족성'[185]을 피력했다.

식민지 조선에서는 천재란 이렇듯 타고난 것일 뿐 아니라 '양질 유전'하는 것이라는 견해가 널리 유행했다. "예술음악의 천재는 유전하는 경우가 많다"[186]는 식이다. 이렇게 천재가 유전한다는 견해는 천재 개념을 '피'와 연관시키는 견해와 맞닿아 있었다.

"대대로 혈관에 슴여내려온 오천년의 빛나는 문화의 전통을 유산으로 혈관 속 깊이 감춘 채 빛을 발하지 못하든 천재들을 조선의 방방곡곡을 더듬어 찾는 본사의 봉화에 때와 기회를 못 얻음을 탄식하든 천재들을 작약케 하야"[187]

주지하다시피 '피'는 '열(熱)'을 지닌 것이기에 '천재'는 예술에

........

184 「예술과 민족성」, 『동아일보』 1921.6.3.
185 사사키 겡이치에 따르면 '천재의 민족성'이라는 주제는 괴테와 헤르더로 대표되는 독일 질풍노도 운동에서 유래한다. 사사키 겡이치, 『미학사전』, 민주식 역, 동문선, 1995, pp.142-144.
186 최여구, 「유전학과 우생론(10)」, 『동아일보』 1930.9.23.
187 「학생작품전 금일심사」, 『동아일보』 1935.9.16.

적용될 때 상황에 따라 뜨거워지거나 냉각될 수 있는 "열정"이나 "정열"을 함의했다.[188] 흥미로운 것은 천재 개념이 빈번히 생동하는 유년(幼年)에 덧붙었다는 점이다. 당시 매체에서는 "7세의 천재화가"[189] "천재 바욜리니스트 6세동(六歲童)"[190] 같은 제목을 단 기사를 어렵지 않게 찾아볼 수 있다. 17세기에 뒤보스는 "천재가 젊어서 나타난다"[191]고 했는데 이런 인식은 식민지 조선사회에서도 폭넓게 나타난다. 자연스럽게 '천재'는 당시 예술교육 담론의 중요한 이슈가 됐다.

그런데 식민지 조선의 지식인들이 "천재는 타고나는 것"이라고 말할 때 그 선천성은 가장 공평하게 분배된 능력의 선천성이 아니라 편파적인 능력의 선천성을 뜻할 때가 많았다. 즉 천재 개념은 '전(全)인격'의 빼어남을 지칭하기보다는 특정 분야에 뛰어난 적성, 소질, 특재(特才)나 특장(特長)을 지칭하는 경향이 있었다. 그런데 '특재'의 소유 여부는 직접 해보지 않으면 알 수 없다. 천재라는 선천적 능력은 후천적으로밖에 인식할 수 없다는 것이다.[192] "인간 누구에게나 각기 어떤 방면에 특장이 있다"는 식의 발언도 찾아볼 수 있다. 예컨대 '京西學人'이라는 필명을 지닌 논자는 1922년에 발표한 글에서 "내가 무엇을 가장 잘하나하는 잘한다는 것이 그 방면에 대한 그 사람의 천재"라고 주장하면서 누구에게나 각기 어떤 방면에

<hr />

.......

188 유진오, 「천재교육에 대한 만감」, 『삼천리』 4(7), 1932, p.14.
189 「홍역을 알코 누워잇는 7세의 천재화가」, 『동아일보』 1935.1.27.
190 「천재 바욜리니스트 육세동(六歲童) 백고산 군」, 『동아일보』 1936.7.10.
191 사사키 겡이치, 『미학사전』, p.146.
192 위의 책, p.147.

특장이 있고 그 특장 중에 "천인지상, 혹은 만인지상 뛰어나는 자를 천재라는 것"[193]이라고 힘주어 말했다. 따라서 '숨은 천재'를 찾아내 그 능력을 길러주는 일이 예술교육의 중요한 과제로 부상했다.

2. 숨은 천재

1929년 이은상이 '천재의 출현'으로 격찬했던[194] 이광수가 1932 년에 직접 '천재교육'에 대해 자신의 의견을 피력했다.

아모리 선천적으로 才操를 타고 낫드래도 발휘할 기회를 주지 안으면 천재가 되기 어려운 줄 압니다. 나는 내 자식이 천재라면 그 아희의 조화하는 것을 알어가지고 말을 뵈울 때부터 가라처 주고저 합니다. 내 아들이 지금 여섯 살 됏는데 그림을 아주 조화하며 그리기도 괜찬케 그립니다. 그리고 때때로 노래도 짓느라고 합니다. 노래짓는 것은 아마 지난 가을에 그애가 병원에 입원햇섯는데 잠재우기 위해서 내가 겻혜 안저 잠재우는 노래를 지어서 불어주엇드니 그것을 본 밧은 모양갓습니다. 여하간 적어도 소학교를 졸업할 때면 자기의 전문할 것을 작정해야 할 줄 압니다. 이상에도 말햇거니와 조선갓흔 교육제도 아래서는 더욱히 가정의 지도가 천재를 발휘식히는데 몹시 필요할 줄

........
193 京西學人, 「문학에 뜻을 두는 이에게」, 『개벽』 21, 1922, pp.13-14.
194 이은상, 「10년간의 조선시단총관(3)」, 『동아일보』 1929.1.15.

압니다.[195]

이광수의 텍스트는 가정교육을 통해 숨은 천재를 발휘시키는 문제를 다루고 있다. 그것은 동시에 자기의 "전문할 것", 곧 직업 선택과 직결된 문제이기도 했다. 이와 마찬가지로 학교교육에서도 "학생의 특질"을 우선시할 것에 대한 요구가 제기됐다. 유진오에 따르면 "학생의 특질을 무시한 교육은 왕왕 멍텅구리를 제조"하는 문제를 야기했다. "예술에만 특재를 가진 학생은 다른 학과의 강제주입에 의하야 그 특재를 상실하고 예술에 대한 정열을 냉각식혀 버리는 수가 잇다"[196]는 것이다. 물론 천재를 지닌 '숨은 재원'을 찾아내는 일은 쉽지 않다. 1926년 1월 3일자 『동아일보』에 실린 「신춘 악계 숨은 재원(11) 장래 크루소의 최순복양」이라는 기사는 배화고등보통학교에 다니는 "년급은 비록 엿흐고 나희는 어리나 그의 뛰여나는 선텬적 악재(樂才)는 그가 현재 련습하는 '테널'과 '쏘푸래노'에 드러나는" 최순복을 주목했다. 이 "눌넬만한 예술덕 텬재"를 지닌 최순복을 가르치는 일반 선생들은 그가 "놋치만안코 계속하면 반드시 성공을 하여도 크게 할줄을 든든히"[197] 믿었다.

물론 이런 노력에도 불구하고 성과는 만족스럽지 않았다. 다수의 식민지 조선의 지식인들은 숨은 천재를 찾아내 제대로 길러내지 못하는 현실을 안타까워했다. 이를테면 1925년에 주종건은 이렇게 한탄했다. "무명한 천재가 교육을 바들만한 실력을 가지지 못한 무

.......

195　이광수, 「천재적 재능과 교육」, 『삼천리』 4(7), 1932, p.14.
196　유진오, 「천재교육에 대한 만감」, 『삼천리』 4(7), 1932, p.14.
197　「신춘악계 숨은 재원(11) 장래 크루소의 최순복양」, 『동아일보』 1926.1.3.

산자의 지위에 출생되엇다는 우연한 사실 하나로 스스로 하소연 할 곳도 업시 씨러진 수가 멋멋이나 되며 인류의 문명-행복이 沮害된 것이 얼마나 됨을 일일이 헤아릴 수가 업슬 것이다. 이것이 얼마나 큰 불행사인가?[198] 게다가 '숨은 천재'를 찾는 노력은 뜻밖의 문제도 야기했다. 숨어있는 천재(가 발휘되는 날)를 기다리면서 소질 없는 분야에 자기의 미래를 거는 사람들이 등장했던 것이다." 박세영에 따르면 "어떤 부분에 투족하고도 무발전, 무향상으로 일관하는 예"가 흔하며 문학에서 이른바 '만년문학청년'이란 말은 그런 현상을 지칭한다는 것이다. 그는 만년문학청년들에게 이렇게 충고했다. "암만 베러야 식도로밖에 못쓸 것을 어떠케 면도로 대용할 수 잇을 것인가....자기자신의 소질이 잇느냐 없느냐를 아는 사람이 오늘에 잇어선 가장 지혜로운 사람일 것이다."[199]

박세영의 충고는 '숨은 천재'를 찾는 일이 일종의 보물찾기처럼 될 것에 대한 우려를 드러낸다. 그러나 반대편에서 천재를 알아보지 못하는 현실의 한계를 개탄하는 이도 존재했다. 1926년에 김안서는 이렇게 말했다. "책을 멧권 출판이라고는 하엿스나 세상은 조곰도 그의 천재적가치를 돌아보지 아니할 뿐 아니라 빈궁은 여전히 그를 괴롭혔다."[200] 어떤 경우든 '천재'의 이상은 예술가를 사회적 표준에 동떨어진 특이한(abnormal) 인간으로 내모는 경향이 있었다. 1930년에 이익상과 현진건은 자신의 소설이 흔하게 발견할 수 있는 보통인들을 다룬다면서 "천재, 미인, 영웅 등은 취급하지 않는

........

198 주종건, 「현대의 교육과 민중」, 『개벽』 58, 1925, p.16.
199 박세영, 「문학과 천재론」, 『동아일보』 1937.11.5.
200 김안서, 「작가와 운명」, 『동아일보』 1926.11.7.

다"[201]고 강조했다.

3. 천재의 병리학

1936년 안종일이라는 필자가 「광인, 범인, 천재」라는 글을 발표했다. 그에 따르면 천재는 한 시대에 2~3인이 배출되기도 하며 혹은 없기도 하는 '인중(人中)의 신(神)'이라고 칭하는 자들로 '범인(凡人)'과 정신병자의 "중간에 위치한 특이한 존재"라고 주장했다.[202] 천재(天才), "적어도 특정형의 천재 중에는 정신병, 특히 정신변질적 중간상태에 있는 것이 결정적으로 만타"는 것이다. 천재를 정신병과 결부시킨 안종일의 견해는 그 자신도 인정하고 있듯 19세기 이탈리아에서 정신과 의사로 활동하며 『천재와 광기』(1864), 『천재적 인간』(1877)을 발표했던 롬브로소에서 유래한다. 롬브로소는 천재를 정신병과 연결하는 생각을 확산시킨 인물로 그의 이름과 천재관은 이미 1920년대부터 식민지 조선사회에 널리 알려져 있었다.[203]

1925년 『동아일보』에 「예술질병설」을 발표한 필자에 따르면 "문사니 미술가니 하는 직함이 붓튼 인사로 상식결핍은 물론이고 병적으로 탈선하는 이가 만흔 것은 이태리의 롬브로소의 천재론이 아니라도 알 것"이다. 그는 탈선의 사례로 바이런, 포, 니체와 모파

.......

201 이익상, 현진건 등, 「내 소설과 모델」, 『삼천리』 6, 1930, pp.67~68.
202 안종일, 「광인, 범인, 천재(1)」, 『동아일보』 1936.5.15.
203 「예술질병설」, 『동아일보』 1925.4.19.

상, 오스카 와일드와 베를렌, 아리시마 다케오 등을 열거한 후 "요 모양으로 세상인의 눈으로 볼때에는 불미한 점이 진열된다"고 주장했다. 하지만 그는 예술을 질병의 소산으로 간주하는 견해에 전적으로 동의하지는 않았는데 왜냐하면 그가 보기에 위대한 예술은 "감정의 최대고조에서뿐 생기게 되기 때문"이다. 그에 따르면 "예술가에게 상식적 행동을 요구함은 결국 예술의 평범화를 희망하는 것이며 퇴화를 의미하는 것이나 마찬가지"[204]이다.[205] 이러한 견해는 "모네, 세잔느, 피사로 등의 작품은 비정상성 때문에 주목받은 사람들의 작품들이며 그들은 작품의 비정상성 때문에 미술가가 될 수 있었던 사람들이다"[206]라는 챔버스의 주장과 궤를 같이 하는 것으로 식민지 시대 여러 예술가들이 이러한 주장에 동조했다. "예술가는 천재요, 천재는 병적이니 이 병적정감에서 나오는 모든 사행과 절제력의 부족에 대하야 관대하기를 요구하는"[207] 이들이 존재했다는 것이다. 예컨대 김기림은 "포에시는 현대의 대중의 지극히 현실적인 눈에서는 아마 아라비아의 동혈(洞穴)처럼 영구히 닷겨잇다"면서 "그것을 자기의 것으로 할 수 있는 것은 오직 예외적인 천재, 혹은 광인이나 그것에 유래한 병적감수성의 소유자들 뿐인지도 모른다"[208]고 썼다.

.......

204 위의 글.
205 1949년에 주요섭은 소설가가 되기를 원하는 천재에게 "너무 작법에 제한되지 말라"고 충고하며 "천재는 법을 초월하여야 위대해지는 법"이라고 주장했다. 주요섭, 「이무영 저(著) 소설작법」, 『경향신문』 1949.9.26.
206 F. P. 챔버스, 『미술: 그 취미의 역사』, 오병남·이상미 역, 예전사, 1995, p.269.
207 「예술가는 감정의 치아(稚兒)인가」, 『동아일보』 1935.7.14.
208 김기림, 「현대시의 전망, 상아탑의 비극(1)」, 『동아일보』 1931.7.30.

물론 병적인 상태를 거부하고 예술에 건전한 인격을 요구한 이들도 존재했다. "진실로 공부보다도 천재보다도, 글 잘 짓는 것보다도 필요한 것이 잇스니 그것은 곳 건전한 인격"[209]이라는 주장이 일찍부터 제기됐다. 현상윤은 "물론 예술에는 천재가 필요하지만은 천재 이외에 필요한 것은 성의오, 수양이오, 노력이다"[210]라고 주장했다. "예술가는 감정에 사로잡힌 치아(稚兒)가 아니"며 "오성에 의한 시대감각의 처리자여야 한다"[211]는 주장을 참조할 수도 있다. 특히 주관보다는 객관을 중시하는 리얼리스트들 가운데 일부는 천재 개념 자체를 부정하기까지 했다. 일례로 1938년에 김오성은 이렇게 썼다.

종래의 예술은 무엇보다 예술적 천재의 인스피레슌을 중요시하엿다. 그것은 예술을 오즉 예술가의 두뇌적산물로서 알어 왓든 까닭이다. 그러나 리얼니즘은 그러한 천재적 인스피레슌을 인정치 안는다. 왜 그러냐 하면 어떠한 천재의 예술적 영감도 유동하는 현실을 반영함에는 한갓 허망한 일이므로써이다. 그러므로 리얼니즘에 잇어는 작가의 재능은 위대한 공상적 두뇌를 소유한 자보다 차라리 역사가적 누뇌를 소유한 자에서 구해야 한다. 역사가가 부절히 계기하는 사실을 그대로 기록함과 같이 작가는 시각적으로 변화, 유동하는 현실을 잇는 그대로 기록했으면 그뿐이다. 오즉 역사가와 문학자와의 차이는 역사가는

.......

209 京西學人, 「문학에 뜻을 두는 이에게」, 『개벽』 21, 1922, pp.13-14.
210 현상윤, 「문단에 대한 요구, 생활에 접촉하고 수양에 노력하라」, 『동아일보』 1922.1.2.
211 「예술가는 감정의 치아(稚兒)인가」, 『동아일보』 1935.7.14.

이미 완결된 사실만을 서술적 방법으로 기록함에 반하야 문학자는 계기되면서 잇는 사실을 형상적으로 묘사하는 것이다. 그러나 역사가와 문학자는 그 기록하는 방법이 다를 뿐이오, 사상(事象)을 작가의 주관을 떠나 객관적으로 반영함에는 동일한 태도라 할 것이다.[212]

4. 뉴미디어의 천재론

위에서 김오성은 "사상을 작가의 주관을 떠나 객관적으로 반영하는" 리얼리즘을 위해 예술가는 "천재적 인스피레슌을 인정치 안는다"고 주장했으나 반대로 객관적으로 기록하는 뉴미디어를 예술로서 자리매김할(또는 끌어올릴) 것을 원했던 이들은 '천재적 인스피레이슌'을 적극 긍정, 수용하는 길을 택했다. 즉 "조선 영화의 건전한 발전을 위하야 기술과 더불어 예술을"[213] 다뤄야 했던 영화인들이 존재했다. 예컨대 주영섭은 이른바 영화예술이 종합성을 요구한다고 주장했다. 그에 따르면 영화예술의 종합성은 두 가지 의미를 내포하는데 하나는 제작과정의 종합성이고 다른 하나는 구성요소의 종합성이다. 그는 제작 과정의 종합성이 "예술가의 고립을 불허하고 분업을 요구하며" 구성요소의 종합성은 '예술의 고립성을 부정한다"고 주장했다. 이로써 과거의 계급사회에서 문학, 회화, 음

........
212 김오성, 「현대문학의 정신(3)」, 『동아일보』 1938.2.10.
213 임화, 「조선영화발달소사」, 『삼천리』 13(6), 1941, p.205.

악을 갖지 못했던 대중은 '종합형식'인 영화예술의 감상을 통하여 "모든 예술을 가질 수 잇게 되었다"고 그는 주장했다. "계급과 연령의 차별 없이 모든 사람이 같은 예술을 감상할 수 잇다는 것은 인류가 처음 가지는 문화형태"라는 것이다. 이렇게 종합성에서 영화예술의 가능성을 찾는 영화인은 "종합하는" 능력을 강조할 수밖에 없다. 그는 이렇게 썼다.

> 영화예술의 비평의 기준은 예술성이다. ...젊은 영화예술도 천재를 요망한다. 영화가 구하는 천재는 재능의 종합체인 안삼블이다.[214]

물론 이렇게 '안삼블'을 영화예술이 요구하는 천재성으로 볼 경우 예기치 않던 문제가 발생할 수 있다. 김유영에 따르면 여러 사람이 분업적으로 할 일을 한 사람이 어떠한 순조로운 기술적 수련도 없이 "죄다 혼자 도맡아서 해버리려는 영화인을 우리 조선영화계에서 흔히 보게 된다"는 것이다. 이런 현상을 두고 그는 "천재는 광인과 가장 가깝다고 하니까 최근에 천재가 되려는 광인이 만어젓는지"라고 비판했다. 김유영이 보기에 천재, 곧 "적어도 한 사람 이상의 일을 하는 인간"은 매우 드물다. "형식으로서 내용을 무시 자유자재할 수 잇는 참으로 마법사에 가까운 기술적 경험을 가지고 잇으며 또는 수많은 작가 가운데 하나나 둘이나 하는 천재적 연출자만이 그러한 특수행동을 각극한다"는 것이다. 따라서 천재인양 하

.......
214 주영섭, 「영화예술론(완)」, 『동아일보』 1938.9.20.

는 것보다는 천재 아님을 자각하는 일이 영화발전에 필요하다고 김유영은 판단했다. 천재 아닌 영화인은 자중해야 한다는 것이다. 그는 "천재 아닌 영화인이 자중하지 않으면 봉변을 당할 것은 불가피한 것"이라고 경고했다.[215]

5. 지능검사와 천재의 세속화

현대의 천재 연구는 "천재를 과학적, 사회적인 사상으로서 객관적으로 포착함으로써 문제를 새로운 각도에서 다시 보려고"[216] 하는 특성을 갖는다. 이러한 흐름을 보여주는 초기 사례로는 1930년에 발표한 주요섭의 글이 있다. 그는 여기서 "삐네이시몽 지능측정 스탄포드 개량준을 창립하여 전세계 지능측정계의 거성이 된 털맨씨의 조사연구"에 주목했다. 그에 따르면 털맨은 여러 학교 학생 905명을 무작위 샘플로 삼아 IQ(지능비) 분포를 나타내는 표를 얻었는데 여기서 IQ100을 보통으로 잡고 100에서 이하이면 차차 저능에 가까워지고 100에서 위로 올라갈수록 차차 천재에 가까워진다. 표를 통해 우리는 "사람의 지능에 잇서서도 천재와 천치는 소수이고 대다수는 보통의 지능을 소유한다"는 것을 알 수 있다는 것이 그의 주장이다.[217]

.......

215 김유영, 「겸양하는 천재주의-일인 삼역, 원작, 각색, 연출을 버리라」, 『동아일보』 1937.8. 29.
216 김문환 편, 『미학의 이해』, 문예출판사, 1989, pp.154-155.
217 주요섭, 「시험철폐와 그 대책(13)」, 『동아일보』 1930.11.6.

그러나 주요섭이 소개한 지능검사는 꽤 오랜 기간 크게 주목받지 못했다. 남한에서 정범모가 1956년에 발표한 글에 따르면 "우리나라에서는 엄밀한 의미에서의 지능검사가 쭉 없다가 겨우 금년에 들어와서 몇 개 생긴" 상태이다. 그는 객관적 지능검사의 필요성을 다음과 같이 역설했다.

그림 3 주요섭이 소개한 털맨(Lewis Terman)의 지능분포도(출처: 『동아일보』 1930.11.6.)

한 사람의 머리 좋은 정도를 정확히 알아내야 할 필요는 사회활동의 여러 면에서 강하게 나타나곤 합니다. … 내 아들이 정말 천재인가? 이 아이가 대학공부를 넉넉히 해낼까? 이 아이는 날마다 성적이 나쁜데 정말 바보인가? …잘못 판단하여 천재를 범용으로 취급하여 썩혀두게 되는 것, 도저히 감당할 수 없는 대학공부에 바보를 얽어매두는 것, 다 개인적·사회적 불행이고 손실입니다.[218]

지능검사가 생활화된 1950년대 후반[219]부터 남한사회에서 IQ와

.......
218 정병모, 「지능검사라는 것-판단의 부정확은 사회적 불행(상)」, 『동아일보』 1956.11.6.
219 1971년의 신문기사에 따르면 1947년 미군정청 고문관이었던 염광섭 박사가 이대 박상인 교수와 함께 만든 정신검사가 최초의 것이나 활용되지 않았고 1954년 서울대 이진숙, 고순덕 교수가 미육군의 것을 조정한 장정집단지능검사를 만들어 이것을 한동안 육

천재 개념은 한 데 얽혀 큰 인기를 누렸다. 1960년대에는 1,000명에 1명꼴로 있는 IQ 140 이상의 천재 아동을 위한 전인교육의 필요성이 제기됐다.[220] 그런데 이러한 접근은 결정론적인 관점을 고착시키며 천재를 질(質)이 아닌 양(量)의 문제로, 또는 정도의 문제로 깎아내리는 경향이 있다. 이를테면 1970년대 한국사회에서는 괴테와 파스칼 같은 대천재들의 IQ가 180이라는 설이 인구에 회자됐다.[221] 그런 까닭에 사사키 겡이치는 지능지수라는 척도가 "천재가 세속화된 총마무리"[222]라고 주장했다. 간혹 "천재에 대해선 IQ 측정 자체가 곤란하다"[223]는 식의 반론이 제기됐으나 큰 호응을 얻지 못했다. 이런 세속화 분위기 속에서 남한 사회에서 예술비평 개념으로서 '천재' 개념의 위상은 크게 흔들렸다. 또는 한꺼번에 너무나 많은 천재들이 출현했다. 1998년에 미술비평가 이주헌은 천재의 시대가 가고 스타의 시대가 오고 있다고 주장했다.

고대와 중세에 영웅이 있다면 근세와 근대에는 천재가 있고 오늘날에는 스타가 있다. 스타는 영웅과 천재의 계보를 이르며 현대문화의 패자로 군림하고 있으나 영웅처럼 당대와 미래 모두로부터 찬양을 받는 존재도 아니고 천재처럼 당대로부터는

........

군논산훈련소에서 사용했으며 상업용으로 최초의 것은 정병모 교수가 1955년에 제작한 간편지능검사이다. 「IQ가 높다 낮다, 두뇌인간 발견에의 몸부림 지능지수」, 『동아일보』 1971.7.17.

220　「천재라는 아동을 어떻게 지도할 것인가」, 『동아일보』 1967.2.23.
221　「지능지수 인간의 성패와 무관」, 『동아일보』 1973.3.26.
222　사사키 겡이치, 『미학사전』, p.142.
223　「IQ 머리 좋은 자녀를 만들려면 백과(百科)」, 『동아일보』 1973.4.2.

배척받았으나 미래로부터 존경을 받는 존재도 아니다. 오로지 당대로부터 찬양을 받고 당대에 사라진다.[224]

6. 사회주의 예술의 천재

1942년에 발표한 『공예미학』에서 일본미학자 야나기 무네요시는 비범한 천재와 평범한 민중을 구별하는 접근을 반대했다. 그가 보기에 개인을 주장하는 것, 위대한 개성을 찬미하는 일, 천재를 구가하는 일은 모두 그 자체로는 잘못이 아니나 그것이 "천재 아닌 대중에 대한 부정을 의미한다면" 중대한 착오가 된다. "천재를 찬미하는 일은 민중을 등한하게 여기는 경향이 따르게 된다"는 것이다. 천재에 의존하는 미술은 결과적으로 "민중과 미와의 사이를 멀어지게 했을 따름"이라는 것이 그의 판단이며 그는 이것을 "근세가 빚어낸 커다란 손실"로 간주했다.

야나기의 주장은 '천재'가 개인과 집단, 미와 민중 사이에서 유동하는 개념임을 일러준다. 무엇보다 '천재'가 개인의 타고난 재능, 또는 고유한 소질을 의미하는 한 그것은 사적 소유를 금기시하는 사회주의 체제 북한에서 예술비평용어로 적극 사용되기 어려웠다. 이를테면 『조선미술사개요』에서 이여성은 종래의 부르주아 미술사가 '천재들의 창조', '선발된 자들의 영감', '우수한 인종들의 감성' 등으로 미술을 하나의 신비한 현상으로 간주하여 "그 변화발전

.......

224 이주헌, 「미술로 보는 21세기(41)-스타의 탄생」, 『한거레신문』 1998.5.14.

을 불가지의 것으로 만들어" 버리거나 "극히 표면적이요, 형식적인 양식론적, 유형론적 방법으로서 시대, 개인, 혹은 지방특성을 분류, 설명하는데 그쳤다"고 주장했다. 미술사를 천재들의 역사로 기술할 경우 "미술의 발전과정은 사회생활과 분리된 우연이고 고립적이고 비법칙적인" 것으로 "필연적계기로 연쇄(連鎖)되어 있는 것이 아니라 오직 연대와 지방을 달리하는 미술현상의 퇴적(堆積), 나열밖에는 아무것도 아닌 것"으로 될 것이라는 게 그의 판단이었다. 따라서 천재를 찬미하는 미술사 서술은 "모든 미술현상들의 이면(裡面)에 엄숙히 존재하는 내재적 연관성, 합법칙성을 거부"하며 "그것을 분석, 유출할" 수 없다고 그는 주장했다.[225]

그런가 하면 윤복진은 1957년에 시의 새로운 형식의 탄생은 "어느 한 천재 시인의 머리에서 짜낸 고안이 아니"라고 주장했다. 새로운 형식이란 "그 시대의 많은 시인들이 자기가 생활하는 시대를 표현하기 위하여 진행한 장기적인 창작의 실천과 그 시대의 사회적 풍조로 형성된 것"이라는 게 그의 판단이었다.[226] 하지만 이 개념이 수령에 적용될 때는 사정이 다르다. 해방 이후 북한에서 천재는 레닌과 스탈린, 그리고 김일성과 김정일을 수식하는 단어로 주로 사용됐다. 다음은 그 사례들이다. "모든 선량한 사람들의 노력을 참다운 세계건설에도 지향하게 하며 모든 개인의 天稟(천품)을 그 목적에 집중시키는 레-닌의 천재는 뽀고진의 묘사가운데서 주요한 특징으로 되고 있다"[227], "스딸린 스승을 묘사하는 우수한 서정시편

225 리여성, 『조선미술사개요』(평양: 국립출판사, 1955, 영인본), 한국문화사, 1999, p.8.
226 윤복진, 「동요에서의 민족적 형식문제」, 『조선문학』 1957.1, p.147.
227 니꼬라이·오첸, 「소베트 희곡의 주인공」, 한상노 역, 『문학예술』 1949.3, p.39.

들은 천재성과 보통성이 결부되어 있으며 인민의 욕망을 잘 리해하는 그리고 친부친과 같이 그것을 고려하는 스딸린의 모습을 잘 살리고 있다"[228] "작품은 하나의 세부적인 문제를 놓고 사색하고 또 사색하시는 어버이수령님의 비범하고 천재적인 위인상을 여러각도에서 부각하고있으며 여기에 회상수법을 효과적으로 리용하고 있다."[229]

．．．．．．．

228 명월봉「쏘베트 시문학에 있어서의 쓰딸린 스승의 형상」,『문학예술』1950.4, p.33.
229 김순림,「수령의 위대성형성과 회상수법의 효과직리용-」,『소선문학』2013.8, p.21.

참고문헌

1. 해방 이전/남한

김기림, 「현대시의 전망, 상아탑의 비극(1)」, 『동아일보』 1931.7.30.

김문환 편, 『미학의 이해』, 문예출판사, 1989.

김안서, 「작가와 운명」, 『동아일보』 1926.11.7.

김유영, 「겸양하는 천재주의-일인 삼역, 원작, 각색, 연출을 버리라」, 『동아일보』 1937.8.29.

박세영, 「문학과 천재론」, 『동아일보』 1937.11.5.

안종일, 「광인, 범인, 천재(1)」, 『동아일보』 1936.5.15.

유진오, 「천재교육에 대한 만감」, 『삼천리』 4(7), 1932.

이주헌, 「미술로 보는 21세기(41)-스타의 탄생」, 『한겨레신문』 1998.5.14.

임화, 「조선영화발달소사」, 『삼천리』 13(6), 1941.

정병모, 「지능검사라는 것-판단의 부정확은 사회적 불행(상)」, 『동아일보』 1956.11.6.

주영섭, 「영화예술론(완)」, 『동아일보』 1938.9.20.

주요섭, 「시험철폐와 그 대책(13)」, 『동아일보』 1930.11.6.

현상윤, 「문단에 대한 요구, 생활에 접촉하고 수양에 노력하라」, 『동아일보』 1922.1.2.

사사키 겡이치, 『미학사전』, 민주식 역, 동문선, 1995.

2. 북한

김순림, 「수령의 위대성형성과 회상수법의 효과적리용」, 『조선문학』 2013.8.

리여성, 『조선미술사개요』(평양: 국립출판사, 1955, 영인본), 한국문화사, 1999.

명월봉, 「쏘베트 시문학에 있어서의 쓰딸린 스승의 형상」, 『문학예술』 1950.4.

윤복진, 「동요에서의 민족적 형식문제」, 『조선문학』 1957.1.

통속

이하나 연세대학교

1. '통속' 개념의 문제성

남북한 문화예술 개념 중에서도 그 의미의 차이가 가장 큰 것은 단연 '통속' 개념이라고 할 수 있다. 남한의 『표준국어대사전』에 의하면 '통속'에는 두 가지 중층적인 정의가 있다. 하나는 "세상에 널리 통하는 일반적인 풍속"이라는 뜻이며, 다른 하나는 "비전문적이고 대체로 저속하며 일반 대중에게 쉽게 통할 수 있는 일"이라는 뜻이다. 곧 '통속'은 일반적이고 공통적이며 비전문적이라는 의미와, 대중의 기호에 영합하는 저급한 것이라는 의미를 동시에 가지고 있다. 그런데, 현재 남한에서 '통속', 혹은 '통속적'이라는 말은 주로 후자의 의미에서 부정적인 용례로 사용되는 경우가 많다. 특히 어떤 예술작품이 '통속적'이라고 할 때 그것은 전문적이거나 고급한 것의 반대말로서 비예술적이고 저급하다는 비판과 모욕의 함의가 있는 것으로 여겨진다.

반면, 북한에서의 '통속', '통속성'은 긍정적인 의미로 사용된다.

북한『문학대사전』의 '통속성' 항목에는 "광범한 대중의 수준과 요구에 맞으며 그들이 알기 쉽게 씌어진 문학작품의 특성"이자, "참다운 인민적인 문학예술의 본질적 특성의 하나"라고 서술되어 있다. 곧 '통속'이란 대중들이 알기 쉽고 받아들이기 쉬운 것임과 동시에 '참다운 인민적 문학예술'을 구성하는 핵심적인 특성이라는 것이다. 이처럼 북한에서 '통속성'은 그 내용과 형식, 표현이 인민대중의 사상감정과 취미에 맞고 이해하기 쉬우며 인민의 사랑을 받을 뿐만 아니라 인민을 교양하는 데에도 이바지할 수 있는 특성이다. 따라서 북한에서 어떤 문학이나 예술이 '통속성'을 지니고 있다고 한다면 그것은 인민들이 즐기고 좋아할 수 있는 바람직한 예술로 칭송받는 것이 된다.

'통속'을 둘러싼 이 같은 남북의 극명한 차이는 문학(문화)예술을 바라보는 관점의 차이뿐만 아니라 대중과 인민을 바라보는 관점의 차이에서도 기인한다.

2. 일제하 '통속' 개념의 전개

'통속'이라는 용어는 1900년대 이전에는 거의 사용되지 않았다. 그러나 俗과 관련되어서는 조선후기까지 다양한 용어들이 쓰였다. 世俗, 風俗, 習俗, 時俗, 凡俗, 俗人, 低俗, 俗流, 俗世, 世俗性 등이 그것으로, 크게 생활문화를 나타내는 말, 일반적, 혹은 보통이나 평범을 의미하는 말, 저급한 것을 지칭하는 말, 종교나 영적인 세계와 대립되는 말 등으로 분류될 수 있다. '俗'이 근대 이전부터 존재했던 용어

라면, '通'은 의사소통하다(communicate), 통용하다(common use) 등의 의미로서 근대에 들어 주로 '보통', '통속' 등의 용례로 쓰이기 시작했다. 그러므로 근대적 개념으로서의 '통속'은 영적인 세계나 특권층이 아닌 보통의 인간 생활과 통하는 그 무엇을 의미한다.

19세기 후반부터 20세기 초반에 일본과 중국에서 '통속'이라는 개념은 언어나 문자가 대중들에게 쉽게 통하는 것을 일컫는 말이었다. 일본 근대화의 아버지라 불리는 후쿠자와 유키치(福澤諭吉)는 신문의 문장이 '통속문'에 근거해야 한다고 했으며 중국의 『신청년』 그룹은 속어체를 '통속적 사회문학'의 핵심요소라고 하였다. 조선에서도 1900년대 즈음부터 '통속'이란 말이 쓰이기 시작했는데, 주로 '통속교육' 등의 용례로 쓰였다. 이때 '통속교육'이란 대중들에게 글을 읽고 쓸 수 있도록 가르친다는 의미이다. 1910년대부터는 '통속강연'이란 말이 많이 쓰였는데 이는 제도교육의 혜택을 받지 못하는 대다수 조선인들에게 근대적 문명생활에 대한 지식을 알리기 위해서 마련된 것이었다. 곧 통속강연을 통해 조선인들을 근대적으로 계몽하여 식민정책을 조선인 전반에게 알리려는 목적이 있었다.

1920년대 문화정책으로 조선인에 의해 신문, 잡지가 발행되고 학교가 설립되어 계몽운동과 교육운동이 본격화되면서 '통속교육'이라는 말도 널리 쓰였다. 학교 교육의 혜택을 받지 못한 수많은 조선인들을 대상으로 하는 교육이라는 의미였다. 조선인들에게 근대적 교양을 전파하고 구래의 나쁜 습관이나 관습을 개선한다는 명목으로 수많은 '통속강연회'가 개최되었다. 당시의 계몽적 지식인들은 한문체나 문어체가 아닌 평범한 조선사람들에게 널리 통용될 수 있는 문체, 곧 '통속문'을 지향하였다. '통속문'으로 쓰여진 소설이

나 문학을 '통속소설', '통속문학'이라고 불렀다. '통속소설'이나 '통속문학'은 '대중소설'이나 '대중문학'이라는 말과 통용하여 쓰이기도 하고, '대중소설', '대중문학'보다 하위에 위치해 있는 소설/문학을 뜻하기도 하였다. 이는 1930년대 중반까지 '무산대중', '프롤레타리아대중' 등 피지배계층 일반을 지칭하는 말로 쓰였던 '대중'이 1930년대 후반부터는 계급적 개념이 사상되고 그냥 '여러 사람들'이라는 뜻으로 쓰이게 되었던 사정과 연관이 있다. '대중소설/문학'과 동의어이거나 그 하위에 자리 잡은 '통속소설/문학'은 예술성이 높은 문학, 혹은 예술작품의 대립항으로서 자리잡게 된다.

이처럼 '통속성' 개념에는 두 가지 의미가 결합되어 있었다. 하나는 생활개념으로서의 '통속'이다. 이것은 '일반인에게도 널리 통하는'이라는 뜻에서 일반인들이 공통적으로 알고 있는, 혹은 알아야 할 지식, 곧 '상식적인 것'을 뜻하였다. 여기서 '상식'이란 사회 공통의 생각이므로 이러한 의미에서 '통속성'은 일상의 긍정적 측면을 부각한다. 다른 하나는 예술개념으로서의 '통속'으로서, 자본주의 문화의 부정적 측면으로서 거론되었다. 이에 따르면 '통속성'은 상업적인 문화에 눈길을 빼앗기는 일반 대중의 저속한 문화 취향을 지칭하는 것이었다. 물론, 생활개념으로서의 '통속'도 지배층이나 지식인과 구분되는 사회의 하위계급으로서의 대중을 계몽의 대상으로서 상정하고 있기 때문에 예술개념으로서의 '통속'과 일맥상통하는 바가 없지는 않다. 하지만, 전자의 경우 하위계급의 생활 세계에 대한 긍정적 시각이 깔려 있다는 점에서, 예술개념으로서의 '통속'과는 구분된다. '통속'이 일상생활 차원에서 쓰이는 경우와 문예 예술 차원에서 쓰이는 경우에 이처럼 의미의 격차가 생겼다는

것은 말 그대로 일상과 문예가 분리되기 시작했다는 것을 의미한다. 이러한 괴리는 분단된 두 나라에서 양극단으로 나타나게 된다.

3. 남한의 '통속' 개념과 대중성

생활개념으로서의 '통속'과 예술개념으로서의 '통속'이라는 의미의 분화는 해방과 분단을 지나 1950년대까지 이어졌다. 당시 국어사전에는 '통속'이 전자의 개념으로 정의되어 있는 데 반해, 지식인의 담론 세계에서는 후자의 의미가 더 강하였다. 전자의 의미에서 '통속강연', '통속의학강좌', '통속연애강좌' 등의 용어가 이 시대까지 쓰였다. 후자의 의미에서 '통속'은 '저급하거나 저속한 것'을 지칭하며 "대중의 통속적 취향/취미"라는 용례로 굳어져갔다. 점차 '통속'은 후자의 의미로 변해갔으며 전자의 의미는 '대중'이라는 말로 대치되었다. 곧 긍정적 의미에서 "일반 민중/대중이 향유하는 속성"이라는 의미는 '대중성'이 대신하고 '통속성'은 저급, 저속, 타락, 조락 등의 단어와 함께, 부정적 의미로 사용되었던 것이다. 이제 '통속'이라는 말은 '대중'이라는 말에 그 의미의 상당부분을 빼앗겼을 뿐만 아니라 '통속적'이라는 말은 '대중적'이라는 말보다도 더 하위의 저급한 것을 지칭하는 말로 여겨지게 되었다.

정부 수립에서 전쟁기까지, 남한에서의 '통속성'은 '대중성'과 일정 부분 의미를 공유하기도 하고 '대중성'의 하위에 자리하기도 하는 과정을 거치면서 재정의되었다. 일제시기와 같은 '보통'이나 '공통'의 의미가 점점 줄어들고, '저급', '저속', '비속'의 의미가 더

커져갔다. 그런데 이러한 개념의 신분 하락(?)은 비단 '통속성'에 그치는 문제는 아니었다. '대중성' 역시 마찬가지였다. '대중성'이나 '대중적'이라는 말에는 두 가지 함의가 있었다. 하나는 '대중성'과 '통속성'을 같은 것으로 규정하는 시각으로서, 일제시기 '인민대중'이나 '무산대중'이라는 말에서 느껴지던 강한 주체성을 사상시키고, '대중'을 수동적이며 저속하고 저급한 취향을 가진 사람들이라는 의미로 사용한 것이었다. 다른 하나는 '대중성'과 '통속성'을 구분하여 둘 사이에 위계를 설정하는 시각으로서, '대중성'은 '많은 사람들이 좋아하는'이라는 뜻으로 사용하고, '통속성'은 '저급하거나 저속한'이라는 의미로 사용하는 것이었다. 예컨대, 후자의 입장에 선 백철은 '대중성'을 근대 문학의 속성으로 보고 '대중성'을 무시하는 사람들을 귀족주의라고 비판하였고, 이에 대해 전자의 입장을 가진 조연현은 '대중소설'이 곧 '통속소설'이라는 견해로 '순수소설'='예술소설'과는 대립적인 것으로 보았다. 하지만, '대중성'을 '통속성'과 같은 것으로 보든 다른 것으로 보든 양자는 모두 '통속성'을 '대중의 저급한 취향'으로 본다는 점에서는 공통점이 있었다.

그러나 1950년대까지는 지식인의 담론 세계에서나 일상 매체에서 '통속'이 '저속'과 완전히 동의어가 되었다고 보기는 어렵다. 여전히 생활개념으로서의 '통속'과 예술개념으로서의 '통속'이 어느 정도는 구별되어 사용되었다. 1950년대 중반, 경향신문에 실린 한 칼럼에는 '통속'과 '저속'을 같은 것으로 치부하는 세태를 비판하고 저속한 것과 통속적이라는 말은 엄연히 구별되어야 한다는 주장이 실렸다. '통속'이란 세속의 모든 사람이 알기 쉬운 것을 말하므로, '통속적'이라는 것은 대중의 기반을 다졌다는 표시이기도 한데 비

평가들이 '저속'과 '통속'을 혼용하는 것은 문제라는 것이다.

생활개념으로서의 '통속'의 의미가 거의 자취를 감춘 것은 1960년대부터이다. 1960년대에는 '통속취향', '통속작가', '통속활극' 등 '통속'과 관련된 개념들이 빈번히 신문지상에 오르내리면서, 1950년대까지 존재했던 생활개념으로서의 '통속'은 자취를 감추고 어느덧 '통속'은 예술개념으로서의 '통속', 곧 저급과 저속의 의미로만 사용하게 되었다. 1970년대 TV시대가 도래하자 TV드라마에 대한 비판이 쏟아지면서 저속성, 감상성, 퇴폐성이 통속성의 구체적 내용으로 지목되었다. 당시 대중사회 및 대중문화에 대한 담론이 활발히 생산되면서 '통속성'은 '대중성'의 중요한 요소이거나 그 하위에 존재하는 특징으로 굳어졌다. 1980년대 이른바 3S정책이라 불리는 대중문화 정책의 방향 속에서 '통속물'이 범람하면서 '통속'은 저질, 저급을 의미할 뿐만 아니라 음란과 퇴폐를 위주로 하는 하위문화의 대표적 속성이 되었다. 따라서 1980년대까지 '통속성'뿐만 아니라 '대중성'조차도 긍정적 의미로 사용되지 못했다. '대중'은 수동적, 몰주체적이라는 인식이 지식인 사이에 널리 퍼져 있었기 때문에, 이에 대한 대립항으로서 역사적으로 '올바르고 바람직한' '민중'이라는 개념이 1970년대 등장하여 1980년대를 풍미하였다.

1990년대가 되자 민주화의 흐름 속에서 '민중' 담론이 퇴색하고 다시 '대중'에 대한 재해석과 대중문화에 대한 재인식이 시작되었다. '대중성' 자체를 부정적으로 바라보던 것에서 벗어나 '대중'의 에너지를 긍정적으로 바라보기 시작한 것이다. '대중문화'가 꽃피고 '대중성'이 재조명을 받게 된 것과 대조적으로 여전히 '통속'이라는 개념은 부정적이고 극복해야 할 무엇으로 남게 되었다. 그런

데 이 시기 자주 등장한 '통속화'라는 개념은 '속물화'와 동의어로 쓰이기도 했지만, 주로 고매하거나 엘리트적인 것을 대중의 수준으로 낮춘다는 의미를 가지고 있다. 말하자면 과거의 민중작가들이 '통속화'하여 좀더 대중적으로 많은 사람들에게 소구하려고 한다든지, 역사를 '통속화'하여 엘리트의 전유물이던 역사를 일반 대중이 알기 쉽게 만드는 역사대중화를 꾀한다든지 하는 식이었다. 여기서 '통속화'라는 것은 '대중화'와 거의 동의어이면서도 이전처럼 저급, 저속, 저질의 의미로부터 많이 벗어난 것이었다. 하지만 민주화 열기가 문화예술계를 휩쓸던 이 시기를 지나면 '통속화'라는 용어는 다시 이전의 부정적 의미로 회귀하게 된다. '통속화'라는 용어가 가진 뉘앙스의 변화는 대중민주주의의 진전, 나아가 인터넷과 스마트폰의 보급으로 급격히 현실화된 직접민주주의의 가능성 등과 연동되어 나타난 현상임과 동시에, 그럼에도 불구하고 여전히 남아 있는 엘리트주의와 위계적 사고방식의 영향이라고 할 수 있다.

4. 북한의 '통속' 개념과 인민성

남한에서의 '통속'이 식민지시기 생활개념으로서의 통속과 예술 개념으로서의 통속 중에서 후자를 이어받아 오랜 시간 동안 부정적 관념으로 자리한 반면, 북한에서의 '통속'은 전자를 이어받아 긍정적 의미로 자리 잡았다. 이는 '일반적으로 통하는', '일반 대중에게 통용되는'이라는 일제시기 생활개념으로서의 '통속' 개념이 분단 이후 북한에서 계승되었다는 의미이다. 1949년 김일성은 북조선문

화예술인대회에서 "자연과 사회발전의 법칙을 통속적으로 해설한 도서를 많이 출판하여 근로자들 속에 널리 보급하여야 한다"고 하였다. 여기서 '통속적으로 해설'했다는 것은 인민이 알기 쉽게 설명했다는 뜻으로, 일제시기의 생활개념으로서의 '통속' 개념을 계승한 것이다.

그런데, 북한에서의 '통속'은 비단 생활개념의 측면뿐만 아니라 이를 문화예술 분야에까지 확대시킨 개념이 되었다. 1960년대 혁명가요를 창작할 때 항상 등장하는 것이 "인민들의 감정에 맞고 누구나 다 부를 수 있는 통속적이면서도 혁명적 내용이 풍부한 혁명가요"를 만들어야 한다는 구절이었다. 여기서 '통속'은 '인민의 감정에 맞는 것'과 '인민들이 누구나 따라 부를 수 있는 것'이라는 의미를 가지고 있다. 특히 혁명가요 창작에 있어서 인민들이 즐겨 부를 수 있는 노래를 만드는 것은 매우 중요한 것이었다. '인민들이 즐겨 부를 수 있는 노래'의 조건은 우선 노래의 곡조가 부르기 쉬워 널리 보급될 수 있고 많은 사람이 부를 수 있어야 한다는 것이며, 부를수록 흥겹고 용기가 나서 더욱 부르고 싶은 노래가 되어야 한다는 것이다. 또한 '인민의 감정에 맞는 노래'의 조건은 인민들의 생활과 감정을 진실하게 반영한 것이라야 한다는 것이다.

이러한 '통속'과 '통속성' 개념에서 중요한 기준이 되는 것은 바로 '인민'이라는 개념이었다. '통속적'인 것은 바로 '인민적'인 것이었고, 이는 '통속성'이 '인민성' 개념과 연결된다는 것을 의미하였다. 북한에서 '인민'은 남한의 '국민'과 상응하는 말이지만 '국민' 이상의 의미를 가지고 있다. 국호에도 등장하듯이 '인민'은 국가의 체제와 운영 원리상 매우 중요한 위치를 차지하고 있으며, '통속성'은

'인민성'의 중요한 속성이라고 할 수 있다. 곧 인민의 감정에 맞고 인민이 쉽게 이해하며 따라할 수 있는 예술은 '통속성'이 갖추어져 있으므로 '인민성'이 있다고 말할 수 있을 것이다. '인민성'이라는 말은 이미 해방 직후부터 사용되던 말이었지만, 문화예술 분야에서 이 용어는 당성, 노동계급성, 인민성이라는 문화예술의 3대 원칙이 천명되면서부터 보다 명확히 규정되었다.

'인민성'은 '인민이 좋아하는 것'을 뜻한다는 점에서는 남한의 '대중성'과 같은 개념으로 보인다. 하지만 북한에서도 '대중성'이라는 개념을 쓰지 않는 것은 아니다. 북한에서의 '대중'은 일제시기 사회주의자들이 운위하였던 '인민대중', '무산대중'이라는 의미의 '대중'과 같은 맥락이다. 그런데 북한에서 '대중성'은 단순히 대중이 좋아하고 즐긴다는 의미인 반면, '인민성'은 좀더 정치적이면서 미학적 개념이다. '인민'은 국가의 구성원이자 동시에 혁명성을 체현한 존재로서, '인민성'이란 그러한 "인민들의 요구와 지향에 맞게 문학예술을 형상화하는 것"을 뜻한다. '인민성'의 기준은 작품이 인민들의 생활감각과 정서에 맞고, 무엇보다 "인민의 감정을 체현"하는 것이다. 따라서 '인민성'은 대중이 좋아하는 것을 뜻하는 '대중성'과 인민이 가지고 있는 성격, 혹은 갖추어야 할 덕목인 '인민됨'과 '인민다움'의 의미를 모두 내포하는 개념이라고 할 수 있다.

1970년대는 1967년 김일성 유일체제가 확립된 후 주체주의를 문화예술 속에서 구현하는 것에 힘을 쏟으며 『영화예술론』(김정일 1973)과 5대 혁명가극 같은 정전들이 쓰여지고 제작된 시기이다. 이 시기에 '인민성'과 '통속성'의 관계도 좀더 명확하게 규정되었다. 이 시기 문화예술을 총괄한 김정일에 의하면 "통속성은 인민성을

규정하는 중요한 징표"이다. 가요를 창작할 때 투쟁감이 나면서도 부드럽고 소박하고 생동감이 있는 것, 곧 '통속성'이 갖추어져야 한다는 것이다. 이른바 '주체가극'의 고전이라 일컬어지는 〈피바다〉는 "주체가극 건설의 기본 원칙인 인민성과 민족적 특성, 통속성을 옳게 구현하는 것을 기본 과업으로" 내세웠다. '통속' 개념이 계승적 차원을 넘어 개조적 차원으로 나아간 것이다. 여기서 개조란 사회주의적 개조이자, 동시에 주체주의적 개조이다. '통속' 개념이 '인민성'과 만나는 순간, '통속성'이란 '인민성'의 가장 핵심적인 부분이 되었던 것이다. 작품이 '통속성'을 발휘할수록 '인민성'이 더욱 높아질 뿐만 아니라 '인민성'이 참다운 '인민성'으로 된다는 것이다.

1970년 김일성은 "혁명가요에서 인민성의 요구를 해결함에 있어서 특히 중요한 것은 통속성을 철저히 구현하는 문제"라고 하면서 '통속성'을 강조하였다. 혁명가요 창작에서 인민성을 획득하기 위해 대중적 지혜를 결합해야 하는데 이때 필요한 것이 바로 '통속성'이라는 것이다. 같은 맥락에서 남한의 '대중가요'에 해당하는 '통속가요' 창작에서는 어떻게 '통속성'을 잘 결합시킬까가 중요한 지표가 되었다. '통속가요'에도 예술성과 사상성이 잘 결합되어야 한다는 것이다. 심지어 '통속성'은 북한 "가요예술이 이룩한 커다란 성과"로까지 인식되었다.

노래뿐만 아니라 글도 '통속화'된 글을 써야 한다는 주장이 제기되었다. 글을 '통속적'으로 쓰려면 기자, 편집원들을 비롯하여 글을 많이 쓰는 사람들이 "글을 알기 쉽게 쓰기 위한 투쟁을 벌여야 한다"는 것이다. 여기에서도 '통속화'란 인민대중이 이해하기 쉽게 쓰여진 글을 말한다. 예컨대 문장을 복합문으로 쓰지 말고 단순문으

로 짧게 써야 한다든지 외래어를 쓰지 말고 고유조선어를 써야 한다든지, 말하듯이 글을 써야 한다든지 하는 것들이 '통속화'된 글을 위한 실천의 예시로 제시되었다. 말하자면 "노동자를 대상으로 한 글에서는 기름냄새가 나고 농민을 대상으로 한 글에서는 흙냄새가 나야 한다"는 것이다. 여기서 '통속화'란 고매하고 많이 아는 지식인들의 언어가 아닌 노동자, 농민 등의 근로인민들을 위해 글을 보다 쉽게 쓰는 것을 의미한다. 엘리트주의를 벗어나 일반 대중이 쉽게 이해할 수 있도록 하는 일이 '통속화'라는 것인데, 이는 1990년대 남한에서 잠시 사용되었던 '통속화'의 의미와 일맥상통한다고 할 수 있다.

5. '통속' 개념의 모순성

요컨대, 일제시기 '통속'의 개념은 처음엔 '보통', '누구에게나 통하는' 등의 생활개념으로 시작되었으나, 1930년대 후반, 예술개념으로서의 '통속'은 '저급'과 '저속'의 의미를 갖게 되었다. 이러한 생활개념으로서의 '통속'과 예술개념으로서의 '통속'은 해방 후 각각 북한과 남한으로 나뉘어 전개되었다. 북한에서는 '통속'의 긍정적 의미가 확대되어 문화예술에서도 '통속성'이 지향되었으나, 남한에서는 '통속'의 긍정적 의미가 사상되고 부정적 의미로만 사용되어 '통속성'은 지양되어야 할 무엇으로 치부되었다. 북한에서 '통속성'은 '인민성'의 중요한 내용으로서 여겨진 반면, 남한에서는 '통속성'이 '대중성'에 포함되어 이해되기도 하고 '대중성'의 하위를 이루는

것으로 이해되기도 하였다. 어느 쪽이든 '통속성'은 대중의 저급한 취향을 뜻하는 말로서 부정적으로 사용되어 왔다. 그러다가 1990년대 민주화 과정에서 잠시나마 '통속화'가 대중화와 같은 의미로 사용된 용례가 있다. 이는 북한에서 '통속화'가 인민대중에게로 다가간다는 의미로 쓰이는 것과 매우 유사한 것이다.

그런데 남과 북에서 '통속'이란 개념이 정반대의 가치 관념을 가진 채 사용되고 있긴 하지만, 한편으로 '통속'의 세계와는 구별되는 더 '상위'의 세계를 전제하고 있거나 떠올리게 한다는 점은 남북이 공통된다고 할 수 있다. 말하자면 '통속'이란 더 이상 전근대적 신분사회가 아닌, 이전보다 더 평등해진 새로운 근대사회를 맞이하는 엘리트들의 태도와 관련이 있다. 그것이 긍정적이든 부정적이든 그것은 근대의 계몽주의적 기획의 주체가 계몽의 대상을 바라보는 관점의 표현인 것이다. 곧 '통속'은 근대사회의 평등주의 및 민주주의의 진척과 밀접하게 관련되어 있으면서도, 그 안에 정반대의 위계성을 내포하고 있는 개념인 것이다. 특히, 남한에서의 '통속' 개념, 곧 대중의 취향은 저속하며 대중의 문화는 지배층의 문화보다 저급하다는 인식, 대중의 감성은 지배계급이 규율하고 계도해야 한다는 발상 등은 계급주의, 권위주의의 기반이 되었다. 북한에서의 '통속' 개념은 일반 인민의 생활세계, 생활감정을 인정하고 그것을 이념적 지향으로 삼는다는 점에서 남한의 그것과 구별되지만, 인민 대다수와 분리된 지배층, 지식인, 예술창작인을 상정하고 있다는 점에서 위계성으로부터 완전히 자유롭지는 못하다. 따라서 '통속'은 평등과 위계라는 상반된 논리를 한 몸에 내포한 모순적 개념이라고 할 수 있다.

참고문헌

1. 남한

『경향신문』, 『국도신문』, 『동아일보』, 『서울신문』, 『조선일보』, 『한겨레신문』

『표준국어대사전』, 국립국어원, 2019.

문세영, 『조선중등어사전』, 삼문사, 1948.

소래섭, 『에로 그로 넌센스-근대적 자극의 탄생』, 살림, 2005.

신형기 편, 『해방3년의 비평문학』, 세계, 1988.

강용훈, 「'통속' 개념의 변천 양상에 대한 역사적 고찰」, 『대동문화연구』 85, 성균관대
학교 대동문화연구원, 2014.

송은영, 「1960~70년대 한국의 대중사회논쟁의 전개과정과 특성-1971년 대중사회 논
쟁을 중심으로」, 『사이』 13, 2013.

이경구, 「18세기 '時'와 '俗' 관련 용어의 변화와 그 의미」, 『한국실학연구』 15, 한국실
학학회, 2008.

이하나, 「1970년대 감성규율과 문화위계 담론-'통속'의 정치학과 권위주의체제」, 『역
사문제연구』 30, 2013.

2. 북한

『김일성저작집』

『김정일선집』

『문화어학습』

『조선예술』

『문학대사전 4』, 평양: 사회과학원, 2000.

김정웅 외, 『위대한 지도자 김정일동지의 사상이론-문예학 3』, 평양: 사회과학출판사,
1996.

필독서

김성수 성균관대학교

1. 독서와 교양

한(조선)반도 남북 문화예술('문학예술')의 '독자, 수용자' 개념을 비교하면 자연스레 '교양'과 '필독서' 문제가 떠오른다. 독자 개념의 경우 북한 독자가 사회주의사상이나 주체사상의 계몽과 교육(북한 용어로 '교양') 대상인 데 반해, 남한 독자는 독서시장 소비자의 지위에서 정보 습득과 교양 구축의 욕망을 드러낸다. 다만 때로는 둘 다 소극적 수용자 처지에서 벗어나 문학행위에 주체적으로 참여하는 비평가, 역동적인 담당자로 떠오르기도 한다.[230] 이러한 남북한 독자의 차이를 비교할 때, 그들에게 교양의 의미와 '필독서' 목록도 비교 대상이 된다.

독서의 한 목표인 '교양'이란 무엇인가? 그 의미가 단순한 계몽

.......

230 이와 관련해서 본 공저의 「남북의 '독자' 개념 분단사」 항목을 참조할 수 있다. 또한 김성수, 「독서시장 소비자의 욕구와 체제선전 피계몽자의 논리: 남북한 문학 장의 '독자' 개념 분단사」, 『민족문학사연구』 68, 민족문학사학회, 2018 참조.

과 교육 차원에 그치는 것은 아니다. 독서사회학과 관련시켜 교양 개념을 논의할 때 교양이란 세상의 모든 지식 그 자체라는 수준을 넘어서서 사회적 실천으로서의 정치적 품위와 관련되는 그 무엇이다. 교양은 단순한 지식 자체가 아니라 지식의 인격적 도야, 사회적 실천으로서의 정치적 교양이며 그것으로 통하는 길이 바로 책읽기, 독서이기도 하다.[231]

북한에서 교양이란 교육과 비슷한 개념으로 통용된다. 당국이 주민들에게 필독서를 권장하는 이유는 독서를 통한 '교양'이 처음에는 문해력(literacy)이 결여된 노동자·농민·학생을 대상으로 지식인 엘리트가 수행하는 계몽적 차원의 교육으로 작동하다가, 어느 순간 당-국가의 교양·교육·계몽·선전사업의 수단으로 전면화된다. 불특정 다수 독자가 관심거리와 시장논리로 비조직적 비체계적으로 독서행위가 이루어지는 남한과는 달리 북한에서는 독서행위 자체가 조직적, 체계적이면서도 동시에 비자발적, 비시장적으로 수행된다고 할 수 있다. 이를테면 조선작가동맹 같은 문예조직 상층부에서 당대 발표작 중 정전이 될 만한 것을 골라 생산 현장의 노동계급인 인민 대중에게 알리고 검증하는 통로이자 수단으로 독자들의 독서모임을 하향식으로 조직 운영한다. 이런 맥락에서 남북한의 필독서 논의는 사전에 자발적/비자발적으로 선택한 책읽기와 독서 토론을 통해 그들의 앎과 공통감각이 교양·교육·계몽되는 과정을 살피는 것이라 할 수 있다.

.......

231 서은주, 「1950년대 대학과 '교양' 독자」, 『현대문학의 연구』 40, 한국문학연구학회, 2010, pp.11-12 참조.

2. 북한의 필독서

남북한 독자들은 과연 무슨 책을 교양 필독서로 추천받았으며 어떤 작품을 주로 읽었을까? 적어도 『조선문학』, 『문학신문』 독자란에 거론된 작품을 한정해서 말한다면 문예지와 단행본으로 유포된 당대 발표작 중 주로 정전(canon)이 될 가능성이 높은 작품을 읽었다고 할 수 있다. 남한처럼 '서구, 백인, 남성'의 시선으로 선정되고 앵글로색슨족 문명(서구 영어권 국가)의 잣대로 재생산된 '그레이트북스' 같은 서구 고전이 정전, 필독서가 다는 아니었다. 그렇다고 소비에트연방아카데미의 좌파적 세계문학전집, 사상전집만도 아니라고 할 수 있다. 그들 작품 일부는 '세계문학'의 틀에서 교재와 선집으로 유포되어 교육·교양되었지만 북한 독자의 필독서는 따로 있었다. 즉 자신들의 당대 문학 작품과 우리 고전, 그리고 당 정책문건과 지도자 교시 등이 결합된 이른바 '수령형상문학' 작품을 많이 읽었던 것이다.

1950, 60년대 북한 독자들의 교양을 높이기 위한 필독서는 옛 소련의 세계문학전집, 세계사상전집, 우리 조상의 민족문학 유산, 마르크스레닌주의 사상서, 엥겔스·스탈린·마오·고리키 등의 사회주의 사상서, 그리고 김일성 어록, 당 역사서 등이었다. 이와 관련하여 1950~60년대 대표 문예지 『조선문학』, 『문학신문』의 특집이나 기획물을 보면, 이 시기 북한 독자에게 제시된 교양 필독서를 추정할 수 있는데, 구체적인 콘텐츠는 우리 선조들의 진보적 문학 문화 유산과 진보적인 세계문학 작품이었다.

가령 1955~65년 『조선문학』지 특집의 연간 기획물을 일별해보

면 우리 문학의 대표 작가의 탄생과 서거일을 기념하며 작품세계를 소개하곤 하였음을 알 수 있다. 매년 3월호에는 연암 박지원 탄생과 3·1운동, 4월호에는 다산 정약용 서거, 5월호에는 노동 문학(5·1절 기념)과 최서해·이기영 등 카프 작가의 탄생, 6월호에는 다산 정약용·추사 김정희의 탄생, 7월호에는 안톤 체홉·조기천의 사망, 8월호에는 8·15해방과 카프 창건을 기념한 프로문학, 노계 박인로 탄생, 10월호에는 서포 김만중 탄생과 로신의 사망, 11월호에는 연암 박지원 사망과 러시아 10월혁명을 기념하는 에세닌·레닌·마야코프스키 등의 문학, 12월호에는 동리 신재효의 탄생 등등의 특집물이나 기획이 보인다.

매년 문예지에서 반복되는 이들 특집 기획물을 통해 1950, 60년대(주체사상 이전) 북한의 교양서, 필독서가 무엇인지 간접적으로 추정할 수 있다. 즉, 박인로·허균·김만중·박지원·정약용·김정희·신재효·신채호 등 조선시대의 진보적 문인, 이기영·한설야·최서해·조기천 등의 진보적 근대 작가, 체홉·고리키·에세닌·레닌·마야코프스키·노신·마오 등 러시아와 중국의 진보적 작가들의 작품을 교양 필독서로 내세웠다. 다른 한편 우리 고전 명저 필독서로 『고려가요』『삼국사기』『삼국유사』[232] 등이 거론되기도 하였다.

아직 주체사상이 유일체계화되기 이전 북한의 1960년대판 〈세계문학선집〉 기획을 소개한 글을 보면 당시 옛 소련의 과학아카데미에서 나온 사회주의진영 중심의 문학·사상 선집(anthology)의

.......
232 미상, 「고전작품 독자회-신의주 지구에서」, 『문학신문』 1957.4.25, 2면. 『고려가요』『삼국사기』『삼국유사』 등이 거론된다.

영향을 받아 북한에서 만들어진 교양 문학도서의 면모를 짐작할 수 있다.

　국립문학예술서적출판사에서는 『세계문학선집』을 출판하게 된다. 선집은 총 86권으로 출판되는데 여기엔 소련의 우수한 작품과 러시아문학의 고전 작품을 비롯하여 세계 고전 작품들 및 자본주의 국가의 '선진적인 작품'을 포괄하고 있다. 거론된 텍스트는 호머의 「일리아드」, 시내암의 「수호지」, 세르반테스의 「동키호테」, 셰익스피어의 희곡선, 괴테의 「파우스트」, 푸시킨 작품선, 발자크 작품선, 하이네 시선, 찰스 디킨스의 『돔비와 아들』, 톨스토이 작품선, 로신 작품선… 등도 있다. 전 86권 중 1960년에 출판된 것은, 솔로호프의 「개간된 처녀지」, 빅토르 위고의 「레 미제라블」, 모둔(矛盾) 작 「여명을 앞두고」 등 4권이다.[233]

　1950, 60년대 북한판 『세계문학선집』 기획의 의도는 당의 사회주의적 문예정책을 받들고 일종의 "문화혁명을 수행하고 있는 인민의 정서와 정신세계를 한층 풍부히 함에 기여할 것"을 목표로 한다.
　그런데 주체사상이 유일체계화된 1967년 이후, 특히 1968년부터 10년 가까이 전국적으로 시행된 이른바 '도서정리사업'에 의해 김일성주의 중심으로 북한 사회가 획일화되면서 교양 필독서의 개념과 실제 내용이 확 달라진다. 유일사상 체계화에 방해가 되는 서적의 개인 소유를 금하고 공공도서관 소유로 바꾸면서, 일반적인

.......
233　미상, 「『세계문학신집』이 출판된다」, 『천리마』 1960.12, p.54.

문학예술, 사상적 교양서적뿐만 아니라 심지어 마르크스레닌주의 사상서, 엥겔스 스탈린 저작까지 배척되었다. 대신 『김일성선집』 등 최고지도자의 어록, 『주체사상에 대하여』 같은 주체사상 이론과 그를 풀어쓴 교양 해설서, 김일성 자서전 『세기와 더불어』와 그의 일대기 및 다시 그것을 수십 권의 장편소설 시리즈로 만든 총서 '불멸의 력사' 등이 필독서로 자리 잡게 된다.[234] 쉽게 말해 북한판 분서갱유 및 문화혁명이 일어난 것이다.

다만 그러한 당이 필독서로 강권하는 공식문서만 교양 필독서로 단정 지을 필요는 없다고 본다. 앞서 정리한 1950, 60년대 북한판 『세계문학선집』의 기획과 크게 다르지 않은 1980, 90년대 『세계

.......

234 "김일성의 유일사상체계 확립에 따라 북한 인민들은 이 무렵 자신이 소장하고 있는 모든 개인 서적들을 불태우거나 도서관에 기증하도록 강요받았다. 셰익스피어, 톨스토이, 도스토예프스키, 고리키 등 문화서적들은 물론이고, 희랍철학, 중국철학, 독일고전철학 등의 서적들이 이 시기에 모두 불태워졌다. 마르크스도 대략 이 무렵부터 도서관에 들어가게 된다. 마르크스 서적은 도서관에서만 열람할 수 있게 되었고, 열람을 원하는 학자들은 왜 마르크스를 공부하려고 하는지 사유서를 쓰고 책을 빌려보아야 했다. 마르크스의 변증법적 유물론과 유물 변증법이 이 무렵부터 북한에서 사라지기 시작한다. 공산주의 사회를 건설하겠다는 나라에서 마르크스가 박물관으로 들어간 것이다. 이제 북한에 남은 것은 김일성의 유일사상 체계뿐이었다. (중략)
'도서정리 사업'은 문제가 될 만한 글의 내용과 어투, 인명을 삭제하는 작업이 핵심이었다. 삭제의 기준은 수령 우상화, 항일무장투쟁의 절대화, 계급혁명, 반부르주아에 저촉되는 모든 문구가 대상이었다. 여기에 저촉되는 내용은 먹으로 칠하거나 페이지를 뜯어내거나 종이딱지를 붙이라는 당의 지시가 내려졌다. 남은 책은 체제와 수령찬양의 정치서적, 수령님의 노작(논문)과 교시집뿐이었다.
'북한판 문화혁명'은 문학 · 철학뿐 아니라 음악 · 미술 · 과학기술까지 파급되었다. 외국 음악은 소련노래까지 금지됐고, 고전악보는 모두 불태워졌다. 미술관의 석고상은 비너스건 베토벤이건 모두 몽둥이에 의해 깨졌다. 서양화도 모두 찢겨졌고, 서양화를 그리던 화가들은 지방으로 내려가 농사꾼이 되었다." 성혜랑 회고록, 『등나무집』, p.312 재인용. (http://bbs1.agora.media.daum.net/gaia/do/debate/read?bbsId=D003&articleId=4026445)

문학선집』이 새롭게 기획, 출판되고 있기 때문이다. 1985년에 나온 『외국문학사』를 보면 다음 목록을 확인할 수 있다.

『시경』, 『판차탄트라』, 『일리아스』, 『오디쎄이아』, 『삼국연의』, 『수호전』, 『서유기』, 『천하룻밤이야기』, 『이고리공원 정담』, 『롤랑의 노래』, 『신곡』, 『홍루몽』, 『끼예우의 이야기』, 『베니스의 상인』, 『햄리트』, 『오쎌로』, 『돈끼호떼』, 『유토피아』, 『실락원』, 『무리도적』, 『윌헬름텔』, 『갈리버의 려행기』, 『로빈손 크루소』, 『뻬쩨르부르그에서 모스코바에로의 여행』, 『버림받은 사람들』, 『챠일드 하롤드의 편력기』, 『고리오령감』, 『돔비와 아들』, 『허영의 시장』, 『검찰관』, 『죽은 넋』, 『등에』, 『움트는 시절』, 『부활』, 『충복』, 『인터나쇼날』, 『어머니』, 『아큐정전』, 『축복』, 『소년방랑자』, 『압록강가에서』, 『등불이 꺼진다』, 『세찬 바람』, 『백모녀』, 『청춘의 노래』, 『철의 흐름』, 『강철은 어떻게 단련되었는가』, 『고난의 길』, 『일곱 번째 십자가』, 『미국의 비극』, 『공산주의자들』[235]

북한의 『세계문학선집』은 아마도 이들 목록에 근거해서 기획 출판되었을 것이다. 이런 방식으로 문예지 기획물을 저인망으로 훑어보면 당대의 북한 작품들 중 인민적 교양서로 정전화가 이루어진 책들이 드러난다. 1954년부터 2015년에 이르는 『조선문학』 『문학신문』의 역대 독자란의 '제목'에 오른 책 목록(투고문 제목과 부제에 작품명이 직접 나온 것)을 시대순으로 나열해보면 자연스레 '숨겨진

.......
235 미상, 『외국문학사』, 예술교육출판사, 1985, 목차 참조.

필독서' 목록을 추정할 수 있게 된다.[236]

> 「빛나는 전망」,『설봉산』,『투쟁은 끝나지 않았다』,『나무를 그리는 마음』,『선희』,『승리의 노래』,『조국』,『시련 속에서』,『동틀 무렵』,『아들딸』,『거센 흐름』,『전사들』,「보리가을」,『리용악 시선집』,『황금의 땅』,「아들의 소식」,「생활」,『붉은 기발 휘날린다』,『땅』,『두만강』,『축원』,『포성』,「첫 수업」,「철의 력사」,『혁명의 려명』·『준엄한 전구』·『평양시간』등의 '혁명소설(총서 '불멸의 력사'),『갑오농민전쟁』,「어머니」,『우리도 군복을 입었다』,『인생항로』,『은하수 흐른다』,「들꽃의 서정」,『정든 집』등 등[237]

3. 남한의 교양과 필독서

당 문학과 수령형상작품을 필독서로 권장했던 북한 문예지 독자란과는 달리,『현대문학』,『창작과비평』독자란에는 교양 필독서가 따로 정리되어 있지 않았다. 그래서 비대칭적이긴 하지만 1970년대 한국자유교육협회의 '고전읽기운동'의 필독서를 소개, 사례분석하고자 한다.[238] 남북한의 독서행태를 비교하려면 피계몽자를

........

236 김성수,『미디어로 다시 보는 북한문학:『조선문학』(1946~2019)의 문학·문화사』, 역락 출판사, 2020, p.185.
237 필독서 목록을 독자투고의 제목에서만 검색했는데, 만약 투고문 본문까지 상세 검색하면 더욱 다양한 목록이 나올 것이다.

위한 교양 함양이라는 점에서 공통점이 전제되어야 한다. 그렇기에 북한과의 필독서 대비를 위해서는 자발적인 '저항으로서의 독서'보다는, 이른바 '독서 국민'을 만들기 위한 '관변독서운동'[239]의 일단을 규명하는 작업이 독서 개념의 분단사에 적합한 접근법으로 판단되기 때문이다.

가령 박정희 정권 시절인 제3, 4공화국(1963~79) 시절 '국민 교양'은 어떻게 마련되었을까? 국가 주도 국민 만들기의 일환으로, "조상의 얼을 되살려 민족중흥의 일군이 될 참된 국민의 교양을 위한 고전읽기운동은 문교부·문화공보부의 지원으로 비영리교육단체인 한국자유교육협회가 전개하고 있습니다."[240]라는 관 주도 하향식 독서운동이 전국적으로 벌어진 바 있다.

따라서 국가가 뒤에서 주도하되 민간이 주관하는 것처럼 보이려고 '한국자유교육협회'를 만들었고 그 기관에 의해 '고전읽기운동'이 이루어졌다. 고전이 모든 시대에서 참된 인간 교양(人間敎養)의 근원이요 샘이 되어 온 책이라는 명분으로 1970년대 관변 조직이 기획, 운용한 '세계고전전집(世界古典全集)'이란 대체 어떤 콘텐

.......

238 박정희 시대 한국의 관변 독서운동을 다룬 독서사 연구로 윤금선, 『우리 책 읽기의 역사』 1-2, 월인, 2009; 천정환, 「교양의 재구성, 대중성의 재구성: 박정희 군사독재 시대의 '교양'과 자유교양운동」, 『한국현대문학연구』 35, 한국현대문학회, 2011; 김경민, 「1960~70년대 독서국민운동과 마을문고 연구」, 성균관대학교 석사학위논문, 2012 등을 들 수 있다.

239 '저항으로서의 독서' '독서 국민' '관변독서운동' 등의 개념은 윤금선, 천정환, 위의 책뿐만 아니라, 이용희, 「한국 현대 독서문화의 형성-1950~60년대 외국서적의 수용과 '베스트셀러'라는 장치」, 성균관대학교 박사학위논문, 2018; 천정환·정종현, 『대한민국 독서사』, 서해문집, 2018 등에서 참조하였다.

240 저자 미상, 안철구 역, 「『세계고전선집』을 발행함에 있어서」, 한국자유교육협회 편, 『세계고전선집: 그리이스·로마 신화(1)』, 한국자유교육협회, 1970, 내표지 상자 구호.

츠로 이루어졌을까, 참된 국민이 되기 위한 교양 필독서는 과연 어떤 책이었을까?

세계고전전집의 발행 순서는 동서양 고전 중 인류에게 가장 큰 영향을 준 책부터 차례로 발행할 것이라 한다. 그 절대적 기준은 없지만 적어도 고등학교 시절에서 대학 시절에 걸쳐 반드시 읽어야할 '대저술(Great Books)'이 중심이라 한다. 그 내용은 첫째, 동서양을 막론하고 인류의 생활에 가장 깊은 영향을 준 책, 가령 오늘날세계를 지배하고 있는 서구문명의 조상인 그리스의 예지와 그리스도교가 낳은 것이다. 그러기에 그리스 사상의 근원을 이룩한 플라톤과 아리스토텔레스, 그리스도교의 『신약성경·구약성경』을 맨 먼저 간행한다고 한다. 다음으로, 동양사상을 형성한 근원인 유교, 도교, 불교 기본 경전인 『사서삼경』, 도교 삼서, 『법화경』과 몇몇 불교경전부터 간행한다. 세 번째로 이러한 동서양의 사상적 '근원에서 꽃핀 위대한 사상가·종교가·작가·과학자 그리고 모든 분야의 학자들의 고전'을 계속 발행할 것이라고 한다.

실제 목록은 『삼국유사』, 『삼국사기』, 『해동고승전』, 『해동소학』 등의 한국/동양 정전과 『그리이스-로마 신화』, 『신약·구약』을 필두로 한 '그레이트북스'류의 서구 고전이다. 이들 책이 '참된 국민의 교양을 위한 고전읽기운동'의 명분으로 간행되어 전국 농어촌에 거의 무상으로 보급되었던 것이다. 이 동서양 고전 시리즈의 가장 큰 특징은 문맹퇴치-문해력 확보를 위한 '대중적 의역'이다.

"유감스럽게도 우리나라에서는 이러한 고전을 읽을 길이 지금까지 막혀 있었다. 고전이란 거의 어려운 한문(漢文)이나 외

국어로 씌여 있었기 때문에, 읽어야 할 줄 알면서도 읽을 수가 없었다.

이제 우리는 이 언어의 장벽을 깨뜨리고 동서양의 고전을 쉬운 우리말로 바르고, 아름답게 번역 간행하려는 것이다. 하기는 우리나라에도 지금껏 고전 번역이 전혀 없었던 것은 아니다. 그러나 거의가 구태의연하여, 아무리 심오한 내용이라도 현대인의 생활에 적용하기 힘들었다.

이제 우리는 분명한 현대 생활 속에서도 즐겁게 읽을 수 있도록, 현대적 감각(現代的感覺)을 살려 새로운 인간 교양의 체계를 세우려 한다."[241]

이 고전전집은 불특정 다수 독자층, 즉『현대문학』이나『창비』독자층처럼 고급 학력의 엘리트만이 아니라 정규 중등교육을 받은 한국인이면 누구나 모든 독서층에게 고전이란 장벽을 개방하려고 시도한 '국가주의, 국민주의'의 산물이라고 풀이할 수 있다. 따라서 그 번역은 원문에 충실할 뿐 아니라 완전한 우리말 문학이 되도록, '싱싱한 현대어로 가능한 한 전문적 용어를 피하여 쉽게' 번역한 것이다. 역자들은 한국인 '누구나 가벼운 기분으로 흥미 있게 읽을 수 있을 것'이라고 자부한다. 그 목적은 "우리는 재미를 위해, 교양을 위해, 그리고 전문적 지식을 얻기 위해 책을 읽지만, 이 고전들은 이 세 가지 목적을 동시에 채워 줄 것이다."란 머리말 속에 잘 담겨

.......

241 한국자유교육협회 편,「『세계고전선집』을 발행함에 있어서」,『세계고전선집』, 한국자유
교육협회, 1970, pp.3-5.

있다.

위에서 정리했다시피 우리 한국의 '교양'은 외래적 서구적인 것이다. 서구 주류 문명의 산물인 '서구 백인 남성' 중심의 시선으로 선정되고 앵글로색슨족 문명의 잣대로 재생산된 '그레이트북스' 같은 서구 고전이 정전, 필독서였다. 어느 시대건 동서양을 막론하고 '고전(古典)으로 돌아가라'는 외침이 일어나 고전 부흥이 독서계의 주요 슬로건이 될 수는 있다. 고전은 오래된 책이 아니고 동서고금의 독서사를 통해 걸작으로 검증된 '영원불변한 가치가 있는 책'이기 때문이다. 다만 그런 책을 읽어야 참된 국민의 교양을 터득할 수 있다는 발상이 문제이다.

여기서 '참된 국민의 교양'이라 호명할 때, '참된' '국민' '교양'의 반대 개념은 '거짓된 비-국민의 미개'일 터이다. '참'의 반대 '거짓'은 진리의 국가 독점을 의미하고, '국민'의 반대인 '비-국민'은 국가가 사회 구성원의 정체성을 판별한다는 뜻이다. '교양'의 반대인 '미개'는 문해력이 부족하기에 국가 주도의 문맹퇴치운동 대상이며 근대적 시민 교양이 부족해서 국민이 수행해야 할 일상생활을 영위하지 못하는 존재이면서, 나아가 '건전한 국가관'을 갖추지 못한 주변인, 반정부 인사까지 포괄하는 호명일 수 있다. 이런 까닭에 대중 스스로의 시민적 자각에 따른 자발적 독서보다는, 이른바 '교양 있는 독서 국민'을 만들기 위한 '관변독서운동'의 문제점이 드러났던 것이다. 따라서 1980년대 들어서서 시민사회에 널리 유행한 자발적인 '저항으로서의 독서'는 필독서[242]를 이전만큼 강요하지 않았다고

.......

242 이른바 '운동권 필독서'에 대해서는, 류동민, 『기억의 몽타주』, 한겨레출판, 2013; 정종

볼 수 있다.

남한은 1987년 민주화 이후 시민적 교양을 쌓기 위한 고전 읽기 운동이 벌어졌다. 특히 교육현장의 독서교육, 권장도서 필독서가 고전 및 교양서란 미명 하에 시장논리로 널리 퍼졌다. 동서고금 인류의 오랜 삶의 지혜를 모은 정수인 고전, 필독서, 권장도서를 통해 입시교육과 경쟁으로 황폐해진 청소년 학생들의 영혼을 풍요롭게 만드는 기름진 토양 구실을 하리라는 명분이 내세워졌다. 하지만 필독서, 고전 읽기가 일상 삶과 무관하게, 계절마다 어김없이 반복되는 의례적인 슬로건에 그친다면 과연 설득력이 있을까 의문이다. 문제는 왜 그것이 고전인지 고민하지 못한 채 학계 원로의 권위에만 의존하고 목록을 앵무새처럼 반복해왔다는 점이다.

가령, 1980년대 어느 명문대학의 필독서 목록을 보자.

〈문학편 100권〉

한국문학(26)

1.수이전/2.계원필경(최치원)/3.파한집(이인로)/4.역옹패설(이제현)/5.송강가사(정철)/6.열하일기(박지원)/7.다산시선(정약용)/8.구운몽(김만중)/9.홍길동전(허균)/10.남원고사(춘향전)/11.혈의누(이인직)/ 12.무정(이광수) 등등

동양문학(19)

┄┄┄┄
현, 「투쟁하는 청춘, 번역된 저항-1980년대 운동세대가 읽은 번역 서사물 연구」, 『한국학연구』 36, 인하대 한국학연구소, 2015 참조.

27.시경/28.산해경/29.도연명시선/30.이백시선/31.두보시선 등등

서양문학(55)

46.변신(오비디우스)/47.일리아드 오딧세이(호메로스)/48.오레스테스삼부작(아이스킬로스)/49.오이디푸스왕(소포클레스)/50.메데아(에우리피데스)/51.리시스트라타(아리스토파네스)/52.아에네이스(베르길리우스)/53.신곡(단테) 등등

〈사상편 100권〉
동양철학(32)

1.대승기신론소(원효)/2.원동성불론(지눌)/3.매월당집(김시습)/4.화담집(서경덕)/5.성학십도(이황)/6.성학집요(이이)/7.선가귀감(휴정)/8.성호사설(이익)/9.일득록(정조)/10.목민심서(정약용)등등

서양철학(30)

33.국가(플라톤)/34.정치학(아리스토텔레스)/35.의무론(키케로)/36.고백록(아우구스티누스)/37.군주론(마키아벨리)/38.유토피아(토마스모어)/39.신논리학(베이컨)/40.방법서설(데카르트) 등등

역사(10)

63.삼국유사(일연)/64.징비록(유성룡)/65.매천야록(황

현)/66.한국통사(박은식)/67.조선상고사(신채호)/68.사기열전
(사마천) 등등

사회과학(14)

73.택리지(이중환)/74.국부론(스미스)/75.미국의 자본주의
(토끄빌)/76.자본론(마르크스)/77.꿈의 해석(프로이트)/78.슬
픈 열대(레비-스트로스) 등등

자연과학, 기타(13)

87.두 우주 구조에 대한 대화(갈릴레오)/88.프린키피아(뉴
톤)/89.종의 기원(다윈) 93.전쟁과 평화의 법(그로티우스)/94.
범죄와 형벌(베카리아)/95.일반 언어학 강의(소쉬르) 등등[243]

200권에 이르는 이들 추천 도서는 명문대 입시를 위한 필독서
가 분명 아니다. 평생 읽어야 할 동서고금의 문학과 사상 분야 교양
명저를 나열한 '교수들의 목록'이지 시민 교양의 필독서라 하긴 어
렵다. 진정한 고전, 교양, 필독서란 서구 지성이 만들어놓은 그레이
트북스, 이와나미문고 류의 변형을 무비판적으로 반복하고, 재미도
없는 책을 억지로 읽어내는 것이 아닐 터이다. 고전을 통한 인류 문
화유산, 전통문화의 계승은 이념적 도덕적 당위일 뿐, 실제로는 급
변하는 4차 산업혁명, 정보산업사회의 발달 속도를 따라갈 수 없는
것이 엄연한 사실이다. '명사 추천서, 권장도서, 필독서'란 일종의

.......

243 서울대 필독서 목록 (http://cafe.daum.net/ok1221/9Zdf/1662129?svc=daumapp)

상상 공동체, 근대적 서구적 시민이나 교양인이 되기 위한 허구적 산물일지도 모른다. 이런 생각이 최근의 정전 해체론과 맞물려 필독서 개념을 급격하게 허물고 있다.

물론 최근에는 사정이 많이 달라졌다. 가령 2018년 〈교수신문〉에서 '책의 해'를 기념해서 교수들이 추천하는 필독서 목록을 보면 목록이 달라졌음을 알 수 있다.[244] 즉 2018년 독서문화 진흥을 위한 '교수 추천 도서목록', '다시 읽고 싶은 책 목록'을 보면 최근 필독서 경향을 짐작할 수 있다. 추천도서로는 『사피엔스』, 『논어』, 『성경』, 『자본론』, 『호모데우스』, 『삼국지』, 『토지』, 『총,균,쇠』, 『나의 문화유산답사기』, 『로마인 이야기』, 『데미안』, 『도덕경』, 『목민심서』, 『어린왕자』 등이다. 다시 읽고 싶은 책으로는 『성경』, 『삼국지』, 『논어』, 『토지』, 『도덕경』, 『총,균,쇠』, 『자본론』, 『사피엔스』, 『태백산맥』, 『어린왕자』, 『백범일지』, 『사기』, 『순수이성비판』, 『장자』, 『조선왕조실록』, 『채근담』, 『플라톤 전집』 등이다. 이처럼 최근 남한 지식인들이 가장 추천하는 책은 『사피엔스』, 『논어』, 『성경』, 추천하는 저자는 조정래, 김훈, 베르나르 베르베르 소설가, 유시민, 유발 하라리, 무라카미 하루키 작가 등이다.

2020년 최근의 필독서 경향은 1980년대와 달리, 학문 전공이나 분과, 분야에 상관없이 다학제적이고 인문교양서가 대폭 늘어났다. 다만 교양 있는 시민, 국민이 되기 위한 필독서 강권 풍토가 거의 사라졌다는 사실을 외면할 수 없다. 제4차 산업혁명 시대에 접어든

.......

244 문광호 기자, "교수 추천 도서 1위 〈사피엔스〉 융합적이고 쉬운 글쓰기에 매료-책의 해 기념 교수 독서실태 설문조사."(http://www.kyosu.net/news/articleView.html?idx-no=43065)

남한 사회에서 더 이상 문과, 이과, 인문사회학과 자연과학, 공학 등의 경계가 약화되었고, 필독서를 읽어야 교양인 취급을 하던 시절을 낡은 구시대적 폐해로 여기게끔 세태가 변했다. 굳이 교양 필독서 목록을 추천한다고 해도 전공과 분과 학문의 경계가 허물어지고 가벼운 읽을거리나 처세론 책이 널리 읽히고 아예 고전 명저에 대한 강박증이 없어졌다고 해도 과언이 아니다.

4. 남북한의 최근 필독서 경향

한(조선)반도 남북의 교양 필독서는 시대 변화에 따라 그 중요성이 예전만 못하다. 북한의 경우 아직까지는 교양 필독서의 선정 기준이 당 정책 전달 수단이라는 '레닌적 당(黨)문학 원칙'에서 크게 벗어나지 않았다. 정책 전달도구로서의 사회주의 당 문학의 본질에 맞게 독자인 인민대중을 계몽하고 교양시키고자 하는 욕망의 산물이다. 독자 또한 자신의 지위에 만족하며 현실을 수긍하고 수동적 소극적일 수도 있는 피계몽자 지위에 안주하는 것처럼 판단된다. 특히 사회주의 리얼리즘의 북한식 정착을 위한 찬반논쟁과 토론문화가 활성화되었던 1950, 60년대의 역동적 주체적 독자들에게 다양한 읽을거리로 기능했던 교양 필독서들이 사라져버렸다.

주체사상이 유일사상화된 1967년 이후에 김일성 회고록 자서전『세기와 더불어』등 개인숭배적 필독서가 정착되자 독자의 위상은 더욱 더 수동적이 되었다. 체제 선전, 나아가 개인숭배의 피계몽자로 안주해버린 셈이다. 이 점은 3대 세습한 최고 지도자 김정은의

시대에도 달라지지 않았다. 무엇보다도 월간『조선문학』, 주간『문학신문』의 독자란이 활성화되지 못했다는 매체 증거가 그 근거 중 하나이다. 또한 김일성-김정일-김정은으로 이어진 3대 세습 지도자의 개인숭배문학인 총서 '불멸의 력사, 불멸의 향도, 불멸의 려정' 등은 한 인물의 일대기를 장편소설 수십 권 시리즈로 내는 것인데, 간행 때마다 매번 필독서로 삼아 정전화시키고 있다. 그뿐 아니라 시, 단편, 연설문, 정론 등 최고 지도자를 소재로 한 '수령형상문학' 작품이 발표될 때마다 무조건 찬양 일변도의 독후감과 필독서 목록 추가가 되는 점도 간과할 수 없다.

반면 남한 독자는 적어도 1987년 이후 출판물 간행이 자유로워지고 국책보다 시장논리가 문학장을 지배하면서 전통적인 순수문학주의, 본격문학 매체처럼 독자를 무시하거나 과소평가하는 일은 줄어들게 되었다. 진보적 계간지처럼 독자란을 활성화한 결과 단순한 시장 소비자, 피계몽자가 아니라 비판적 지식인으로 격상되기도 하였다. 나아가 독자들이 매체 편집자와 기성 작가에게 매우 비판적인 평이나 창작과 비평, 편집주체의 영역까지 대안을 제시하는 등 주체적 창의적 주체로 올라섰다. 이는 독자를 대하는 편집주체의 인식 차이와 검열 체계의 격차에 기인한 차이인 듯하다. 이 경우 자의적이고 엘리트주의 산물인 필독서의 목록화, 정전 자체가 해체되어 버린다.

21세기 남북한 독자와 필독서의 성격은 어떻게 변화했을까? 북한은 21세기 김정은 시대에도 여전히 엘리트 작가의 계몽을 소극적 무비판적으로 받아들이는 피교양자로 대상화되어 하향평준화, 타자화에 머물러 있다고 아니할 수 없다. 반면 한국은 1960년대 이래

독자에 대한 무관심과 문학 주체로의 인식 결여를 빠르게 해체해버렸다. 독자 부재와 독자 결여의식은 저 1960년대식의 작가중심주의, 특히 보수적 순수문학 진영의 전통적인 순수주의, 엘리트주의, 문단중심주의 탓이 크다. 1990년대 이래 비엘리트인 대중, 노동자, 여성 등, 하위/주변계층(서발턴)을 중시했던 진보적 민족민중문학 진영에서 독자를 주체로 인식하고 독자를 중시, 우대하던 시기도 물러갔다.

2000년 이후 인터넷 매체환경과 사이버스페이스, 4차 산업혁명을 빠르게 통과하고 있는 한국에서는 더 이상 전통적인 아날로그문명-종이책-정기간행 문예지에 의존할 수 없도록 매체환경이 획기적으로 달라졌다. 한때 기존 문예지를 보조하던 수준의 인터넷 문예매체의 존재가 기존 문예지의 부록 정도가 아니라 아예 기존 존재를 해체하고 대안매체로 떠올라 있는 실정이다. 아날로그와 디지털 문명의 공존 시대에 우리 문학장에서 작가-독자의 경계가 허물어진 지 오래되었다. 독자의 위상을 한반도적 시각에서 남북한을 비교할 만큼의 최소한의 공통기반이 사라진 셈이다. 이제 한반도 남북 주민을 공유하는 교양과 필독서는 거의 없다고 해도 과언이 아니다.

참고문헌

1. 남한

김경민, 「1960~70년대 독서국민운동과 마을문고 연구」, 성균관대학교 석사학위논문, 2012.

김성수, 「사회주의 교양으로서의 독서와 문예지 독자의 위상-북한『조선문학』독자란의 역사적 변천과 문화정치적 함의」, 『반교어문연구』43, 반교어문학회, 2016.

＿＿＿, 「'(민족)문학' 개념의 남북 분단사」, 김성수 외 3인 공저, 『한(조선)반도 개념의 분단사: 문학예술편 2』, 사회평론아카데미, 2018.

＿＿＿, 「독서시장 소비자의 욕구와 체제선전 피계몽자의 논리: 남북한 문학 장의 '독자' 개념 분단사」, 『민족문학사연구』68, 민족문학사학회, 2018.

＿＿＿, 『미디어로 다시 보는 북한문학:『조선문학』(1946~2019)의 문학·문화사』, 역락출판사, 2020.

나가미네 시게토시, 『독서국민의 탄생』, 다지마 데쓰오·송태욱 역, 푸른역사, 2010.

리우(Liu, Lidya H.), 『언어횡단적 실천』, 민정기 역, 소명출판, 2005.

마에다 아이(前田愛), 『일본 근대 독자의 성립』, 유은경·이원희 옮김, 이룸, 2003.

매클루언(Mcluhan, Marshall), 『미디어의 이해』, 박정규 역, 커뮤니케이션북스, 1997.

부르디외(Bourdieu, Pierre), 『예술의 규칙: 문학 장의 기원과 구조』, 하태환 역, 동문선, 1999.

샤르티에, 로제, & 카발로, 굴리엘모 편, 『읽는다는 것의 역사』, 이종삼 역, 한국출판마케팅연구소, 2006.

서은주, 「1950년대 대학과 '교양' 독자」, 『현대문학의 연구』40, 한국문학연구학회, 2010.

에코, 움베르코, 『소설 속의 독자』, 김운찬 역, 열린책들, 1996.

오카다 아키코(岡田章子), 『문화정치학』, 정의·염송심·전성곤 옮김, 학고방, 2015.

옹(Ong, Walter J.), 『구술문화와 문자문화』, 이기우·임명진 역, 문예출판사, 1995.

윤금선, 『우리 책 읽기의 역사』 1-2, 월인, 2009

이기현, 『미디올로지: 사회적 상상과 매체문화』, 한울아카데미, 2003.

이용희, 「한국 현대 독서문화의 형성-1950~60년대 외국서적의 수용과 '베스트셀러'라는 장치」, 성균관대학교 박사학위논문, 2018.

조동일, 『세계문학사의 허실』, 지식산업사, 1996.

차봉희 편, 『독자반응비평』, 고려원, 1993.

정종현, 「투쟁하는 청춘, 번역된 저항－1980년대 운동세대가 읽은 번역 서사물 연구」,

『한국학연구』 36, 인하대 한국학연구소, 2015.

천정환, 『근대의 책읽기』, 푸른역사, 2003.

_____, 「일제 말기의 독서문화와 근대적 대중독자의 재구성(1)-일본어 책 읽기와 여성독자의 확장」, 『현대문학의 연구』 40, 한국문학연구학회, 2010.

_____, 「교양의 재구성, 대중성의 재구성: 박정희 군사독재 시대의 '교양'과 자유교양운동」, 『한국현대문학연구』 35, 한국현대문학회, 2011.

_____, 「한국 독서사 서술방법론: 독서사의 주체와 베스트셀러문화를 중심으로」, 『반교어문연구』 43, 반교어문학회, 2016.

천정환·정종현, 『대한민국 독서사』, 서해문집, 2018.

코젤렉(Koselleck, R.), 『지나간 미래』, 한철 역, 문학동네, 1998.

하버마스(Habermas, J.), 『공론장의 구조변동-부르주아 사회의 한 범주에 관한 연구』, 한승환 역, 나남출판, 2001.

한국자유교육협회, 「『세계고전선집』을 발행함에 있어서」, 『세계고전선집: 그리이스·로마 신화(1)』, 한국자유교육협회, 1970.

한기형, 「근대문학과 근대문화제도, 그 상관성에 대한 시론적 탐색」, 『상허학보』 19, 상허학회, 2007.

한림대 한림과학원 편, 『두 시점의 개념사』, 푸른역사, 2013.

2. 북한

문상민·박치원 외, 『서구라파 문학개관』, 국립문학예술서적출판사, 1958.

미상, 『외국문학사』, 예술교육출판사, 1985.

3. 해외

Feres Junior, Joao, "For a critical conceptual history of Brazil: Receiving begriffsgeschichte," *Contributions to the History of Concepts* 1(2), International Conference on Conceptual History, 2005.

_____, "THE SEMANTICS OF ASYMMETRIC COUNTERCONCEPTS: THE CASE OF "LATIN AMERICA" IN THE US," 2005.1, pp.83~106. (https://www.researchgate.net/publication/237300520_THE_SEMANTICS_OF_ASYMMETRIC_COUNTERCONCEPTS_THE_CASE_OF_LATIN_AMERICA_IN_THE_US)

_____, "The Expanding Horizons of Conceptual History: A New Forum," *Contributions to the History of Concepts* 1(1), International Conference on Conceptual History, 2005.

환상적

전영선 건국대학교

1. 중세와 근대의 분기점으로 '환상'과 '환상문학'

'환상'은 영어의 '환타지(Fantasy)'를 번역한 말로 '현실에서 일어날 수 없는' 또는 '상상 속에서나 있을 수 있는' 것, 눈에 보이지 않는 것, 현실 밖의 현실을 보이도록 하는 것, 현실화시키는 것을 포괄하는 개념이다.[245]

일반적인 의미에서 환상의 일차적 개념은 근대성과 비교되는 비과학성, 비합리성을 내포(內包)한다. 근대의 합리성은 종교, 신비, 마법으로부터 벗어나 과학과 기술로서 세계를 보려는 시도이다. 근대로의 자각은 종교가 지배하던 중세 시대의 사유관에 반발하여 등장하였다. 근대의 합리성은 종교가 지배하였던 중세 시대의 주술성을 거부한다. 근대성은 과학·기술 분야로부터 촉발되어 사회 전반

.......

[245] 선주원, 「한국 환상 동화에서의 환상성 구현 방식 연구」, 『한국아동문학연구』 20, 한국아동문학학회, 2011, p.212.

으로 확장되면서, 문화·예술 분야에서도 새로운 양식으로 등장하였다.[246] 이런 점에서 근대는 환상과 거리를 둔다.

넓은 의미의 환상은 실현하기 어려운 상황이나 모방하고 싶은 대상에 대한 욕망, 주어진 현실을 바꾸고 싶은 욕망이 결합된 모든 것을 포괄한다. 소망하는 것에 대한 표현의 욕망, 불가사의한 세계 대한 탐닉이라는 점에서 환상은 예술의 본질과 통한다. 예술은 기본적으로 현실이 아닌 창작이 가미된 상상의 세계라는 점에서 환상은 예술 창작의 필수불가결한 과정이자 요소이기도 하다. 이런 의미에서 환상 그 자체를 문학의 본질로 보는 견해도 있다.

다른 한편으로 환상은 근대문학의 한 장르이다. 문학장르로서 환상은 20세기 말의 여러 현상들을 설명하는 핵심 키워드의 하나이다. 환상에 대한 이론도 초자연적이고 경이로운 것에 대한 불가해에서 현실 사회를 비판하거나 인간의 정신분석적인 상황을 묘사하는 방법으로 재인식되었다. 어느 시대이건 문학예술이 우회적인 방법으로 현실을 묘사하였듯이 환상 역시 고대의 인식 그대로 활용되지 않았다. 현실의 부조리함과 억압을 드러내기 위한 방식으로 환상이 이용되었다. 프란츠 카프카의 〈변신〉, 톨킨의 〈반지의 제왕〉, 조앤롤링의 〈해리포터 시리즈〉 등이 환상문학에 속한다. 근대성과 대척점에 있는 환상이 본격적인 문학장르로 자리 잡은 이유는 무엇인가. 환상은 역설적으로 '근대'를 성찰하는 계기를 제공한다. 19세기에 가상적이고 비현실적인 측면이 강조되었던 환상문학과 달리

‥‥‥‥

246 김우필, 「한국 대중문화의 기원과 성격 연구-사회문화적 담론의 변천을 중심으로」, 경희대학교 박사학위논문, 2014, p.36.

20세기의 환상문학은 부조리한 현실을 비판하기 위한 방식으로 작동하였다.

환상이 어떤 개념이든 환상은 문학예술 창작과 깊은 연관을 맺고 있다. 환상이 무엇이며, 예술과 어떤 관계를 갖는가에 대한 해석을 두고 환상은 크게 두 가지로 나누어진다. 하나는 환상을 특별한 문학장르로 보는 것이다. 환상문학은 비현실적으로 일어나는 이야기를 중심으로 하는 장르이다.[247]

다른 하나는 문학적인 요소로서 '환상'이다. 문학예술은 창작 과정 자체가 현실과 연결되어 있다고 보는 관점이다. 엄밀하게 말하면 픽션이 아닌 모든 문학적 양식은 일종의 환상이라고 할 수 있다. 나아가 환상은 표현하고 싶은 욕망으로 문학의 본질적 속성에 해당한다고 볼 수 있다. 이런 점에서 환상에 대한 논의는 문학의 본질에 대한 논의와 맞물려 전개되었다.[248]

북한에서 '환상'은 그리 긍정적인 의미로 사용되지 않는다. 사회적인 맥락으로 환상은 '적들의 간교한 술책'이나 기만행위를 의미하는 부정적으로 사용된다. 다만 문화예술 창작에서는 필수적인 요소로 인정한다.

북한 문학예술에서 '환상'은 '현실에 존재하지 않거나 직접적으

.......

247 김혜영, 「근대소설에 나타난 환상의 존재 방식 연구-이청춘의 〈이어도〉를 중심으로」, 『한국언어문학』 48, 한국언어문학회, 2002, p.302.

248 환상을 문학의 본질, 창작 원리로써 이론을 전개시킨 사람 중에 주목되는 사람은 캐서린 흄이다. 그는 환상을 미메시스와 더불어 문학을 구성하는 두 가지 요소라고 보았다. 그는 환상을 문학적 충동의 다른 얼굴이며, 일반적으로 인정하고 있는 합의된 리얼리티로부터 벗어나가려고 하는 충동이라고 정의한다. 선주원, 「한국 환상 동화에서의 환상성 구현 방식 연구」, p.213.

로 체험해 본 적이 없는 생활현상에 대하여 그려보는 인간의 의식 활동'이다. 역사적으로 기록이 충분하지 않을 때는 사실성을 높이기 위해서 예술적 형상을 위해서는 불가피하게 허구가 필요하다. 예술 창작에서 필요한 허구에 대해서는 '예술적 환상'으로 규정한다.

2. 남한의 '환상': 문학적 상상력에서 인터넷의 멀티미디어까지

환상은 문학예술 창작에서 불가피한 요소이다. 문학예술의 창작 행위 그 자체가 온전하게 현실을 반영할 수 없다. 글로 옮기고 음악 이나 미술, 무용으로 창작하는 순간에는 필연적으로 예술적 감성이 개입한다. 사실을 있는 그대로 그린다고 하여도 그 자체는 이미 허 구로 존재한다. 이처럼 창작에서 예술은 다양한 방식으로 결합이 이루어졌다.

환상을 별도의 예술적 장르로 보기도 하지만 환상이라는 것 자 체가 문학의 본질적 속성과도 무관하지 않은 속성이 있다. 예술은 현실을 토대로 한다고 해도 현실과 예술을 연결하는 예술적 창의력 이 필요하다. 예술적 창의력으로 채워 넣는 부분 역시 일종의 환상 이기 때문이다. 하지만 환상을 예술 창작의 기본 요소로 활용하느 냐, 아니면 환상 그 자체를 창작의 목적으로 하느냐에 따라서 의미 는 달라진다.

남한에서는 예술 창작의 보편적인 개념으로서 환상은 서양의 이론에 의지하였다. 환상을 문학 장르로 규정한 것은 츠베탕 토도

로프(Tzvetan Todorov)로「환상성-문학장르에 대한 구조적 접근」에서 출발한다. 환상문학의 장르적 시원을 연 츠베탕 토도로프는 20세기의 환상문학은 19세기의 환상문학과 결을 달리한다고 보았다. 19세기의 환상문학이 현실 지시적인 언어의 범주를 무너뜨리는 것으로 환상성의 효과를 추구하였다. 반면 20세기 환상문학은 기이한 것이 당연한 것으로 여기는 '보편화된 환상'으로 이어진다는 것이다.[249]

예술에서 창작이 불가피한 요소임에도 남한에서 '환상' 또는 환상문학은 현실과는 거리를 둔 개념으로 이해되었다. 부정적인 의미로서 '현실과는 거리가 있는', '현실 도피적인' 문학의 의미하기도 하였다.

이러한 평가를 받게 된 것은 환상문학이나 환상예술이 본격적인 문학이나 예술과 결합하기보다는 아동문학이나 대중문화와의 결합으로 이어지기 때문이다.

환상이 가장 폭넓게 결합하는 분야의 하나는 아동문학이다. 아동문학은 대상으로서 아동의 심리적 특성을 활용하는 창작 과정에서 환상적인 요소를 적극 활용한다. 환상동화에 구현된 환상의 세계는 신기하고 흥미진진하면서도, 어린이 독자들에게는 마치 사실처럼 받아들이게 하는 힘이 있다. 동화 속의 환상은 현실 너머의 것이기에 어린이 독자들에게 더욱 흥미를 끌 수 있고, 불가사의한 일이기 때문에 어린이들에게 대리만족을 주게 된다.[250]

.......

249 심진경, 「우리시대 독자들은 왜 환상에 탐닉하는가-환상의 기원, 환상문학의 논리」, 『실천문학』 2000년 겨울호, p.232.
250 선주원, 「한국 환상 동화에서의 환상성 구현 방식 연구」, p.233.

동화에서 환상은 기본요소이다. 동화에서는 특히 환상적 특성을 적극 활용한 동화를 환상동화, 판타지, 환타지동화[251] 등으로 구분한다. 환상동화, 판타지동화는 환상이 중심이지만 모든 것이 환상으로 흐르지는 않는다. 황당무계한 사건의 나열을 의미하는 것은 아니다. 비현실적인 상상의 세계라 할지라도 비현실 속의 논리와 질서의 구축에 의해 문학적 진실과 창조의 세계를 보여준다.[252] 따라서 문학적 진실과 창조의 세계가 질서 있게 구축될 때 환상동화로서 어린이들의 삶을 풍요롭고, 나은 것으로 만들어 줄 수 있는 힘을 갖는다는 것이다.

아동문학에서 자주 활용하는 환상 기법의 하나는 '의인화'이다. 유치원 교육활동 지도자료와 초등학교 저학년 읽기교과서를 중심으로 한 분석에서는 소재로 등장한 것은 동물과 장난감, 자동차 등이었다. 병아리, 고양이, 오리 등의 집짐승과 곰, 여우, 코끼리, 사자 등 들짐승 외에도 조류, 어류, 곤충류 등의 동물에 대해 아동들이 민감하게 반영하고 친밀감을 느끼기 때문에 이들 동물과 장난감, 자동차 등이 동화의 소재로 활용하는 것이다.[253]

.......

251 김근재, 「초등학교 동화교재분석 연구-읽기교과서를 중심으로」, 한국교원대학교 석사학위논문, 1995, p.11. "이원수는 순수한 동화는 사실적인 소설과 다른 공상적인 이야기라고 하면서 현대 동화는 현실적인 이야기와 공상적인 이야기를 서로 결합한 것이 많은데 이를 환타지(Fantasy)동화라고 규정하였다. 박춘식은 이를 좀 더 확장시켜 동화를 다음과 같이 정의하고 있다. 동화란 어린이를 위주로 한 서정적이거나 또는 환상적인 이야기로 시적인 요소를 가진 흥미로운 산문 문학의 요소를 가지고 있다고 보는 것이다."

252 선주원, 「한국 환상 동화에서의 환상성 구현 방식 연구」, p.214.

253 김성은, 「유치원과 초등학교 교재에 수록된 선호동화 및 주제인식도 분석-유치원 교육활동 지도자료와 초등학교 저학년 읽기교과서를 중심으로」, 우석대학교 교육대학원, 1999.

동화에서는 등장인물이 사람이든 동물이든 아동다운 성격을 가지고 있어야 한다. 아동들은 동화에 등장하는 사람이나 동물을 통하여 자신의 감정이나 모습, 행동을 반영한다. 유아기의 특성상 자신과 동일시하고 공감할 수 있는 인물이나 동물이 자신과 비슷한 행동을 할 때 공감하고 기억한다. 이를 통해 아동들은 희노애락의 감정과 문제해결의 기쁨을 맛보게 된다.

또한 환상이 중심적인 창작 방식으로 작동하는 분야는 대중문화이다. 대중문화에서 중심 장르였다. 환상을 소재로 한 대중문화는 상업적인 출판물로부터 시작하여 대중매체와 결합하면서 큰 인기를 누렸다. 정보통신의 발전에 따라서 환상은 문학의 영역을 넘어 다양한 요소와 결합하고 있다. 종이로 출판되었던 환상문학이 인터넷 공간에서 문학적 서사와 다양한 비주얼과 결합할 수 있게 되었다. 웹소설이나 웹툰 등 인터넷을 기반으로 한 작품이 폭발적으로 증가하였다. 인터넷 환경이 구축되면서 작가, 예술가들이 인터넷에서 자리를 잡기 시작하였다. 대체로 인터넷 소설이라는 단어가 처음 사용된 것은 1990년대 미국에서 유행한 하이퍼픽션(hyper fiction)이나 팬픽션(fan ficton)에서 그 뿌리를 찾는다. 하지만 현재에는 이를 모두 포괄하는 보다 넓은 개념으로 일반적으로 인터넷을 통해 연재하거나 인터넷을 통해 발표된 소설들을 총칭하는 개념으로 사용하고 있다.[254]

환상적 특징이 잘 드러나는 로맨스, 무협, 추리, SF 등은 대중

.......

254 이건웅·위군, 「한중 웹소설의 발전과정과 특징」, 『글로벌문화콘텐츠』 31, 글로벌문화콘텐츠학회, 2017, p.161.

문화의 중심 장르로 주목받았다. 하지만 상대적으로 예술적 가치
는 높은 평가를 받지 못하였다. 남한에서 환상이 주목을 받은 것은
1990년대 후반이었다. 1990년대 후반, 불황에 허덕이던 출판계에
활력을 불어넣을 만큼 판타지 소설이 붐을 이루었고, 이와 관련하
여 환상문학에 대한 탐구와 이론이 소개되었다.[255]

환상에 대한 재평가는 정보통신의 발전과 연관이 깊다. 21세기
이후 환상을 가장 보편적으로 접할 수 있는 공간은 인터넷이었다.
웹소설로부터 시작한 환상과 인테넷의 결합은 새로운 양상으로 전
개되고 있다. 웹소설이란 웹에서 최초로 창작 및 유통되는 대중 소
설 전반을 지칭한다. 형식적으로는 이야기를 표현하고 전달하는 수
단으로 문자 텍스트를 기본으로 한다. 인터넷 공간은 문자텍스트를
넘어서는 다양한 이미지를 활용할 수 있어서 특히 환상적을 주제로
한 서사를 표현하는 데 적절한 구조를 갖추고 있다. 처음에는 단순
히 종이를 대체하던 웹소설, 웹툰이 점차 인터넷의 장점인 비주얼
이 결합하기 시작하였다. 디지털은 문자와 비주얼의 결합을 급진전
시켰다. 그림이나 글자에 비주얼 효과가 더해졌고, 여기에 음향효
과가 보태지면서 현실감을 증폭시키고 있다.[256]

웹소설은 인터넷 공간의 이런 구조적 특성을 십분 활용하여 애
니메이션이나 실사 사진 등 이미지를 삽입하는 방식으로 웹소설이
확장되었다. 웹을 기반으로 한 서사물이 인기를 모으면서, 대중성

.......

255 심진경, 「우리시대 독자들은 왜 환상에 탐닉하는가-환상의 기원, 환상문학의 논리」,
 p.351.
256 장노현, 「하이퍼서사의 복합양식적 재현 양상」, 『한국언어문화』 65, 한국언어문화학회,
 2018, p.312.

을 검증받은 웹소설의 이야기를 원형으로 한 TV드라마나 영화, 게임들이 속속 개발되면서 서사의 원형으로 활용성도 높아지고 있다. 크로스 미디어(cross media), 트랜스 미디어(transmedia)의 핵심으로 웹 서사가 부상하면서 다양한 장르의 웹소설이 주목받고 있다. 특히 웹이라는 가상의 공간을 기반으로 초현실, 비현실, 반현실의 환상서사를 주로 지향한다. 내용으로는 로맨스, 판타지, 무협, SF, 팬픽 등 다양한 대중 장르 소설 내지 환상서사를 포괄한다.[257]

인터넷 공간을 기반으로 하는 웹소설들은 문자텍스트와 다양한 이미지를 활용하여 다양한 방식으로 구성할 수 있는 장점이 있다. 정보통신의 발전으로 이러한 장점이 극대화되면서, 특히 로맨스, 판타지, 무협, SF, 팬픽 등 다양한 대중 장르 소설 내지 환상서사를 포괄하는 데 적절한 수단으로 활용되고 있다. 웹이라는 공간의 특성을 활용하여 웹소설은 문학적 서사를 기반으로 다양한 이미지 자료를 활용하여 초현실, 비현실, 반현실의 환상서사를 다양한 방식으로 표현하고 있다. 웹소설은 로맨스, 무협, 판타지 등의 인기를 바탕으로 여러 분야가 혼영되는 특징을 보인다. 소재의 제약 없이 다양한 결합이 가능하기 때문이다.[258]

웹소설에서 주목받는 장르는 로맨스, 판타지, 무협이다. 이 중에서도 단연 로맨스가 양적으로 가장 많다.[259] 로맨스라고 해서 온전하게 로맨스로 구성되는 것은 아니다. 무협과 환타지가 결합되는

.......

257 한혜원, 「한국 웹소설의 매체 변환과 서사 구조-궁중로맨스를 중심으로」, 『어문연구』 91, 어문연구학회, 2017, p.265.
258 이건웅·위군, 「한중 웹소설의 발전과정과 특징」, p.168.
259 한혜원, 「한국 웹소설의 매체 변환과 서사 구조-궁중로맨스를 중심으로」, p.276.

다양한 형태의 로맨스가 만들어졌다. 무협은 웹소설의 기반이자 마스터 플롯(master polt)으로 삼는 경우도 많다.[260] 환상은 이제 국적을 넘어 번역을 통해 세계가 소통하는 새로운 양식이 되었다. 인터넷의 인류는 공유할 수 있는 새로운 대중문화로서 환상으로 연결되면서 동서양의 다양한 장르와 공간이 환상의 무대가 되고 있다.

3. 북한의 '환상': 리얼리즘을 위한 환상에서 중세환상까지

북한에서 환상은 사회적인 의미와 예술적 의미로 엄격하게 구분된다. 사회적으로 환상은 그 자체로서 사실, 진실과 대비되는 거짓, 허위의 의미가 강조된다. 반면 예술적 환상은 사실적으로 재현하기 위한 창작 능력을 의미한다. 이때 '예술적 환상'은 예술가로서 창작 능력과 직결된다. '예술적 환상의 사유능력이 없는 사람은 창조적 활동과 투쟁을 제대로 진행해 나갈 수 없다'는 입장이다.

환상은 인간의 고유한 사유형식으로서 예술 창작을 위한 기본 소양으로 인식한다. 예술적 환상이 특히 필요한 부분은 이른바 '대작' 작품이다. 대작을 창작하는 데 환상이 필요한 것은 역사적인 사

........

260 '궁중로맨스'는 이러한 특성을 잘 보여주는 웹소설 장르의 하나이다. 한국에서 웹소설에서 특이할 만한 세부 장르이자 한국적 환상성이 두드러지게 드러나는 세부 장르가 바로 조선시대를 배경으로 한 '궁중로맨스'이다. 이들 작품으로는 〈조선왕비 간택사건〉, 〈광해의 연인〉, 〈구르미 그린 달빛〉, 〈반월의 나라〉, 〈조선세자빈 실종사건〉, 〈해시의 신루〉, 〈금혼령〉, 〈조선마술사〉 등이 있다.

실을 살리는 과정에서 부족한 사실을 보충하기 위해서이다. '역사적 사실들 가운데, 살려야 할 것이 있으나 자료가 불충분한 것들이 있을 수 있다. 이럴 때에 필요한 것이 작가들의 열정적인 탐구정신과 함께 풍부한 환상이라고 강변한다.[261]

이때 '환상'은 지나간 생활과 역사를 생동하게 체험하고 그려내기 위해서는 역사적 사건의 빈 공간을 채우는 '예술적 환상'이다. 이는 과거의 사실을 토대로 창작하는 작가들에게는 필수적인 요소가 된다. 작가는 오늘의 시점에서 혁명의 과거를 보면서 과거에서 오늘과 내일을 내다보면서 역사를 생동하게 그려내야 한다. 혁명의 과거를 눈앞에서 보는 것처럼 생동하게 그려내기 위해서는 '예술적 환상'이 필요하다는 것이다. 예술적 환상은 지나간 생활을 생동하게 보여주고 체험할 수 있도록 하는 문학적 상상력을 의미한다.[262]

예술에서는 환상이 없으면 메마르고 건조한 작품, 감동을 주는 작품을 창작할 수 없다. '심장으로 창작'을 하는 과정에서 '환상'은 '창조적 열정과 함께 창작가로서 생활 속에서 예술적 깊이를 높일 수 있는, 창작적 사색 속에서만 나올 수 있는 예술적 덕목이다.

·······

261 김정일, 「대작창작에서 제기되는 몇가지 문제-예술영화 《형제들》의 창작가들과 한 담화, 1968년 4월 6일」, 『김정일선집(1)』, 평양: 조선로동당출판사, 1992, p.351.

262 김정일, 「대작창작에서 제기되는 몇가지 문제-예술영화 《형제들》의 창작가들과 한 담화, 1968년 4월 6일」, p.352. "예술적환상, 그것은 지나간 생활도 생동하게 체험하고 그려낼수 있는 무한한 가능성을 줍니다. 작가는 언제나 력사의 시점에서 생활을 볼줄 알아야 합니다. 다시말하여 작가는 오늘의 시점에서 혁명의 과거를 보며 과거에서 오늘과 래일을 내다보면서 력사를 생동한 화폭으로 보여주어야 하며 사람들을 력사의 교훈으로 교양하여야 합니다."

연주가는 예술적 환상이 있어야한다. 예술적 환상은 작품에 형상의 나래를 펼쳐주며 창조적 정열이 샘솟게 하는 원천이다. 연주가는 예술적 환상이 있어야 작품에 반영된 인간의 생활과 감정세계를 생생하게 그려보면서 음악형상을 심화시키는데 정열을 쏟아부을수 있다. 예술적 환상과 상상력이 없으면 정서적으로 표현되는 음악의 생활적인 내용을 깊이 있게 나타낼 수 없으며 감정이 없고 숨결이 없는 울림으로 형상을 대처하게 된다.[263]

예술가들에게 환상은 다양한 의미로 사용된다. 공연예술에서 '환상'은 무대미술과 관련하여 시대적 특성에 맞게 재현하는 것,[264] 영화연출에서 영화의 장면을 그대로 형상하거나 창조적으로 풍부하게 형상하는 수법,[265] 작중인물의 사상감정을 더욱 잘 드러내기 위한 수법,[266] 음악에서는 작품의 수준을 높이기 위한 소양[267] 등의 의미가 있다. 공연예술에서 '환상'은 무대장치라는 환경에 맞추어 연출한다는 의미이다. '환상'은 공연예술의 무대에서는 실질적이고

.......

263 김정일, 「음악예술론-3.연주, 1991년 7월 17일」, 『김정일선집(11)』, 평양: 조선로동당출판사, 1997, p.541.

264 김정일, 「《피바다》식혁명가극 창작원칙을 철저히 구현하여 사상예술성이 높은 혁명가극을 창조하자-문학예술부문 일군들과 한 담화, 1971년 10월 28일」, 『김정일선집(2)』, 평양: 조선로동당출판사, 1993, pp.362-363.

265 김정일, 「영화예술론-영화와 연출」, 『김정일선집(3)』, 평양: 조선로동당출판사, 1994, p.170.

266 위의 글, p.206.

267 김정일, 「가극예술에 대하여-문학예술부문 창작가들과 한 담화, 1974년 9월 4-6일」, 『김정일선집(4)』, 평양: 조선로동당출판사, 2000, p.443.

구체적인 무대 연출과 관련되기 때문에 장면 연출이나 무대화하기 어려운 부분을 조건에 맞추어 극중의 사실성을 높이면서도 예술적으로 처리하는 것이다.[268]

북한 문학예술에서 '환상'이 가장 폭넓고 일반적으로 사용하는 분야는 아동영화이다. 아동영화에서 환상적인 기법은 아동영화 창작의 핵심요소이다. 아동영화에서 환상이 허용하는 것은 아동문학과 아동영화의 주요 대상이 아동이기 때문이다. 아동영화는 아동의 연령적 특성과 심리를 잘 알고, 기호와 취미에 맞는 작품을 만들어 내야 한다. 이때 환상적인 수법은 아동에게 흥미를 높여주는 기법, 정서적으로 흥미를 높이는 기법, 동화적 상상력을 발휘하는 진실성과 생동성을 살리는 수법이다. 아동영화에서는 환상적인 장면 연출이 필요하다.[269]

아무리 이야기거리가 좋다 해도 그것을 동심에 맞게 형상하지 못하면 어린이들에게 그 어떤 정서적감흥도 안겨줄수 없다. 그러므로 아동화창작에서 어떤 대상을 의인화하며 과장과 환상 수법의 활용으로 진실한 동화세계를 펼치겠는가 하는 것은 매

........

268 김정일, 「연극예술에 대하여-3. 연극무대형상」, 『김정일선집(9)』, 평양: 조선로동당출판사, 1997, pp.231-232. "창조과정에 연출가의 생활체험과 예술적환상을 불러일으키는 것도 희곡입니다. 창조사업에서 작가가 현실에 튼튼히 의거하여야 하듯이 연출가는 희곡에 철저히 의거하여야 합니다. 그렇다고 하여 연출가가 희곡을 그대로 무대에 옮겨놓으려 하여서는 안되며 무대의 특성에 맞게 다시 창조하여야 합니다."
269 장현달, 「인형극 연출에서 얻은 귀중한 경험」, 『조선예술』 1991.3, p.45-47. "환상적인 수법과 인형조종에서 특수기교를 씀으로써 이 장면이 작품의 절정장면답게 통쾌하고도 격렬한 장면으로 형상할 수가 있었다."

우 중요한 문제로 제기된다. 아동화에서 쓰이는 환상은 인간의 자주적힘을 보여주고 강조하게 함으로써 환상자체의 진실성을 확고히 보장하고 교양적의의를 높일수 있게 되여야 한다. 또한 생활적타당성을 가지고 진실하고 풍부하게 형상하여야 한다. 동화적환상은 이미 체험하였거나 일상 생활에서 축적된 지식에 기초하여 생겨나며 생활은 동화적인 환상을 더욱 풍부히 펼쳐 질수 있게 한다. 따라서 환상을 진실하게 그리자면 생활의 론리 에 맞게 그려야 한다.[270]

아동영화 창작이라고 해서 환전히 허구적인 영화를 만들지는 않는다. 환상적 수법을 쓴다고 해서 일상의 범위를 벗어나지 않는 다. '현실 생활에 기초하여야 하며 생활적 타당성'이 있어야 한다. "과장법이 생활에 기초하지 않고 대상의 본질과 특징을 뚜렷이 표 현하기 위한 견지에서 주어지지 못할 때는 예술적 형상의 진실성을 약화"시키기 때문이다.[271]

아동을 대상으로 한 영화나 문학 이외에 '환상'을 적극 이용하 는 분야는 SF분야이다. 북한에서는 '과학환상'이라고 한다. '과학 환상'은 과학적인 근거를 토대로 한 환상이다. 과학환상을 중심으 로 한 문학을 '과학환상문학'이라고 한다. 과학환상 문학은 과학환 상 소설, 과학환상 동화, 과학환상 우화, 과학환상 시나리오 등을 통 틀어 일컫는 용어이다. '과학'이라는 수식어를 달기를 하였지만 '환

.......

270 리철수, 「어린이들의 심리적특성과 아동화창작」, 『조선예술』 1999.11, pp. 67-68.
271 『문학예술사전 (상)』, 평양: 과학백과사전종합출판사, 1988, p.360.

상'에 더 무게를 둔다. 다만 신화적인 상상세계를 그려서는 안 된
다. 과학적인 토대가 있어야 한다. 과학환상문학은 청소년물에 특
화된 양식이다. 청소년들에게 과학에 대한 낙관적 전망을 심어주고
자 기획된다.

과학환상작품이란 '과학기술을 발전시켜 자연을 정복해 나가는
인간의 활동과 투쟁을 환상적 수법으로 보여주는 문학예술 작품'으
로 특히 청소년에게 '새로운 과학기술지식'을 주고, '세계에 대한 인
식을 깊게 해주는 작품'으로 의미를 평가한다.

북한에서는 과학환상 작품을 자본주의의 SF와는 구별한다. 자
본주의의 과학환상 작품은 '현실과 동떨어진 허황하고 황당무계한
것'을 그리며, 이를 통해 '엽기적인 흥미를 고취'하거나 '자연 앞에
인간의 무능력을 설교'한다는 것이다. 나아가 '인종주의, 과학만능
사상' 등을 선동하여, '제국주의자들의 침략책동'과 '식민지 약탈'을
아름답게 꾸미고 합리화한다는 것이다. 반면 북한의 과학환상 작품
은 "과학기술을 발전시켜 자연을 정복해나가는 인간들의 활동과 투
쟁을 환상적수법으로 보여주는 문학예술작품"으로서, "청소년들과
근로자들에게 새로운 과학기술지식을 주고 세계에 대한 인식을 깊
게 하여준다. 또한 새것에 대한 탐구심, 자연정복의 의욕, 창조적인
상상력을 키워주고 과학과 술의 발전에 의하여 더욱 행복하고 문명
한 생활을 누리게 될 휘황한 미래에 대한 리상과 동경심을 안겨준
다"고 평가한다.

북한에서 과학환상 작품에 대해서는 "그 사상예술적특성과 인
식교양적기능으로 하여 사람들을 선진적인 사상의식과 높은 문화
기술수준을 가진 힘있고 지혜로운 존재로, 자연과 사회의 참다운

주인으로 키우"는 데서 중요한 역할을 한다고 본다.[272]

북한에서 '환상'이라는 개념이 특별하게 작동하는 분야는 고전문학 분야이다. '중세환상'은 고전의 문학성을 인정해야 하는 현실과 작품의 내용의 한계를 고려해야 하는 상황에서 만들어진 개념이다. 고전문학은 환상적인 요소가 많다. 북한에서 민족 문학사에서 우수한 작품으로 평가하는 고전 중에서도 현실에 맞지 않는 작품이 대부분이다. 사례로는 〈심청전〉, 『금오신화』가 있다. 〈심청전〉에는 심청이 용궁을 가는 장면이며, 연꽃을 타는 부분이 있고, 『금오신화』에는 사람과 귀신이 교유(交遊)하거나 상상의 공간을 오가는 내용이다. 이들 작품은 문학사적으로 매우 중요한 의미를 갖는다. 문학사적으로는 높은 평가를 받는다. 하지만 북한이 지향하는 리얼리즘과는 맞지 않는다. 이에 대해서 북한에서는 '중세환상'으로 설명한다. 이때 '중세환상'은 중세시기 작품에 나타난 환상을 규정하는 개념이다.

리얼리즘과 고전문학의 해석 문제를 제기한 것은 〈심청전〉이었다. 〈심청전〉은 인민들의 정서가 반영된 구전설화를 바탕으로 인민들 사이에서 창작된 고전으로 높게 평가한다. 북한에서는 민족고전을 평가하는 중요한 기준의 하나는 현실 비판이다. 우수한 고전 작품일수록 작가의 비판적 정신이나 비판적 내용이 작품에 반영되어 있다는 시각이다. 〈심청전〉도 당대 사회의 계급적 모순과 민중의 고난한 현실을 보여주는 작품으로 평가한다. 중세 인민들의 피폐한 삶을 구체적이고 생생하게 묘사하였다는 점에서 높은 평가를 받는다.

........

272 『문학예술사전(상)』, pp.361-362.

그러나 한계도 분명한 작품이다. "종교적이며 미신적인 형상" 이 그것이다. "산천에 제를 지내고 심청을 낳는 것, 꿈풀이로 행복과 불행을 점치는 것, 심청의 얼굴을 그린 족자의 변화를 보고 그의 운명을 예언하는 것, 남경장사군들이 항로의 안전을 위하여 처녀를 바다제물로 바치고 제를 지내는 것" 등이 종교적이며 미신적인 형상이라는 것이다.[273] 이런 이유로 〈심청전〉은 〈춘향전〉과 비교할 때 낭만주의적 성격이 강하다고 하였다.[274]

이런 한계에도 불구하고, 〈심청전〉은 매우 훌륭한 작품으로 평가한다. 〈심청전〉이 낭만적인 작품이 된 것은 "고대적 기원을 가진 설화에 기초하고 있"기 때문이며, 시대적인 한계로 비판적으로 표현하지 못하고, "설화의 룡궁장면과 심청이 왕후로 되는 이야기를 도입하여 그 지향의 예술적으로 구현한 것"으로 설명한다.[275]

〈심청전〉의 성격을 규명하는 일은 북한에서 민족문화를 어떻게 해석할 것인가와 관련한 중요한 문제였다. 〈심청전〉은 1947년 연극으로 공연하였다. 이때 연극 〈심청전〉을 본 김일성은 '꿈으로 처리한 장면'이 '아주 잘못되었다'고 지적하였다. 그리고 "당대 사회에서 소경이 눈을 뜨거나 심청이 같은 천한 신분의 처녀가 왕비로 될 수는 도저히 없다, 그러나 인민들은 그런 념원과 희망을 버리지 않았다고, 인민들은 그런 세상이 올 것을 바랐으며 또 그런 세상이 꼭

........

273 박헌균 편집, 『고전소설해제』, 평양: 문예출판사, 1991, pp.228-229.
274 김하명, 『조선문학사 5(18세기)』, 평양: 과학백과사전종합출판사, 1994, p.149. "작품은 설화의 환상적장면들도 실재감을 주도록 구체적인 생활적계기를 가지고 묘사하였으며 이로써 사실주의적성격을 강화하였으나 《춘향전》이나 기타 작품들에 비하면 랑만주의적성격이 강하다."
275 김하명, 『조선문학사 5(18세기)』, p.149.

와야 한다고 생각하고 있었다, 인민들은 그 어떤 역경과 불행 속에서도 죽지 않았으며 희망과 투쟁을 버리지 않았다고 하시면서《심청전》에는 바로 인민의 그런 희망과 의지가 반영"되어 있다면서 고전 해석의 방향을 제시하였다.[276] 민족문화유산을 현대적으로 재창조하는 과정에서도 당대 사회의 상황을 고려하여 재창작할 것을 지시하였다.[277] 김일성의 이러한 관점은 김정일로 이어졌다. 1994년 국립민족예술단에서 민족가극〈심청전〉을 재창조할 때 김정일은 1947년의 연극〈심청전〉의 창작 사례를 언급하면서, 고전 해석의 방향을 제시하였다.

김시습의『금오신화(金鰲新話)』는 한국문학사에서 소설의 출발과 관련하여 중요한 위치를 차지한다. 북한에서도 김시습은 시와 소설에 대해서 '근대적 의미의 소설이 갖추어야 할 형태적인 특성'을 갖춘 작품으로 평가한다. 비록 환상적인 수법으로 작품을 창작한 한계가 있지만 인민들이 살았던 당대 현실을 사실적으로 반영하였다는 이유이다. 북한에서는『금오신화』에 수록된 작품에 대해 '환상적인 수법을 사용하여 인민생활을 예술적으로 개괄'하였다는 점

.......

276 「연극《심청전》에 깃든 위대한 령도」,『조선예술』2009(6), 문학예술출판사, 2009. "주체 36(1947)년 1월말. 위대한 수령님께서는 해방후 우리 나라에서 처음으로 무대에 올린 연극《심청전》을 지도하여주시기 위하여 국립극장(당시)에 나오시였다. 위대한 수령님의 환하신 영상을 우러르는 순간 창작가, 예술인들은 끝없는 환희와 격정에 휩싸여있었다. 이날 위대한 수령님께서는 연극을 주의깊게 다 보아주신 후 창작가들에게 배우들의 연기는 다 좋으나 꿈으로 처리한 장면은 아주 잘못되였다고 하시면서 민족고전을 이렇게 개작하여서는 안된다고 교시하시였다."

277 김정일,「민족문화유산을 옳은 관점과 립장을 가지고 바로 평가 처리할데 대하여-조선 로동당 중앙위원회 선전선동부 일군들과 한 담화, 1970년 3월 4일」,『김정일선집(2)』, 평양: 조선로동당출판사, 1993, p.59.

에서 '환설적(幻設的)인 소설'로 규정한다. 환설이란 환상적인 내용의 이야기라는 뜻이다.

『금오신화』는 봉건적 구속으로 벗어나려는 작품과 봉건유교사상에 기초한 이상을 형상한 작품으로 평가한다. 현실을 묘사하기 위한 '우화적 수법', '풍자적 수법'과 같은 우회적 수법을 활용하여 '이상사회에 대한 염원을 반영'하고, '꿈과 비현실적이며, 가상적인 세계' 안에서 현실을 비판하였다는 것이다. 환상세계를 묘사한 것은 맞지만 그 목적이 환상 자체에 있지 않았다는 것이다. 『금오신화』의 작품들이 인민들의 생활 현실을 환상적으로 그린 것은 시대적인 제약으로 설명한다. 당대 사회가 시대적인 문제를 드러낼 수 없었기 때문에 현실 문제를 우회적으로 환상을 이용하여 '작가의 애국심과 해방적 지향'을 반영하였다는 것이다.[278] 김시습의 평소 행적에 비추어 볼 때 『금오신화』에 실린 작품들은 현실을 우회적으로 드러내기 위한 수단이었을 뿐이라는 것이다.[279]

.......

278 조선민주주의인민공화국 과학원 언어문학연구소 문학연구실, 『조선문학통사(상)』, 1959(화다, 1989 재출판), p.235. "물론 『금오신화』에 들어 있는 만복사 저포기(萬福寺樗蒲記), 이생 규장전(李生窺墻傳), 취유 부벽정기(醉遊浮碧亭記), 남염부주지(南炎浮洲志), 용궁 부연록(龍宮赴宴錄) 등 다섯 편은 그 주제와 내용이 각이하다. 그러나 이 작품들은 공통적으로 중세 문학의 환상적이며 상징적인 수법을 빌려서 작가의 애국심과 해방적 지향을 훌륭히 반영하고 있다."

279 조선민주주의인민공화국 과학원 언어문학연구소 문학연구실, 『조선문학통사(상)』, p.238.

4. 남북의 환상: 예술 혹은 현실의 환타지

문학예술에서 '환상'은 서사의 핵심 개념 또는 예술장르로서 규정되었다. 광의의 개념으로 환상은 문학이나 예술과 불가분의 관계에 있으며, 그 자체로 예술이라고 할 수 있다. 우리 문학사에서도 신화로부터 시작하여 전설, 설화, 민담에서 환상성을 어렵지 않게 발견할 수 있다. 하지만 근대가 시작되면서 환상은 긍정적인 평가를 받지 못하였다. 과학성, 합리성을 기저로 하는 근대문학이 자리 잡으면서 문학은 현실을 반영하거나 참여하는 방식으로 현실과 관계를 맺는 것으로 생각되었다. 반면 '환상'은 현실과 대척점에서 '현실적이지 못'한 문학이거나 현실을 회피하는 예술로 인식되었다.

일제 강점기에 본격화된 근대문학은 남북의 분단과 함께 분단 지형 위에서 작동하였다. 환상 역시 남북 분단 이후 새롭게 구성된 남북의 정치문화적 지형 속에서 작동하고 있다.

남한에서 환상은 본격적인 문학 장르로서 여전히 강력한 영향력을 발휘하고 있다. 근대적인 양식의 산물인 소설에서도 환상은 여전히 매력적인 창작 방식이었다. 환상은 신비주의를 드러내거나 현실을 도피하기 위한 문학적 창작이 아니라 현실을 직시하고, 현실이 무엇인지를 드러내기 위한 성찰로서 환상이 활용되었다. 다른 한편으로 환상은 가장 대중적인 장르로서 매체와 결합하여 새로운 형식으로 주목받고 있다. 다양한 매체를 통한 접근과 함께 인터넷은 문자 일변도의 소설과 달리 다양한 형태의 이미지 텍스트를 활용하면서, 새로운 형태의 서사를 구축하고 있다.

북한에서 '환상'은 부정적인 의미가 강하다. 현실을 기초로, 사

회 문제를 바로잡으려는 리얼리즘과는 다르기 때문이었다. 그럼에도 문학예술 창작에서 온전한 현실은 존재할 수 없는 현실이 반영되었다. 문화예술의 특성상 허구적 가공은 필수적이다. 북한 예술에서도 이러한 현실을 반영하지 않을 수 없었다. 리얼리즘을 유일한 창작 방법으로 규정한 가운데 어쩔 수 없이 환상을 허용해야 하는 상황에서 '환상'에 대한 북한식 개념화가 만들어졌다. 문학예술 창작에서 허용하는 '예술적 환상', 고전문학에 대한 평가와 계승을 위해 개념화한 '중세환상', 과학적 호기심을 촉진하기 위한 '과학환상' 등이다.

예술적 환상은 역사적 사실에 기초한 문학예술의 창작 과정에서 발휘되는 상상력이다. 사건을 축으로 하면서도 예술적 서사를 구성하기 위한 예술적 허구를 의미한다. 즉 당대 사회를 아무리 자세하게 기록한다고 해도 모든 것을 기록할 수 없으며, 기록만으로 정서를 표현할 수 없기에 예술적 형상화를 위해서 창작적 상상력을 허용하는 것이다.

'중세환상'은 민족문화의 전통을 계승하는 과정에서 제기된 문제이다. 문학사적으로나 예술사적으로 훌륭한 작품이지만 리얼리즘과는 거리가 있는 작품을 평가하는 개념이다. '중세환상'은 내용의 환상성에도 불구하고 문학적 위상을 인정해야 하는 상황에서 개념화된 것이다.

현실에 기초하여 부정적이고, 모순적인 현실을 나타내고 싶었지만 당대 사회의 시대적 한계로 직접 표현할 수 없었다는 것이다. 현실비판적인 상황을 우회적으로 나타내는 과정에서 환상을 활용하였다는 것이다.

참고문헌

1. 남한

김근재, 「초등학교 동화교재분석 연구-읽기교과서를 중심으로」, 한국교원대학교 석사
　　　학위논문, 1995.

김성은, 「유치원과 초등학교 교재에 수록된 선호동화 및 주제인식도 분석-유치원 교
　　　육활동 지도자료와 초등학교 저학년 읽기교과서를 중심으로」, 우석대학교 교육대
　　　학원, 1999.

김우필, 「한국 대중문화의 기원과 성격 연구-사회문화적 담론의 변천을 중심으로」, 경
　　　희대학교 박사학위논문, 2014.

선주원, 「한국 환상 동화에서의 환상성 구현 방식 연구」, 『한국아동문학연구』 20, 한국
　　　아동문학학회, 2011.

심진경, 「우리시대 독자들은 왜 환상에 탐닉하는가-환상의 기원, 환상문학의 논리」,
　　　『실천문학』 2000년 겨울호.

이건웅·위군, 「한중 웹소설의 발전과정과 특징」, 『글로벌문화콘텐츠』 31, 글로벌문화
　　　콘텐츠학회, 2017.

이창민, 「한국 현대시의 환상성 연구」, 『우리어문연구』 27, 우리어문학회, 2006.

장노현, 「하이퍼서사의 복합양식적 재현 양상」, 『한국언어문화』 65, 한국언어문화학회,
　　　2018.

전영선, 『북한의 문학예술 운영체계와 문예이론』, 역락, 2002.

최민숙, 「미하엘 엔데의 아동청소년환상문학과 낭만주의 쿤스트메르헨의 상호텍스트
　　　성-엔데의 메르헨소설 「모모」(1973)를 중심으로」, 『독일문학』 48(3), 한국독어독
　　　문학회, 2007.

한혜원, 「한국 웹소설의 매체 변환과 서사 구조-궁중로맨스를 중심으로」, 『어문연구』
　　　91, 어문연구학회, 2017.

2. 북한

『조선문학사 3(15-16세기)』, 평양: 사회과학출판사, 1991.

과학백과사전종합출판사, 『문학예술사전(상)』, 평양: 과학백과사전종합출판사, 1988.

김정일, 「사회주의 민족교예를 더욱 발전시킬데 대하여-평양교예단 료해검열사업에
　　　참가한일군들과 한 담화, 1973년 12월 8일」, 『김정일선집(3)』, 평양: 조선로동당
　　　출판사, 1994.

사회과학원 문학연구소, 『조선문학통사(고대중세편)』, 평양: 과학백과사전출판사,

1977.

손혜흔, 「몽유록소설의 발생에 대한 고찰」, 『김일성종합대학학보-어문학』, 2007(3),
 평양: 김일성종합대학교, 2007.

찾아보기